培文·电影

ACTING IN THE CINEMA

电影中的表演

[美] 詹姆斯·纳雷摩尔（James Naremore） 著
徐展雄 木杉 译

著作权合同登记号　图字：01-2013-8966

图书在版编目（CIP）数据

电影中的表演 /（美）詹姆斯·纳雷摩尔（James Naremore）著；徐展雄，木杉译. —北京：北京大学出版社，2018.3

（培文·电影）

ISBN 978-7-301-28863-4

Ⅰ.①电… Ⅱ.①詹… ②徐… ③木… Ⅲ.①电影表演–表演艺术 Ⅳ.①J912.2

中国版本图书馆CIP数据核字（2017）第249996号

Acting in the Cinema by James Naremore
Copyright ©1988 The Regents of the University of California
Published by arrangement with University of California Press
Preface to the Chinese edition of Acting in the Cinema © 2018 Jonathan Rosenbaum
All Rights reserved.
Simplified Chinese translation copyright © 2018 by Peking University Press.

本书中文简体字版经授权由北京大学出版社限在中华人民共和国境内（不包括香港特别行政区、澳门特别行政区和台湾）独家出版发行。

书　　　名	电影中的表演 DIANYING ZHONG DE BIAOYAN
著作责任者	[美]詹姆斯·纳雷摩尔 著　徐展雄 木杉 译
责任编辑	周彬
标准书号	ISBN 978-7-301-28863-4
出版发行	北京大学出版社
地　　　址	北京市海淀区成府路205号　100871
网　　　址	http://www.pup.cn　新浪微博：@北京大学出版社 @培文图书
电子信箱	pkupw@qq.com
电　　　话	邮购部 62752015　发行部 62750672　编辑部 62750883
印 刷 者	三河市国新印装有限公司
经 销 者	新华书店
	660毫米×960毫米　16开本　25.5印张　360千字 2018年3月第1版　2018年3月第1次印刷
定　　　价	59.00元

未经许可，不得以任何方式复制或抄袭本书之部分或全部内容。
版权所有，侵权必究

举报电话：010-62752024　电子信箱：fd@pup.pku.edu.cn
图书如有印装质量问题，请与出版部联系，电话：010-62756370

献给达琳·J. 萨德利耶

目 录

推荐序 　　　　　　　　　　　　　　　　　i
中文版序 　　　　　　　　　　　　　　　　vii
致　谢 　　　　　　　　　　　　　　　　　xiii

第一章　导　论 　　　　　　　　　　　　　001

第一部分　机械复制时代的表演

第二章　规　约 　　　　　　　　　　　　　011
　　　　表演构架 　　　　　　　　　　　　011
　　　　表演是什么？ 　　　　　　　　　　027
　　　　演员和观众 　　　　　　　　　　　037
第三章　修辞和表达技巧 　　　　　　　　　047
第四章　表达的连贯性和表演中的表演 　　　090
第五章　配　件 　　　　　　　　　　　　　109
　　　　表达性物体 　　　　　　　　　　　109
　　　　服　装 　　　　　　　　　　　　　115
　　　　化　装 　　　　　　　　　　　　　122

第二部分　明星表演

第六章	《真心的苏西》(1919) 中的丽莲·吉许	129
第七章	《淘金记》(1925) 中的查尔斯·卓别林	148
第八章	《摩洛哥》(1930) 中的玛琳·黛德丽	168
第九章	《污脸天使》(1938) 中的詹姆斯·卡格尼	201
第十章	《休假日》(1938) 中的凯瑟琳·赫本	223
第十一章	《码头风云》(1954) 中的马龙·白兰度	247
第十二章	《西北偏北》(1959) 中的加利·格兰特	273

第三部分　作为表演文本的电影

| 第十三章 | 《后窗》(1954) | 303 |
| 第十四章 | 《喜剧之王》(1983) | 330 |

写给中文版读者

| 第十五章 | 电影表演与模仿艺术 | 363 |

参考文献　378

推荐序

在电影批评中,表演是最容易被忽视的一个领域——表演很难用语言来描述,且容易和其他电影技巧与效果混为一谈,但这只是其中的两个原因而已。我们经常无从判断谁的创造力或创作决定在其中起到了主导作用,我们也无法确定这一表演的目的何在,到底谁应向这一表演负责,它的好坏又应归功或归罪于谁,而我们到底又在对何种事物做出反应。我们会对上述的所有问题感到迷惑,更有甚者,考虑到那些著名演员的身上还经常披着一层神话般的光晕,要对这些问题做出明晰的判断解读就难上加难了。我很少写演员,在那些为数不多的文章里,我具体分析过金·诺瓦克、玛丽莲·梦露、埃里克·冯·斯特劳亨和查理·卓别林。我主要探讨的仍然是附着于他们之上的光晕,而就埃里克·冯·斯特劳亨和查理·卓别林来说,我发现自己很难把他们的表演与他们的剧作和导演分离开来(据让-马利·施特劳布 [Jean-Marie Straub] 的说法,我们甚至无法把作为剪辑师的卓别林和作为演员的卓别林分离开来,因为就施特劳布看来,卓别林之所以是一位伟大的剪辑师,是因为他完全了解一个体势应该始于何时、终于何时)。同理,当我们说一部电影"选角完美"(perfectly cast)时,我们的表扬对象有可能是此片的监制或导演,而非某个具体的演员。

关于电影的学术和新闻书写对表演的忽视都着实令人震惊。不过,我

们对此类影评的期待不同。但我们对新闻媒体上的评论者的预期是有所不同的，他们的文章可以是印象主义的，可以用华丽的辞藻作诗意的表达，而不必过于纠缠具体的细节。曼尼·法伯（Manny Farber）和宝琳·凯尔（Pauline Kael）便是其中的代表。这两位美国电影批评家大概都以对电影明星的评论而著称，可是，在大多数情况下，他们告诉我们的并非詹姆斯·卡格尼或罗伯特·德尼罗这样的演员在干吗，而是我们对他们所做之事有何反应及特定语境是怎样决定我们会有何反应的。法伯的文章简洁有力、词斟句酌，几乎不可翻译，与其说是在描述某位演员的表演，不如说它本身就是一种表演："在威廉·基利（William Keighley）的执导下，卡格尼将自己的表演融入了这个紧凑而邪恶的故事中。至今回想起来，他的表演仍然鲜活有力，有一种摧枯拉朽的准确度……"而凯尔则是如此描绘《出租车司机》的主人公的："这是一个痛苦的人，他那双愤怒、发亮的眼睛是构图的焦点。罗伯特·德尼罗无处不在：他那副消瘦、英俊的脸庞会让人联想起罗伯特·泰勒，而他的机灵和刁钻则又像极了卡格尼——当他和别人对话时，他并不是在看对方，而是在窥视他们。"

可以说，在那最后一句话里，凯尔才在描述德尼罗的表演，而不是他带给我们的大致印象。为了把表演讲清楚，两位批评家都把它放置在其他的表现框架里——故事、回忆、构图、画面——法伯甚至把对卡格尼表演的描述（我觉得，没有必要地）限制在威廉·基利执导的电影中。且让我们看一看詹姆斯·纳雷摩尔是怎样描述卡格尼晚期的一系列作品吧，他在那段文字里提供了很多具体细节："人到中年，他的肚子渐渐微凸，舞动的身姿总是带着怪诞感；他是城市精灵、苦力工人和矮小暴徒的结合体，他兼具灵巧和力量，而不像保罗·穆尼（Paul Muni）的疤面煞星那样笨拙迟钝。他的站姿经常像是舞者的准备动作，身体稍微前倾，粗壮的手臂低垂在身体之前，短而粗的手指蜷曲着，仿佛随时都要以拳头出击。"

詹姆斯·纳雷摩尔是我最喜欢的电影学者，原因之一就是学术圈之外

的人也能读懂和欣赏他——虽然同法伯与凯尔的文章相比，他的论述基础要扎实得多。他也是一位谦逊而又谨慎的作者。本书开篇明义说其主题是"电影表演艺术"，可紧接其后，他又提醒读者不要误读此书（"……并不在于教人如何成为一名成功的演员"）。不过，即便他不太愿意将人类行为及观念对本书主题的影响纳入写作范畴之中，到最后，他还是讨论了这些话题。

这或许是因为，虽然纳雷摩尔为人低调，却在某种程度上是一个演员。事实上，所有最优秀的作家都是演员。奥逊·威尔斯——纳雷摩尔最喜爱的电影导演——曾如此评价伟大的19世纪小说家查尔斯·狄更斯："狄更斯是一位演员——他不是一位表演的作家，而是一位写作的演员。我相信，表演才是他真正的职业。"彼得·博格达诺维奇（Peter Bogdanovich）曾对威尔斯做过长篇访谈，之后结成《这就是奥逊·威尔斯》（*This is Orson Welles*）一书。在那本书里，威尔斯最重要的观点之一便是，在电影艺术中，最为人忽视的一项并非导演，而是表演。纳雷摩尔和他的偶像威尔斯一样，也像是一位魔术师——我们总是盯着他右手的把戏，却忽视了他左手的小动作。

《电影中的表演》取得了不凡的成就。它既有理论（第一部分），又有实例（第二部分和第三部分），不仅如此，它还相当全面地叙述了电影中的表演技巧和表演风格的历史。纳雷摩尔还运用理论，让我们得以对很多电影表演之外的事体做出了反思，比如，作为社会的个体，我们是怎样在这个世界里生活的；而当我们观看电视新闻时，和看故事片一样，毫无保留地接受了什么东西。在实例部分，纳雷摩尔总共论述了七位演员的表演——他从丽莲·吉许和卓别林开始，一直讲到了玛琳·黛德丽、卡格尼、凯瑟琳·赫本、马龙·白兰度和加利·格兰特，而这些演员的表现方式和表演风格各有不同——他并没有把表演从其他美学因素里分离出来，而是统领全局，让我们更好地理解这些作品。作为本书的结尾，他又把之

前探讨的所有议题融入他对两部电影的论述中去。这两篇文章是多么迷人啊！其一涉及了有关受众的著名文本（《后窗》），另一篇则是关于表演的著名作品（《喜剧之王》）。

但是，如果说这两章是以如此简略的方式描述两部电影的特征，那就有欠公允了。《后窗》是阿尔弗雷德·希区柯克最好的惊悚片之一，纳雷摩尔对它的讨论——在此之前，他刚刚讨论了希区柯克另一部顶级惊悚片《西北偏北》中加利·格兰特的表演——大概是他的批评文章中最令人信服且最详尽的细读，这篇文章令人如此印象深刻的部分原因在于，它融合了之前章节中所提到的很多议题。我认为，他所做的《后窗》中"对电影表演的修辞术做出了巧妙的评价"的分析尤具洞见，他还穿针引线地将《后窗》这一文本与之前所讨论的主题编织在一起（比如，他说格蕾丝·凯利 [Grace Kelly] 所饰演的这个角色，拥有和凯瑟琳·赫本类似的"男孩子气"）。在《后窗》之后，他又分析了《喜剧之王》——这部作品要晚于前者将近三十年。在这篇文章里，他集中分析了该片针对媒体和名人的文化批判的力度和思想性，虽然德尼罗、杰里·刘易斯和桑德拉·伯恩哈德等人饰演的角色各不相同，表演风格也互有差异，但他们都在这一批判中扮演了重要的角色。

简言之，纳雷摩尔是想告诉我们，电影中的表演只不过是我们在这个世界里呈现自我的一种方式。我之前已经提到过，他很谦虚，所以不愿意承认自己探索的是这一广大的命题，但究其根本，《电影中的表演》是一本关于我们作为人类如何生活的书。他会在不经意之间显露出本书的哲学深度，却也不会按着我们的头硬要我们接受这些观点。比如，在关于"配件"的第五章——这一章又分成了"表达性物体""服装"和"化装"三个部分——的开头，他如此写道："我对这个主题的评论都归拢在'配件'这一模糊的题目之下，但我真正关心的是，人和这些无生命物质产生了怎样的互动，以至于让我们无法判断，到底是在何处，脸或身体离席，而面具登场。"

我们还可以看看之前那个章节，他在开头探讨了"亲密的社会行为"的连贯性中其实能包含很大程度上的不连贯性。他就此写了一页纸，然后，他抛出了一个令人啧啧称赞的观点：当婴儿刚出生时，他们就像是"布莱希特式的演员"，他们的情感与表演是断裂的，而随着慢慢长大，他们变成了"专业的"演员。

且让我用更加简洁的话来概括纳雷摩尔的用意吧：探讨电影表演就是探讨世间的一切，表演存在于电影之内，也存在于电影之外，写作表演便是写作我们的生活方式。纳雷摩尔说"这是我写作难度最大的著作之一"也就在情理之中了。我相信，当读者读完这本书之后，他们也会对其所涉及的主题展开令人激动而又富有洞见的探索。

乔纳森·罗森鲍姆（Jonathan Rosenbaum）

中文版序

《电影中的表演》是我继《黑色电影》之后又一本被翻译成中文的书，对此，我感到十分高兴。当我得知它是被北京大学出版社选中出版后，我便感到更加荣幸了。本书首版于1988年，它最初问世的时候鲜有人关注，却在之后的岁月里不断再版，并逐渐引起了国际性的讨论。我对它在这些年来引起的争议感到满意，因为这是我写作难度最大的著作之一，为了完成它，我花了很多的精力和时间（我想，对于我宝贵的中文译者徐展雄而言，它同样是块难啃的骨头）。我在书中详细描写了很多演员的表情、体势和运动，从始至终，写作的难题便是我要一方面解析他们表演的秘密，另一方面却又要努力保存我们在欣赏演技时所得到的愉悦。我无法判断自己是否达到了这个目标，但我不后悔自己写了这本书，也认为像这样的著作应该有更多才好。

直至今日，探讨电影的著作已然蔚为大观，但对表演的严肃讨论仍相对较少。一个原因或许是电影之为电影，个中并不需要演员甚至人类的出现。另一个原因则很可能是，当知识分子和学者们遭遇大众观众对好莱坞明星的迷恋时，他们总是会退缩；于是，关于明星的深度研究往往是偏社会学的；而那些电影诗学的著述在谈及演员时，仿佛他们不过是一些被机械操控的和在剪辑室里才被赋予意义的模特儿。当然，"被认可的"表演

在电影中随处可见（好莱坞那些演过任丁丁、阿斯塔和莱西的训练有素的狗就是很好的演员，而很多非专业演员也能给出精彩的表演），但我们稍加思考便能确信，技巧娴熟的专业演员是极其重要的。绝大多数电影所仰赖的是一种交流的形式，在此，意义是被表演出来的，而观看电影的体验不仅包含了故事讲述过程中的快感，而且还包含了肢体、面孔和表情动作所带来的愉悦。同样重要的是，戏剧情境中亲密行为的机械复制影像能够让我们认识到且本能地适应于日常生活中根深蒂固的表演特质。关于表演的研究相对少，或许是因为尽管表演是一种普通观众便能识别和欣赏的艺术，可是，相对于电影编剧、摄影和剪辑，它是一门难于展开分析讨论的艺术。

如果我是在今日写作这本书，它肯定不会是现在你们所见的这样。首先，我会花更多篇幅讨论非好莱坞电影、角色演员和文化差异。我在本书的第一部分中讨论了欧洲艺术电影和一些激进先锋电影，但我具体分析的案例全是好莱坞的白人明星。很惭愧，我也没有讨论任何中国电影中的表演，这部分是因为当我于1980年代中期写作此书时，我能看到的中国电影还很少，而我也害怕具体论述那些陌生文化中语言和行为表情达意的细微之处。

我还想讨论数字时代的到来对电影表演所产生的影响。20世纪末，数字剪辑系统与电视风格的拍摄技巧结合，场景由多台摄影机和长焦镜头摄制而成，这便导致了大卫·波德维尔所说的"强化的"连贯性剪辑，这种现象在好莱坞大制作中尤为明显。波德维尔说："连贯性剪辑被重新调节并放大了，戏剧性被集中在演员的面部——尤其是眼和嘴。"（《聚光灯下》[*Figures Traced in Light*, California, 2005]，第27页）。大片导演们通常运用多台摄影机和藏在演员身上的迷你无线麦克风，以特写来竭力捕捉每一句台词和每一个表情的"多机位素材镜头"（coverages）。于是，特写镜头成为主流，空间更加平面化了，背景被模糊了，镜头平均长度缩短了（大多

数镜头的时长为二到八秒)。在这种语境下,"方法派"演技照旧大行其道,像汤姆·克鲁斯这样的电影明星,只要微微动一动他的眉头,便能向观众传达更为强烈的情感。

不过,自1960年代末期以来,另一种受过肢体语言训练的、依靠动作表达情感的演技也有回潮的趋势,这要归功于众多戏剧演员:鲁道夫·拉班(Rudolph Laban)、雅克·勒科克(Jacques Lecoq)、琼·利特伍德(Joan Littlewood)和朱莉·泰莫(Julie Taymor)。最近,数字技术的发展——特别是CGI(电脑合成图像)、绿屏抠像技术和动作捕捉技术——也让人们对哑剧产生了更多的兴趣。在有些学者看来,这些技术构成了对表演这一职业的威胁。他们所提出的证据有很多,比如,我们想拍即便比西席·地密尔(C. B. DeMille)恢弘制作中更为壮观的人群时,完全可以由电脑来完成,无需群众演员;而过世的奥利弗·里德(Oliver Reed)的面孔也已被合成到一个替身演员运动的身体上。我们身处的工业时代已经迈入了一个更加"机器人"的阶段,全世界的数字动画师都热衷于获得创造"合成人"(合成的演员)的"圣杯",在他们看来,这种新时代的演员完全能和银幕里的真实人类无缝对接。无论CGI技术是否已经发生质变性的革新,或者真的会导致那些动画师所预言的未来,可以肯定的是,电影中因此而大大增加了对动画的运用。无论如何,我们得意识到一个事实,即这些动画师经常和演员们合作,后者为他们的绘画提供了样板。CGI技术仍然摆脱不了表演这一传统,虽然它经常被用于表现变形机器人和残肢,但它很可能无法消灭人类演员的存在。大多数数字技术是可以被辨识的,从《泥人哥连》(*The Golem*)和《大都会》(*Metropolis*)的时代到《银翼杀手》(*Blade Runner*)和《机器管家》(*Bicentennial Man*)的时代,机器人和似人类其实是由专业演员演出来的。CGI技术并没有取代演员,而只是让他们的表演更似动画人物,更似机器了。

在好莱坞的范畴内,一个显而易见的例子便是《终结者》(*Terminator*)

系列。在这一系列科幻片中,阿诺德·施瓦辛格明显"人造的"肌理和僵硬感与电脑特技完美地结合在一起。我还能举一个更加绝妙的例子。那便是史蒂文·斯皮尔伯格/斯坦利·库布里克的《人工智能》(A.I., *Artificial Intelligence*)。斯皮尔伯格是在库布里克去世之后接手这个项目的,他知道,电脑动画在那时仍有待证明自己能够创造可信的可以说话的人类角色(有些电影则大胆地做出了这一尝试,由视频游戏改编的科幻探险片《最终幻想》[*Final Fantasy*]便是其中之一,此片外观上是动画片,但由一些著名演员配音)。于是,斯皮尔伯格请海利·乔尔·奥斯蒙特(Hailey Joel Osment)来演片中的机器人。奥斯蒙特的表演有趣极了:刚开始时,他的表演是稍显数字化的哑剧风格,类似于俄国未来主义者所说的"生物机器人"(bio-mechanics),然而,当机器人角色的芯片中被植入俄狄浦斯欲望之后,他的表演变成了模拟式的斯坦尼斯拉夫斯基风格,貌似传达着他的内心感受和灵魂(尽管直到最后,他也没有眨过眼睛)。

同样,对哑剧的一种怪诞回归也可见于彼得·杰克逊(Peter Jackson)的《指环王:双塔奇兵》(*The Two Towers*),在片中,演员安迪·瑟基斯(Andy Serkis)设计了声音和一整套肢体动作,赋予由电脑动画创造的角色——咕噜姆(新线影业极力为瑟基斯赢得奥斯卡提名,最后还是落败了)。最终,咕噜姆成为塑像、木偶和数字特效的混合物,瑟基斯则穿着动作捕捉服在现场与其他演员互动。瑟基斯也为这个分裂的角色提供了"心理"表情。为了更好地创造这些表情,动画师们还特地参考了加里·费金(Gary Faigin)的《面部表情》(*Facial Expression*)和保罗·埃克曼(Paul Ekman)的《达尔文和面部表情》(*Darwin and Facial Expression*)。这两本当代著作都旨在为人类面部的符号编码,它们和19世纪时弗朗索瓦·德尔萨特为舞台剧演员的体势编码类似(本书第三章里较为详细地讨论了这一实践)。换言之,在数字时代,伴随着各种幻想片与漫画改编片的流行,表演某种程度上回归到斯坦尼斯拉夫斯基之前的一种风格。在某些例子中,

演员开始像上了发条的机器一样表演,不过,与此同时,这一回潮也拓宽了表演风格的类型。

理查德·林克莱特(Richard Linklater)的《半梦半醒的人生》(*Waking Life*)用迷你数字摄影机记录下了说着即兴独白或对话的演员,然后又用数字影像描摹技术(digital rotoscope techniques)将其转化为彩色的动画;这部电影中有一段关于安德烈·巴赞的独白,而它通篇都在证明技术能对现实主义的表演起到怎样的效果。埃里克·侯麦(Eric Rohmer)的《贵妇与公爵》(*The Lady and The Duke*)是一部以法国大革命为背景的古装片,和侯麦的大多数作品一样,这部电影中的演员坐在室内,进行着大段大段的现实主义风格的谈话;可它也用了数字摄影和电脑特技,在演员四周布上明显人工化的、如画作一般的场景。理查德·罗德里格斯(Richard Rodriguez)和弗兰克·米勒(Frank Miller)的《罪恶之城》(*Sin City*)更加激进,他们把演员变成了漫画人物,并让他们身处在画风设计大胆的世界里。在先锋电影领域,迈克尔·斯诺(Michael Snow)的《胼胝体》(**Corpus Callosum*)展示了电脑特技在扭曲、重塑和操控人体方面的能力。这四个例子都说明了,表演在数字时代仍然至关重要。当然,我们完全可以脱离演员来做数字影像,但同样的事情在电影拍摄的时代也能完成。无论如何,虽然我们身处拟人演员似乎要被数字影像取代的历史时刻,演员们却仍一如既往地与我们同在。我希望本书能推动对演员们所做的工作的深入研究。

致　谢

本书中的各部分曾以不同的形式发表于《电影季刊》(*Film Quarterly*)、《马赛克》(*Mosaic*)、《电影研究季刊》(*Quarterly Review of Film Studies*)和《文学想象研究》(*Studies in the Literary Imagination*)中。我对这些期刊对我作品的兴趣表示感谢，我同样要感谢印第安纳大学研究及研究生教育办公室提供的学术奖金，让我得以完成这部书稿。

印第安纳大学电影研究课程的同事们为我提供了莫大的帮助。哈里·M. 格杜尔德（Harry M. Geduld）和我分享了他对卓别林与默片的巨大知识量；克劳迪娅·戈布曼（Claudia Gorbman）、芭芭拉·克林格（Barbara Klinger）、阿龙·贝克（Aaron Baker）和凯瑟琳·麦克休（Kathleen McHugh）审阅了某些章节，并提出了有用的意见。我也得到了其他机构中的学者的支持，特别是查尔斯·阿弗龙（Charles Affron）和弗吉尼亚·赖特·韦克斯曼（Virginia Wright Wexman），他们两位对电影表演做出过杰出的研究，而他们也不吝啬地给我建议。罗伯特·B. 雷（Robert B. Ray）和丽贝卡·贝尔－米特罗（Rebecca Bell-Metereau）从一开始就为我提供了帮助，他们聆听我的问题，并提出宝贵的想法；在本书的写作过程中，我也得到过里克·阿尔特曼（Rick Altman）、帕特里克·布兰特林格（Patrick Brantlinger）、玛丽·伯根（Mary Burgan）、罗伯特·卡林格（Robert

Carringer)、桑德拉·M. 吉尔伯特（Sandra M. Gilbert）、罗纳德·戈特斯曼（Ronald Gottesman）、唐纳德·格雷（Donald Gray）、R. 巴顿·帕尔默（R. Barton Palmer）、理查德·佩纳（Richard Pena）、迈克尔·P. 罗金（Michael P. Rogin）、乔治·E. 托尔斯（George E. Toles）、迈克尔·伍德（Michael Wood）、乌尔里克·韦斯坦（Ulrich Weisstein）和已经去世的丹尼斯·特纳（Dennis Turner）的帮助。

如果没有我的编辑欧内斯特·卡伦巴赫（Ernest Callenbach）的鼓励、耐心和博学建议，这本书同样不可能完成；我还要感谢加州大学出版社，特别是斯蒂芬妮·费（Stephanie Fay）、安德鲁·乔荣（Andrew Joron）和芭芭拉·拉斯（Barbara Ras）。最为重要的是，如果没有达琳·J. 萨德利耶（Darlene J. Sadlier）多方面的帮助和每日的相伴，本书亦不可能付梓，本书是献给她的。

第一章　导　论

这是一本关于电影表演艺术的书，但我还是得事先声明，它的主旨并不在于教人如何成为一名成功的演员。我所采用的方法是理论的、历史的和批判的，而且站在身为观众的窥视角度。特里·伊格尔顿[1]曾说过，要是有人读了这样的东西，他肯定成为不了一位好演员。也许他说的没错，但我写这本书的出发点很简单，就是想让观众意识到，他们（在银幕上看到）的行为，并不是理所当然、本来就是那样的。

当然，就某一层面而言，当我们看电影时，我们很容易察觉演员表演时的夸张矫饰、情感强度和富有表现力的细节——的确，我们本就应该对此有所察觉。即便如此，当那些最令我们着迷的电影演员表演时，他们经常看上去十分"自然"，好像他们仅仅是把自己的肉身借给了剧本、摄影机和剪辑，让这些元素来控制他们的运动；他们所需担负的工作很多样，却又无法被清晰描述，而批评家们在讨论时，通常把这些演员当成名人，而非匠人（craftspeople）。这一态度是自相矛盾的——意识到这点十分重要，因为这就意味着电影表演的技巧本身具有意识形态上的重要性。毕竟，（正如大多数当代理论所说的那样）意识形态的目的之一，便是让世间习以为

[1]　Terry Eagleton：英国当代著名的西方马克思主义文学理论家，代表作有《审美意识形态》《后现代主义的幻象》等。——译注。按：本书页下注中未特殊说明的皆为原注。

常之事化为真理，并作为常识被人们所接受。因此，在这本书中，我要做的便是具体分析电影表演中的惯例，它们有时显而易见，有时却不被人注意，但无论是在何种时刻，我都要把它们呈现出来。通过这一途径，我希望我能揭示有关社会和自我的假定，这些假定深藏不露，而且自相矛盾。

与此同时，我还希望能够揭示一种戏剧性，它不仅存在于电影之中，也存在于广义的意识形态之中——一直以来，这一事实便被批评界所忽视，这部分是因为当知识界想确立电影的独特地位时，他们强调了它和舞台剧的不同之处，也部分因为当批评家们分析和阐释戏剧时，他们总是强调它的情节胜于其他。从某种程度上说，我们能够谅解这种传统的观点；正如我将在后面论述的那样，演员就是叙事的一个代理者，除此，便几乎无法存在，我们也无法脱离环绕和建构电影表演者的其他很多技艺去讨论表演者本身。然而，大多数学术界的电影批评家即便在展现出对于电影技术的深刻领悟时，还是太偏向分析小说的路数了。很显然，电影的接受有赖于传播媒介，它的意义是"被表演出来的"（acted out）；当我们看电影时，我们享受的不仅是听故事的快感，还是欣赏肢体和表情运动的快感、发觉某种表演技巧似曾相识的愉悦，以及把银幕人物当作"真人"而为他们喜怒哀乐的快乐。

不幸的是，想要用文笔把表演这事说清楚，就犹如和海神普罗透斯摔跤[1]。很多理论家都意识到，演员使用的是模拟技巧（analog techniques）；他们表演人物的运动、体势和语调的抑扬顿挫时，有赖于一种模糊渐变的感觉，即"多点什么"或"少点什么"（more and less）——他们表达的情感时刻处于变化之中，且十分微妙。当我们把这种表演置于一部给定的电影中时，的确能够轻易地理解它，但如果我们想不依靠笨拙的图表或模糊而又主观的语言来描述它，那它就很难用另外其他的方法来分析了。我能

[1] Proteus：希腊神话人物，海神波塞冬的儿子，力大无穷。——译注

做的顶多是结合现象学和其他方法论来分析表演，而我想展现的便是：正如"叙事学"能够理解情节，我们也可以大致用同样的方法理解表演。在这个过程中，我还受到了一些研究表演的学者的启迪，他们关注的并非电影表演，却也让我获益良多——特别是斯坦尼斯拉夫斯基[1]、布莱希特[2]和社会人类学中的"芝加哥学派"[3]。

总体而言，在这些作者中，斯坦尼斯拉夫斯基最为人所知，影响也最大。在今日美国，无论是否把斯坦尼斯拉夫斯基认做源头，几乎所有的演员训练方法都是斯坦尼斯拉夫斯基式的，而当大多数电影评论者也是以斯坦尼斯拉夫斯基的方法作为预设前提的；事实上，写作历史上第一本有关电影表演的重要著作的人物，正是斯坦尼斯拉夫斯基的弟子普多夫金[4]。因此，我提到斯坦尼斯拉夫斯基这个名字时，通常有两个意图：一个是直接引用他的话，另一个则是指"斯坦尼斯拉夫斯基式的美学"，正是这种表现-现实主义的观念决定了我们所看到的大多数电影。这一观念的标志便是：信仰好的表演既"忠于生活"，又传达了演员真实、"有机"的自我——于是，我们会经常看到以下这种典型的电影宣传语："克林特·伊斯特伍德（Clint Eastwood）就是肮脏的哈里（Dirty Harry）。"然而，如果我们深入考究，就会发现，斯坦尼斯拉夫斯基其实是个自然主义（naturalism）的信仰者。他著作中的很多教义都试图教导演员怎样进行自发表演、即兴表

[1] Stanislavski（1863—1938）：俄国演员，导演，戏剧教育家、理论家，他所建立的斯坦尼斯拉夫斯基体系是俄国现实主义戏剧体系的主要代表。——译注

[2] Brecht（1898—1956）：德国剧作家、戏剧理论家、导演、诗人，其主要戏剧理论是"间离效果"。——译注

[3] Chicago school：1920、1930年代崛起于美国芝加哥大学的社会人类学学者们，在把社会学和人类学这两门学科结合到一起的过程中扮演了十分重要的角色，也为这门学科从英国向美国流传起到了关键作用。他们运用人类学的手法研究当代社会问题，其中主要代表人物有罗伯特·雷德菲尔德等。——译注

[4] V. I. Pudovkin（1893—1953）：俄国著名导演、演员及表演理论家，导演代表作有《母亲》等，理论代表作有《电影技巧与电影表演》等。——译注

演和低调的心理自省；他们看不上任何做作的表演，而在个中最极端的例子——即李·斯特拉斯伯格[1]的作品——里，他们演化成一种准精神分析式的即兴表演模式，让演员们沉浸于潜意识之中，寻求"真实的"行为。

从本质上说，斯坦尼斯拉夫斯基和他的追随者们都是浪漫主义者，而与此相对的是，布莱希特则是个彻头彻尾的激进现代主义者。一个信仰布莱希特的演员是反现实主义的，与其说他是个悲剧演员，不如说更似一个喜剧演员，所关注的与其说是情感真实，不如说是批判意识；她／他并不会表达一个本真的自我，而是去检验舞台角色和社会角色之间的关系，故意引起对表演的人工性（artificiality）的关注，凸显奇观的搬演性质，并以说教的方式向观众发言。因此，表演方式从斯坦尼斯拉夫斯基体系向布莱希特体系的转换，也是演员关注点的转换，符号学替代了精神分析，社会实践替代了心理思考。的确，我们阅读布莱希特的著作时会发现，它们和传统的社会科学有相似之处，他会用"表演"和"角色扮演"这些概念来分析非舞台的、现实生活中的真实人物行为。在欧文·戈夫曼[2]的理论著作中，这一倾向尤为明显，据他说，从某种程度上来看，所有人类之间的互动都是舞台化的，而所谓"角色""人格"和"自我"，只不过是我们在现实生活中所扮演的各种角色的衍生物。

斯坦尼斯拉夫斯基体系和布莱希特体系之间的张力由来已久，我竭力在研究之中使这一张力保持鲜活的状态，批判它的主流形式，而不是对其置之不理。我也会借鉴很多戈夫曼的理论。作为一个"科学家"，他从来都

[1] Lee Strasberg（1901—1982）：俄裔美国戏剧导演及表演教师。1933 年成立实验表演剧院 Group Theatre，1940 年代在纽约演员工作室（Actors Studio）担任艺术总监，用斯坦尼斯拉夫斯基理论教导方法派演技，他的学生包括马龙·白兰度、玛丽莲·梦露和达斯汀·霍夫曼等著名演员。——译注

[2] Erving Goffman（1922—1982）：美国社会学家、符号互动论的代表人物、戏剧论的倡导人，代表著作有《日常生活中的自我呈现》（*The Presentation of Self in Everyday Life*）等。——译注

没发表过有关艺术的判断；然而，和布莱希特一样，他对把表演行为陌生化感兴趣，他在对自我的戏剧化呈现和对自我的日常化呈现之间做出了有用的区别，而这会最终帮助我们理解这两个至关重要而彼此不同的模式到底是怎样互相关联的。

我已阐述了本书的研究目标和所受的影响，现在，我得谈谈它的结构。本书分成三部分，每部分都有自己的任务。第一部分"机械复制时代的表演"主要是理论化的探讨，我把表演放在了更大的背景之下。虽然本书主要关注的是好莱坞的叙事电影，但我仍然需要把我的探讨置入更为广大的语境中，注意到日常生活、传统戏剧、电视以及"外国"导演诸如文德斯（Wenders）、戈达尔（Godard）和布列松（Bresson）的影响。只有把这些因素都考虑进去，我才有可能定义我的中心术语、大致描述电影表演的脉络，并对某些表演的意识形态前提做出评价。我也试图发展一个或许会被罗兰·巴特[1]称为"结构化"（structuration）的东西，即一整套形式区分，可以用于描述所有类型的戏剧化表演。因此，第一部分中的章节是想系统化地处理以下几个关注点：

（1）一个建立演员和观众之间界限的构架或提示过程，它制造了一个初级的戏剧事件。界限的模糊或清晰不定，从而导致了两个社会群体之间的互动会有不同的样式。

（2）一系列修辞的惯例，规定了演员表演的表面性（ostensiveness）、他们在表演空间内相对的位置，以及他们对待观众的方式。

（3）一系列表达的技巧，控制演员的站姿、体势和声音等，并把演员的整个身体视为性别、年龄、种族和社会阶级的综合。

（4）一种连贯性的逻辑，决定演员在多大程度上随着故事变化而变

[1] Roland Barthes（1915—1980）：法国文学批评家、文学家、社会学家和符号学家。——译注

化，在多大程度上和角色融为一体，在多大程度上"忠于自我"。

（5）一种场面调度，通过服装、化装和其他与演员有直接接触的物体，或多或少地塑造表演。

我可以把这个结构称为表演的"五个符码"，并把它们分别称为：界限符码、修辞符码、表达符码、融洽符码（harmonic code）和移情符码（anthropomorphic code）。不过，我可不想过多地使用术语，也不想让我的行文过于像巴特的文章；相反，我更想在之后四个不同主题的章节中，让这些术语通过更加具体的例子得以体现，当我分析具体的演员时，我会让它们在恰当的时刻再次出现。与此同时，我也想告诉读者，无论是历史、技术还是景观的政治，都可以用最基本的形式结构勾勒出来。

本书的第二部分"明星表演"讨论的是具体的例子，在这部分里，有悖于常理的特例开始出现了。这部分文字基本由具体的个例分析批评组成，通过具体的电影，我分析了七位重要演员的演技。作为明星，他们就是特例：他们每个人都是异于常人的大人物，他们的大名通过宣传、传记和日常语言得以流传；他们都具有强烈的个人风格，他们所演的电影会系统化地强调他们的表演特色，有些时候，还会被其他人仿效。为了处理这个问题，我提醒大家注意明星对剧本和导演都是有影响力的，而当我讨论某位明星在某部电影中的表演时，我通常把讨论置于他们整个演艺生涯的语境之中，并把个体的演员和影片同名声、名望和神话等主题联系在一起。

我在第二部分所挑选的明星并没有太多相似之处，只不过，他们的表演都很动人，他们都具备一种雌雄同体的气质，他们都倾向于把表演或角色扮演当作他们表演的主题。他们都是传奇演员，而我也没有掩饰自己对他们作品的崇拜；事实上，这本书的一个目的就是让读者意识到演员对电影到底做出了多大的艺术贡献。不过，我还是得强调，我选这些演员来讨论，并不意味着他们就是最好的演员，也并不意味着他们就是我的最爱。

本书的某些章节可能会透露我的一些痴迷爱好，但我可不是单纯依靠着我个人的欲望来写本书的。如果我想这么做的话，我的文风肯定会更加漂亮或沉湎于自恋，用那些更具个人风格的词语去赞美那些相对来说更不为人所知的演员：戴安娜·林恩（Diana Lynn）、格洛丽亚·格雷厄姆（Gloria Grahame）、克劳德·雷恩斯（Claude Rains）和艾伦·拉德（Alan Ladd）。可是，本书的主要目的是分析不同的表演风格和明星形象，其所涉及的范围也从格里菲斯（Griffith）和卓别林的默片一直延续到方法派的到来。我所讨论的主要是现实主义的剧情片，所以我也没有分析那些表演歌舞喜剧片的演员，在大多数情况下，我选的都是读者所熟悉的作品。对于本书的目的而言，七位演员已经足够了，但我也十分痛苦地意识到，这样做必定忽视了很多其他优秀的演员（让我特别感到后悔的是我没有讨论芭芭拉·斯坦威克 [Barbara Stanwyck] 和理查德·普赖尔 [Richard Pryor]。我在本书的第一部分中数次提到芭芭拉·斯坦威克。我认为，理查德·普赖尔是一位比卓别林更有天赋的演员，但可惜的是，他的代表作是音乐会电影。如果我把普赖尔包含在讨论之中，我或许就可以间接地开启另一个需要进一步探究的主题：黑人对美国表演风格的影响——尽管通常事实上他们在好莱坞电影中隐而不现，处在边缘或被戏仿的位置）。

本书的第三部分"作为表演文本的电影"是之前几个章节的综合，我分析了两部电影中的所有演员。这两部电影都有赖于观众对明星体系的熟悉，都表达了表演这一主题，都使用了一系列复杂的选角技巧、修辞策略和表演风格。通过具体分析这两部电影，我试图让读者意识到，从很多方面来看，电影都可以在"戏剧性"（theatricality）的框架下得以讨论，而我也总结了本书的观点。

在这些最末的章节——以及整本书——行文的背后，还有一条潜在的脉络，即我通过分析演员的表演也间接地评价了身份的社会和心理基础。在本书中，我很早就提出，主流电影中的表演，其作用之一便是维持"一

个统一自我的假象",或那个被普多夫金称为"表演形象(acted image)的有机统一体"的东西。大体而言,西方文化,至少从文艺复兴开始的西方文化,也都有赖于这个大致相同的机制;正因为此,我们才觉得自己是一个个统一的、超验的体验主体,通过我们日常的行为表达着我们内在的人格,并最终成为我们自己电影场景中的明星。借用批评家凯瑟琳·贝尔西(Catherine Belsey)的话来说,我们对生命的"常识"看法融合了经验主义、人道主义和理想主义——这种哲学认为现实就是可以被摄影机捕捉的叙事,而我们所感知到的,便是真理(让我们回想一下约翰·洛克 [John Locke] 吧,这位英国的经验主义创始人认为,我们的心灵就是照相机的暗箱 [camera obscura],就是"暗室" [dark room],它们接受模糊的印象,并通过灵魂的力量,把这些印象转化为可以被理解的整体)。然而,事实上,正如最近的大量语言学、文学理论、精神分析和电影学所显示的那样,所谓常识是虚幻的;所谓自我更像是一种结构的效果——这是一组能指(signifer),它们没有源头或本质,它们只是被意识形态和再现的符码捆绑在了一起。

也许,我们可以通过观看电影演员们的虚幻形象来了解这一现象,正是他们在说服我们,我们所看到的是一个个真实的人物。通过分析电影表演的悖论,通过展现角色、明星形象和个体"文本"是怎样被分解为各种表达属性和意识形态效用,我们会不可避免地反思我们身处的这个社会:在其中,戏剧性无所不在。这一方法必然包含对电影批评惯常主旨的反转;然而,它还是导向了很多相同的主题,而且,它还原了观众和大多数电影聚焦于演员的方式。

第一部分

机械复制时代的表演

第二章　规　约

表演构架

如果我们请来一位专业演员……通过"电影眼"（Kino-eye）拍摄他，这就意味着我们展现了作为人的他和作为演员的他之间的相同或相异之处……在你眼前的不是彼得洛夫，而是由伊万诺夫扮演的彼得洛夫。

——吉加·维尔托夫 [1]

暂且想象一下，我将描述一部短片，它是由一位来自洛杉矶的吉加·维尔托夫拍摄的，这个人正拿着摄影机记录着街头所发生的一起事件（很快，这种幻象就会被驱散）。

时间是1914年的早些时候。这里是加州的威尼斯 [2]，就在圣莫尼卡的

[1]　Dziga Vertov（1896—1954）：苏联电影导演、编剧，电影理论家，苏联纪录电影的奠基人之一，代表作有《持摄影机的人》等。维尔托夫的电影作品和电影理论对后世产生了重要的影响，其关键理论是"电影眼"。他认为"电影眼"能帮助人类从一种有缺陷的生物发展成为更加高等和精确的形式。他认为人类是劣于机械的一种生物："在机械面前，人类会因其无法控制自我而感羞愧，人类的活动无序而又匆忙，电流的运动则是万无一失的，但是，当我们发现后者比前者更加令人兴奋时，我们又能做什么呢？""我是一只眼睛，一只机械眼睛。作为一个机械，我会向你展示一个世界，一个唯独我才能看见的世界。"——译注

[2]　这里指的并不是意大利水城威尼斯，而是加州洛杉矶市西边的一个区，它以海滩著称。——译注

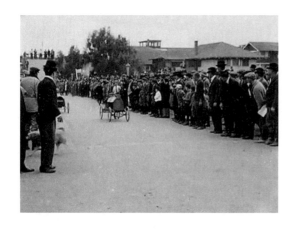

旁边，一场肥皂箱赛车[1]即将上演，一位导演和他的摄影师走了过来，他们想拍下这一事件，与此同时，他们的第二分队也来了，目的则是拍摄导演和摄影师的工作状态。他们精心准备，以期拍下真实的素材，他们所做的一切都是为了展现生活和摄影机之间的辩证关系。他们只需用手摇摄影机减速和增速拍摄某些镜头，然后，他们就要回到摄影棚，拍摄剪辑的过程：在那里，纪实素材会和电影工作人员工作的场景剪辑在一起，并产生一种矛盾——一方面，摄影机是记录的工具，另一方面，摄影机又是符指（semiosis）的工具。然而，几乎从一开始，事情就出了差错。让我们点明说吧，一个演员走进了镜头。

让我们简短地描绘一下影片的开场，以说明到底发生了什么。第一个镜头是新闻纪实风格的，我们正在威尼斯的大街上，摄影机位于道路的侧旁，斜对着拍摄观望的人群。我们看到几个穿着黑色西服的裁判和很多穿着短裤的孩子，在远处，他们中的有些人跑过街对面。画面的中心是两辆肥皂箱赛车，其中一辆正被人用手推出起跑线。但当代的观众并不会太注意这些信息。他们会立即意识到，在画面的左角有一个人，他和人群是稍

[1] Soapbox Derby：美国流行的一种无驱动赛车游戏，完全靠重力推进。——译注

许分离的。他戴着一顶德比帽子（derby hat），一身紧身的爱德华时期风格大衣，裤子却松松垮垮；他好似一位舞者即将翩翩起舞，鞋子的顶端如同鸟儿的翅膀向上昂起，他的手里拿着一根竹制螺旋手柄手杖。

当肥皂箱赛车向画面的右侧飞驰而去时，这个人也转头望着它们离去，我们由此看到了他的脸。和日后那些影片中带着诗意气息的小子相比，他更加不修边幅和平庸，他长着大鼻子、浓郁的眉毛和邋遢的胡子。他好像是醉了——头发从帽子底下窜了出来，身体摇摇摆摆，正贪婪地抽着一根香烟。赛车开过之后，他走到了街道中央，部分挡住了摄影机拍下的比赛画面。有人拍了拍他的后背。他点了点帽子以示歉意，但是却朝我们走来，他沿着路缘跟跟跄跄地走了五六步，径直站在了画面中央，完全挡住了正在推出起跑线的第二辆赛车。他转过身，又站了一会，他的背再一次对着摄影机，他的帽子惹眼地翘着，突然之间，他转了过来，好像他被摄影师大吼了一声。他皱着眉头看着我们，伸出手指文雅地指着画外的右边，这是他被指示过去的"方向"。他正想离开，两脚还没迈开来，却又停了下来，很明显，他发现自己被拍摄了。就在那么一瞬间，我们看见一辆赛车正从起跑线启动，但是紧接其后，这个戴着礼帽的人物仿佛被一根隐形的橡皮筋拉了回来，他跳回了画面之中，直视着摄影机。好奇的他在画面的边缘停留了片

刻，望着我们，假装若无其事地转动着拐杖，然后离开了。

在一个交代正在进行中的比赛的简短镜头之后，我们看到了一个字幕卡——"大看台"——然后，一个缓慢的摇镜头扫过看台，我们看到一排人坐着，他们之后又站着几排人。其中的几个人害羞地笑着，他们侧着眼偷看摄影机，他们想忽视它的存在，却不由自主地感到紧张。这个全景镜头迷人极了——穿戴紧领和休闲帽的男孩、头发灰白的男人，以及朴实无华的女人；然而，突然之间，我们发现之前场景里的那个人又出现了，他在画面的底角上，坐在路缘上，他的旁边是一个邋遢的孩子。他的嘴里衔着一根未被点燃的烟，看着右边，实在过于显眼。当摄影机开始朝反方向摇时，他也转过身子，探出脑袋看着它。摇的过程还在继续，他漫不经心地站起身，挡住了镜头，随着摄影机的运动漫步前行，直到走出镜头，来到大街上。貌似又有人对他大吼了一声，因为他又朝摄影机看了，他左右顾盼，仿佛不知道自己到底应该往哪边离开，可与此同时，他仍站立在画面的中央。

此时此刻，导演（亨利·莱尔曼 [Henry Lehrman]）受够了。他急速冲入画面，把这个入侵者推走，然后又退回摄影机之后，它继续着摇的运动。但是，这位醉酒的流浪汉又跳了回来，愤慨地盯着镜头。导演再次闯入镜头，再次把他推开。可他又回来了，缓慢地踱着步，停下来，在自己的裤子上划亮了一根火柴。这时候，摄影机转了180度，直接拍摄马路的另外一边。在其背景处，几条狗正在人群的边缘追逐着，冲着彼此吼叫；一些男孩抬着脖子观望着比赛，另一些男孩则被发生在摄影机前的滑稽一幕逗笑了。于是，这个醉汉仿佛受到了鼓励，开始卖弄起来：他点燃香烟，把火柴甩灭，往上一扔，然后用脚后跟跳了一阵花哨的舞蹈，在火柴落地之前把它踢开了。

这部电影的长度大约只有四分钟，完全是由以上的这种把戏组成的，一次又一次地重复着这些噱头。"醉汉"不断地在摄影机之前卖弄自己，变得越来越大胆，并最终忽视了导演的存在。当拍摄人员要记录比赛的结局

时，他又跑了过来，蹦蹦跳跳地走到路中央，像鸟儿一样挥舞着双臂，闯过终点线；当走散的孩子在他和摄影机之间不知所终时，他粗鲁地推他们的脸；当导演想把他推出镜头时，他在镜头的边缘绕着圈圈跳起舞来，并伸出了自己的舌头。最终，他"毁了"这部新闻纪录片里的所有镜头。

当然，这个人就是查理·卓别林（Charlie Chaplin），这部电影叫做《儿童赛车记》（*Kid's Auto Race*），在影史上，它也算是一部不大不小的里程碑之作，因为这是卓别林第一次以流浪汉的形象出现在镜头前。当我们把这部作品和卓别林之后的作品联系在一起时，它的迷人之处是多方面的。比如，在这个虚拟世界中，卓别林和导演发生了冲突，我们可以预言式地解读这个情节，它反讽地、戏剧化地展现了卓别林的自我中心主义，他想成为一位明星，并控制他演的电影的每个方面（事实上，在真实的生活中，卓别林同导演亨利·莱尔曼的确有矛盾，卓别林的自传把后者描述为"自负"的家伙，总是想把他的最佳表演全剪掉。另一个重要的事实是，据卓别林说，他第一次以流浪汉形象出现的电影完全是另外一部，他顺带也忘记了，流浪汉形象诞生时，莱尔曼是他的导演 [143—146]）。正如我之前业已暗示的，我们也可以以寓言的方式解读这个作品，即电影倾向于以演员为中心，它更多的是用胶片拍摄的 19 世纪戏剧，而维尔托夫所谓的"电影眼"则相较之下不那么重要了。不过，就本书所要讨论的主题而言，《儿童赛车记》也是个特别有趣的例子，因为它结构性地运用了两种不同形式的表演，对于一部旨在分析表演的著作来说，建立一种本质性的区分十分重要。

和麦克·森尼特[1]制作的很多早期喜剧一样，这部短片展现了大街上的日常生活，却又在其中插入了一个喜剧的"小插曲"（turn）。如果观众想最终意识到这部作品的幽默感和审美快感，那他们首先必须意识到卓别

[1] Mack Sennett（1880—1960）：加拿大籍好莱坞喜剧导演，对打闹喜剧（slapstick comedy）的发展起到了重要的作用。——译注

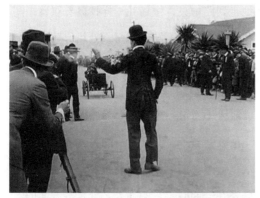

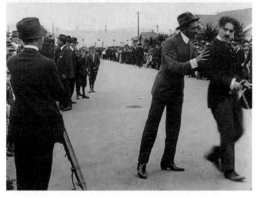

林是个"演员",他和自己身后的"真实"人物不同。但这里的矛盾之处在于,那些位于背景处的人物同样是在表演——那些开肥皂箱赛车的车手是在表演,这只是一个被安排的事件,那些跑过街道、盯着摄影机看的孩子也是在表演,他们在不经意间为卓别林假扮的嬉闹提供了一个真实版本。那些男人表情淡漠,把手插在口袋里,假装没看见摄影机,那些女人头戴维多利亚时期女帽,坐在看台上,用纸掩盖着脸部,不想被拍到,但他们都是在表演。卓别林和他们之间的区别在于:前者的表演是一种精巧的职业模仿(mimesis),他对摄影机有意识,并在其之前展现了表演;而后者的表演则是日常化的反应,他们或在摄影机的刺激下做出反应,或是恰好被摄影机捕捉住他们的无意识。卓别林的表演是戏剧式的(theatrical),而

他们的则是随机式的(aleatory)。

《儿童赛车记》展现了戏剧式事件和随机式事件之间的巨大区别,当观众意识到表演(acting)和偶发事件(accident)之间的区别时,也会由此得到快感。这种技巧并不源自电影本身,而是来自一种非常古老的街角哑剧传统,时至今日,它仍存在。我曾经见过一场表演:一位艺人涂上油彩,把自己装扮成一个卓别林式的小丑,他站在街边的一个咖啡店外,面对着人群,他把人群中的一些当成观众,而另一些则被指派为他表演的参与者。一开始,他模仿了一个交通警察,让旁观者在街道的另一边站成了一排;在他分离人群制造了某种走廊的效果后,他开始在人行道上表演起来,他溜到不知情的过客的身后,对他们开着玩笑。他甚至可以转换他的表演空间,当他穿过街道、坐在街边的一张桌子的旁边时——比如,他将在这里和一位漂亮的女士搭讪——他就把一些观众带入他的表演景观中。通过他的装束和刻意的举止,他建立了欧文·戈夫曼所谓的概念或认知"构架"(frame),它赋予了所有进入它的人和事物以一种特殊的表演意义(*Frame Analysis*,123—155)。就其终极意义而言,他的表演证明了所有社会生活都是某种程度上的表演;毕竟,他只是夸张了业已在街道上发生的角色表演,并把它转化为剧场表演。

布拉格学派[1]的早期符号学理论家们强调,当一个表演者和一个观众做任意的交流时,戏剧化的转换都会发生。基尔·伊拉姆(Keir Elam)是于近期再次论述这一主题的一位作者,他说,布拉格学派理论的"第一原则"便是:当某个领域被指定为一个舞台或游戏场时,它会倾向于"压抑现象的实际功能,转而强调它的象征或意指功能,让它们参与戏剧化的再现"(8)。用伊日·韦尔特鲁斯基(Jiří Veltruský)更加简洁的话来说就

[1] Prague Circle:二战前夕聚集在布拉格的语言学家和文学批评家,其代表人物有罗曼·雅各布森(Roman Jakobson)和勒内·韦勒克(Rene Wellek)等,对后来语言学和结构主义的发展产生了重要的影响。——译注

是:"所有在舞台上的事物都是符号。"(转引自 Elam，8)而由于电影可以把整个世界都变成一个潜在的舞台或表演构架，于是，一条现实中自行其是的狗(比如在《儿童赛车记》中威尼斯街道上的狗)，也可以成为一名演员。

然而，框住景观的主要构架可以包含各种形式的表演，通常来说，观众是会把狗和人类区别对待的。我们经常会对"真实的人"和演员做出区分，但是，我们同样会把纯粹的戏剧表演者区分到不同的戏剧化动作领域。比如，在电视剧《豪门恩怨》(*Dynasty*)的某集中，约翰·福赛思(John Forsythe)和琳达·埃文斯(Linda Evans)演的角色结婚了。在他们婚礼的接待仪式上，彼得·达钦(Peter Duchin)演了一个钢琴家。福赛思和埃文斯走了过来，叫着他的真名问候他，然后，他回祝他们的大婚，用的却是他们角色的名字。在这个剧集早先的一部中，亨利·基辛格(Henry Kissinger)就以他本人的身份出现过——这就好比拿破仑在一部历史小说中出现，不一样的地方仅仅在于，基辛格本人真的出现了，在那里扮演自己，而在《我爱露西》(*I Love Lucy*)中，约翰·韦恩(John Wayne)与威廉·霍尔登(William Holden)也以这样的方式出现过。这就意味着，电影中的人至少可以从三个意义上被看待：作为扮演戏剧角色的演员、作为扮演戏剧化自我的公众人物，以及作为一个纪实的证据。如果我们把"表演"的定义扩大到最大范畴，它就包含了前后两个种类：当人们在不经意间被摄影机拍到时，他们成为被看的客体，往往提供了日常生活中角色扮演的证据；当他们得知自己在被拍时，就变成了另一种角色扮演者。

至少，如果我们从技术层面判断，《儿童赛车记》包含了所有这些基本表演方式：卓别林演的是个角色，导演莱尔曼演的是一个导演，而群众则在扮演着他们自己的角色，即充当新闻纪实片中的无名大众。不过，我们得注意到，莱尔曼所扮演的角色并不足够成为另一种类的表演，因为他还不够有名，我们并不认识他。一个真正的名人走入好莱坞的虚构电影，

直到1916年才发生，那是布龙科·比利·安德森[1]的一部埃萨内[2]影片，卓别林在里面扮演了一次他自己；同一年，作为回报，安德森在卓别林的一部短片里跑了回龙套，做了回"自己"。[3]到金·维多（King Vidor）的《银星艳史》（*Show People*）时，这个充满喜剧意识的自我审视的现象就达到了巅峰，在这部电影中，玛丽昂·戴维斯（Marion Davies）扮演了一位名为佩姬·佩珀的年轻人，她不谙世事，前往好莱坞，立志成为一名"严肃的"演员：她在走向成功的过程中，遇到了很多大明星，包括W. S. 哈特（W. S. Hart）、约翰·吉尔伯特（John Gilbert）、道格拉斯·范朋克（Douglas Fairbanks）和查理·卓别林（他出场时并没有穿流浪汉的戏服，而是穿着自己的衣服，并且向佩姬索要了签名）。在影片中的某一段里，佩姬正站在米高梅的片场里，她轻轻推了一下自己的伙伴，指了指画外。"那不是玛丽昂·戴维斯吗？"字幕卡显示道。切到戴维斯下车走过片场的镜头。切到"佩姬·佩珀"的镜头，她正敬畏地看着"她自己"。

甚至到底能不能区分卓别林和旁观者（他们也有可能是受过专业训练的演员）这个问题，也在很大程度上取决于观众自身对《儿童赛车记》的接受，因为，说到底，任何一部电影所产生的随机效果到底如何，与其说取决于它的制作过程，不如说取决于观众对它的接受过程。就《儿童赛车记》这个例子而言，我们顶多可以说，它允许它的观众发现在卓别林和

[1] Bronco Billy Anderson（1880—1971）：美国著名演员、导演和制片人，以拍西部片著称。在对早期电影发展起到重要作用的电影《火车大劫案》（*The Great Train Robbery*）中，他一人饰演了三个角色。——译注

[2] Essanay：布龙科·比利·安德森和乔治·K. 斯普尔（George K. Spoor）创立的好莱坞早期无声片制片厂，以拍摄卓别林的电影而著名，对早期电影的发展起到了很大的作用。——译注

[3] 我要感谢哈里·M. 格杜尔德（Harry M. Geduld），是他让我注意到了这件事，也是他为我放映了《儿童赛车记》。在《卓别林迷》（*Chapliniana*，1987）中，格杜尔德说，《儿童赛车记》是启斯东电影公司（Keystone）当初所用的片名。大多数电影史书都称这部电影为《威尼斯的儿童赛车》（*Kid Auto Races at Venice*），但其实这是第一张插卡字幕"加州威尼斯的儿童赛车"（Kid Auto Races at Venice，California）的缩写。

旁观者之间有不同之处。这部电影的制作者假设了我们熟悉街角的生活场景，了解当人们被拍时会有何反应，以及对他们所戏仿的早期纪录片的某一类型有所意识。卓别林身上的某些东西也在提醒我们，他仅仅在假装他是一个醉酒的卖弄者，而不真的是这样的人。首先，即便刚开始时，他的衣服能让他融入大众，但他仍然是个穿着戏装的人物。如果我们进一步仔细观看，很明显的是，在那天的加州威尼斯，除了他之外，再也没有其他人戴圆顶小檐边黑色礼帽、穿长礼服或系爱德华时期的衣领了。更加仔细地看，会发现，他的服饰在用一种系统工整的语言同我们说话，迥异于日常生活中的随意话语。卓别林自传中有一段著名的话，他说，他之所以选择这样的服饰，是因为"我想让所有东西看上去都显得矛盾"（144）——于是，他既是流浪汉，又是绅士，他的大衣太紧了，裤子又太宽松；他邋遢的胡子暗示他是一个无赖，可他暗色的化装又让他的眼神传达出活力和敏感；圆顶小檐边黑色礼帽和手杖让他显得很有尊严，可过大的鞋却让他成为小丑。无论从哪个层面来看，他的装束都基于一种形式上的矛盾，表征着他是一个艺术客体，一个向观众说着"我是一个演员"的人物。

他在画框中的位置和他的走位同样传达了这一信息。虽然就影片故事层面而言，其中的导演应该总是想避免查理出现在画面中，但《儿童赛车记》并不是一部去中心化的现代主义影片或一部随意为之的纪录片。在很大程度上，它的愉悦和喜感来源于卓别林模仿和夸大日常表演的能力，以及他对银幕空间的占据，而这种占据恰好能引起观众的注意。他和这个空间区域的关系就像一个铁片和一块磁铁，你能难把他从这个区域推出去，或者，当你终于把他推出画面时，他又蹦蹦跳跳地回来了（在某个片段中，他对摄影机是如此着迷，以至于决定忽视导演的存在，他傲慢地站在摄影机的前面，翘起了他的眉毛）。虽然他扮演的这个人物的出现和消失都被认为是不合时宜的，我们仍能感觉到他出现和消失的每个时机，都把

握得很有喜感。[1] 不管他被绊倒或摔倒的次数有多频繁，我们都知道这不过是表演；尽管人物本身显然是愚蠢的，但他以训练有素的戏剧化方式运动，从不使用日常交流中那种一目了然的体势。他的步姿古怪，像一个芭蕾舞者在蹒跚而行，他的双脚朝外叉开，手臂兴奋地挥舞。他立起脚尖，有那么一两次，他展现了完美的单脚尖旋转。他从来不是纯粹地站在那里，他是在**摆姿势**。当他扮演的这个人物假装看不到摄影机就在那里时，他的漠不关心是被夸大的，或者，他会像一个发现者那样盯着看远处的某个东西。更有甚者，当导演把他推到街道另一边时，他会来个空翻，可即便当他做这个动作时，他也不会丢掉帽子、手杖和他那假装的体面，并且立刻站直，恢复到他之前的位置。

　　所有戏剧化的表演（即便是斯宾塞·屈塞 [Spencer Tracy] 和罗伯特·杜瓦尔 [Robert Duvall] 这样信奉自然主义的演员）都含有某种程度上的表面性，以区别于日常的行为。然而，卓别林是影史中最具表面性的演员之一，他是如此刻意地想把戏剧动作的高超技艺展现出来，以至于无论和他演对手戏的是谁，他的表演总是更风格化，更具有诗意的非自然性。从这个层面来说，他的作品和大多数电影不同，后者不会让表演的符码和风格显现出如此剧烈的差异。即便是今日的电影，虽然多为实景拍摄，但很少有作品会让演员的表演同偶发或偶遇的事件形成对比，以此来突出戏剧性。虽然我们知道约翰·福赛思和亨利·基辛格有何不同，但这仅仅是因为我们通过媒体了解了他们；他们的行为都基于日常生活里随意的、不加修饰的举动。事实上，戏剧性电影总是想培育一种中性的、"隐形的"表演形式，因此，高度戏剧化的表演方式——卓别林的哑剧、黛德丽具有表现主义色彩的姿态——反倒是例外。

[1] 有的时候，评论者把时机和步调等同在一起，但这两个东西是不同的。比如，华尔兹跳得好与坏，主要取决于时机，或者说是动作之间的时间关系；就步调而言，它基本上是不变的。

不过，倒也有这么一种现代主义的流派——它们受布莱希特或皮兰德娄[1]的启发——它们既不会强调演员的体势，也不会不审视常规的透明化表演。它们不会在戏剧化和随机化表演编码之间做出区分，但此类电影会对演员、角色和观众之间的关系发问，有时，它会故意迷惑观众，让他们无法"捕捉"或"抓住"银幕上正在发生的动作。戈达尔的《筋疲力尽》(À bout de souffle, 1960) 就是这样的例子。这部电影思考了电影中的角色扮演和街道上的角色扮演之间的关联，它以带有自我反射的意味选用珍·茜宝（Jean Seberg）和让-保罗·贝尔蒙多（Jean-Paul Belmondo）作为主演，并采用准纪录片的风格。更有甚者，他们所扮演的角色还要模仿电影明星，并借用**侦探小说**（roman policier）中的对话；于是，贝尔蒙多的很多动作都变成了指涉，他的表演虽然看上去是自然主义的，却让人想起布莱希特的话：当一个演员表演时，他应该像在引用一样。[2]有时，贝尔蒙多的表演被刻意地放置在貌似随机的素材之前。在该片的将近结尾处，他跟跄着，离摄影机越来越远，他做戏似的捂着自己的伤口，就像无数好莱坞黑帮电影的那种风格；他沿着街道趔趄地走着，这段距离长得有点不可思议，我们看到走道上的行人，他们要不正在忙着自己的事，要不就像一部电影的旁观者一样看着他的表演。这个段落呼应了之前的一个技巧，在那里，我们看到贝尔蒙多和茜宝沿着香榭丽舍大道漫步，周围的人或是转过头看他们，或是瞟了一眼摄影机。这里的效果和《儿童赛车记》稍有不同，因为戈达尔明显在人群中加入了龙套演员——有一次，一个和茜宝长得很像的演员走过他们的身旁，两人同时出现在镜头中；在另外的某些时刻，当我们关注银幕边缘时，会发现

　　[1] Luigi Pirandello（1867—1936）：意大利戏剧家、小说家，1934年获诺贝尔文学奖。他被视为"荒诞派戏剧"的先行者。——译注

　　[2] 戈达尔对引用的喜好在他的后期作品中更为明显。《筋疲力尽》中的这段对话转引自达希尔·哈米特的《玻璃钥匙》(The Glass Key)：贝尔蒙多的一位朋友在街上碰到他，并对他说："你不应该穿带花纹的丝袜。"贝尔蒙多看了眼自己的袜子："不应该吗？我喜欢丝质的感觉。"他的朋友耸耸肩："那至少别带花纹啊。"

我们已经无法区分真正的行人和演员了,仿佛戏剧和生活融合在了一起。[1]

戈达尔刻意混淆了戏剧和随机符码,这是为了颠覆人们对电影表演的常规定义。和《筋疲力尽》不同,一部典型的戏剧性电影会把表演视为对真实世界中自发行为的艺术化模仿。在这样的电影中,演员被认为拥有完整的人格,他会替摄影机"思考"。于是,当大部分有建设性的批判著作论及古典时期的明星时,都会把这些明星的表演看作演员真实人格的虚构外延,[2] 而在二战后的美国,那些最著名的戏剧演员所受的**教育**恰恰就是怎样表演他们自己。"我们相信,"李·斯特拉斯伯格如此写道,"演员不需要模仿人。演员自身就是一个人,他可以由内而外地创造。"(Cole and Chinoy, 623)斯特拉斯伯格对自我的物化是如此重要,以至于方法派的演技训练常常会延伸至精神治疗的层面。他写道,一个演员"能够拥有做到某些事的技术能力,但因为他的情感生活,他有可能在表达它们时遇到困难。因此,为了解决演员的这个问题,我们必须首先找出他的内心到底出了什么毛病,到底是什么在阻止他的自由表达和限制他所拥有的能力"(Cole and Chinoy, 623)。于是,以下事实就并不奇怪了:所有受过方法派演技训练的演员——他们中的很多人都能在好莱坞发展得挺好——都具有一种内省和神经质的风格,它和卓别林那种开放的戏剧化表演迥异其趣。

像《筋疲力尽》这样的电影虽然看上去因陋就简,却恰恰翻转了此类假设。它不认为表演是本质自我(essetial self)的一种外化,反而暗示自我是表演的外化。与此相应,我们对"表演"的理解达到了最为宽广的层面,

[1] 某些当代电影有赖于类似的效果。比如,亨利·嘉格隆(Henry Jaglom)的《她能做出樱桃派吗?》(*Can She Bake a Cherry Pie?*, 1983)。

[2] 比如,大卫·汤姆森(David Thomson)是这样描述露易丝·布鲁克斯(Louise Brooks)的:"(她)是最早洞悉银幕表演之真谛的演员之一……原因十分简单,在她看来,银幕女演员的力量并不在于她的饰演或表演,也不在于巨细无遗地展现舞台表演式的个人化叙事……(而)是在于她为自己所深思熟虑出来的露露的那份自毁式狂喜"(《传记字典》[*A Biographical Dictionary*],72)。

即它的社会层面，当我们和这个世界互动时，我们恰恰是在"表演"——这个概念不仅适用于戏剧，也适用于那些公众人物和日常生活。虽然《儿童赛车记》对表演的展示更加精简、适度，与《筋疲力尽》不尽相同，但我们由此可以得出的对表演的理解是相似的：毕竟，喜剧式的戏剧表演总是旨在发现和嘲笑我们的社会角色，而卓别林就是个中大师。

我们可以在维姆·文德斯（Wim Wenders）的《水上回光》（*Lightning Over Water*, 1981）中看到对表演的另一种理解，它在某些方面和戈达尔类似，但在另一些方面却比《筋疲力尽》所展现的更加复杂和暧昧。这部对尼古拉斯·雷（Nicholas Ray）的致敬之作刚开始时描绘的是两位导演在现实生活中的关系，你很难说它是一部虚构的作品；但是，随着雷的健康状况急剧下降，影片开始变成一部具有自我意识的融合之作，戏剧性、名人表演和随机的偶发事件交织在一起——到最后，它的主角几乎自己上演了自己的死亡。这是一个极端的例子，而它或许能帮助我完成和总结我想讨论的主题。

为了强调生活和艺术之间的共生关系，文德斯和他的合作者把作品结构成了一部皮兰德娄式的回归之作（regression）。他们把各种技巧激进地融合在一起，向雷的遗作《我们再也回不了家了》（*We Can't Go Home Again*）致敬，后者是一部无法被定义为何种类型的作品。他们并没有采取"真实电影"（Cinéma vérité）的手段来记录雷的生活，也没有和雷做访谈，相反，他们展现了"真实生活"的场景，不时采用**黑色电影**风格；他们还记录下自己的活动，经常采用一台 Betamax 机来录。通观整部电影，他们的表演是如此自然、如此基于真实的生活境遇，以至于我们无法区分，到底哪些是事先安排的，哪些是偶发的——比如，影片开始后不久，突然切到一个用录像带拍摄的段落，其中的人物正在为我们之前看到的一场戏做准备："你想让这场戏看上去像是在**表演**吗，维姆？"雷问道。"不，完全不需要。"文德斯回答道。然后，雷虚弱地躺在床上，咳嗽着，目光空洞，而

在我们刚刚看过的那个"戏剧性"段落中，他恰恰也是这个样子。

通过这些方式，《水上回光》向我们展现了日常生活的行为方式有可能和戏剧表演重合；它同样展现了人格的社会化形成，因为雷所创造的这个角色，恰恰是在影片的创作过程中产生的。[1] 与此同时，影片还记录了他的疾病——展现了他所患癌症的症状，拍摄了他躺在真实医院病床上的样子，也允许突发事件或其他随机的现象打断他们之间已经排演过的场景。它的主要叙事策略是把雷的表演框定在一个不稳定、脆弱或暧昧的构架中。刚开始时，它创造了一个戏剧语境，让演员们去扮演"他们自己"，然而，随着雷的病情恶化，它开始允许在通常情况下被排除在构架之外的活动进入构架之内，侵扰影片之前所创造的幻象空间，当生理现象瓦解艺术的统一性时，这部作品的戏剧性便产生了。

然而，尽管影片让一个随机的、生理的事实变成了戏剧焦点，它也没有让雷的身体成为唯一被关注的景观；它必须把雷的病痛放置在某个故事的语境中，只要这个故事是影片本身的故事即可。通观戏剧史，这样的悖论无处不在：在李维（Livy）时期的罗马帝国，人们可以在舞台上上演真实的性爱和死亡。但是，在其他文化中，偶发的生理展现是很少被直接表演的。电影中的纯粹生理表演也很罕见，比如，在《动物之血》（*Le sang des bêtes*，1948）和《周末》（*Weekend*，1967）这样的影片中，我们可以看到动物的死亡，还有弗雷德·奥特[2]的打喷嚏电影、教育片和沃霍尔（Warhol）的《沉睡》（*Sleep*）；不过，与此同时，所有的表演都是生理性的，而生理本身

[1] 从另外的角度来看，这部影片又是浪漫主义和斯坦尼斯拉夫斯基式的。"一个演员，"在某一处，雷对文德斯说，"他的出发点是一个角色的需求，而角色的需求必须是他（自己）最大的需求。"也许是因为雷曾受过方法派的影响，《水上回光》的情节包含着对人格的隐蔽本质的追寻，影片试图通过纪录片和对演员进行精神分析的手法来展现一个真实的自我。凡是它乞灵于这些超验的"需求"时，它的激进就下降了。

[2] Fred Ott（1860—1936）：爱迪生实验室的雇员，是爱迪生的助手之一。他出演的"打喷嚏电影"是影史上现存最早的影像之一。——译注

也经常会对戏剧效果产生巨大的影响——让我们回想一下罗伯特·德尼罗（Robert De Niro）在《愤怒的公牛》（Raging Bull，1980）中的肥胖，或者，还有众多影片刻画明星演员的衰朽（《纽伦堡大审判》[Judgment at Nuremberg，1961] 中蒙哥马利·克利夫特 [Montgomery Clift] 那张沧桑的脸、《午后枪声》[Ride the High Country，1962] 中兰道夫·斯科特 [Randolph Scott] 和乔尔·麦克雷 [Joel McCrea] 显而易见的苍老等）。于是，《水上回光》和由唐·西格尔（Don Siegel）执导、约翰·韦恩主演的《神枪手》（The Shootist，1978）形成了有趣的对比。这两部影片的主角都是名人和被神化的人物，且都因癌症而濒临死亡；但《水上回光》更加直接、紧迫、随机应变，它很少会把自己的主题浪漫化。反讽的是，当文德斯和雷在一个医院讲话时，我们可以听到一台处于背景处的电视机正在宣布约翰·韦恩刚刚住进了另一家医院。

戈达尔（阐释让·科克托 [Jean Cocteau]，也是对安德烈·巴赞 [André Bazin] 在《影像本体论》[The Ontology of the Photographic Image] 中的论断的回应）曾写道，电影之所以和绘画不同，是因为它"捕捉住了生命和生命的终有一死"。"那个被拍摄的人物，"他说，"他正在老去，并会死去。因此，我们所拍摄的是死神正在催命的一个时刻。"（81）在《水上回光》的将近结尾处，文德斯清晰地展现了这一主题，那是一个雷的特写长镜头。这个镜头和奥逊·威尔斯（Orson Welles）在《安倍逊大族》（The Magnificent Ambersons，1942）中对正在死去的安倍逊市长（查尔斯·本内特 [Charles Bennett]）的特写有异曲同工之处；在这两部作品中，当演员扮演他在影片中的角色时，他自己就快要死去了，但是，在《水上回光》中，演员直视着我们，他自己便让他所处的状况不言自明。他话说到一半，沉重地呼吸着，试图让自己显得镇静，却再也无法战胜病魔。他呻吟着，诅咒着，他开始开玩笑，说是要吐在摄影机上。"我开始流口水了。"他说，已然无法掩饰自己的尴尬。最终，他的情况令他无法忍受，不想让摄影机再拍下去了。我们听到文德斯在画外传来一句话，他告诉雷，停机的命令

得由他本人来下。雷焦灼而又可怜地看着摄影师,他那只还能用的眼睛透露着焦虑,他的嘴唇包裹着他的假牙,就像羊皮纸包裹着骨头。"停!"他说,可摄影机仍然在拍。就在那一刻,雷看上去很生气,也很无助。"停!"他再次说,直到银幕渐黑,他仍在一遍又一遍地重复着这个命令。

"通过展现尼克死亡将近的状态,"汤姆·法雷尔(Tom Farell)写道,"他的表演变得有机了;它变成了真实的行为。"(87)就某一层面而言,这句话没错,因为演员的身体不同于演员的"自我",后者是一个社会的建构物。但从另一层面来看,和大多数电影一样,《水上回光》展现生理现象,还是为了塑造人物。雷成为一个只想静静死去的人,就像海明威在《午后之死》(Death in the Afternoon)中所塑造的受伤士兵(后来,托马斯·米切尔 [Thomas Mitchell] 在《唯有天使生双翼》[Only Angels Have Wings, 1939] 中演绎了这个角色)。就在这个对他的特写镜头中,文化和自然交织在了一起,于是,一个常见的叙事类型、一个扮演自我的名人和一个快要死去的人合三为一,成为一个表演事件。因此,这个影像看上去既像纪录片,又像卡通片:我们看到的是一个经验层面的事实,一个具体的个人;但是我们又通过表达的惯例"阅读"这个个体的脸部和身体,正如我们阅读线条画一样。就在那一瞬间,表演的构架被扩张到比森尼特或戈达尔所尝试的还要广阔,直至我们亲眼看到它的实质边界。

表演是什么?

只有当一个演员在模仿另一个演员时,我们才可以说,他是在复制。
——格奥尔格·西梅尔[1],《戏剧表演理论》
(On the Theory of Theatrical Performance)

[1] Georg Simmel(1858—1918):德国社会学家、哲学家。主要著作有《货币哲学》和《社会学》。——译注

在前文中，我描述了这样一个卓别林：他是一个做哑剧的、滑稽模仿的演员，或者说，有些时候，他会模仿"真实的人"。不过，就其最为简单的形式而言，所谓表演只不过是把日常行为转移到戏剧空间中。正如诗歌所运用的语言和新闻报纸所运用的没什么区别，演员在舞台上所用的素材和技巧同我们在寻常社会交流中所使用的也无二致。这或许可以解释为什么"戏剧是生命的隐喻"的这一说法是如此普遍而又令人信服。[1] 毕竟，在日常生活中，我们就像戏剧人物一样运用着我们的声音、动作和服装，我们一会儿使用的是根深蒂固的、习惯性的动作（我们的"真实面具"），一会儿又为了得到工作、伙伴和权力，使用或多或少刻意为之的动

[1] 让我们来看看罗伯特·埃兹拉·帕克（Robert Ezra Park）所描述的"真实生活"中的情境：

"人物"（person）这个词，就其首要意义而言，是"面具"（mask）的意思，这恐怕不是什么历史性的巧合。相反，我们对以下事实是承认的，即每个人，不管他在何处，在何时，都或多或少地扮演着一个角色……我们正是通过这些角色来了解彼此；我们也是通过这些角色来了解我们自己……

就这个层面来说，这个面具就是我们对自己的关照——我们希望自己能扮演的角色——这个面具就是我们更为真实的自我，我们希望能够成为的自我。最终，我们对自我角色的想法成为我们的第二自然属性，并成为我们人格的必要组成部分。当我们刚来到这个世界时，我们是个人，然后我们成为角色（character），最终成为人物（转引自戈夫曼的《自我表征》[*The Presentation of Self*]，19）。

为了解释表演是否包含模仿这一问题，我要来说说我的一段儿时记忆（巧合的是，如果借用弗洛伊德的理论，这段记忆归属于那个叫做"银幕记忆"[screen memory]的时期 [Ⅲ, 303—322]）。我记得，在我四五岁的时候，我问我父母，那些电影里的人到底是不是真的在吻。这个问题包含着一个道德困境，并展现了一个矛盾之处：事实上，演员既是在真的接吻，也是在假装接吻，有些时候，这些是在同一时刻发生的——于是，他们的作品就具有潜在的被人诽谤的可能性了。在某些语境中，他们的行为会变得过于真实，以至于破坏了我们正在看幻象的感觉。比如，影评人文森特·坎比（Vincent Canby）对《肉体的恶魔》（*Diavolo in corpo*, 1987）中玛鲁施卡·迪特马斯（Maruschka Detmers）表演口交的场景感到不安："观众的第一反应是：'天哪，他们是在动真格的！'然后，就开始想到底是怎么演的了……这是一个被记录下来的事实，它完全摧毁了幻象，就像完全不合头的假发。"（"Sex Can Spoil the Scene", *New York Times*, 28 June 1987, 17）

作。我们根本没有可能突破这一境遇取得某种不是舞台化的、不是模仿化的本质，因为我们的自我是由我们的社会关系决定的，同时也因为交流的本质要求我们和普鲁弗洛克[1]一样戴上一张脸去面对其他的脸。因此，当李·斯特拉斯伯格说舞台演员不需要"模仿人"时，就某一层面来说，他完全是正确的：为了成为"人"，我们首先要扮演。

所以，"戏剧""表演"和"饰演"这些词可以用来描述很多行为，只有其中的某些才是最纯粹意义上的戏剧化行为。但是，既然戏剧和世界之间有相似性，那么，我们又如何来判断这种纯粹性呢？我们是如何确定日常生活中的演员和戏剧演员之间重要而明显的区别的？虽然我们经常做出这样的区分，虽然无论是把表演当作艺术来研究，还是当作意识形态工具来研究，我们做出这一区分的基础都至关重要，但我们无法简单地回答这个问题。

欧文·戈夫曼提供了一个解释，他说，戏剧表演"是一种把个体转化为……客体的协定（arrangement），扮演观众角色的人可以从各个角度、毫无顾忌地观看这个客体，并在他身上寻找吸引人的行为"（《构架分析》，124）。只要戈夫曼所说的"协定"把人群分成两个基本部分，一部分为表演者，一部分为观看者，那么，这个"协定"就可以具有多种形式。它的目的是建构一个具有不寻常强度的表面性，演员萨姆·沃特斯顿（Sam Waterston）称这一特质为"可见性"（visibility）："人们可以看见你……所有灯光都已熄灭，除你之外，人们看不到其他任何东西。"（转引自Kalter，156）

这种展现（或者说炫耀）是人之为人的最基本的形式，而它也可以把任何事件转化为戏剧。比如，在1950、1960年代，纽约的表演艺术家们

[1] Prufrock：T. S. 艾略特名诗《J. 阿尔弗雷德·普鲁弗洛克的情歌》（*The Love Song of J. Alfred Prufrock*）中的主要人物。——译注

是这样上演"偶发艺术"（happenings）的：他们会站在一个街道，等待着一场车祸或任何偶发事件，当这样的事情发生时，他们就作为观众被卷入一场表演；他们的体验证明了，任何人——魔术师、舞者，或只是一个普通行人——踏入一个之前就被指定是戏剧性的空间时，就会自动成为一个表演者。更近一步说，我们并不需要过多有意识的艺术操作或特殊技巧来演出"吸引人的行为"。正如《儿童赛车记》、约翰·凯奇（John Cage）的音乐或安迪·沃霍尔的电影所显示的那样，当艺术把偶发事件戏剧化时，它会让感官体验超越概念理解，让无所不在的声音、阴影和运动序列先于理解之前冲击我们的大脑，并让理解成为可能。当朱莉娅·克里斯蒂娃[1]说，"意指"（一种前语言阶段的人类活动，她把这个词等同于"回指功能"[anaphoric function]）能使人类的交流产生一个"本源文本"（geno-text）或"另一场景"（other scene）时，她说的应该就是这样一个过程。"在**声音**和**剧本**之前和之后，就是回指：一个暗示、建构关系并消除实体的举动"（270）。虽然回指本身是毫无意义的，但作为一个纯粹的、建构关系的活动，它的自由流动使意义得以流转，即便意义为无意识的时候也是如此。所有形式的人类和动物交流都含有这样的回指行为，我们可以在这样的语境中理解被欧文·戈夫曼称为"协定"的戏剧性构架，它就是一个原始的体势。它的形式可以是一个舞台，或街道的某一处；即便没有这些东西，简单的用手指示或一个"看那儿"的信号亦能充当这一效用。无论形态如何，它总是把观众和表演者分开，并把其他的体势和符号聚集在这个表演的周围。

电影银幕正是这样的一个戏剧化回指，这个物理协定为作为观众的人把景观都布置在了一起。然而，和大多数戏剧形式一样，电影中的动作和

[1] Julia Kristeva：法国思想家、精神分析学家、哲学家、文学批评家、女性主义者。——译注

声音不会仅仅通过简单的自我呈现而产生"意义"。特别是当电影中包含有**表演**（acting）——我运用这个术语时，指的是一种特殊的戏剧化饰演，在其中，为观众展现这场戏的人同时变成了叙事的代理人——时，就更加会如此。

就表演最为复杂的意义层面而言，戏剧或电影中的表演是这样一门艺术：它旨在系统性地、夸张地描绘一个角色，或者，用 17 世纪英格兰的话来说，一个"人格化过程"（personation）。没有剧情的戏剧也可以运用表演，正如像麦当娜（Madonna）或王子（Prince）这样的摇滚乐手拥有具备叙事功能的人格一样；但是，当我使用"演员"这个词时，我所指的这个表演者并不必然需要发明什么东西，或者掌握什么技巧，他或她只要参与一个故事之中即可。为了说明这一点，让我引用一个迈克尔·克比（Michael Kirby）所说的镜框式舞台（proscenium stage）的例子：

> 前些日子，我记得我读过一篇文章，讲的是一部约翰·加菲尔德（John Garfield）——我记得很清楚，的确是他演的，虽然我记不得这部戏到底叫什么了——客串小角色的戏剧。他的每一场戏都是在舞台上和朋友们玩牌赌博。他们是真的在赌博，那篇文章也强调其中有个人赢了（或输了）多少。无论如何，因为我的记忆并不完整，且让我们想象这个场景就是酒吧吧。在舞台的背景处，还有几个人通场都在玩牌。让我们想象他们一整场戏都没有一句台词；他们也不和我们正在观察的故事人物产生任何交流……他们仅仅是在玩牌。然而，即便如此，无论他们的角色多渺小，我们仍会把他们看作故事中的人物，我们也会说，他们同样是在表演。（*On Acting and Not-Acting*, Battcock and Nicas, 101）

这种"被接受的"表演在戏剧中很常见，但是，在电影中，它就会变

得更加重要，即便是明星演员，也会遭遇这样的情况，有时，他会表演某些体势，却不知道它们到底会如何用在故事里。比如，相传，当导演迈克尔·柯蒂兹（Michael Curtiz）拍摄《北非谍影》（*Casablanca*）时，他让亨弗莱·鲍嘉（Humphrey Bogart）朝自己的左边看、点点头，并拍下了这个特写镜头。鲍嘉按令行事，却不知道这个动作到底要表达什么（毕竟，这部电影的剧本是边拍边写的）。之后，当鲍嘉看到成片时，他才意识到，对于他演的这个人物来说，这次点头具有转折性的意义：里克用这个信号让"美国咖啡馆"里的乐队演奏《马赛曲》。

对于这个效果，我们还有一个更为"科学的"解释，即库里肖夫（Kuleshov）实验，在其中，一位演员用一张毫无表情的脸看着画外的某个东西，然后，这个特写和其他很多东西的镜头剪辑在一起，由此在观众心里造成了这个人物正在动情的幻觉。库里肖夫对这个过程的描述就像一个在实验室里工作的化学家："我依次把关于莫茹欣（Mozhukhin）的同一个镜头和其他各种镜头（一碗汤、一个女孩、一个孩子的棺材）剪辑在一起，由此，这些镜头就具备了不同的意义。这一发现让我震惊。"（200）然而，不幸的是，库里肖夫的叙述有其不真实的一面，长期以来，人们对此置信无疑，由此造成了诺曼·霍兰（Norman Holland）所说的电影史中的一个"神话"。[1] 即便如此，对于电影批评来说，"库里肖夫效应"仍是个有用的术语，任何曾经在剪辑台上工作过的人都明了，即便剧本、表演或分镜头并没有设定这样那样的意义或微妙神韵，它们中的很大一部分都可以通过剪辑来产生。观众同样会意识到，他们看到的有可能是剪辑上的小花招，

[1] 霍兰指出，虽然库里肖夫和普多夫金两人合作制作了这个著名的电影段落，但两人对这个段落中到底包含什么存有歧义。原初的脚本已经不存在了，也没有证据能证明当初这个段落是放给一个对电影并不知晓的观众看的（《精神分析与电影：库里肖夫实验》[*Psychoanalysis and Film: The Kuleshov Experiment*]，1—2）。因此，无论是作为历史事件，还是作为科学实验，这个电影段落都是可疑的，不过，再正儿八经地做一次实验似已不必要，因为电影本身总是能证实库里肖夫的观点。

而某些类型的喜剧片或戏仿作品则会把这种手法明晰化：一则近期的电视广告片利用《天罗地网》(*Dragnet*)中的特写作为素材，将其重新剪辑，让乔·弗雷迪（Joe Friday）和他的搭档看起来就像在讨论某品牌薯片的优点；在MTV台的一个录像里，罗纳德·里根（Ronald Reagan）驾驶着一架轰炸机，兴奋地攻击着一个摇滚乐队；而在派拉蒙制作的《大侦探对大明星》(*Dead Men Don't Wear Plaid*, 1982)中，史蒂夫·马丁（Steve Martin）和半数1940年代好莱坞明星演了对手戏。

　　这些玩笑之所以有可能成立，其中一个原因是人的表情可以是暧昧的，能够表达多重意义；在一部具体的电影中，它的意义被约束并固定了，那是因为一部电影有一个控制它的叙事结构，也有一个具体的语境，用以排除一些意义，并强调另一些意义。因此，在我们看过的最令人愉悦的银幕表演中，有一些仅仅是由"角色扮演"[1]造成的，而我们也会经常看到电影中的那些狗、婴儿和百分百的业余演员同受过专业训练的演员一样有趣。事实上，电影重新组建细节的能力是如此之强，以至于一个角色经常是由多位演员扮演的：加利·格兰特（Cary Grant）在《休假日》(*Holiday*, 1938)中扮演了约翰尼·凯斯，但这个人物翻了很多跟头，其中只有两个是他本人完成的；丽塔·海华斯（Rita Hayworth）在《吉尔达》(*Gilda*, 1946)中表演了一场"脱衣舞"，但当这个角色唱起《怪罪梅姆》(Put the Blame on Mame)时，她嘴里的声音却属于安妮塔·埃利斯（Anita Ellis）。

　　稍微衍生一下瓦尔特·本雅明（Walter Benjamin）关于照相时代的绘画的著名论断，我们可以说，虽然机械复制在极大程度上增强了制造明星的

[1] 角色扮演（typage）这个词是由1920年代的苏联导演们创造的，但它的意义和"类型选角"（type casting）不同。"角色扮演"有赖于文化上的典型形象，但更为重要的是，它强调的是演员外貌的怪诞性（通常指的是非专业演员）。库里肖夫说："电影需要的是真实的素材而非现实的假象……因此，在电影中表演的不应该是戏剧演员，而是'类型'——那些与生俱来便拥有能被电影化处理的特征的人……无论一个人长得有多好看，如果他的外貌普通而又寻常，那么，电影并不需要他。"（63—64）

可能性，但它也剥夺了表演的权威性（authority）和"灵韵"（aura）。库里肖夫还做过另一个很重要的"实验"，他试图把很多不同人的身体局部拼在一起，从而在银幕上制造一个人造的人——这个技巧颠覆了对表演的人本主义看法，并把每个电影剪辑师都变成了潜在的弗兰肯斯坦博士。然而，库里肖夫依然十分强调对演员的训练，而观众也总是能够在银幕上的不同人物之间做出区分，辨别出哪些比另外一些更像演员。

某种程度上，我们可以通过简单地量化演员所呈现的角色特征，便可以得出上述结论。试举一例，在《西北偏北》（North by Northwest, 1958）前面的一个简短段落中，加利·格兰特/罗杰·桑希尔为了一个商务会议来到了广场酒店的橡树屋酒吧：格兰特迟到了，他向三位已经在桌旁等着他的男士介绍自己，然后点了一杯马天尼；他和他们聊了一会儿，突然，他记起来应该给母亲打个电话，于是，他向房间另一边的信童招了招手，示意他把电话拿到桌边来。这个段落中出现了很多演员，我们可以按照"像演员"的序列把他们依次排列，最底层的是那些处于背景处的龙套，他们更多地像是饭店房间内的装饰或陈设，处于最高层的则是格兰特本人，他把他自身完全成型的明星形象带入本片之中，并且是这个故事的关键人物。在此之间的是那位信童，他必须回应格兰特的召唤，还有那三位坐在桌边的生意人，他们说了几句台词。然而，其中一位生意人和其他两位不同。出于某种原因——也许是为了使这场戏看上去更真实，也许是仅仅为了加入喜剧感——他用一只手捂住耳朵，倚靠在桌上，迷惑地皱着眉头，因为他跟不上其他人的对话。虽然他的体势并没有对故事的因果链起到任何作用，但这使他成为比他的同伴更能被认同的角色，从某种程度上说，他也更像是一个演员。

更为明显的是，电影中的表演包含着另一个特质——在对语词表演的常规运用中，包含着一种精纯熟练的技巧或创造力。事实上，所有形式的艺术或社会行为都在某一程度上和这种技能的展现有关。罗兰·巴特谈论

巴尔扎克时，如此写道："当这位古典作家显示他**引导**意义的能力时，他变成了一位演员。"（《S/Z》，174）同样的话也适用于詹姆斯·乔伊斯（James Joyce）这样的现代主义者，他掌握词语的技巧在字里行间显露无遗，而充满智性的代表作则让他成为名人，巴特本人亦如此。在文学中，我们甚至可以说存在"表演性"的句子，比如《白鲸记》（*Moby Dick*）的开场：

> 每当我觉得嘴角变得狰狞，心情像是潮湿、阴雨的十一月天的时候；每当我发觉自己不由自主地在棺材店门前停下步来，而且每逢人家出丧就尾随着他们走去的时候；尤其是每当我的忧郁症到了不可收拾的地步，以致需要一种有力的道德律来规范我，免得我故意闯到街上，把人们的帽子一顶一顶地撞掉的那个时候——那么，我便认为我非赶快出海不可了。[1]

梅尔维尔嬉戏着这句话，用平行句式一次又一次地拖延高潮的到来，就像一个屏住呼吸的歌手，直到最终，那个句号把我们带到海边。为了读懂他的文字，我们必须动用我们自身的技巧，在内心中重复着节奏，或者也许直接大声地读出来，让我们的声带参与意义的舞蹈。演讲和大多数戏剧表演都具有这样的效果，正因为此，电影中的明星表演经常被精心设计，以让观众拥有欣赏演员身体或精神成就的机会。电影让我们无法简单地对这些效果做出衡量，这是因为它允许操控影像，而这一程度又很大，它把"引导"意义的权力献给了导演；但无论如何，我们去看电影，我们所能得到的最普遍的快感之一便是欣赏一位演员的精湛表演。加菲尔德玩扑克，鲍嘉点点头，一场拥挤的戏中的配角——所有这些都显然和《大独裁者》（*The Great Dictator*，1940）中的卓别林/辛克尔不同，后者在一个

[1] 译文据曹庸。——编注

长镜头中，在一个房间里扑腾着地球仪，穿着类似于希特勒的服饰，跳着精彩绝伦的滑稽舞。

在接下来的章节中，我将花大量的精力对各种各样的、明显的表演技巧进行分析或追根溯源；但在一开始，我想强调一点，即表演并不必然包含刻意的模仿或戏剧化的模拟，而它们也不是表演或"好的"表演效果的必备元素。从某种程度上说，当我们意识到，卓别林所动用的艺术素材——他的身体、他的体势、他的面部表情，以及他用以创造人物的所有技巧——和我们在日常生活中所运用的并无二致时，我们还说卓别林是个模仿表演者，这便是种误导的说法了。我们所有人都是模仿者，**哑剧**（mime）和**拟态**（mimicry）这样的术语只有在戏剧行为的极端形式下才能起作用，在那种形式中，表演者既不会用语言，也不会用道具，或者，表演者会用声音和身体复制程式化的舞台体势，创造容易被识别的典型形象。因此，如果一个人在摄影机前剃须，那他就是在把一种日常行为转化成戏剧；如果他是为了故事需要而剃须（像《保佑他们的心》[*Bless Their Little Hearts*，1985] 中的奈特·哈德曼 [Nate Hardman] 一样），那他就是在表演；如果他做剃须的动作，可手里却没有剃刀，那他就是在模仿，这是一种"纯粹的"模仿，A. J. 格雷马斯[1]称之为"模拟体势性"（mimetic gesturality，35—37）。卓别林是个出色的演员，这部分就是因为他的表演能涵盖这些所有方面：在《淘金记》（*The Gold Rush*，1925）中的某一时刻，他煮起了一只鞋子，但在下一时刻，他又开始模仿吃饭的样子，把鞋带推进嘴巴，咀嚼着，仿佛它们是意大利面。而在此期间，他又模仿了一系列典型人物，随着他这餐饭的进展，他从厨师变成了大惊小怪的服务生，又变成了美食家。

这样技艺超群的模仿表演艺术很少出现在典型的现实主义戏剧电

[1] A. J. Greimas（1917—1992）：法国著名符号学家。——译注

影中，但在自然主义电影的语境里，我们仍能经常看到"复制表演"（copying）：《筋疲力尽》中的贝尔蒙多模仿了鲍嘉，《恶土》（*Badlands*，1973）中的马丁·辛（Martin Sheen）像极了詹姆斯·迪恩（James Dean）。在大多数时候，表演的痕迹并不明显，但这并不意味着这样的演员没有技巧，为了理解这些技巧，我们必须在更为基本的层面来审视这些行为，分析到底是怎样的"变换"因素或规约把日常的实用性表达同舞台化的或剧本化的表演符码区分开来了。为了达到这个目的，最佳方式之一便是把电影和控制镜框式舞台[1]戏剧的规约联系在一起——这将是我下一章的任务。不过，在此之前，我必须再谈一谈电影的银幕，它在观众和表演者之间建构了一个屏障，而它在戏剧的历史长河中，是独一无二的存在。

演员和观众

"你是在和我说话吗？"

——《出租车司机》（*Taxi Driver*，1976）中的罗伯特·德尼罗/特拉维斯·比克尔

所有公共机构——教室、教堂、政府——都是一个准戏剧化的结构空间，这种建筑创造了一个表演空间。从教学讲堂到圆桌会，这个空间可以有不同的形式，而表演者和观众之间的区分程度也各有强弱之别。然而，即便是在最为正式的场合里，那些付钱来看表演的顾客有时也会被叫上台去参与表演：教授会让学生上台，魔术师会请求志愿者的帮助，而单口喜剧表演者则要忍受起哄者。就现场戏剧而言，表演者和观众之间基本关系

[1] proscenium：舞台建筑的一种，其标志是舞台前方有大的开口框架，最早源于古希腊，后成为戏剧舞台的主要形式。其他舞台形式还有巷道剧场（观众可以在舞台的两边看）、圆形剧场（观众可以360度地观赏）等。——译注

界限的松紧也有不同的程度：一个极端是马戏团、综艺秀[1]和大多数形式的"史诗戏剧"，这些形式的表演会相对强调观众的参与性（最为开放的形式则是耶日·格罗托夫斯基[2]的戏剧，在其中，一群人会参与一场共享的活动，其中的每个人既是观众又是表演者）。而另一极端则是镜框式舞台架构，它把观众放置在一个黑暗房间内的、具有标示的座位上，让他们看着光亮的镜框式舞台上的一个四方形开放空间。

在17世纪末的某个时候，当英格兰的剧场都永久性地变为室内时，镜框式舞台或曰"画面－构架"（picture-frame）结构成为西方戏剧建筑的主流。大概在那个时候——查理二世复辟之后，也和商业经济在全欧洲的发展同期——剧场历经了一系列变化，所有这些都预示着现代戏剧的诞生：人工灯光的使用；女性演员被允许上台表演；人们开始设计大的场景和道具；舞台的两边也出现了隐藏的侧翼，用来藏匿可以移动的道具。不同于莎士比亚和伊丽莎白时期戏剧的"表现性"（presentational）风格，这些东西的出现孕育了一个"再现性"（representational）的、幻象性的剧场。最终，舞台上方的演员成为场景装置的一部分——一个现实主义场面调度中的物体——于是，人们不再需要用语言来描述具体的场景，或用体势来让观众想象抽象的空间。同样重要的是，演员和观众之间的物理关系也发生了微妙的变化，仿佛一幢看不见的"第四面墙"被放置在戏剧和观众体之间。演员很少直接面对观众讲话；事实上，随着舞台灯光的发展，随着打灯的方式变得越来越复杂，对于演员来说，观众变得越来越不可见了，直至演员只能感觉到观众就在那里，就像一团漆黑的混沌之界，正如《公民凯恩》中苏珊·亚历山大唱歌时所面对的虚空。

就某种程度而言，当奥逊·威尔斯在1940年的一个名为《新演员》(The

[1] music hall：是一种流行于1850至1960年间英国的戏剧娱乐演出，其中包括歌舞、喜剧表演、特技表演等。它和下文所提到的美国歌舞杂耍秀（vaudeville）基本类同。——译注

[2] Jerzy Grotowski（1933—1999）：波兰戏剧大师，实验戏剧的开创者之一。——译注

New Actor)的演讲中把戏剧的演变称为从"正式"到"非正式"的变化时，他所说的正是从"表现性"到"再现性"的运动。威尔斯解释道，正式的戏剧从属于严格的等级文化；就本质而言，它是仪式性的，它并不哺育诱导演员的"风格"或"个人"。相对而言，非正式的戏剧则长成于一个相对松散的社会组织；它的演员是著名的公共人物，他们对待观众的方式是个性化的。威尔斯把莎士比亚和所有现代戏剧都归结为非正式的戏剧传统，他说，在这个传统里，"你必须有效地与观众沟通，否则无法成为一位伟大的演员"（2）。在完全再现性的、画面－构架技巧建立之前，这种"沟通"拥有具体的形式："我们知道夏里亚宾[1]喜欢在长廊里表演，他讨厌那些昂贵的座椅。对于俄国农民来说，最伟大的运动就是当夏里亚宾嘲笑那些达官显贵，并在长廊里表演鲍利斯·戈都诺夫的时刻。"（3）但是，威尔斯说，在更晚近的时候，情况发生了变化。"甚至在电影产生之前，演员就开始不再考虑他们的观众了。斯坦尼斯拉夫斯基等以严肃的方式，而约翰·德鲁（John Drew）等则以充满嬉戏的方式，不断地努力假装着第四面墙的存在。这便是表演风格的死亡。事实上，如果无法和观众达成直接的联系，新的表演风格就根本不可能产生"（3）。

然而，即便是在最具画面性的镜框式舞台戏剧中，对于演员来说，观众也仍然是可见的，他们会发出共鸣或信号，对这次表演的强度、节奏和内容产生影响。正如布莱希特所言，现场戏剧表演永远是"即兴的"，因为它有赖于两个特殊群体之间的即时互动；在更为表现性的戏剧形式里，这种互动就是表演的主要决定性因素之一。以下段落引述了梅·韦斯特[2]对

[1] Feodor Ivanovich Chaliapin（1873—1938）：俄罗斯歌剧演唱家，被公认为当时最了不起的男低音歌唱家，在穆索尔斯基歌剧《鲍利斯·戈都诺夫》中饰演的同名角色是他获得的最大成功。——译注

[2] Mae West（1893—1980）：演员、剧作家，也是美国众所周知的性感偶像。在加入好莱坞为电影产业之前，她就在纽约的剧场舞台上小有名气。她的演艺生涯遭遇颇多争议，她那些颇具挑逗性的台词更是屡屡触犯审查制度。——编注

其于 1912 至 1916 年间表演的歌舞杂耍秀（vaudeville act）的描述：

> 我习惯于和观众互动，用微小私密的体势吸引他们：摇一摇头，说一个词的方式，或者在唱一句词的时候眨一眨眼睛……歌舞杂耍秀所展现的是我个人复杂的想法和风格，但我必须按照每个剧院的标准调整它们，甚至是根据每晚这个剧院中不同的观众来调整……这种情况经常会发生：就在一周里面，其中的一个晚上，你的观众全是社会精英，可在另一个晚上，你的观众却大多数是工人阶级。在其余的晚上，观众多为家庭亲人——特别是星期五的晚上，因为后一天，孩子们不用去上学。（转引自 Stein，25）

可是，就电影来说，观众和表演者之间所存在的关联破裂了。他们之间的物理关系永远是闭合的，即便是表演者直视我们说话，或者观众对表演发出嘘声，他们之间的联系也不会被打开。有时，观众可以成为场景的一部分，特别是在像《洛基恐怖秀》（*The Rocky Horror Picture Show*，1975）这样的小众狂热电影里，但影像从来不会为了适应他们而做出任何改变。和舞台戏剧同样的是，电影表演者可以邀请观众做出反应——比如，在《胜利之歌》（*Yankee Doodle Dandy*，1942）中，詹姆斯·卡格尼（James Cagney）看着我们，邀请我们和他一起唱《在那里》（*Over There*），或者在《别假正经》（*Stop Making Sense*，1984）中的一个歌舞段落里，大卫·伯恩（David Byrne）反讽地在摄影机前拨弄着麦克风。然而，卡格尼和伯恩永远不会知道，他们的邀请到底有没有被观众接受。作为一种景观，电影的独特之处正在于构成这一戏剧事件的双方群体都无法即时地改变自己的社会角色。如果想要达到这样的效果，就需要一种魔术般的变幻效果，比如在《福尔摩斯二世》（*Sherlock Jr.*，1924）中，做梦的巴斯特·基顿（Buster Keaton）走下一个剧院的过道，直接走进了银幕——或者，在《开罗紫玫

瑰》(*The Purple Rose of Cairo*, 1985) 中也有类似的一幕,当米娅·法罗 (Mia Farrow) 坐在叙境的 (diegetic) 观众席里时,银幕上的人物开始和她聊了起来。[1]

显然,银幕这堵无法穿透的屏障更倾向于再现性的表演风格(表现性的戏剧风格也有可能出现在电影里,但是,在通常情况下,它们都是为电影**中**的虚构观众而上演,后者替代了真实的观众群)。这一屏障同样在观影者心里引发了物恋的冲动;很明显,演员就出现在了影像**那里**,但他却**不在**影院房间内,他的"在场"比**室内剧** (Kammerspiel) 能提供的还要亲密,但同时又不受影响,也不能被触摸。因此,每一个被影像记录的表演都具有被约翰·埃利斯 (John Ellis) 和其他理论家描述为"照相效果"的东西——这是一种嘲讽的感觉,因为它是在场和缺席、保存和遗失的结合体 (Ellis, 58—61)。并且,这些表演是被记录在感光乳剂上的,所以,随着胶片的老化,它会引起人们的怀旧心理,并进一步引发物恋的快感。正如菲利普·拉金[2]《写在一位年轻女士照相簿上的诗行》(*Lines On A Young Lady's Photograph Album*) 中的发言人,观众的内心有时会混杂着窥视的欲望和苦乐参半的悲伤:

> 我饥饿的眼从这神态转到那姿势——
> ……

[1] 在当代电影理论里,"叙境的" (diegetic) 和"非叙境的" (nondiegetic) 已经成为两个经常出现的词了,它们可以帮助我们做出重要的形式区分。一部电影的叙境包含这个想象性世界或"故事空间"的所有一切。因此,当剧中的一位人物打开收音机,而我们听到它里面传出音乐来时,我们就可称这个音乐是"叙境的"。而当我们听到的音乐无法找到故事中的源头时——比如,随着交响乐达到高潮,我们看到一对恋人在荒野上拥抱在一起——我们则可以说这些音乐是"非叙境的"。除了音乐,好莱坞电影的典型非叙境元素包括演职人员表、叠印字幕如"亚利桑那州,凤凰城"和某些形式的配音叙事。

[2] Philip Larkin (1922—1985):英国现代诗人,代表作有《北方之船》等。——译注

在每种意义上，经验证明这是真的！

要不，这只是过去？那些花、那扇门

那些雾蒙蒙的停车场和汽车，只因

曝光过度变得很不像样了——

你过时的形象紧紧地捏着我的心。[1]

最近的技术发展可以让我们规避这样的感觉，我们可以通过控制机器来介入这场戏。我们可以购买一台录像机或一台分析投影仪，我们可以控制影像，一遍又一遍地播放它们；然而，如果我们这么做，通常会延长私密放映的感觉，从而使电影促使的"去／来"（fort/da）游戏更加深化了。[2]比如，查尔斯·阿弗龙曾激动地讨论过影像机械能提供给观众的"权力"和"统治"："嘉宝随时都能为我而死。我可以在她的弥留之际陪在她的身

[1] 拉金的男性人格形象比大多数观众都来得善于表达和具有自我意识。他意识到，他之所以能从照片里得到快感，乃是因为它们不会向他提出任何要求；它们只是被动地邀请他的观看，这使他毫无责任需要担负：

对呀，但说到底，我们决不是仅仅

为给排除在外而悲伤，是因为我们

由此可自由地哭泣。我们知道单凭

过去并不能使我们的伤心

显得有理，也不管我们隔着眼睛

和相片间的鸿沟狂喊。（黄灿妡译——编注）

[2] 弗洛伊德在他的《超越愉悦原则》（*Beyond the Pleasure Principle*）中，描述了一场他曾见过的婴儿游戏。婴儿"拿起任何他可以拿到的小玩意，把它们扔掉，扔进一个角落或床底下等"。在他这么做的同时，他总是会叫出在弗洛伊德听来是"fort"的一个音节，这个词在德语里的意思就是"去"。有一天，弗洛伊德看到男孩在玩一个木质线轴，它的上面盘着线。男孩叫着"fort"，并拉着线把线轴扔了出去；然而，他又把线轴拉回来，当它重新出现时，他的口中发出了"愉悦的'da'（来）"。弗洛伊德称之为 fort/da 游戏，并用它描述力比多的"有效应用"（ecomomics）。据弗洛伊德说，男孩"通过上演一场让他触手可及的物体消失又回来的戏"，弥补了他母亲有时会离去的事实（ⅩⅧ，14—16）。如需了解这一现象和电影的关系，可以参见斯蒂芬·希思（Stephen Heath）的"*Anata mo*"，*Screen*（Winter 1976—1977）：49—66。

边；我可以关掉声音，仅仅看着；也可以关掉画面，仅仅听着，我可以让它发生无数速度和亮度上的变化，然后，当我用原来的方式播放它时，它还是一点强度都不会失去。"(5) 然而，无论阿弗龙有多强调观众的权力，他说的更多的还是文本分析的色欲学，而非它的自由。嘉宝成为完美的物恋客体，成为终极的浪漫主义形象，她的表演在想象性的充裕和被叶芝描述为"梦之冷雪"的东西之间取得了平衡。

当然，我们还得考虑这一事体的另一面，我想，当阿弗龙说出上述话时，这层意思也内含其中。这种机器虽然将表演物恋化了，但同时也解构或重放了它，以至于和它的原初意图相反；机械（特别是录像技术）让观众成为后现代主义者，它们异化了景观，让观众越发意识到，所有的表演都是人为的——即便是构成我们日常生活的表演。[1] 通过把一部电影的一帧帧影像冻结，通过把它们用不同的速度播放，我们建构了被特里·伊格尔顿称为"德里达式'空格'"的东西，"它在自身之外加载了一套舞台做工……因此，它被寄望于可以瓦解我们日常社会行为的意识形态自我身份"(633)。于是，瓦尔特·本雅明有关照相对绘画的影响的论述又适用了，它同样可以用来描述媒体对表演的影响。成为文本的表演已经不再从属于一个特定的建筑；现在，它走近了人们，他们可以在家一帧一帧、一幅一幅地观看。在这种语境下，它对"艺术神学"的贡献就乏善可陈了。

观众和表演者之间闭合的界限对社会大体产生了类似复杂的影响，这部分是因为演员的表演不再是"即兴"的了，他是为一个代表着大众的想象性个体做出固定的表演。因此，当梅·韦斯特把她在歌舞杂耍秀中的人

[1] 在这个讨论中，我把电影和电视归属在了一起，但我必须指出，二者的观众与表演者的关系还是不同的。如想了解这个有趣的议题，并了解录像是怎样迎合更为传统的观众的，可以参见莉莉·伯科（Lili Berko）的《话语帝国主义》（*Discursive Imperialism*），*USC Spectator*（Spring 1986）：10—11。

格搬上有声电影时,她那因观众不同而做出调整的老技巧就不再适用了。就像一个作家想象自己的读者,她不得不为一个理想化的观众表演——或者为她的导演、制片人和合作的演员表演。这一新现象所导致的结果之一便是我们的文化日渐同质化,越来越像一个地球村。梅在1959年说道:

> 时至今日,电影、收音机和电视把百老汇的浮华铺陈和大都市的理念带到了最为遥远的绿色社区。时至今日,再也没有什么"乡巴佬"观众了。几乎所有东西都会流传到所有地方,只要它足够好、足够快、足够有趣。有伤风化的素材在得到没有风格和魅力的糟糕处理时,就只剩下冒犯性了。(Stein, 280)

不过,随着社会总体在自由主义和保守主义之间的摇摆,对"风格和魅力"的定义也是会变化的——韦斯特应该在1930年代中期就意识到了这个事实,那时,"制片法典"(Production Code)的出现让她的电影越来越有问题了。

就像韦斯特一样,电影演员们必须间接地回应大众的趣味;但是,和其他形式的戏剧相比,电影会更强有力地"建构"它的观者,于是,最终,演员和观众都变成了孤独的个体,观望着镜像。对于研究早期电影的学者而言,这一表演力学中的深刻变化至关重要,虽然在有些时候,他们在这一影响到底是好是坏方面存有异见。像韦切尔·林赛(Vachel Lindsay)和雨果·闵斯特伯格(Hugo Münsterberg)这样的民粹主义美国人会对此感到乐观;他们称赞默片的"通用语言"(universal language),相信大众传媒能够使社会民主化——提升人民的教化,传播美好的思想和启蒙,起到教育的作用。与此相对的是,大多数欧洲人和英国人则是悲观的。早在1920年代,T. S. 艾略特就相信,电影院的兴起及它所导致的英国综艺秀的衰败,会使英语文化导向一种了无生气的**资产阶级化**(embourgeoisement):

随着综艺秀的衰亡以及廉价而又快速生产的电影的侵蚀，下层阶级会变成和资产阶级一模一样的生物。那个走入歌舞杂耍剧院去看玛丽·劳埃德（Marie Lloyd）演出，并和合唱团一起高歌的工人阶级能够成为表演的一部分；他所加入的是观众和艺术家的合作体，这对于所有艺术形式来说都是必需的，戏剧艺术就更是如此。现在，当他去看电影时，他的头脑会被持续不断、毫无意义的音乐和动作麻痹……他不会有付出，而仅仅是以倦怠的冷漠状态接受着，就像中产阶级和上层阶级观看任何艺术娱乐时的反应一样。与此同时，他也失去了生活中的某些乐趣。(225)

从本质上说，艾略特的观点是右派的，但却同阿多诺（Adorno）与法兰克福学派[1]的左派观点有异曲同工之处，后者认为电影就是大众的鸦片。在德国人中，布莱希特或许对新媒体的混杂特质最有意识。他于1930年代写过一篇关于收音机的短文，太多人讨论过这个机械复制时代中观众和表演者的关系，并表达他们对此的焦虑，而这篇短文可以概括所有这些焦虑：

收音机理应是互动性的，可惜它就是一面性的。它完全是个传播的工具，它只为单向地传递信息而存在。我有个正面的提议：改造这个工具，让它从传播工具变为交流工具。就公共生活来说，收音机有可能成为最佳的交流工具，它可以形成一个巨大的渠道网络。但是，如果想达到这一点，它必须能让收听者在听的同时也能说，它必须让听众和它发生关系，而不是把他孤立起来。(52)

[1] Frankfurt School：二战前夕兴起于德国法兰克福大学的社会学学派，他们在沿袭马克思主义的基础上，又吸收了精神分析、人类学和存在主义等学科，对当时的资本主义社会做出新的诊断。代表人物有霍克海默和阿多诺等。——译注

不幸的是，布莱希特的提议并不适用于电影，而其他形式的"大众传媒"也很少实现它们民主交流的可能性：时至今日，美国的确有"双向"表演的现实例子，那或许是《菲尔·多纳休秀》[1]这样的激进节目，或许是各种各样的"祈祷热线"布道节目。就普通的电影表演而言，我们必须牢记在心：虽然现代社会把表演者带到近在咫尺，但在很多方面，它也让他们显得远在天边，比以往任何时候都更光彩夺目。

[1] The Phil Donahue Show：美国具有一定影响力的脱口秀节目，于1967年由新闻记者菲尔·多纳休创立并主持。——译注

第三章　修辞和表达技巧

想感动群众的人是否必须成为饰演本人的演员呢？是否必须先把自己置身在这荒诞而又清晰的饰演之中，并把自己的整个人格和事业放在这粗糙而又简单化中加以表演呢？

——弗里德里希·尼采，《快乐的科学》，1882[1]

我几乎可以确定地说，最好的银幕演员就是那个什么事都做不完美的人。

——阿尔弗雷德·希区柯克，《论导演》（Direction），1937

上述的引言表明，在过去的一个世纪里，我们对表演的理解发生了怎样的变化。希区柯克的话和斯宾塞·屈塞[2]对他的合作演员的著名意见有着异曲同工之处："好好记住你们的台词，千万别撞在家具上了。"然而，希区柯克和屈塞的话尽管很坦诚、迷人，却相当误导人。所有的表演情境都会动用一种运动和姿势的物理学，正是它让符号变得可以被理解；就这个意义来说，尼采认为演员是把他们的人格简单化是正确的。当人出现在电影或电视中时，他们的工作其实就是在"明显性"（obviousness）和"不

[1] 译文来自《快乐的科学》，黄明嘉译，华东师范大学出版社，2006年。——编注

[2] Spencer Tracy（1900—1967）：美国著名戏剧和电影演员，曾两获奥斯卡最佳男演员奖。——译注

作为"(doing nothing)之间取得一种平衡。斯宾塞·屈塞对这种实际的考量了然于心，并成为个中大师，因此，他在电影中的行为和平日的社会交际有着明显的不同。

就最为简单的层面而言，我们可以用一种表达的形式和一种明显的程度来描述任何表演者的行为。比如，在日常交流的大多数情况下，对话者会把他的目光指向最近的一个人或一个小群体；他不需要用特殊的精力来"自我表现"，我们也可以容忍不重要的失神、不相关的运动或眼神的游离。在戏剧事件中，声音和身体则被更严格地控制着。因此，在一场演讲中，表演是被形式化和"规划"的——演讲者的动作会更少，却更有感染力，他还会用眼睛不断看着人群，保持和他们的眼神交流。与此相对，一个典型的电视新闻主持人会几乎让人感觉不到他的修辞技巧，这也间接证明了德里达的论述："演讲"比"写作"更具文化价值。新闻主持人被控制在一个胸以上的特写镜头中，他的眼睛直视镜头；他是在对大众说话，但在他的想象中，这是一个抽象的、泛化的个体，与他正面直视，关系亲近。所以，新闻主持人的表演成为公共演讲和日常行为的杂交体——它比日常对话更为正式、紧凑和"真诚"，但它却没有讲台演讲规划得那样强烈。主持人必须在清晰、标准化的吐字（曾经我们用"电话声音"来描述它）和温暖、特写的表达之间取得平衡，这也要求他必须保持一种比较固定的姿势，因为任何快速动作都会打断戈夫曼所说的表演的"正面"（front）。在这么近的特写镜头里，即便是身体的一个微妙移动都会让这个小心翼翼的构图失去平衡，如果向下看一眼，就有可能让观众看到一点秃斑和一大簇毫无意义的头发。因此，主持人会用电子提示器，同时用直视的眼神为我们"主持"，这掩饰了他正在照本宣科。如果这整个装置的任何一部分出现不合作的情况——比如，如果摄影机向左或向右移动了一点，丹·拉瑟[1]看上

[1] Dan Rather：美国哥伦比亚广播公司（CBS）的主持人。——译注

去就像看着望着荧屏之外的空地——那么，我们就会意识到，这种被自然化的交流就在那一瞬间变成人为操控的了，揭示出这种电视播放的演讲也不过是另一种形式的书写。

就电视综艺节目或者卡森[1]风格的脱口秀来说，表面性的程度和表达的模式都可以在很短的时间内发生变化，它们可以从歌舞杂耍突然变成亲密的口语交流，可以从综艺表演突然变成半纪录片。在那些谈话节目里，表演者的眼神是不断转移的，一会儿看着采访者或被采访者，一会儿看着演播室里的观众，一会儿看着镜头。不管是哪种情况，他们的行为都比日常生活更具戏剧性。一位更有技巧、更热衷于表演的表演者知道怎样进入舞台、找到自己的位置，怎么和主持人握手而不让他们背对镜头，怎么舒服地坐下来却不会"撞在家具上"或者让臀部离椅子太远。他们知道怎样让自己的身体和稍微有些错位的椅子融合在一起，而在节目的大多数时间里，他们知道应该怎样把注意力集中在戏剧兴奋点的中心，而不是随意张望着监视器或拍摄人员。在对话的过程中，他们通常轮流说话，他们对待摄影机的态度是非常礼貌的，当他们时不时地看摄影机一眼时，就像是在邀请它也加入谈话一样。他们表演的秘诀就在于呈现一场"自然的"对话，构图则是紧实的，它是为某些可能观看的观众而准备的，并在某种程度上说，是被间接地观看的。

戏剧剧场的策略则与此不同，它的标志是两种截然不同的表演风格。让我们想象两种表演《哈姆雷特》的方式：在第一种里，演员用手托着额头，微微背对观众，轻轻说出"生存还是毁灭"，仿佛是在对他自己说话；在第二种里，演员采用强有力的修辞方式，虽然他还在扮演角色，但他就像一个真的被这个哲学问题困扰的演讲者一样，直接面对观众说出这

[1] Johnny Carson：美国国家广播公司（NBC）深夜时段著名脱口秀节目《今夜秀》主持人。——译注

句话。这两种风格——再现性的和表现性的——构成了一对形式的辩证体,在莎士比亚的戏剧中,情况往往就是如此:角色们经常会从正在发生的戏剧中站出来,直接变成对这场戏剧事件的评说者。一些戏剧电影(通常是改编自戏剧的作品)也会运用这一技巧:《秋月茶室》(*Teahouse of the August Moon*, 1955)中的白兰度、《公子阿尔菲》(*Alfie*, 1966)中的迈克尔·凯恩(Michael Caine)、《女诗人史蒂维》(*Stevie*, 1978)中的格伦达·杰克逊(Glenda Jackson)等。还有另一种情况,在某些受到歌舞杂耍表演启发的喜剧里,演员们会用直接对观众说话的方式来打破电影的幻象:格劳乔·马克斯(Groucho Marx)走到镜头前,建议我们走出影院,去休息厅买桶爆米花;鲍伯·霍普(Bob Hope)转向镜头说起俏皮话;乔治·伯恩斯(George Burns)打断他的电视情景喜剧,和观众们聊起了它的情节。在激进或现代主义电影里,这样的演讲则具有教诲或解构的意义。戈达尔的电影里充斥着最佳的例子,但我们也可以回想一下马诺埃尔·德·奥里维拉(Manoel de Oliveira)的杰作《弗朗西斯卡》(*Francisca*, 1983),在其中,有些情节会出现两个版本,先是再现的形式,接着是表现的形式。

　　布莱希特同斯坦尼斯拉夫斯基争吵的中心议题很大程度上在于,前者认为,我们有必要重树舞台的表现性技巧(当他和埃尔温·皮斯卡托[Erwin Piscator]运用"史诗戏剧"[epic theater]这个词时,他们所受的启迪可不是来自某个好莱坞宣传方,而是来自歌德,后者运用"史诗诗歌"[epic poetry]这个词来描述一种叙事的技巧)。出于这个原因,人们常常把表现性的修辞同积极或"进步"策略联系在一起。然而,我们必须记住,直接地面对观众虽然经常出现在激进戏剧里,但它也同样经常地出现在电视广告或硬核色情片中。在下一章里,我会用更多的篇幅谈论戈达尔是怎样运用特殊的技巧来引发**间离效果**(Verfremdungseffekt)的;不过,现在,我只是想强调,叙事电影主要还是依靠再现性——换言之,尽管演员的表演

是给观众看的，但他们就像躲在"第四面墙"之后，同彼此说着话。不同的表演方式或不同的舞台调度风格都会让表演多少呈现出表现性，而这取决于演员的情感基调、他们的动作和镜头的关系，以及他们在多大程度上模仿了广为人知的行为形式；无论如何，通常的情况是，银幕演员会假装观众不在场。

这种再现性的修辞方式在电影场景中无所不在。银幕这种画面－构架结构就和镜框式舞台如出一辙（只有到最近，电影院才装上了在放映前会拉开的幕布）；因此，好莱坞导演经常会把180度法则称为"舞台线"（stage line），而当他们安排一个镜头到底怎么拍时，他们对空间的理解、对空间向度的把握也必然和一个戏剧**场面调度者**（Metteur en scène）相同。就大多数情况而言，和戏剧一样，电影中的表演就如同"面向一边的表演"，它让观众能够从每个角度清楚地看到银幕上所发生的事情。正如英国演员彼得·巴克沃思（Peter Barkworth）所说的，舞台和银幕惯例最本质的不同在于，"在舞台上，你必须**放大**你的表演，从而让全体观众都看得见你，而在摄影机前，你必须缩小它"（52）。

在这两种情况下，使表演可见的要求都会对行为产生相当多的限制。比如，一个镜框式舞台上的场景需要某一个演员以站姿出现。他／她可以采用很多种相对于观众来说不同的站姿，从正面向前到背面向前；正面向前是最强有力也是"最舞台化的"站姿，而背面向前则通常被认为是"弱势的"——当演员运用这个姿势时，他通常是要给予舞台另一个向度，掩饰或暗示某种感情，或者表达某种真实性。在再现性的戏剧中，最为常见的站姿是侧面站立，通常是"开放的"、四分之三面对观众的姿势，它既能让观众清晰地看到演员的表情，又能保持观众不在场的幻象。当我们在这个场景里加入另一个演员时，我们可以说这两位演员是"分享"或"给予"位置，这取决于他们两个的脸是否同样可见：如果他们平行于镜框式舞台，那么，他们是在分享；可如果他们处于对角线上，那么，其中一人必须用"弱势的"站姿，否

则他们是不可能交流眼神的。[1]于是,具有重要叙事或解释作用的演员通常处于这一结构的强点,他们的面部或多或少地更为倾向于舞台前方,为了保持观众的注意力,演员还会运用交换走位或换位等技巧。

19世纪末期以降,现实主义的、内心化的戏剧的主要特征便是演员们可以转身,他们会退出强势或分享的位置,站在对角线上面对彼此,于是,整个舞台看上去就更少些"修辞"意味,多些"自然"风格了。因此,当莫斯科艺术剧院(Moscow Art Theater)于1898年上演著名的《海鸥》(The Seagull)时,开场就是演员全背对着观众站在舞台上,而艾比剧院[2]于1911至1912年间在美国所做的巡演之所以受到评论家的推崇,也是因为他们常常在舞台的后部表演;就在同一时期,费斯克夫人[3]的表演也造成了轰动,而她的做法则是在戏剧最高潮的时候背对观众说话或走入黑暗的角落。

当代电影的发展大体上可作如是观,即各种电影化的策略被创造出来,用以掩饰表演根本上的"舞台性"。珍妮特·施泰格(Janet Staiger)指出,在1908年到1910年代中段,好莱坞全面转向了心理现实主义的修辞方式,其时,好莱坞工业正在转向导演中心制,而它所生产的戏剧性长片,无论是在主题内容上,还是在审美价值和人员配备上,都越来越受到更为平易近人和自然主义的纽约舞台的影响(18)。相比之下,"原始"电影完全致力于直接的动作段落的展现,它并不关心或很少关心人物的心理动机。除了接吻的场景、半身镜头或偶尔的插入镜头,摄影机往往被放置在远处,于是,银幕里的人物就像在和舞台差不多大的空间内表演,而观

[1] 我所运用的这些术语源于最近的一本教材:斯坦利·卡亨(Stanley Kahan),《表演导论》(An Introduction to Acting, Boston: Allyn and Bacon, 1985)。

[2] Abbey Theater:即爱尔兰国家剧院。——译注

[3] Mrs. Fiske(1865—1932):20世纪早期美国女演员,以演绎易卜生的作品而著称。——译注

众也像是坐在乐队席里一样。在这些早期电影中,表演者的表现有时略有限制;不过,大体而言,他们的移动通常和摄影机平行,交谈时,站姿是四分之三面对镜头的,而动作也是鲜活生动的,这弥补了他们和观众之间的距离(埃德温·波特[Edwin Porter]的《汤姆叔叔的小屋》[*Uncle Tom's Cabin*,1903]是这个技巧的好例子,F. S. 阿米蒂奇[F. S. Armitage]的《虚无论者》[*The Nihilists*,1906]虽然更为现实主义,但也是个不错的例子)。有时,演员会运用基本的符号语言,用以代替字幕卡;克里斯汀·汤普森(Kristin Thompson)注意到,在最早期的电影里,如果一个演员想表达"再来一杯"的欲望,他会竖起一个手指,指向自己,然后模仿喝酒的动作。汤普森把这一技巧称为"哑剧"(pantomime, 189),但更恰当的术语应该是"编码体势"(codified gesture),因为演员所依靠的与其说是文化传承下来的 19 世纪戏剧富有表现性的体势,不如说是一种体势的书写。[1]

在通往心理现实主义的道路上,第一步便是缩短演员和摄影机之间的距离。在 1909 年之前,演员通常在离镜头 12 英尺远的地方,在和镜头轴线(lens axis)垂直的虚拟线周围表演,而摄影机则架在和眼睛水平的地方;在此不久以后,"9 英尺线"开始流行,于是,一个标准的多人镜头会把演员四分之三的身体框在镜头里,而摄影机则与胸部持平(Salt, 106)。现在,银幕看上去就像是一个巴赞式的**遮障(mask)**,它提示了银幕之外世界的存在,让观影者觉得是在一个戏剧空间内。这种新式的布局(被某些制片人称为"美国式前景",后被法国人称为"美国式构图"[2])让演员的动作范围更为广阔,也更微妙,并使进出场的调度方式更加多样化。演员

[1] 对"哑剧"和"编码体势"的类似区分可以在下述著作中找到:Betty and Franz Bauml,《体势词典》(*A Dictionary of Gestures*),1。

[2] plan américain:法语词,直译为"美国镜头"(American shot)。指多人物的膝上镜头。这种镜头可以让人物在同一镜头中对话,而不用切换拍摄的角度。法国电影批评家认为这是 1930、1940 年代美国电影中的常见镜头,但事实上,这种镜头更多地出现在低成本电影中。——译注

们走入前景时，可以背过身去；最终，他们可以从摄影机背后走入镜头，或走出镜头来到摄影机背后，而在此之前，他们只有在拍摄取景于室外的电影时才会这么做。通过这些方式，演员的动作就严格地受制于叙事的需求了：正如卓别林所说的，"除非出于特殊原因，你不希望一个演员走动太多，因为行走并不是件富有戏剧性的事情"（151）。同样重要的是，现在，演员们可以在会话的情境里作态，镜头可以近距离地捕捉两个人物之间巨细无遗的情感交流。

格里菲斯的晚期作品在很大程度上有赖于这种中景镜头，他还会使用"切入"（cut-ins），用这些关于脸部和细节的紧致构图来穿插中景镜头。然而，大体来说，在他的电影里，当演员开始对话时，他们站立在和摄影机水平的地方，处于分享空间的关系中。之后的导演则更加依靠正反打镜头组合，这让演员们得以保持静止，而他们的身体基本不可见，同时摄影机会选择"给予"哪位演员的脸。运用这一技巧，有些明显的修辞调度就可以被淘汰了，在这种动作/反应的样式里，演员们就能够传达即便最为微妙的心理波澜。一旦互相锁定的视线匹配体系和"电影"摄影角度确立，在一个给定的镜头中，演员就可以在和摄影机相对的**任意**位置表演了，而且看上去也仍然是再现性的。摄影机不再只是旁观者；从某种程度上说，它变成了一个叙事者，它可以暂时占据场景中一位演员的位置，直视另一位演员。

即便是最极端的正面姿势，现实主义的**分镜头**（découpage）也能让它显得足够自然，而有声电影的出现则终于让"透明的"、完全再现性的表演大功告成。定向麦克风、多轨道声音剪辑、后期配音、混音——运用所有这些手段的最终目的在于呈现亲密、低调的行为，而这想必会让斯坦尼斯拉夫斯基眼花缭乱。混音这种高度人工化的惯例甚至可以让观众在"公共"场景中偷窥到"私人的"行为：这样的例子举不胜举，例如，在威廉·惠勒（William Wyler）根据百老汇流行剧改编的《女继承人》（*The*

Heiress，1949）的早先场景里，在一个派对中，乐队正在为附近的舞者奏乐，可我们却能听到蒙哥马利·克利夫特和奥利维娅·德哈维兰（Olivia de Havilland）之间低声、羞涩的情话。

不过，在声音被全面运用之前，电影已达到了某种接近斯坦尼斯拉夫斯基理念的程度，比如，《群众》（*The Crowd*，1925）中埃莉诺·博德曼（Eleanor Boardman）或《堕落少女日记》（*Tagebuch einer Verlorenen*，1929）中露易丝·布鲁克斯（Louise Brooks）的表演。在孕育影像自然主义风格的过程中，最为重要的技术手段便是特写镜头，就斯坦尼斯拉夫斯基所谓的"无体势时刻"（gestureless moments）来说，特写就是它最完美的载体。以下是普多夫金（V. I. Pudovkin）对特写镜头中演员动作的评价：

> 斯坦尼斯拉夫斯基认为，一个追求真实的演员必须避免向观众**描绘**他的感情，他必须和观众达成某种半神秘的交汇状态，把表演意象的完整内容传达给他们。当然，当他希图在戏剧中寻找这个问题的解决方式时，他碰壁了。
>
> 令人惊奇的是，在电影中，这个问题的解决方式不但是切实可行的，而且，极端简化的体势，有时甚至是静止的，完全是电影不可或缺的一部分。比如，在特写镜头里，你既看不到演员的身体，也完全看不到他们的体势。（334—335）

就斯坦尼斯拉夫斯基式美学而言，上述引文最明显地体现了它的浪漫理想主义，在这里，特写被认为是一面灵魂之镜；当然，布莱希特则会争论道，无论何时何地，演员们都是在"描绘"，而他们应该坦诚地展现这一过程。普多夫金让我们感觉到，我们可以透过演员的脸部，看到闪光的"真理"，可他忘记了，即便演员"完全置身于角色之中"，他眼睛和嘴巴的肌肉运动，同样还是一种体势。但从另一方面来说，普多夫金又是对

的，因为他注意到，典型的电影表演是一种相对更加被动的现象——这不仅是因为可以通过剪辑来决定表情的意义，而且是因为当摄影机在筛选细节或改变画面中的空间尺度时，具有修辞的功能。

摄影机的移动性、它对脸部的紧凑取景、它可在任何时刻把银幕焦点"给予"任何一位演员的能力，同样意味着电影更加偏向于**反应**。在舞台表演中，或在标准的电影中景镜头中，观者的眼睛自动看向那些运动或讲话的演员；但是，在电影里，我们就可以通过剪辑，让观众注意到相对静止的旁观者。因此，好莱坞电影里有一些最值得铭记的表演，通常来自处于孤立特写镜头中的演员，他们一声不响地对画外发生的事情做出自己的反应：在《我的高德弗里》(*My Man Godfrey*, 1935)中，当米沙·奥尔(Mischa Auer)学猩猩时，威廉·鲍威尔（William Powell）却试图保持自己的端庄体面；在《原野奇侠》(*Shane*, 1953) 中，布兰登·德·怀尔德 (Brandon De Wilde) 被艾伦·拉德拔枪的迅捷身手惊得目瞪口呆；在《后窗》(*Rear Window*, 1954) 中，当詹姆斯·斯图尔特目睹格蕾丝·凯利被胁迫时，他扭曲着身体，无助而焦虑。在上述例子中，其中的一个角色变成了另一个角色的观众；特写镜头通常会展现演员强烈得相当夸张的面部表情，但从某种程度上说，这些演员可以被认为是"什么事都做不完美"。

然而，古典电影的"无体势"形式给演员带来了一系列身体难题。紧致的构图要求他们能比常人更加静穆或更具克制力；例如，在双人镜头中，他们就经常需要比现实生活里站得更近，有时，他们的位置非常滑稽，但在镜头里看上去却是完全自然的。有时，一个细微的习惯动作，或一个在真实生活中完全自然的情感反应，却会毁了一场戏，因此，演员们必须违背本能而行动。休姆·克罗宁（Hume Cronyn）回忆他是怎样在希区柯克的《疑影》(*Shadow of a Doubt*, 1943) 的一个场景中学会这一课的：

在吃饭这场戏里，我需要对特雷莎·赖特（Teresa Wright）扮演的角色说些让她生气的话。她转向我，她动作的暴力程度超乎我的想象。难堪惊讶的我站了起来，自然地往后退了一步。然而，就在我要站起来的那个时刻，摄影机想要向前推进，用特写镜头捕捉我们的脸部，为了达到这个目的——我必须让我的脸留在镜头里——我必须改变我的本能反应，因此，当我从椅子上站起来时，**我虽然害怕这个人，却要朝她走近一步**……我觉得这个动作在银幕上看上去肯定很傻，但我错了……我必须承认，没有人察觉这个动作，甚至包括我本人。（转引自 Kahan，297—298）

身体运动的摄制有时会异常复杂，以至于拍摄场地里必须粘上灯光师的胶带，以标识最简单的走位是从哪里开始，到哪里结束。即便是斜一斜头或手部的位置这样的小细节都是至关重要的，在较长的镜头里，摄影机和演员动作的连接制造出时机和身体摆位的问题，与正规舞蹈中的情况比也不遑多让。在本书的后面，我会具体来说说《休假日》，在其中一个喧闹的婚礼接待场景里，凯瑟琳·赫本（Katharine Hepburn）走下楼梯，焦急地寻找着加利·格兰特。摄影机和人物保持着一定的距离，但赫本不断交替的表情——友好地微笑，焦急地环顾房间——始终可见；在这个镜头里，她始终都是构图的中心，她暗色的衣服和白色墙壁形成对比，她快速的下行和朝上走的人流形成对比，我们也可以在恰好的时刻，透过群众演员的肩膀，看到她的脸。

于是，电影演员们学会了控制和调整自己的行为，以适应各种各样的情境，他们所要适应的是这样一种媒介：它可以从任何距离、任何高度、任何角度拍摄他们，有时甚至会在单个镜头里改变有利视角。距离、高度、角度、视角，它们有着无数种组合方式，不同的导演对它们有着不同的运用——有些导演，比如希区柯克，倚重于反应镜头，而另外一些导

《邪恶的接触》中的"正面站位"。

演,比如霍克斯,则深入挖掘一种更加松散的、中景距离的构图,并且更善于利用自发的互动。但是,在所有电影里,表演者的动作都是为了让观众看到重要的面部表情和体势,听到重要的对话。因此,在一个包含两到三个人的构图中,演员们经常处于"分享"的空间中,他们四分之三的身体包含在镜头里;如果镜头要包含更多的人,那么,处于这群人外围的人物则会站在构图的两边,他们的脸部会稍稍朝向镜头,为假想的观众的视线留下开放空间。大卫·波德维尔(David Bordwell)称这种技巧为"正面站位的古典运用"。他说,这一技巧的结果就是"演员们都会奇怪地伸着脖子望向彼此……人群要不处于水平线上,要不站在对角线上,要不就站成半圆;他们很少会像现实生活中那样围成一个圈"(51)。而不同的导演对此也有着不同的处理方法。约翰·福特的《双虎屠龙》(*The Man Who Shot Liberty Valance*, 1962)具有平面化、单向度的风格,就好比一出布莱希特式的中学戏剧;与此相对的是奥逊·威尔斯的《邪恶的接触》(*Touch of Evil*, 1958),此片充斥着去中心化的构图和极端的对角线构图,人物经常会在远方的角落里突然出现和消失。然而,无论是在哪部作品里,演员所

要面对的问题却是同一的：他们必须遵守"正面站位"(frontality)的法则，在摄影机的视线里表演，而不让表演变成完全随意随性的行为。

不过，让观众看到演员表情这项工作的复杂程度不止于此，因为，电影中的人们所做的，并不只限于站立、讲话和走位。现实主义的表演风格受到戏剧的启迪，其中一项原则便是要创造一种情境，在其中，人物要在**谈论一件事的同时做着另一件事**。在《我的高德弗里》中，卡萝尔·隆巴德（Carole Lombard）和鲍威尔边洗碗边讨论着他们的未来；在《亚当的肋骨》(*Adam's Rib*, 1949)中，赫本和屈塞边给彼此按摩，边讨论了法庭伦理；在《为爱或为钱》(*For Love or Money*, 1963)里，柯克·道格拉斯（Kirk Douglas）和米茨·盖纳（Mitzi Gaynor）边跳舞边吵架，等等。[1]如果剧本并没有要求把动作和对话组合起来，好演员通常就会设计出一些事情，或者，在有些时候，他们会用最简洁的动作同他们的台词形成有节奏的对比（奥利弗最爱用的把戏之一便是很快地说话，同时慢慢地走路，反之亦然）。有些情境会引发特殊的问题：比如，电影中有关吃的场景，可以就此写一本小书，由此，我们可以知道，为了同对话配合，演员们是怎样调节他们咬或咀嚼的动作的，甚至怎样摆弄餐具也有讲究。同理，那些含有亲吻、打斗和舞蹈的场景也会对表演者提出复杂的修辞要求，这实际上就把他们变成了牵线木偶。

电影的确培育出一种节制又亲密的风格，但这也并不意味着"好的"表演就等同于更为节制的日常对话。好莱坞有个普遍的规条，即和白种男性主

[1] 在《恶人与美人》(*The Bad and the Beautiful*, 1953) 一场朴实无华的戏里，这个技巧被大受推崇，柯克·道格拉斯饰演的电影制片人给新星拉娜·特纳（Lana Turner）上了一节表演课。在这场戏中戏里，特纳饰演一个在烟草店工作的年轻女子，她正在看一本平装小说，这时，吉尔伯特·罗兰（Gilbert Roland）走了进来，他想买一包烟。罗兰看着她，她的目光从书上转移开，问他道："你想要什么？"导演立刻喊"停"，道格拉斯把特纳拉到一边，对她说了些我们听不到的话。他们再次拍这场戏，这一次，特纳并没有抬起头，而是继续看着书说出了台词，从而听上去更具挑衅性。

演相比，配角、少数族裔和女人的表演必须更加生动，或更具表现力。表演的强度也会根据不同的类型而变化，很多非歌舞片也都含有演员"上演一场戏"的场景——且让我们回想一下《三十九级台阶》(39 Steps, 1935) 开场时的综艺秀段落，或《喜剧之王》(King of Comedy, 1983) 结尾处，罗伯特·德尼罗"今夜秀"里的独白。即便是在最为日常的场景里，也会出现高度戏剧化的时刻，这象征着我们的日常生活充斥着"舞台化"的时刻：在《老相识》(Old Acquaintance, 1946) 里，米丽娅姆·霍普金斯（Miriam Hopkins）饰演一个神经质的、自我戏剧化的小说家，她经常会像维多利亚时期情节剧里的女主角一样拧自己的手和抬眉头；《穷街陋巷》(Mean Streets, 1976) 开场不久，罗伯特·德尼罗走入临近的一家酒吧，就像从滑稽喜剧中走出来的粗俗而又肆无忌惮的艺人。事实上，即便是在一部电影里，同一个演员所运用的能量，也可以有巨大的差距——在影片的某一时刻，查尔斯·福斯特·凯恩[1] 低语着"玫瑰花蕾"，他的嘴占据了整个银幕，而在下一时刻，他就变成了一个微小的人影，站在大厅的尽头，发表着一席竞选演讲；在一个场景里，他在亲昵地和苏珊·亚历山大交头接耳，在另一个场景里，他却站在楼梯的顶端，咆哮着，威胁要"放倒"老板吉姆·格蒂斯。在有些电影里，整场表演都是处于安静、个人化的互动之中，比如，《与安德烈晚餐》(My Dinner with Andre, 1980) 中沃利·肖恩（Wally Shawn）和安德烈·格里高利（Andre Gregory）的对话——这是一部普通的哲学电影，它深入讨论的是"存在"，而非"表演"的意识形态。而在另外一些电影里，表演则是开足了马力：《双虎屠龙》和《邪恶的接触》尽管有不同，但其表演的声音和强度，都适合在大体量的剧院上映。因此，如果要对表演做出分析，我们最好具体来谈一部作品对表演的特殊要求，并且意识到电影的修辞是可以时刻变化的，而这会给予不同的表演方式以极大的空间。

[1]《公民凯恩》男主角名，由奥逊·威尔斯饰演。——译注

大体而言，自然主义风格的表演会掩饰或修正所有我提到的修辞方法。在《教父》(The Godfather, 1972)这样的"族裔"电影或《心火》(Heartburn, 1986)这样的中产阶级家庭剧中，演员们经常泼洒食物，嘴里塞满食物说话。有些时候，他们会背对摄影机，温柔而又快速地说话，重复着台词，有些时候会问"啊？"，或者让对话重叠在一起。[1] 为了获得即兴的效果，他们会在正式说出台词前加上毫无意义的强调词或限制语——这一技巧在电视肥皂剧里尤为明显，其中几乎每一句话前都带着"瞧""现在"或"好吧"。自然主义风格的演员还逐渐养成了一种断断续续、有些不确定的说话风格：他们不会说"我很痛苦"，而会说"我痛……很痛苦"。同样的逻辑，他或她会先做一个动作，比如拿着杯子喝酒，然后停下来说台词，接着再完成之前未做完的动作。[2]

因为自然主义的电影人迷恋被威廉·吉勒特[3]称为"首次幻象"(the illusion of the first time)的东西，所以，他们鼓励即兴表演，会试着创造

[1] 这种让对话重叠的技巧似乎是从1920年代开始流行的，它受到了阿尔弗雷德·伦特(Alfred Lunt)和林恩·方丹(Lynn Fontaine)的百老汇舞台剧影响。在有声电影刚出现时，这基本上也是个行业标准，但有些早期录音师却反对演员们这么做。玛丽·阿斯特(Mary Astor)这样评价那个时期："在(《休假日》[Holiday, 1930])中，我们根本无法让对话'重叠'，虽然这是交谈中自然而然的事情……录音师就是皇帝。如果他听不到，我们就不能拍……你不能来回踱着步讲话。比如，在一场戏的开始，你是站在桌子边，而在这场戏的结尾，你必须走到壁炉旁的椅子边，那么，你可以对着桌上的麦克风说话，但你不能在走过去的途中说话；你必须等到你坐下来为止——在壁炉边，还有一个麦克风。"(转引自Leyda, 16)

[2] 对于这些自然主义的修辞技巧，我们可以找到一个近期的例子：伍迪·艾伦的《汉娜姐妹》(Hannah and Her Sisters, 1986)——虽然这是一部喜剧，并且偶尔运用插卡字幕，但这是一部非常斯坦尼斯拉夫斯基式的作品(饶有趣味的是，艾伦的剧本会让人想到莫斯科艺术剧院最钟爱的剧作家契诃夫，而在故事里，汉娜姐妹在一个朋友的帮助下，开了一家名为"斯坦尼斯拉夫斯基餐饮公司"的企业)。这部电影的演员严格参照了纽约特殊社会环境里的人的行为举止。在双人镜头里，其中的一个演员要不就在一个"闭合的"位置说出重要的台词，要不就暂时走出了视线；在另外一些场景里，某些最为亲密的对话戏是在公园或城市街道上实拍的，演员处于远景处，显得很小，可麦克风捕捉他们低语的每个字。

[3] William Gillette (1853—1937)：美国演员和剧作家，他最出名的角色是福尔摩斯。——译注

给演员制造难题的情境，或者在某个演员做出出人意料的表演时，强迫其他演员做出即兴反应。当然，从某种程度上说，电影中不存在即兴，因为一切是都被记录和受控的；不过，有些导演（霍克斯、卡萨维茨、奥尔特曼）会鼓励演员，让他们自由发挥，并拍下他们的表演，正如舞台表演一样，有些时候，电影演员们会"弄拙成巧"。[1] 然而，即便演员是在做这种受限制的即兴表演，他们也会遵守古典修辞法则，让所有表演斜对着镜头。他们说自己的即兴台词时，通常都会变成独白，他们会占据一个相对静止的、正面的位置，配戏的演员则会站在旁边点头，或插入一些简短的搭配语（可以参考简·方达 [Jane Fonda] 在《柳巷芳草》[Klute, 1971] 里对心理医生的絮叨，或是在《穷街陋巷》里，罗伯特·德尼罗向哈维·凯特尔 [Harvey Keitel] 冗长、滑稽地解释他的赌债）。因此，虽然在刚开始的时候，自然主义风格是对修辞或"舞台化"的攻击，但到最后，它仍是一种有序、形式化的建构，从未激进地挑战过舞台戏剧的惯例。

因此，即便自然主义的电影演员看上去根本没有做任何事，他们其实仍然在忙活着。这里的终极例子是《岳父大人》(Father of the Bride, 1950) 中的斯宾塞·屈塞，在此片中，他扮演一个住在郊区的老父亲，他有时会忘了自己想说什么，有时会撞到家具。在他女儿的婚礼上，屈塞的这个角色需要说两个字，向后退几步，坐在空的教堂长椅上。在婚礼的当晚，他梦到自己不能说话了，教堂的地板变成了橡胶，而观众们疯狂地嘲笑着无助的他。与此同时，扮演这个处于困境中的老人的演员屈塞，还要表演一系列复杂的修辞技巧。他经常直视镜头说话——正如在开场镜头里，他

[1] 在《育婴奇谭》(Bringing Up Baby, 1938) 中，凯瑟琳·赫本不小心摔坏了鞋跟，她便把这个小失误变成电影余下部分中的滑稽走路方式。在《奇爱博士》(Dr. Strangelove, 1963) 中，乔治·C. 斯科特 (George C. Scott) 正在演讲，意外摔了一跤，他却就此翻了个跟头，蹦起来继续完成他的句子。在《唐人街》(Chinatown, 1974) 的一场戏中，有这种"继续表演"(playing through) 的小例子，当时，杰克·尼科尔森 (Jack Nicholson) 怎么也打不着打火机。导演罗曼·波兰斯基决定保留这个镜头，这不仅是因为真实感，而且也让我们隐约地意识到藏在表演背后的演员。

一边倒在扶手椅里，疲惫地脱着鞋，一边对我们说话。在其他地方，他则会表演完全再现性的场景，动用谈论一件事的同时做着另一件事的技巧：他边吃冰激凌边和伊丽莎白·泰勒吵架，然后在夜宵时又和她言归于好，嘴里大嚼着面包和黄油。在高潮段落的结婚戏里，他的角色被困在了厨房里，一边为客人们调着各种饮料，一边嘟嘟囔囔。在这个场景里，屈塞的表演是打闹喜剧（slapstick comedy）式的，他笨拙地摸着冰块和杯子，开可乐时喷在了自己一身——在所有这些时刻，他都会以精准的明确性，时机得当地展现出每个玩笑和每个痛苦表情。或许，我们可以说，他的表演——或进一步说，好的自然主义表演——的精彩之处，部分有赖于一种有序地展现失序的能力。就这样，我们得以看到一个笨手笨脚的角色同一个具有高超戏剧控制力的演员之间的距离。

有关修辞的古代文献很少论及我所讨论的这些事情，这或许是因为在古希腊和古罗马，表演的情境是相对固定的。然而，像德米特里厄斯（Demetrius）和西塞罗（Cicero）这样的作家却发展了一套东西，被贡布里希（E. H. Gombrich）称为"对迄今所采用的任何表达媒介的最细致的分析"，他们把语言、声音和体势视为一套"工具，一种给它的主人提供不同音阶和'标点符号'的工具"（74—75）。通过阅读这些文本，我们可以了解到，对于这些早期的演讲理论家来说，修辞与其说是一种因其戏剧性环境而做出调整的技巧，不如说是一种用以感动人、说服人和表达个人特性的"表达方式"的艺术化运用。我们经常会在公共演讲的语境中研究西方文化里的表演和诗学，以上观点便是其原因之一。在英文里，"演员"（actor）这个词最初的意义便是让演讲者可以"动起来"（action），而在莎士比亚的时代，舞台上表演者的风格是受到绮丽体雄辩术（Euphuistic eloquence）指南手册的影响的。19世纪的美国也继承了这一传统，当时，第一批接受过正式训练的演员就是从演讲术学校里出来，而戏剧也被长期认为是一种雄辩

的媒介（McArthur，99—100）。

表演和演讲之间的关联在19世纪、20世纪之交时开始消失，其时，戏剧变得越来越视觉化、再现化，也越来越符合更多观众的口味。在此之后，技术的发展把这两者分得更开。麦克风可以让我们听到一个演员的声音"纹路"，但在通常情况下，它驯服声音这个工具，并使它自然化，同时，正如特写对演员的体势去戏剧化一样，它也让语言去戏剧化了。比如，普多夫金就说，电影演员必须放弃传统的声音训练："当演员训练他的声音和语调时，他不仅要满足角色的需要，而且应该考虑到舞台和观众之间的距离。舞台演员大声地低语，而这恰恰和低语这个行为的真正意义相抵触。"（317）他说，一个演员声线的亮度和力度仅仅是对表面性的技术支持，在电影时代已不再必要了。

当然，并不是所有演员都遵守普多夫金的号令。像詹姆斯·厄尔·琼斯（James Earl Jones）和劳伦斯·奥利弗这样的"演说家"之所以被铭记，恰恰是因为他们的声音具有音乐的力量；因此，奥利弗经常在说台词的时候"提声"，而对音量的机械控制却达不到这样的效果（他同样擅长保留莎士比亚无韵诗的抑扬顿挫，即便是当他按照"电影化"台词的现实主义、内心化节奏将它们做出转化之后也是如此——这一技巧在他于《哈姆雷特》[Hamlet, 1949]中静静地说出"所以在一些特殊的人的身上……"这段话时特别明显）。约翰·吉尔古德（John Gielgud）比劳伦斯·奥利弗更进了一步，他几乎是唱着把电影对白说出来的，他会变化他那优美嗓音的音量和音色，用以展现情感上的对比，最著名的就是他在《天意》（*Providence*, 1977）中的长段独白。奥逊·威尔斯更是挑战常规；《麦克白》（*Macbeth*, 1948）的一个优点就是威尔斯在任何需要混音、配音，以及对着麦克风低语的地方，都会让我们随着他的演绎感觉到他声音的力量。另一位同一种类的演员则是乔治·C.斯科特。根据《巴顿将军》（*Patton*, 1969）剧本的要求，他的巴顿要演出"来自17世纪"的感觉，在开场，他有一个大暴粗

口、大放厥词的演讲；从这之后，无论是向上帝祈祷，还是向英国家庭妇女问好，无论是骂一个士兵，还是用法语讲外交辞令，他都像巴特笔下在教堂里歌唱的俄国男低音："有个东西就在那里……从歌唱者的身体里直接流淌出来……就在这一刻，从他的喉腔，传到你的耳朵里……那肌肉，那颤膜，那软骨……就如一个包裹，摔向了我们，这就是父（Father），就是他阳具的雕塑。"（《影像／音乐／文本》[Image/Music/Text]，182）

古代的修辞学家欣赏这样的技术效果——19世纪舞台上的蹩脚演员们也是如此。但是，如果电影演员有时让他们的声音显出舞台化的恢宏效果，那他们的目的通常是指涉一个更早的时期，在那时，声音的力量是"阳具"表演技巧的一个标志，而对"标准"语言的小心运用也划分了阶级。自然主义表演方式对戏剧和电影造成了同样的影响，即表演者的语言不那么精英化了，让它更加接近街头语言。有一个例子可以说明老式的声音训练和保守社会价值之间的关系，舞台演员奥蒂斯·斯金纳（Otis Skinner）曾于1929年因"优秀的吐字"而被美国艺术暨文学学会（American Academy of Arts and Letters）授奖。在接受颁奖时，斯金纳表达了对"混杂的美语"的失望，并谴责电影和收音机的"威胁"："自从我们这个国度诞生之后，败坏的言语从世界各地——文明世界和野蛮世界——涌入，搅浑了我们母语的清流……在美国，曾几何时，剧场把握着发音吐字的标准……那是在方言剧、体育剧、犯罪剧，以及拳击场和滑稽歌舞杂剧的黑话入侵我们的国度之前——它们是用方言土语写就并念出来的。"（Cole and Chinoy，588—589）

演员们还是继续接受语言指导（即便是像蒙哥马利·克利夫特这样的自然主义演员也通常会让一个声音教练来陪他排练电影场景），也不乏因接受了声音训练而增强明星魅力的例子（比如，在霍克斯的电影中，劳伦·巴考尔 [Lauren Bacall] 那烟熏般低沉的嗓音）。同样，演员们经常用长段的独白来展现自己的演技：比如，在《双重赔偿》（*Double Indemnity*,

1944)中,爱德华·G. 罗宾逊(Edward G. Robinson)对保险统计数据的极快速背诵,在《码头风云》(On the Waterfront, 1954)中,白兰度那段关于当个"竞争者"的著名独白,或者在《萨尔瓦多》(Salvador, 1986)开场,詹姆斯·伍兹(James Woods)那通疯狂慌乱的电话。尽管如此,在1927年之后,演员表达的所有形式——体势、走位、面部表情,特别是声音——都趋向于日常对话的基调了,它们或多或少地贴近了电影观众的使用方式。因此,当银幕语言被民主化之后,工人阶级或少数民族角色的语言就经常不加修饰了,演员的声音相对来说就变得透明了,作为表达工具的这一功能被削弱了。

相形之下,默片中的表达更具形式感和阶层性,而"讲话"则需要一种特殊的技巧。演员的工作之一便表现日常对话,这样做的最佳方法便是时不时地说话,把些许夸张感赋予眼、面部和手的细微表现性动作。这种情况恰恰同常规戏剧与日常对话相反,在后二者里,动作被语言引导,体势辅助讲话,或者表达讲话的隐含之义;而在默片里,演员必须通过体势来表达他们要说的话,记住,意义就在他们的眼睛里和指尖上。[1] 所以,查尔斯·阿弗龙才会说,这个媒介属于"与哑剧、芭蕾和歌剧相同的风格门类……最好的那些默片并不肤浅,但它们向以下事实致敬:我们认知的是表面,而非深度"(90)。

一旦引入声音,体势就越来越像一种附属品了。剪辑和摄影机位已然让

[1] 据普多夫金说,这正是接受过戏剧训练的演员难以出演早期电影的原因之一:"在《邮政署长》(The Postmaster)中,莫斯克温(Moskvin)——一位毫无疑问具有巨大电影潜力的演员——却让观众失望了,因为他的嘴巴一直在动着,而他的手则根据这些其实不被说出来的话的节奏有规律地细微动作着。对于电影来说,用体势-运动配合对话是不可想象的……莫斯克温说得很多,也很明显,与此同时,也是自然自发的,就好比一个职业演说者,他的每个词都会以相同的一个手势做配合。在拍摄的过程中,因为我们都听得到他说的话,所以他演的场景看上去不错,甚至可以说非常好;但是,一旦呈现在银幕上,就好像在同一个点上推来挪去,十分痛苦,而且经常显得滑稽可笑。"(142—143)

演员的身体碎片化，现在，音轨越发推动了一种隐形表演风格的趋势，它让观众的感受超越对演员外在表演的观看，仿佛声音会让我们进入私密区域，揭示个体的"自然"特征。反讽的是，当有声电影想要强调演技时，有时会做出一种策略的回转，展现一种戏剧性的沉默：演员演的是缄默的角色（《心声泪影》[Johnny Belinda, 1949]、《失宠于上帝的孩子们》[Children of a Lesser God, 1986]），或运用方法派，后者总是对只使用语言持怀疑态度。

戈达尔和戈兰（Gorin）也谈论过这个事情，他们说："默片中的每个演员都有独属于他或她的表达方式……当电影像罗斯福新政（the New Deal）一样说话时，每个演员也开始说一模一样的东西了。"（84）然而，就说话而言，这个论断只能说部分正确。的确，典型的有声电影会消解意义的生产，创造出斯蒂芬·希思（Stephen Heath）所说的"思维的合同……将声音当成媒介，当成同质性思考主体的表达方式"（191）。但是，对自然主义的强调早于有声电影的出现，它至少部分是由一种民主化的、社会进步的动力导致的。进而言之，任何懂得美国口音的人都会意识到，从某种程度上说，好莱坞的有声电影非但使演员的异质性减少，反而**变本加厉**。声音出现后，制片厂雇来演说家，试图为主演们打造一种中大西洋口音（mid-Atlantic accent）；然而，歌舞杂耍剧出身的明星们迅速脱颖而出，在 1930 年代，黑帮电影的风潮——它们中有部分受到社会现实主义百老汇戏剧的影响——让特定类型的族群口音变得浪漫迷人。[1] 继而出现的现实主

[1] 相比之下，在 1950 年代末期之前，英国电影一直保持着奥利弗式的发音，在此之后，新现实主义出现了，而对好莱坞的经济依赖也越来越重，这催生了像艾伯特·芬尼（Albert Finney）、理查德·哈里斯（Richard Harris）和肖恩·康纳利（Sean Connery）这样的明星。迈克尔·凯恩（Michael Caine）这样回忆这个时段前的情况："在美国电影里，你会看到工人阶级的主角，演员也来自工人阶级。即便是那些来自上流阶层的演员，比如鲍嘉，外表和说话方式也像来自工人阶级……在英国电影中……会有人走过来，说：'你好，邦迪正在举行派对呢。'他们行走于落地窗之间，穿着法兰绒打网球，而仆人出场的方式也和戏剧中一样。我们曾嘲笑过他们说话的方式。当走过来的人物应该是来自伦敦东区时，看到的却是一个过皇家戏剧艺术学院（Royal Academy of Dramatic Art）的人在那儿装腔，我们就会笑得滚到座位下。"（Demaris, 5）

义表演风潮拥有复杂的社会和审美意蕴。一方面，正如布莱希特和他的追随者所指出的，自然主义的再现窄化了表演的功用范畴；通过掩饰演员会生产**符号**这一事实，它也藏匿了意识形态的运作。另一方面，布莱希特也认识到，对于特定的戏剧来说，某些种类的自然主义表达方式是重要的，有助于去除附庸风雅的程式化表演。

这种双刃剑一般的论断不但适用于声音，也适用于体势、面部和肢体，它们都曾经遵从于严格的演讲学的控制。现代戏剧和电影对更大的社会变迁做出了反应，它们在某种程度上破除了精英主义表现技巧的制约；但它们同时掩饰了那些惯例，在"无为"的意义上使其合理化，就这样让我们以为演员的讲话、体势或动作都是相对"有机"的现象。但是，事实却是，所有形式的演员行为都具有正式、艺术的目的和意识形态的决定因素。只有那些被摄影机吓坏的业余演员，当他们的肢体像机器人一样僵硬、不知所措时，我们才可以说，他们才是真的和这些目的"间离"的人（这也正是布莱希特对业余演员感兴趣的原因所在）。其他所有处于公共场景里的演员都被教导承袭一种"适切的"戏剧嗓音、姿势和动作风格——无论她或他表达感情的方式是大开大合，还是不露声色。

因此，很有必要强调的是，专业演员——即便是最不加雕饰的——学会了怎样掌控表演的空间和他们身体呈现的每个方面。例如，他们经常会运用姿势来塑造性格（罗伯特·德尼罗的每个角色都这样）；更为重要的是，他们习得或天生就会站立的艺术，他们可以轻松自如地表现简单、恰切的戏剧动作。这些动作通常源于标准化的、由文化决定的姿势。从文艺复兴晚期到 18 世纪，主角们都从"茶壶"站姿开始表演——这种姿势受到希腊罗马雕塑的影响，也就是男性人物站立时，一只脚朝前，一只手放在臀部，另一只手则做抬起的体势（在《亨利五世》[Henry V, 1944] 早先的一个场景里，劳伦斯·奥利弗有意模仿了这个姿势，以展现环球剧场

[Globe theater] 时期莎剧表演的样态)。在 19 世纪，演员们由舞蹈大师教授平衡与运动，因此，许多默片的表演——具有优雅高贵的气质，以及灵动和感伤的诗意——会让人依稀想起古典芭蕾；因此，丽莲·吉许（Lillian Gish）具有笔挺的身姿，既娇柔又有力，这或许就是她从舞蹈课里学来的，而卓别林就是最具芭蕾特质的演员。

马戏团杂技、杂耍喜剧和爵士乐都影响了电影中人们站立和动作的方式，而 20 世纪的不同表演流派也孕育出各自的风格。梅耶荷德[1]和 1920 年代的苏联先锋流派受到了马克思主义、泰勒主义（Taylorism）和早期好莱坞的影响[2]，他们试图创造体操运动员般的演员，让他们感觉像是"工作中的熟练工人"（参见 Higson 的讨论，16—17）。与此同时，斯坦尼斯拉夫斯基派却认为，表演者应该放松，让官能开放，像野生动物那样松弛。有时，他们会用卢梭的"自然人"来支持他们的教诲，以下是理查德·波列斯拉夫斯基[3]的话，他拿理想的演员和大街上的人做出了对比：

> 让我们回顾一下我们的童年，在我们学习如何举手投足的过程中，被传授了穿衣穿鞋的惯例；与天性本身所倾向的运动方式相比较，

[1] Vsevolod Meyerhold（1874—1940）：俄国重要的导演及剧论家。——译注

[2] 弗雷德里克·温斯洛·泰勒（Frederick Winslow Taylor）是美国首位效率专家，从某种程度上说，新经济政策（NEP）时期苏联的工业运动，模仿的正是他的研究。约翰·多斯·帕索斯（John Dos Passos）的《大钱》（*The Big Money*，1935）中有一篇正是对泰勒生平的讽刺描述（《美国计划》[The American Plan]）。读者如想了解好莱坞对早期苏联先锋表演的影响，可以参见谢尔盖·格拉西莫夫（Serge Gerassimov）的《来自怪异演员工厂》（*Out of the Factory of the Eccentric Actor*）："格里高利·柯静采夫（Grigori Kozintsev）教主课，即所谓'电影体势'[cine-gesture]。它基于美国漫画和侦探电影那种数学式的精准。演员不能去'感觉'。但凡谁说出'感觉'这个词来，就会招到整个班子责备的嘲笑和嘲讽的怪脸。"（Schnitzer and Martin, 114）

[3] Richard Boleslavsky（1889—1937）：波兰电影导演、演员及表演教育家。——译注

我们的现代运动方式是非自然的。想想在峰期的有轨电车或地铁里，我们像葡萄一样被吊着数小时……你会明白，我们是浪费了多少精力，也会明白我们同古罗马或动物的自由身体相去多远。比照一下一个野蛮人的大步流星和一个现代女孩的步伐。（Cole and Chinoy，513）

因此，梅耶荷德式的演员和斯坦尼斯拉夫斯基式的演员是从不同的形体理念出发工作的，即便是表演睡觉，他们也会看上去截然相反，例如巴斯特·基顿和马龙·白兰度。

在20世纪，表演的身体特质受到了一个更关键的影响，它和两种完全不同的表现技巧相关。在一个极端，演员会把身体发展成工具，研习人体动作学（kinesics）或运动的语汇；在另一个极端，他或她被鼓励多少以正常的方式举手投足，让体势或面部表情"自然地"从深层情感里生发出来。专业演员总是会讨论这两种技巧的价值，但是，正如我所提示的，现代的戏剧文学总是强烈地倾向于后者。为了解释两者之间的区别，评论家和演员通常会运用作为西方思维基础的内/外对比法。于是，把表演定义为"说服的艺术"的奥利弗会以近乎抱歉的语气说："恐怕，我所做的工作主要是由外而内的……我个人认为，大多数电影演员都是内向的人。"（Cole and Chinoy，410—411）

这种对"内在"的现代性强调在1890年左右的英国戏剧中变得特别明显，那时，剧作家威廉·阿彻（William Archer）出版了《面具或面部？关于表演心理学的研究》（*Masks or Faces? A Study in the Psychology of Acting*，1888），由此引发了关于狄德罗悖论的争论。狄德罗有个著名的论断，即演员不会受到他们所表现的情感的影响，阿彻对此持反对意见，因为他访谈了一些专业演员，发现他们几乎都是相当情绪化的，在某种程度上"活在戏里"。然而，阿彻研究的真正意义所在，却不是对新古典主义"保护区"的攻击，也不是对这一相对并不重要的论点所提供的论据。演员总是被裹

挟在戏剧的激情里，我们有百分百的理由相信，无论是在 19 世纪还是在今日，他们都能深刻地感知情感。归根结底，阿彻的关注点与其说是情感主义这件事，不如说是被现在的戏剧历史学家称为模仿或"哑剧"的传统——这种表演技巧有赖于惯例化的姿势，它们会帮助演员表现"恐惧""悲伤""希望""迷惑"等。

这个意义上的"哑剧"和默片表演的技巧有异曲同工之处，但是，它是一个更为宽泛的概念，说的是关于体势机制的整体态度。正如本杰明·麦克阿瑟（Benjamin McArthur）所说的，对于19世纪的大多数演员来说，"每一种情感都有相应的体势和面部表情，它们被一代又一代的演员传承下去……还有书会研究它们，对它们做出分析、分类，把这些动作和表情分解为它们的组成部分"（171）。直到最近，这种古老的"菜谱式"传统似乎仍在定义着表演。正如约翰·德尔曼（John Delman）所说的，"符码化哑剧的基本概念已经流传数千年，而屏弃所有符码和惯例的现代倾向，则比活人的记忆还要年轻"（241）。

阿彻几乎是暗暗尝试提出一种自然主义风格，用以替代哑剧；他受到了易卜生和新一代欧洲剧作家的影响，所以，他认为表演应该少些浮夸和刻意，应该更加和日常生活的心理动力应和。他不断强调，演员表演的情感不应该是"模仿出来的"："我们哭的是自己的眼泪，笑的是自己的笑容……因此，我认为，模仿的伎俩或习惯同对情感或感染力的折服，有着明显的区别。大体来说，前者是流于表面的，而后者却深入内心。"（Cole and Chinoy，364—365）

阿彻代表了一股所谓的革命潮流，它始于1850年代的客厅戏剧，并在1880年至1920年间确立，使表演从符号概念转为心理概念。这种多少主观的方法发展起来却并不一帆风顺；它对格里菲斯和电影产生了某种影响（事实上，格里菲斯做电影导演之前，还在舞台上演过易卜生），但它对美国的全面影响却是滞后了。露易丝·布鲁克斯这样回忆它对她的纽约戏剧

界同代人所产生的影响：

> 1920年代，在老制作人如大卫·贝拉斯科（David Belasco）的监督下，舞台导演退回到易卜生和契诃夫戏剧之前的英国戏剧的狂热技巧，萧伯纳对此进行了革新，引进了被利顿·斯特雷奇（Lytton Strachey）称为"新式、沉静、微妙的表演风格，这是一种散文式的风格"。在纽约，当新一代英国年轻明星出现在百老汇时，我们开始意识到，我们的导演和演员有多差。他们是《皮格马利翁》（*Pygmalion*）里的林恩·芳登（Lynne Fontaine），《陈夫人最后的笑》（*The Last of Mrs. Cheyney*）里的罗兰·扬（Roland Young）、《伯克利广场》（*Berkeley Square*）里的莱斯利·霍华德（Leslie Howard）、《私人生活》（*Private Lives*）里的格特鲁德·劳伦斯（Gertrude Lawrence）和诺埃尔·科沃德（Noel Coward）。当这些现实主义的优秀演员说出台词时，就好像刚刚想到那些话。他们在舞台上轻松地移动。他们也会注意——事实上，他们聆听——别的演员在说些什么。(61)。

这种新式、"沉静"的自然主义的拥护者中最重要的那一位当然是斯坦尼斯拉夫斯基，直到1920年代末，美国人才开始有意识地研习他，然而，就在那本威廉·阿彻专著出版的同一年，斯坦尼斯拉夫斯基就开始在莫斯科艺术文学协会（Moscow Art and Literary Society）工作了。如果要为更古老的哑剧传统找到同等重要的单个人物，倒是一件难事，但弗朗索瓦·德尔萨特（François Delsarte, 1811—1871）必是最佳人选之一，这位巴黎演说家是最早为演员和公开演讲者编码表达体势的人之一。虽然时至今日，德尔萨特那些零星的著述几乎不为人知了，但他有关"表演符号"的思想帮助确立了20世纪初的美国表演。在默片时期，他的影响仍在与心理现实主义同步而行，从某些意义上来说，在我们这个时代，他理应

得到重新的考量。

德尔萨特对他所谓的体势的符号功能（他从洛克那里沿用了这个术语，对这个术语的使用比皮尔斯或索绪尔早得多）投入了大量关注。他的工作开启了对表演姿势的规范、公式化的描述，比如，他说"主人对下属的有意威胁由从上而下的头部运动来表现"，或者，"任何双臂交叉的审问都带有威胁的意味"（Cole and Chinoy, 189—190）。类似规则以粗略的官能心理学为基础，忽略了意义的互文因素；然而，大多数19世纪论述表演的作者都采用了相似的方法（两本重要的英文手册便是亨利·希登 [Henry Siddon] 的《修辞体势和动作的实用说明》[*Practical Illustrations of Rhetorical Gesture and Action*] 和古斯塔夫·加西亚 [Gustave Garcia] 的《演员的艺术》[*Actor's Art*]，两者都出版于1882年，并满是典型姿势和体势的配图）。更有甚者，德尔萨特对世纪之交的公共生活产生了重大影响——特别是在美国，他的弟子们一时风头无两。

把德尔萨特的理论引入美国的是斯蒂尔·麦凯（Steele MacKaye, 1844—1894），他是纽约麦迪逊广场剧院（Madison Square Theater）的经理，并且是大卫·贝拉斯科的前任。他在特意建造的"观景舞台"（Spectatorium）之上上演了精心制作的情节剧，它们预示了格里菲斯的无声史诗片（Vardac, 151）；受德尔萨特启发，他创造了一种名为"和谐体操"（Harmonic Gymnastics）的技巧，在1870到1895年间，成为美国演员正规训练的主要方法。1877年，他建立了一所名为纽约表演学校（the New York School of Expression）的音乐学院；1884年，他和弗兰克林·萨金特（Franklin Sargent）一起创立了兰心戏剧学校（Lyceum Theatre School），它是美国戏剧艺术学院（American Academy Of Dramatic Arts）的前身。此后不久，西起圣路易斯，美国的主要城市竞相成立了这样的音乐学院（McArthur, 100—101），而从那时起到1920年代，一种被称为"德尔萨特体系"的公共演讲方法学也开始广为流传。在这个时期，广告号召"每个演讲家、

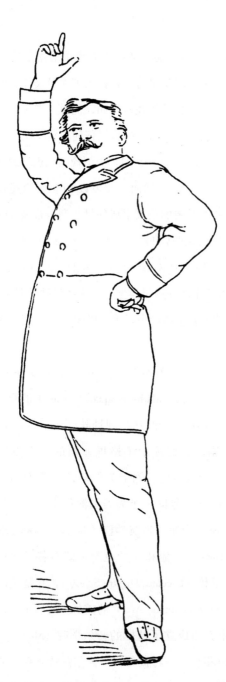

第 86 个态度：胜利
为了表现这个态度，表演者需让右脚靠后，成为承重脚，把右手食指举过头顶。
胜利示例
"正义已被声张，罗马自由了！"
《布鲁图斯》，第五幕，第一场。
来自埃德蒙德·沙夫茨伯里，《表演艺术课》(1889)

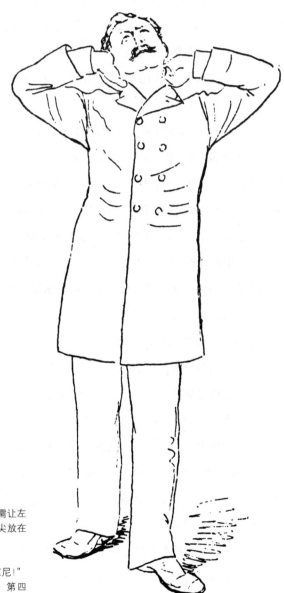

第 87 个态度：痛苦
为了表现这个态度，表演者需让左脚成为承重脚；把双手的指尖放在颈后，让头朝左肩后倾。
痛苦示例
"啊，安东尼！安东尼！安东尼！"
《安东尼与克丽奥帕特拉》，第四幕，第一场。

每个歌唱家、每个教师、每个其他的受教育者"都把德尔萨特的"背诵书"作为"让人们获得优雅、尊严和美好仪态"的方法（转引自 Cole and Chinoy, 187）。最终，"德尔萨特运动"是如此深植于文化之中，以至于我们可以把很多演员描述为德尔萨特式的演员，不管他们到底有没有研读过他——正如曾经的美国中产阶级，无论有没有读过艾米丽·波斯特[1]，都会按照她的指导举手投足。

这一传统在其发挥最大效用的时候，可以产生令人目眩的成就。比如，我可以说，《歌剧魅影》（*The Phantom of the Opera*，1925）所有演员的行为之所以如此具有表现力，应归功于德尔萨特的戏剧观。大卫·汤姆森（David Thomson）注意到，朗·钱尼（Lon Chaney）"以一种绝妙的倦怠感走动，仿佛他了解《卡里加利博士的小屋》（*Das Cabinet des Dr. Caligari*）中的康拉德·法伊特（Conrad Veidt）"（94）。但是，对于钱尼和联袂主演的玛丽·菲尔宾（Mary Philbin）来说，更有可能的影响却是哑剧那灵活、展示性、高度符码化的风格，它统治了上一个世纪，到了默片时代，它还是在被或多或少地使用着。

哑剧风格尽管很美，但它和保存资产阶级"仪态"联系在一起，而教员们的推荐则导致生硬做作的行为。想了解这一技巧可以有多糟糕，我们可以看看埃德蒙德·沙夫茨伯里（Edmund Shaftesbury）——德尔萨特的从多美国模仿者之一——的《表演艺术课》（*Lessons in the Art of Acting*，1889）。在此书的扉页，沙夫茨伯里声称这本书是"一部实用和完备的作品，献给所有想要成为专业演员的人，献给所有想要发掘戏剧表现力的读者和演讲者，它是在讲坛、酒吧和舞台上获得成功的真正奥秘"。在导论中，他这样评价"德尔萨特方法"，说它"在前几年受到疯狂追捧，时至今日，还有人花大价钱学习它，为了随后再把它教给别人"（11）。他声称自

[1] Emily Post（1872—1960）：美国礼仪专家。——译注

己研究过德尔萨特,发现了"很多优点和一些不足",然后,他开始具体说明自己的指南,这包含了为演员准备的106副"戏剧态度"插图(请参见前页,沙夫茨伯里的所有插图都用这个留着胡子的肥胖男性)。

此类作者中更有趣的是法国人夏尔·奥贝尔(Charles Aubert),他的表演训练手册名为《哑剧的艺术》(*The Art of Pantomime*),于1927年被翻译成了英文。奥贝尔有时把自己授教对象设定为默片演员;他从未提及德尔萨特,但他很倚重于符号法,他配了一组插图,表现腿、肩膀、胸部、腹部、双臂、手和面部肌肉的位置——每个态度都可以表现一系列可能的意义。因此,当一个人以双脚承重的方式站着,大拇指挂在马甲的袖窿上,那么,这个姿势所表现的就是"自信、独立、快乐的幽默和自我满足"(41)。如果他的双臂在胸前交叉,一只托着另一只,那就意味着"期待、思考"(42)。如果他双手抱头,那么,可能的意义便是"我该怎么做?全完了;我的头好痛;绝望。我快疯了"(45)。

奥贝尔对面部的关注程度相当于身体其他部分之和,他把面部分为几个表现部位,然后用结构主义的术语分析它们。比如,他说,所有前额的表情都可以理解为两个简单的操作:眉头可水平,可抬起,可压低,而眉毛则可分离,可紧皱,可放松。这些基本的运动构成了九种组合,而后又有大量的变奏形式,而这取决于前额的肌肉有多紧蹙,眉毛分得有多开,以及这些运动的节奏如何。每一种变奏都对应一系列意义相,但是整个系统还是基于一种二元对立的:

> 所有体现意志和思维的表情……比如贪婪、焦虑、反思、脑力劳动、鄙视、恶心、恐惧、愤怒、违抗……总是可以由眉毛压低并拧在一起来表现,在前额的底部形成垂直的皱纹,同时伴以四肢和全身的紧张感。
>
> 那些不需要动用思维和意志的表情……比如犹豫、忽视、钦佩、

突发性的身体疼痛。

哭泣。大哭。

陶醉。狂喜。

惊吓。恐惧。

来自夏尔·奥贝尔,《哑剧的艺术》(1927)。

麻木、害怕、极度的生理疼痛、快乐……则总是可以由让眉毛极度地抬高来表现,在前额形成水平线。它们还伴以肌肉的松弛状态和四肢的弯曲。(7)

接下来的页面上有几幅奥贝尔的插图,比沙夫茨伯里的插图抽象得多,用的是一个骷髅的形象,而不是一个穿着衣服的绅士演员。他声称自己描述的是一种"自然的"语言,从某种程度上说,行为科学可以支持他

的说法。[1] 但很明显的是，他所描述的大多数姿态和体势都有特定的社会性，标明了社会阶层或性别的属性。比如，"滑稽的鞠躬是以一系列向后踢腿的动作实现的……这是农夫的鞠躬动作，农妇也可以这么做。但如果她既年轻又漂亮，最好还是使用淑女的屈膝礼"（30—31）。几乎所有需要把双腿分开的姿态对女人来说都是禁忌，除非她们想表达极端的粗鲁无礼；而坐姿则象征着教养："如果坐着的时候身体扭曲、双腿分开，说明粗俗、漠不关心、无礼；如果坐着的时候双腿分开、胸部前倾、手肘放在膝盖上，给人的印象则是一个没受过教育的粗人。"（26—27）

当奥贝尔的书出版时，美国的戏剧和电影在理论上已不那么关注哑剧了；即便是卓别林，也会经常为了达到喜剧效果而戏仿德尔萨特式的体势（参见后文对《淘金记》的讨论）。显然，战后经济状况、自然主义文学的发展和对行为的各种心理因素日渐增长的兴趣，都导致了一次巨大的文化变迁。尼采、弗洛伊德、柏格森和威廉·詹姆斯都对社会思潮产生了影响，总体而言，戏剧文学变得越来越内心化了。演员训练空前地强调**存在**，而非模仿；演员的体势应生发自他或她的感受，而不是相反。梅·马

[1] 现代科学对这个议题的兴趣可以追溯到查尔斯·达尔文的《人类和动物的情感表达》(*The Expression of Emotions in Man and Animals*)，此书首版于1873年（1965年由芝加哥大学出版社再版）。达尔文说："即便是在全世界范围内，同一种心境的表达形式也具有惊人的统一性；这个事实本身就是饶有趣味的，因为它是所有种族的人类身体结构和精神气质相似的证据。"（17）一百年后，在《达尔文和面部表情》(*Darwin and Facial Expression*, New York: Academic Press, 1973)中，临床心理学家保罗·艾克曼（Paul Ekman）收集了一系列当代研究者的论文，几乎都支持"有些表现情感的面部表情是人类所共有的"（258）。我们还可以参见艾克曼编辑的《人类面部的情感》(*Emotion in the Human Face*, Cambridge University Press, 1982)。然而，正如艾克曼所指出的，定义情感和为它的各种表现形式命名，是件微妙的事情。事实上，对行为的经验主义研究的一大弱点就在于它有赖于一种使体势和情感都具体化的官能心理学，同德尔萨特的舞台表演理论差不多（不奇怪的是，达尔文的原著也充斥着各种插图，同19世纪的表演课本相似）。西奥多·R.斯塔宾（Theodore R. Starbin）就此问题写过一篇名为《情感和动作》(*Emotion and Act*)的文章，收录在罗姆·哈雷（Rom Harre）编辑的《情感的社会建构》(*The Social Construction of Emotion*, London: Basil Blackwell, 1986, 83—87）。和欧文·戈夫曼一样，斯塔宾强调在社会语境中思考人类主体的必要性。他指出，当我们抽象地命名一种情感时，其实是在做一种意识形态的判断。

身体重心落于前腿的态度,可传达以下情感:

挣扎。仰慕。祈求。许诺。
命令。渴望。希求。观察。
威胁。询问。确认。劝说。

大体而言,所有由意愿操控的表情。

来自夏尔·奥贝尔,《哑剧的艺术》(1927)。

身体重心落于后腿之上的姿势更适合表达被动的感觉或犹豫不决,比如:

无知。麻木。怀疑。冥想。
焦虑。踌躇。否认。厌恶。
震惊。害怕。责备。惊骇。

什（Mae Marsh）在1920年代早期出版了一本名为《银幕表演》（*Screen Acting*）的小书，解释了这个潮流：

> 当我们出演《党同伐异》（*Intolerance*）时……我有一场戏，其中我的父亲在大城市的贫民窟里死去了。
>
> 在拍这场戏的前一夜，我去看了一场戏——顺便说一句，我很少在工作时这么做——那是玛乔丽·朗博（Marjorie Rambeau）的《点火》（*Kindling*）。
>
> 让我感到惊讶和喜悦的是，在这部戏里她参演的一个场景，我计划在《党同伐异》里演的差不多。给我留下了很深刻的印象。
>
> 因此，第二天，在摄影机前……我一边牢记着玛乔丽·朗博的表演，一边哭了起来……
>
> 当时，格里菲斯先生正巨细无遗地看着（样片），最终，他转过他的椅子，对我说：
>
> "我不知道你在这么演的时候到底在想些什么，但显然并不是你父亲去世这件事。"……
>
> 我们马上开始重拍这个场景。这一次，我开始想要是我自己的父亲死了怎么办，我当时在得克萨斯的小家庭会遭遇怎样的不幸啊。我想象着我的母亲、我的姐妹、我的兄弟和我自己的巨大悲痛。
>
> 后来，这场戏被认为是"母亲与法律"（The Mother and the Law）中最精彩的。（76—79）

长久以来，演员们都在使用"情感记忆"的一种基本形式，但电影和新文学让它变得至关重要了。因为演员们不再从体势库的角度进行思考，那些19世纪的表演指导书便逐渐成了历史陈迹，最终组成了理查德·戴尔（Richard Dyer）所谓的一份"戏剧化表演实践的记录"（*Stars*，156）。

当然，哑剧传统的某些方面被默片所承袭，但它最后的辉煌或许体现在德国表现主义之中，后者用一种不同的现代主义美学改造出一种类似于德尔萨特的技巧。"一个伟大体势的旋律，"保罗·康菲尔德（Paul Kornfield）在《演员后记》（Nachwort an den Schauspieler，1921）中这样说道，"所能表达的，比所谓自然性的最高境界都多。"《大都会》（Metropolis，1926）明显地表达了这一理念，在此片中，各种角色的体势都是为了支持一种最为大胆、最为强大的政治隐喻。在后页上，我罗列了本片的一些影像，展现了刻意、高度编排的表演效果。阿尔弗雷德·阿贝尔（Alfred Abel）饰演崇尚自由的工业家之子，他锤击着自己的胸部，以一种"女性化"的痛苦仰视，并让自己在工厂机器上受难；鲁道夫·克莱因－罗格（Rudolf Klein-Rogge）饰演的疯狂科学家威胁性地向前倾着，挥动着爪子似的手，形成了表示胜利的弧形；布丽吉特·黑尔姆（Brigitte Helm）一人分饰了"好"和"坏"玛丽亚，在虔诚的祈求和色情的诱惑之间切换。在所有人物中，古斯塔夫·弗勒利希（Gustave Froelich）所饰演的大都会之主是最不具表现性的；然而，他还是会偶尔举起一只手，发出一个邪恶的命令，而在结尾处，我们看到他痛苦地用双手箍住了脑袋。

在有声电影中，很少有演员还会采用这样的方式（黛德丽、也许还有嘉宝是部分符合的例子，如果以当代的标准来衡量，《大饭店》[Grand Hotel，1932] 这样的电影看上去就十分像哑剧了）；不过，古老的"做作"风格偶尔会为了反讽的目的而复活。格洛丽亚·斯旺森（Gloria Swanson）在《日落大道》（Sunset Boulevard，1950）中那张扬的举止会立时浮上脑海，但也要注意到《女继承人》中女性人物们那表现性的仪态，她们运用19世纪的刻板体势，以建立一种文化符号。在后来所有这些对哑剧表演的指涉中，罗伯特·米彻姆（Robert Mitchum）在《猎人之夜》（Night of the Hunter，1955）中的表演值得特别关注：他饰演的哈里·鲍威尔是一个森林边远地区的疯狂传教士，他或许是从一种德尔萨特的通俗读物中学会了

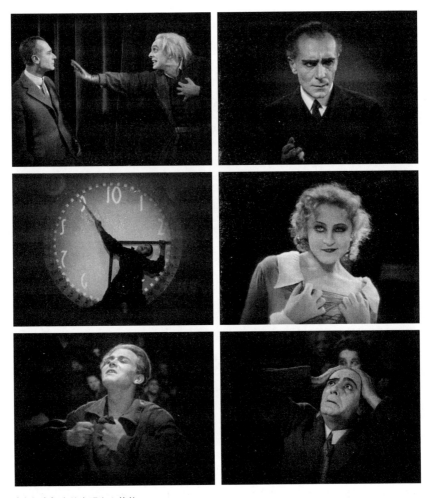

《大都会》中的表现主义体势。

言谈举止，让人觉得既滑稽又胆寒；他那甜蜜的魅力和虚伪的眼泪，他那低沉的嗓音和近于舞者的姿势——所有这些都把情节剧和表现主义巧妙地熔于一炉，同影片中那种弗洛伊德式的童年观正相吻合。至少，对我而言，《猎人之夜》中的高潮场景——米彻姆与丽莲·吉许和声唱起了"依靠在永恒的臂弯"（Leaning on the Everlasting Arm）——是美国电影史上最骇人的时刻之一。

大体而言，19 世纪的那些哑剧手册仍具有民族学的意义，尽管表演专业的学生们已经弃之不用，但它们所描述的很多姿态和体势仍贯穿于电影史。只要去翻阅这些书籍，就会很快发现，从某种程度上说，演员们总会使用基本的、文化传承的体势去"书写"人物；这些标准的姿势随着时间而发生略微的改变，但能被轻易地辨识出来，在类型化的表情被凸显出来的喜剧中，情况尤其如此。这样，尽管事实上对电影表演的解释通常用的是粗略的斯坦尼斯拉夫斯基术语，古典好莱坞的演员们还是经常自发地运用德尔萨特和奥贝尔试图系统化的原则。[1] 比如，我们可以看看后页的插图，这是琼·芳登（Joan Fontaine）在《深闺疑云》（Suspicion，1941）中的演出，她凭此获得了奥斯卡最佳女主角奖。当她得知加利·格兰特向她隐瞒的一个秘密后，她抱住自己的头，显露出近乎疯狂的恐惧。

在大多数电影中，演员们要在简短的镜头中做出生动的表情来，这些镜头通常是从段落中抽取出来单独拍摄的，当被要求在特写镜头里表演"害怕"或"痛苦"时，他们看上去很像奥贝尔的画作。彼得·洛尔（Peter Lorre）说电影表演就是"扮表情"，这大致没错。比如，希区柯克最"电影化"的蒙太奇——《精神病患者》（Psycho，1960）中的浴室谋杀和《西北偏北》（North by Northwest）中的飞机洒农药段落——扭曲的面部、姿

[1] 真人表演和卡通人物之间总有着一种最基本的相似性。在世纪之交，演员们都开始模仿卡通人物来表演；在 1938 年，迪斯尼的动画师们按照年轻舞蹈家玛吉·钱皮恩（Marge Champion）的动作，创造了白雪公主这一"活生生的"角色。

《深闺疑云》中的琼·芳登。

势和动作所发挥的作用就像元素符号。事实上，正如我在后面要论述的那样，没有哪个电影明星可以像加利·格兰特这样完美地演绎大体说来是德尔萨特式的技巧；更具体地说，当库里肖夫为学生们设计哑剧"作业"，训练他们在摄影机前表演简洁干脆的表情时，他心中所想的正是格兰特这样的演员。

所有这些都说明了，表演的本质所发生的变化也许比我们以为的要小。约翰·德尔曼评论道："毋庸置疑，在19世纪，因为人们急于让哑剧的传统语言变得完美，反而让它变得荒诞了；但这削弱不了以下事实：有选择性地简化并适度夸张的身体动作提供了一种比起语词更被广泛理解的表达语言。"(241)事实上，演员们仍在运用惯例化的表达修辞；他们大多数人只是用另一种方式解释了他们的技艺，用新的体势替代了旧的。叶芝意识到世纪之交的这一现象，戏谑那些"受过教育的现代人"在倍受感动时，"他们沉默地盯着壁炉"。戏剧史学家迈克尔·戈德曼（Michael Goldman）也表达过相似的论点，他写道："易卜生和他的继承者所关注的内在空间必须图解为一系列的停顿和迂回，以及体势和表情的小细节……戏剧的建构、演员的技艺、这个时代持续增长的对心理学的兴趣和各种发现，邀请观众聆听人物公开表演之下的运动。"(102)

结果不仅带来了一套稍许不同的姿势和小体势，而且也更加强调了表演者的个人风格。比如，詹姆斯·斯图尔特是一位哑剧表演的专家，但当他需要在特写镜头里表现"痛苦"时，他所仰赖的不是标准化的表现语汇，而是个人习惯。不可避免的是，在表现最剧烈的情感创伤时，他会举起一只颤抖的手，抵住他张开的嘴巴，有时还会咬下去。后页是这一技巧的两个例子，一个来自《后窗》，一个来自《眩晕》（*Vertigo*，1958）。

　　如果不考虑个人风格，那么，像沙夫茨伯里或奥贝尔这样的书仍适用于说明当代自然主义电影中的标准表情。让我们回想一下《苏菲的选择》（*Sophie's Choice*，1983）中梅丽尔·斯特里普（Meryl Streep）的特写镜头，全是咬嘴唇、斜睨和近乎耳语的吞吐言谈。毋庸置疑，斯特里普的表演主要发自"内在"，运用斯坦尼斯拉夫斯基的方法；然而，她的运动仍然是精心编排的，主要由 20 世纪阐释法的可读程式组成，达到了老式情节剧雄辩的高度。与此同时，我们仍可以在她的实践和更为古老的传统之间做出两种相当尝试性的形式区分。和典型的 19 世纪表演者倾向于以外露的方式表现"痛苦"不同，斯特里普试图呈现一种压抑的情绪，于是，她更像是在传达"处于控制中的痛苦，同时力图故作镇静"。此外，她还表现了很多被威廉·阿彻称为"情绪感染"（emotional contagion）的东西，这主要通过脸红和她颈部可见的血管的跳动来表现，这是一种纯粹生理的语言，被用以说服我们她不仅仅是在模仿激情，而是在通过她的中枢神经系统做出反应（因为生理症状对于自然主义来说很重要，电影演员们经常用很原始的方式让身体进入所饰演的角色：阿格尼丝·莫尔黑德 [Agnes Morehead] 在《安倍逊大族》结尾处歇斯底里式崩溃的爆发力，部分得益于奥逊·威尔斯把这场戏拍了一遍又一遍，直到莫尔黑德真的筋疲力尽；而英格玛·伯格曼声称，当碧比·安德松 [Bibi Andersson] 在《假面》[*Persona*，1966] 中描述"狂欢"时，他想让观众看到丽芙·乌尔曼 [Liv Ullmann] 的嘴因受欲望而肿大）。

詹姆斯·斯图尔特在两部电影中对痛苦的表现。

因此，如果我们认为像德尔萨特和奥贝尔这样的理论家只与晦涩的戏剧表演有关，那么就犯了一个错误。反讽的是，德尔萨特的写作产生了两种影响——其一是他那个时代的戏剧和演讲术，其二则是20世纪先锋派的训练技法。库里肖夫评论道："对于面部和人类身体各部分的运作来说，德尔萨特的体系有用，但它只是总结了人类机制可能有的变化，而并非一种表演的方法。"（107）在同样的意义上，德尔萨特对体势和表情的研究还帮助露丝·圣·丹尼斯（Ruth St. Denis）形塑了她的舞蹈编排，间接地促成了现代舞，并且，被阿尔托（Artaud）和格罗托夫斯基（Grotowski）的"形体戏剧"（physical theater）视为源头之一。尽管德尔萨特基本属于浪漫主义运动的一部分，他还是预示着现代主义对艺术的去人性化；如果我们搁置他的教义的某些用途——特别是美国人教导公开演讲者怎样举止优雅的尝试——那么他会显得异常前卫（参见 Kirby，55—56）。

或许并不令人惊讶的是，最不正统的那些电影人会有意从模仿的传统中汲养，并主要通过剥除表演的情感和修辞统一性来背离后者。因此，罗贝尔·布列松（Robert Bresson）这位激进的完美主义者在他的《电影书写札记》(*Notes sur le cinématographe*) 中大力鼓吹一种"自动主义"（automatism）的形式。正如米雷拉·阿弗龙（Mirella Affron）所指出的，布列松把他的那些非专业演员当作"模特儿"，他从不让他们"按照常规要求做戏剧化的表情，比如哭泣。相反，他要求他们……抹去虚无的泪水，不要通过感觉来寻找体势，而是通过最简洁、最风格化的体势来寻找感觉"（124）。布列松不断地强调，表演应被视为一种简单劳动："让人们在你的电影里感觉到灵魂和内心，但让它像一件手工制品一样产生"（转引自 Affron，125）。这种态度既老又新。它和主流的表演形成了强烈反差，却和更早的时期有异曲同工之处，那时，演员被视为修辞家和阐释者，通过表现性的运动来塑造人物。因此，老式哑剧似乎能够启发我们思考更新的表演技巧，拓宽戏剧性电影的可能性，并帮助我们理解情感的复杂语言。

第四章　表达的连贯性和表演中的表演 [1]

现在，我认为思考也是一种行为的方式，一种社会性的行为。我的整个身体及其所有触感都参与进去了。
　　　　——布莱希特《买黄铜的对话》(*Messingkauf Dialogues*) 中的演员，1940

好莱坞有一条古老的法则，即如果你的脸正出现在银幕的特写镜头里，如果你不相信自己正讲着的台词，那么，观众会发现这一点，他们就也不会相信。
　　　　——罗纳德·里根，转引自《时代》杂志，1986

　　从某个层面上说，朋友间的一场非正式对话是允许大量不连贯、互相矛盾和题外话的：讲话会彼此交叠，目光会游移不定，不重要的运动或中断也会时有发生。然而，从另外的层面来说，情境会大不相同。我们近距离接触的大多数人能快速发现情感表达的差异：在表面友好的交流中，最细微的游离、疲惫或愤怒都会凸显出来，同情、兴趣或乐趣表达的不当之处也很容易被发现。眼睑的眨动、一丝微笑、手的运动——任何肌肉的紧张或语调的细微变调都会让一场日常表演的情感统一性破碎。因此，亲密

[1] performance within performance：通常指的是"戏中戏"，但这里指演员内心活动和行为不合一的表演方式，详见下文的作者论述。——译注

的社会行为会依循一套表现连贯性的法则，对这一形式逻辑的严格遵从，在日常生活中和在专业戏剧中都是一样的。

当交流越发公共，也就会越发戏剧化，因此，表演者需要注意被欧文·戈夫曼称为"提喻性责任"（synecdochic responsibility, *The Presentation of Self*, 51）的东西，不仅要保持态度的连贯性，而且要保证场景、服饰和行为的契合。电影经常会利用这种情境来制造喜剧或戏剧化的效果：公主不应该在法庭上脱鞋，但《罗马假日》（*Roman Holiday*, 1953）中的奥黛丽·赫本（Audrey Hepburn）却这么做了，前英国驻墨西哥副领事不能不穿袜子参加正式晚宴，但《在火山下》（*Under the Volcano*, 1984）中的艾伯特·芬尼（Albert Finney）却这么做了。就保持表达连贯性这点来说，我们所有人都是演员，生活中的几乎每时每刻，我们的表演都在被别人判断。当我们参与仪式时，当我们说谎成功时，当我们在经受个人悲伤或苦痛却圆满完成工作时，我们都在证明自己的表演技能。事实上，在这些情况里，我们会经常使用斯坦尼斯拉夫斯基式的技巧，学会情感回忆，想象性地把自己投射进一个角色中，运用"创造性的如果"（Stanislavsky, 467）来使我们部分地相信自己正在做的事。即便我们的表现完全真诚，我们仍然是演员，因为对"真实"情感的表达本身就是一种被社会制约的行为。布莱希特说：

> 我们很容易忘记，人类教育沿着戏剧的路线前线。儿童被教授以相当戏剧化的方式去做出行为，逻辑辩论只是随后的事情。当这件或那件事发生时，他被告知（或看见）我们必须笑出来……同样，儿童会跟着成人一起流泪，他哭泣不仅是因为成人也这么做，也是因为他感到了真实的悲伤。这种情况可以见于葬礼，而葬礼本身的意义对于儿童来说是完全体会不到的。这些正是形成性格的戏剧化事件。人类模仿体势、作态和声调。哭泣来自悲伤，但悲伤也来自哭泣。（152）

我们的表现方式是如此深植于社会化的进程,以至于它变得自发而具有本能性,成了思考自身的一部分。就此看来,反讽的是,很多心理治疗的学派(特别是在美国的)都很强调情感的真诚性,运用角色扮演的技巧让主体将过去的经历戏剧化。无论这种治疗法有多成功,它就像是演员工作室(the Actors' Studio)的临床版。事实上,我们所有的情感都已被融合进一种行为"语言"之中,我们已经掌握这门语言并将它变为了一种个人标签。退回到儿时那种"自然"情感状态很可能会导致一种非戏剧化的、不连贯的表演,与其说是一种初声啼叫,不如说是一种业余表演——这仅仅是因为孩子还没有学会将自我戏剧化。我们或许可以同意特里·伊格尔顿的说法,当孩子刚出生时,他是一个"布莱希特式的演员,他所表演的并非他真正感受到的,但这样做的结果是,他变成了一位专业的或者说亚里士多德式的演员,对他生命的诸多形式完全了然于胸"(635)。

这两种情况中,我们都是在拷贝其他演员,从来都不会达到非表演性的情感本真,即便我们也日渐精于发现他人表演中的张力或矛盾。因此,专业表演可以被视为一个连绵不断的过程的一部分——它是对日常生活表演的拷贝,而日常生活表演本身也是拷贝。反过来,它又引导观众拷贝**他们**所看见的一切,把这些姿态举止加入个人的行为库,从而为这个再现的链条添砖加瓦。或许,好莱坞电影赋予我们愉悦和一种认同感,仅仅是因为它们让我们意识到并适应了日常生活的"表演"性质;它们把我们安全地放置在戏剧事件之外,在这个位置上,我们可以旁观人们撒谎、隐藏情感或者彼此演戏。

然而,必须注意,这些表演中的表演在专业表演和社会中的自我表征之间制造出了主要的形式区别。日常生活通常要求我们保持表达的连贯性,向他人确认我们的真诚;而戏剧和电影的原则则更加复杂,它们经常会要求演员将情境戏剧化,在这些情境中,一个角色的表达连贯性不是被割裂,就是被揭示为一种纯粹的"表演"。比如,《双重赔偿》(*Double Indemnity*, 1944)中有很多场景,人物或成功或失败地维持着表

达的连贯性：在开场，我们看到沃尔特·内夫（弗雷德·麦克莫里 [Fred MacMurray]）违背了作为保险推销员的角色操守，和菲莉丝·迪特里克森（芭芭拉·斯坦威克）调起情来，而后者是潜在客户的妻子。妻子诱导他做出"不得体"的表演，又用双关语挑逗他，炫耀着她那戴着脚链的双腿，仿佛她是一个马戏团女郎，而不是一个想要为丈夫投保人寿险的妻子。内夫帮助迪特里克森谋杀丈夫之后，当一个可能指证他为凶手的人被叫到保险公司接受询问时，他必须保持面无表情的镇静，并表演自己的专业能力。当迪特里克森在接受一个顶级调查员的盘问时，她也必须保持同样的冷静，扮演新丧寡妇的角色；事实上，她是全片中的最佳演员，因为到最后，我们发现，她不但在法律面前非常机智地掩饰了自己对内夫的爱恋，就连这爱恋本身也是伪装的，只是"蛇蝎美女"的伎俩而已。

　　有时，我们会和剧中人物一样将这样的表演照单全收；有时，我们知道某个人物在弄虚作假，因为情节告诉了我们这一信息；有时，我们也能从表演者的表情中看到欺骗的提示，即便别人对这些信号视而不见。因此，斯坦威克在《双重赔偿》中的表演某种意义上不同于她早先的作品《慈母心》(Stella Dallas, 1934)，在后者中，她有很多机会相当公开地展现表达的不连贯性。菲莉丝·迪特里克森是一个冷静而又有技巧的表演者，她很少会出戏，而《慈母心》中的斯特拉·达拉斯则从来没有成功地演好过自己所选择的角色。在本片的关键场景里，她把自己心爱的女儿献给了富翁海伦·莫里森，她试图保持礼貌的冷静，但同时我们都可以看到她内心的折磨，她神经质地抓着椅子扶手，并扭动着放在她膝上的一副手套。[1]

　　[1] 斯坦威克参演的电影经常让她有机会通过展现人物的两面性来炫耀演技。除了上述的例子，我们可以回想一下她在《淑女伊芙》(The Lady Eve, 1941) 中的双重角色：她是性感的诈赌老手珍·哈林顿，她斜倚在装满高跟鞋的箱子上，展示着自己的胸部，问亨利·方达是否看中了什么。她也是同样性感的贵妇伊芙·西德维奇，她扇着鸵羽扇，抛着媚眼，逗弄着身边几乎每一个男人。只有威廉·德马雷斯特（William Demarest）的角色始终对她保持怀疑的态度，从始至终，我们都听到他在低语："这肯定是同一个女人！"

这样的电影向我们展示了人类行为的样板，向我们展示"真实"情感是如何表达的，同时强调某些歪曲的再现或人物的谎言。"在这个极度严肃的领域中，"布莱希特写道，"舞台实际上就是一场时装秀，接受检阅的不仅有最新潮的服饰，也有最新式的行为方式：不仅是穿些什么，而且是做些什么。"(151)结果就是，电影很少凸显自身的再现技巧，也不会很深入地对所谓自然的人类表情进行哲学追问。换言之，表达连贯性的法则只在角色塑造这个层面被打破，我们会在剧中人身上看到他们试图掩饰或压抑"真实的"情感。而就专业性表演本身这个层面而言，电影要求绝对的连贯性，这样，每个人**在角色之中**表演，永远不会打破他们这份工作完整一体的表面。麦克莫里可以展现沃尔特·内夫冷静假面下暗藏的焦虑，但他不能解构他在那个表演中的表演；斯坦威克可以向观众展现她的角色在作假，但她不能丢掉她在这个故事中的人格形象（persona）。在角色能够成立的时刻，所有演员都必须"活在角色中"，很大程度上正像我们在日常生活中所做的；事实上，电影画面具有贴近和放大的特性，这似乎又要求电影画面利用人物的思考过程，创造出情感和表情的无缝连接。劳伦斯·谢弗（Lawrence Shaffer）很精确地描述了这一现象：

> 当（电影里的）一个演员让他的人物面孔以马塞尔·马索（Marcel Marceau）的方式呈现时，我们会感到局促不安。当他以一种角色情绪附体的方式运用面部表情，看上去"轻松自然"时，我们会深深着迷……某些演员——白兰度、吉尔古德、克利夫特、马奇、屈塞、鲍嘉——的脸仿佛能够敏锐地内省。这些演员好像总是在做大量的思考。他们的脸看上去另有所思，仿佛在倾听某种内在的声音或记忆。(6)

谢弗所谓的"内在声音"大致而言就是一种斯坦尼斯拉夫斯基式技

巧的产物，而我们也会不时使用这种技巧——是一种想象性的深思专注状态，把表演变成了一种情感思考的形式。然而，正如我所说的，把电影中的表达和日常生活里的行为等同起来是错误的。原因之一就是，大多数电影演员都对让他们的"思想"可见于摄影机这一纯粹修辞的需要保持着十足的敏感。更进一步言之，他们有时也必须标记出他们是在**表演正在表演的人物**。在欺骗或压抑被提示出来的时刻，戏剧便成为元表演（metaperformance），这对演员提出了彼此相对的两种要求：一方面，需要保持一个统一的叙事形象和连贯的人格形象；另一方面，同样强烈地需要在角色塑造的过程中展现不协调性或表达上的不连贯性。因此，我们可以说现实主义的表演意味着针对自我的两种相反的态度，一方面试图制造一个统一、个人化人格的幻象，但另一方面又提示那个人物被分裂或释解成多样的社会角色。[1]

我们得更加仔细地检视这两种对表达行为的相反要求，就从演员需要保持一个连贯的人格形象这一点开始说起。对于常规的电影制作来说，这个问题至关重要，为了了解它，我们只需要看看普多夫金的经典文本《电影表演的技巧》（The Technique of Film Acting）便可以了，它对"表演形

[1] 意大利导演埃利奥·彼得里（Elio Petri）评论道："我们的内心之中可能有很多个'我'……从某种意义上说，连贯是用来描述疯狂状态的词，不连贯则对应于正常状态。"（Oumano，143）为了保存一个统一自我的幻象，为了在多种可能性中维持连贯性，大多数银幕表演（正如日常生活一样）在意识形态上都是保守的或如彼得里所说的"疯狂的"。就此而言，戈夫曼对角色扮演的研究和后现代精神分析理论有相似之处。我们甚至可以说，现实主义类型的表演协力建构了当代作家所说的根本性的"误认"，正是基于这种"误认"，自我（Ego）才得以建立。因此，我们可以把对表演的分析与让－路易·鲍德利（Jean-Louis Baudry）有关电影观者妄想症结构的著名论点联系在一起。鲍德利承袭了拉康和阿尔都塞的学说，他说电影也是一面"镜子"，在其中，观众"破碎的身体"被"一种自我的想象性整体"聚在一起；他说，这种机制促使了"超越主体"之幻象的形成，并把意义强加在"现象的断裂碎片"之上（45）。克里斯蒂安·麦茨（Christian Metz）的《想象的能指》（The Imaginary Signifier）也论述了相似的主题，并更加具体地展开了。

象统一性"的论述比任何其他主题都多。我已经引用过很多普多夫金的文字，显然，无论他讲的是这个主题还是其他主题，都代表着主流电影实践。普多夫金是一个斯坦尼斯拉夫斯基派的保守人士，他对待表演的态度和苏联第一代先锋电影人有着相当大的区别，他经常同莫斯科艺术剧院的演员们一起工作，而他发表的观点正是指向后者的。这些观点同样对好莱坞体系中的专业演员有效，对任何以传统现实主义进行思考的人来说亦然。

普多夫金的研究始于论述拍摄进程的碎片化和成片中人物的统一性这一"基本矛盾"（22）。然而，他对"矛盾"这个词的运用却是误导性的。这个词似乎在说明他是一位马克思主义－黑格尔思想的信仰者，可他真正关注的却从来不是把冲突给暴露出来；从本质上说，他是一位浪漫的理想主义者，他总是急于抹平潜在的不连贯或断裂。因此，他的整个论述都基于有机统一体的隐喻：

> 在此，让我们重申舞台和银幕表演的主要诉求。**演员表演技巧的目的和对象都是他对统一性的追求，为了在由他创造的、栩栩如生的形象中取得一个有机的整体。**
>
> 但是，舞台表演和银幕表演的技术条件都在挑战演员，不断地威胁着其角色的统一性和连贯性。
>
> 在舞台上，表演会被分为不同的幕、场和节，在电影拍摄过程中，演员的工作会被分割得更加细碎，这为所有创作人员设置了障碍……他们必须通力合作，克服这些障碍，让演员的形象成为有机统一体。（25）

普多夫金知道，连续性剪辑（continuity editing）可以用以克服这些"障碍"，但他也强调，演员自身也应努力制造完整的幻象。他认为，自然主

义戏剧中的演员一直沿袭着类似的路线。电影演员和戏剧演员都必须注意"情节时间"和"故事时间"之间的区别,他们必须传达出**变化**的感觉,这对于古典叙事而言十分重要;因此,他们通常会在间隙之间建构一座心理的桥梁,他们会在故事自身的层面上"活在"角色之中,于是,比如,在第一幕里,一个士兵去参战了,在第二幕里,他归来了,那么,他就会发生适当且合乎逻辑的变化。斯坦尼斯拉夫斯基特别重视这种效果,他在指导演员时总是会在排练之前举行长时间的"案头工作",每个人都会参与讨论和分析人物的所有经历。当戏剧上演时,他会建议每个演员即便是在台下时也要部分地活在角色之中,感受那些被省略或未被展现的事件;比如,一个管家暂时离开某个场景,回来时端着盘子,他会被鼓励想象自己进出厨房的过程。

然而,普多夫金意识到,电影和戏剧有着本质性的不同——前者的叙事更具有省略性,它的制作环境也威胁到了表演连贯性。他提到,在舞台上,三分钟是一个相对短暂的表演时间,但在电影中,这几乎是摄影机能拍摄的最长时间;更有甚者,电影拍摄的时序通常和情节的时序有着很大的区别,因此,人物塑造不但被打破,而且被分散四处,就像拼图的各个块件一样。即便演员的目光和运动在剪辑室里被完美地拼合在一起,"表演形象"还是会受到表达质感、节奏和强度等变量的影响。比如,让我们回想一下《码头风云》中著名的出租车内段落,在银幕时间的几分钟内,马龙·白兰度和罗德·斯泰格尔(Rod Steiger)共享着几乎是静止的位置,在三四个机位的时间里保持了连贯性。在这里,从一个镜头到下一个镜头,使其中的运动互相匹配的工作已经极小;真正的难题在于,在伊利亚·卡赞(Elia Kazan)繁忙的摄影工作的同时,演员们还要维持情感的"流淌",保持相应的情绪变化。斯泰格尔曾就此段落接受过访谈,他说白兰度的妄自尊大让他的表演特别困难:"我不喜欢白兰度先生。我永远不会忘记、也不会原谅他对我所做的……当导演要拍他时,我会为他对戏,可是,当

导演要拍我的时候——他却回家了！我只能对着一位副导演说我的台词。"（Leyda，440—441）

　　普多夫金认为，悉心遮挡的亲密表演会在摄影的修辞和演员的表达之间造成很多冲突，所以需要经过精心的排练，以及演员和导演的通力合作。他要求整个故事首先像戏剧一样上演一遍，唯此所有相关的人才能把一种斯坦尼斯拉夫斯基式的"有机"感觉带入到拍摄中去；他甚至设想出"演员脚本"，以区别于"拍摄脚本"，它可以让演员按照时间顺序研究他们的场景，对人物形成完整的内心形象。普多夫金之前或之后都极少有导演——D. W. 格里菲斯是一个例外——会运用如此详尽而又昂贵的方法，但是，几乎每部叙事电影都会对统一性表现出相似的关注，在拍摄中运用一些技巧来保持表达的连贯性。有的时候，一个导演会运用多台摄影机来"昼夜不停"地拍摄一个场景（罗伯特·罗森 [Robert Rossen] 在《莉莉斯》[*Lilith*，1963] 中对一些精妙的场景尝试了这个手段），但通常还是演员必须让自己适应短暂的激烈表演之间的长时间等待，学会即便不按逻辑顺序也能刻画出人物来。

　　当"表演形象"的连贯性被摧毁时，结果可能让人震惊。比如，在后面论述丽莲·吉许的章节里，我提到了《真心的苏西》（*True Heart Susie*，1919）开场处有一个并非刻意造成的出戏时刻，主人公从一个维多利亚时代的天真少女瞬间变成老于世故的人。这个错误主要是由吉许的姿势和面部表情突发的莫名变化造成的；换言之，她在人格形象的层面打破了表达的连贯性，于是，苏西的整个人格差点就要在我们眼前破碎了。这一变化十分短暂，但它证明了完整性的效果在多大程度上有赖于演员在任一时刻的情感态度。这一保持完整性的工作比看上去的难得多，因为无论演员还是人物都不是一个简单的形象。二者都是由很多特征构成的，不同的面孔和"义项"具有特定的功能；二者都会随着时间而变化，而所有这些关于外表和仪态的变化都必须受控于叙事因果律。因此，格里菲斯电影发生的

这个"错误",看上去就像吉许在本片结尾所扮演的女人——阅历丰富的母亲——突然和她在开场所扮演的女孩搅和在了一起。

然而,反讽的是,在现实主义电影中,演员工作的另一个常见任务便是把角色明显地分为不同的方面。因此,《真心的苏西》开头连贯性的短暂断裂和本片其后的很多场景形成了有趣的对比,在后者中,吉许**被要求**展现表达上的不连贯性,而观众也会把她的这种两面性当作一个完全自然的事件来接受。比如,影片中段有一场情感戏,苏西参加了一个订婚派对,却是去庆祝她所爱的男人和另一个女人即将到来的婚礼。在一个特写镜头里,我们看到苏西坐在客厅里,轻轻扇着扇子,对着这对幸福的新人笑。一会儿,她举起扇子遮住脸,房间里的人都看不到她的表情,但我们却能看到;我们从这个隐藏的位置看到,她低头看着地板哭了起来。在一段时间内,她一会儿笑一会儿哭,她放下扇子看着画外左边的其他人物,然后举起扇子展现她"真实"的情感。

这个行为有双重的重要性,既让我们看到苏西在公私场合下的不同面貌,又向我们展现了演员情感表现的广度。相似的效果出现在《茶花女》(*Camille*, 1938)的一个著名场景中,只是在修辞上略有不同。嘉宝对罗伯特·泰勒(Robert Taylor)撒谎,假装自己并不爱他,但在这个过程中,影院里的观众(他们对她的动机了然于胸)都能清楚地看到她是在撒谎,她一会像黛德丽一样飞扬跋扈、冷傲逗趣,一会儿又像在典型的维多利亚情节剧中那样多愁善感、激情四溢。从始至终,泰勒完全处于发懵的状态,这部分是因为他看不见嘉宝的痛苦状态——当他暂时转身时,她会虚弱地倚靠在桌上,或者,当她把他拉过来抱在一起时,伏在他的肩头露出备受折磨的表情。然而,即便我们认定这展现了她演技的精湛,这个场景也要求我们做出某种怀疑悬置(suspension of disbelief)。正如查尔斯·阿弗龙所说的,嘉宝"激烈地从欺骗转到激情,再转到放弃和悲伤"(199)。因此,我们难道不应该期待她这位正抱着她的爱人会注意到稍许显示情感脆弱的

嗓音颤抖和语调的微妙变化吗？答案是肯定的，但1930年代晚期的观众不会在乎这一点；他们已经习惯于看到欧文·戈夫曼所谓的"揭示性补偿"（disclosive compensation, Frame Analysis, 142），而且是它的高强度形式——这是一种普通的戏剧惯例，允许演员在相当程度上不顾其他剧中人，向观众揭示信息。它最古老的"呈现"形式可见于莎士比亚戏剧的旁白，但在古典好莱坞的作品中，它更加具有现实主义的动机和再现的性质，让演员能够展现矛盾的情感，仿佛他们是正外在于任何人的视线，仅仅**暗自思忖**。

叙境（diegesis）中的"表演"还有另一种更可信的形式，可见于《马耳他之鹰》（*The Maltese Falcon*，1941）中鲍嘉和玛丽·阿斯特（Mary Astor）的对手戏。在这个例子里，男人认识到女人在伪装，但影片至此的情节使她的动机暧昧不清。阿斯特的表现就像一个受庇护的无辜者，她羞涩地看着地面，绞着双手，摸着额头，乞求同情。"你真棒。"鲍嘉有一次这么称赞她的表演，"你非常非常棒。"事实上，她的确棒，即便她让我们看到她演得略微过火，出现了劳伦斯·谢弗所谓的"修饰性"（appliquéd）表情；实际上，这个场景的巧妙有趣来源于她把表面上的无辜赋予了一种心照不宣的挑逗色彩，仿佛她在承认说谎，并以此来诱惑鲍嘉。当他注意到她的诡计时，她则表现出女人惯用的厌倦而害怕的样子。她以一种挑逗的方式将头靠在沙发上，于是，鲍嘉不再抱着逗乐的兴趣，转而严肃谨慎地研究她那些矛盾的态度。

这些例子都能说明，任何一部电影，只要能在有些时刻能让观众明显看出人物戴着面具——换言之，呈现明显的表达不连贯——那么，它就能很好地展现专业演技。在这些时刻，演员可以通过释放双重信号来证明自己的精湛技艺，面部表情的生动对比赋予"表演形象"一种情感的丰富性和一种强烈的戏剧性反讽。某些人物类型或虚构情境易于生成这样的不连贯性；演员们爱演反角，是因为这通常都要求不诚实或两面性的表演形

式;"女人电影"中的情感痛楚要求主角对抗自发涌动的强烈情感——因此,她不但哭,而且要向别人掩饰她的眼泪;而有关酗酒或嗑药的电影则为展现人物表达失控提供了绝佳的机会,因此,很多著名演员,从《凌晨一点》(*One A.M.*, 1916)中的卓别林到《醉乡情断》(*Days Of Wine And Roses*, 1962)中的杰克·莱蒙(Jack Lemmon),都演过酗酒者。[1]

既然提到了卓别林,我也应该补充一下,大体而言,喜剧片有赖于各种夸张的**肢体**不连贯性,常常会激发出另类的表演风格,也常常造成一种表达的无序。杰里·刘易斯(Jerry Lewis)或许是最明显的例子,但回想一下《淘金记》里的一个典型场景,即卓别林和乔治娅·黑尔(Georgia Hale)在沙龙里相遇。起初,他抓住了和她一起跳舞的机会,他轻触礼帽,保持些微的距离揽着她,跳起精妙的华尔兹,同背景处吵闹的人群形成鲜明对比,所有这些都建构了一个礼貌绅士的"表象"。接着,跳到半程的时候,他那没皮带的裤子开始下滑,他必须疯狂地扭动自己的双腿和臀部,与此同时,他的脸和双臂还要竭力维持着仪态。史蒂夫·马丁(Steve Martin)的《双重身份》(*All of Me*, 1984)制造了类似的紊乱,马丁所饰演的律师被一个过世女人的灵魂神奇地附体了。在影片的大部分时间里,这位律师的身体和自己打着架,他的手臂以一种女性化的体势舞动,可他

[1] 在《类型片和表演:综述》("Genre and Performance: An Overview", Grant, 129—139)一文中,理查德·德·科多瓦(Richard De Cordova)注意到,叙境里的"表演"经常出现在惊悚片中,因为这个类型片中的人物具有欺骗性。"在女人的情节剧中,"劳拉·穆尔维说,"有一种精妙的平衡,它出现在主人公的自我意识和女演员对自觉表演的掌控之间。"(《家庭内外的情节剧》["Melodrama In and Out of the Home"], 97)事实上,对行为进行压抑克制的崩溃——表演的"失败"——在任何戏剧形式中都是强有力的时刻,在纪录片中则尤其具有冲击效果。比如,在《浩劫》(*Shoah*, 1985)中,我们看到一个理发师边给一个男子理发,边接受采访,说起他在纳粹集中营中的工作。刚开始时,他就事论事地回忆那些赤裸的女人是怎样被带到他面前让他剃光头的。他说自己毫无感觉,但接着他提到,有些女人是他认识的人的妻子、母亲和女儿。他一边说,一边竭力维持着自己的"面具":最终,他的喉咙开始紧缩;他的舌头在嘴里打卷,然后拿起一条毛巾,擦拭脸上的汗,试图隐藏他的眼泪。

的脸却看上去惊恐不已；在一场戏中，律师正在拥挤的法庭上发言，他体内的女人试图和他合作，以制造连贯的假象，但突如其来的男性化姿态过度夸张，令陪审团目瞪口呆。再回想一下《奇爱博士》(*Dr. Strangelove*，1963) 的著名结尾，彼得·塞勒斯 (Peter Sellers) 试图阻止他的一只手臂行纳粹礼。奇爱博士那只带着手套的拳头让人想起《大都会》中疯狂科学家的拳头，它在空中剧烈地晃动着，最后被另一只手抓住并按下；他不想让人看到他这具有攻击性的身体部位，把它强按到膝盖上，可它还是弹起来，并扼住了他的喉咙。

此类喜剧表演能帮助我们理解激进解构的精神——这样，《奇爱博士》得以夸张双重角色的戏剧惯例，将其转化为战后英国闹剧中的多重人格塑造。这部电影让塞勒斯演三个完全不同的角色，而观众能清楚地看出来是同一个演员，有时，他甚至会和"他自己"对话。当然，这并没有什么特别新奇之处。歌舞杂耍风格的喜剧总是依赖于类似的策略，让每一层面的表演都有打断连贯性的危险，笑料不但源于人物愚蠢的不连贯性，也源于演员和角色的分裂。在电视直播时代表演小品的喜剧演员都知道，如果哪儿出了差错，录制现场的观众会有很大的反应，于是，他们中有些人甚至开始把这种"自发"的故障结构进作品之中。在录像带出现后很久，雷德·斯克尔顿 (Red Skelton) 为了弥补不好笑的笑话，会故意在表演过程中突然捧腹大笑，而后期的《卡罗尔·伯内特秀》(*The Carol Burnett Show*) 穷形尽相地戏仿老电影，哈维·科曼 (Harvey Korman) 在与蒂姆·康韦 (Tim Conway) 演对手戏时，竭力做出一本正经的样子。我们还可以在非戏剧性语境的脱口秀节目中发现这种技巧，约翰尼·卡森 (Johnny Carson) 这样的人会通过突然评价台本的作者来挽救独白的错误，而《大卫·莱特曼深夜秀》(*Late Night with David Letterman*) 则可以让整个节目围绕着主持人的策略性失控展开。因此，喜剧通常与现实主义的表演有一步之遥，它让"表演形象"的不连贯几乎和角色内部的分裂一样可见。

激进戏剧把这种碎片化的过程推进一步，更彻底地打破了面具，并尝试使表情去自然化的表演风格。比如，开放剧团[1]最爱做的表演练习是让演员们边"悲伤"地行走，边发出"快乐"的声音。然而，电影这个机械装置能以另外一个或许更为本质的方式颠覆这种连贯性，正如《奇爱博士》所展现的那样。路易斯·布努埃尔（Luis Buñuel）的超现实主义喜剧《欲望的隐晦目的》（*That Obscure Object of Desire*，1977）则更为反常规，它巧妙地反转了一人分饰多角的老做法。布努埃尔的想法是这样产生的：

> 如果让我说出酒精的好处，那可真是不胜枚举。1977年，在马德里，《欲望的隐晦目的》因为一个女演员被迫停拍，我和她大吵一架，陷入了绝望，制片人塞尔日·希尔伯曼（Serge Silberman）决定彻底放弃这部电影。可观的经济损失让我们垂头丧气，直到一天晚上，我们一家酒吧里借酒浇愁，我突然（在喝下两杯干马蒂尼之后）产生了让两个女演员演同一个角色的想法，这个办法从来没人尝试。我只是把这个建议当作玩笑说了出来，希尔伯曼却很喜欢，于是，这部电影得救了。酒吧和杜松子酒的联合又一次显示了无敌的力量。（46）

布努埃尔选择让安赫莉娅·莫利纳（Angelia Molina）和卡罗勒·布盖（Carole Bouquet）来共同饰演女主角孔奇塔，这是个年轻妖妇，把费尔南多·雷伊（Fernando Rey）饰演的中年生意人哄得晕头转向（本片改编自皮埃尔·路易 [Pierre Louÿs] 的《女人与傀儡》[*La femme et le pantin*]，斯登堡和黛德丽的《魔鬼是女人》[*The Devil Is a Woman*，1935] 也以此为素材）。对于选角来说，至关重要的是这两位女演员的外形特征完全不同——一位

[1] The Open Theater：活跃于1963年到1973年的纽约实验剧团，旨在发掘"后方法派"、后荒诞派的表演技巧。——译注

是质朴丰满的西班牙人，另一位则是高挑苗条的巴黎人。布努埃尔却悉心地让两人变得完全可以互换，有时，他让她们交替出现在不同的段落，有时，他会在一个连贯的场景中让其中一人变成另一个人，比如，他让莫利纳走进浴室，走出来的却是半裸的布盖。更有甚者，他从来不会让观众以这是费尔南多·雷伊扭曲幻想的标志来解释这种不连贯；不像那些用心理动机来解释每一个扭曲或断裂的现实主义导演，布努埃尔仅仅是赤裸裸地展现了这一技巧，凸显他的选择的随意性，并用它来开玩笑（即便如此，他在回忆录中还是挖苦地说道，很多看了这部电影的观众还是没有意识到他的随意任性，他们的反应就像片中的男主角，习惯于接受"表演形象"的连贯性，心中就假设这两个饰演"隐晦目的"的不太知名的女演员是同一个人）。

布努埃尔的手法不具备常规的叙事意义，但无疑充满了意义，它对欲望随意而又物恋的结构做出了评价，同时还暴露了古典电影通常用以支撑那个结构的一项技巧。如我前文所述，只有在电影这个媒介里，人们才会**常常**用几个演员去饰演同一个角色：声音可以配，替身演躯干部分，手模在特写中把玩物体，特技演员在远景镜头中表演危险的动作，等等。通过剪辑和混音，所有这些不同的形象融合在一起，作为对同一个人物的塑造呈现在银幕上，成为一个同角色名字和明星面庞绑定在一起的迷恋"客体"。布努埃尔提醒我们注意这一现象，从而饶有趣味地攻击了"有机"的斯坦尼斯拉夫斯基式美学的基础。

布莱希特方法产生的相似效果可见于戈达尔的《筋疲力尽》，在这部作品中，主角们会对着镜头说话，不断地撕裂现实主义的幻象——比如，贝尔蒙多转向镜头，对观众说"去死吧"。这种在再现性修辞和表现性修辞之间的无端转换是与影片整体的"业余性"协调一致的，这种"业余性"不仅包括不稳定的摄影机运动、跳切和对180度原则的颠覆，而且也包括对表演形象连贯性的戏耍。比如，在某处，戈达尔突然从贝尔蒙多的远景

镜头切到他的侧面特写；突然之间，这位演员转身直视镜头，我们看到他的墨镜不知为何丢了一个镜片，好像他丢弃了一半面具。

然而，《筋疲力尽》在其他方面还是自然主义表演的样板，它的主角们业已成为存在主义小说中的符号，容易被好莱坞改编（美国的翻拍版由理查德·基尔[Richard Gere]主演，和原版一样，也出现了角色直视镜头说话的技巧，只是更具象征性）。在此之后，戈达尔变得越来越政治化，最终和这些建制的惯例决裂了，以一种平面化的呈现风格来拍摄"教育剧"[1]——这种技巧实际上禁止演员塑造心理意义的"圆形"人格形象。虽然他还是会用著名的专业演员，但要求他们采用相对单一维度的方式，正好反转了资产阶级表演的结构：换言之，人物塑造很少展现表达上的不连贯性，而演员和角色之间的断裂被凸显出来。

戈达尔1960年代早期和晚期的作品之间有着如此鲜明的对照，以至于可以用来说明演员表达的形式逻辑。《筋疲力尽》中段的一个镜头可作为一例，体现了大多数电影表演所渴求的像生活一样的自然主义，其时，一个警探跟踪帕特里夏·弗兰奇尼（珍·茜宝），来到《国际先驱论坛报》（International Herald Tribune）的巴黎办公室，他把报纸扔在她面前，问道："你认识这个男人吗？"在特写镜头中，我们看到帕特里夏拿起报纸，看了一眼头版，上面有一张她的情人米歇尔的大照片，还有一篇文章说他杀了警察。她的站位是标准电影修辞的"开放"的四分之三侧面，摄影机掠过报纸边缘看着她的脸。直到这个叙事节点，她还不完全了解米歇尔的犯罪行为，所以，她试图在警探面前掩饰自己的震惊。和丽莲·吉许这类旧时演员的夸张戏剧性相比，茜宝的反应非常节制，但本质上并无不同；事实上，报纸边缘的功能与《真心的苏西》订婚派对段落中吉许摆弄的扇子一

[1] Lehrstücke：布莱希特于1920、1930年代倡导的激进的现代主义戏剧形式，布莱希特希望演员和观众都能通过参与这种戏剧得到学习。——译注

样，构成了"私密"表情和"公共"表情之间的分界线。越过报纸，在她专心浏览文章时，我们看到她的嘴部微微地紧绷，眼神变得越来越严肃，接着是微微的愤怒和受伤的感觉。当她从报纸边缘抬头看着画外的警探时，她变脸了，戴上美国中西部甜妞的面具。她微微张大眼睛，嘴角带着笑意地撒起了谎："不认识。"她摇着头说道，与此同时，一丝不安还是侵袭了她表面的镇定。

在这个镜头中，茜宝的表演中的表演有赖于现实主义电影表演的基本修辞：演员采用再现性的姿态，她的目光稍微偏离镜头，然后，她必须呈现至少两张不同的脸，让观众都能清楚地看到，其中一张被编码为"抑制的"，另一张则是"明示的"。莫里斯·梅洛-庞蒂（Maurice Merleau-Ponty）对角色现象学的评论（戈达尔后来读过）和这些电影时刻息息相关。他认为，无论生活中还是电影里，或许根本不存在"内在"情感："愤怒、羞愧、憎恨和爱恋不是深藏于某个人意识底部的心理事实：它们是外在可见的行为类型或做事风格。它们存在于这张脸上，或存在于那些体势中，而不是潜藏在它们之后。"（52—53）我们可以运用符号学术语来表达同样的观点，迫使我们屏弃斯坦尼斯拉夫斯基的"潜文本"这一概念。事实上，所有表演出来的情感都是同样明显的。观众仅仅是学会了把某些表达的不连贯性读解为心理复杂性的表现，因此，演员的双面脸所发挥的功能同文字书写中的反讽或暧昧很像。

仅仅几年之后，戈达尔便抛弃了这种风格，远离了场面调度和表达的"深度"。《筋疲力尽》中珍·茜宝的多重面孔同《我略知她一二》（*2 ou 3 choses que je sais d'elle*，1967）开场那个演员的多重面孔是相当不同的。后者呈现给我们的是特写中一个女人的特艺彩色画面，她背后是都市景观，她直视着镜头："她叫玛丽娜·弗拉迪（Marina Vlady），"戈达尔在音轨上低语着，"她是位演员。"弗拉迪的表情是无动于衷的，她引用布莱希特："是的，像在引用真理那般说话。老布莱希特这么说过。演员必须引用。"

然后，她把头转向银幕的右边，像普通电影表演那样取了一个四分之三侧面。"但这并不重要。"戈达尔低语道。突然一个跳切让我们看到同一个女子的另一个画面，构图和之前的一模一样，但她背后的都市景观的角度略有改变。"她叫朱丽叶·让松，"戈达尔说，"她生活在这里。"这个女子再一次看着我们，她的脸部表情变成漠然的凝视。"那是两年前在马提尼克，"她说，并开始以晦涩和破碎的句子描述起她的性格。她停了下来，把头转向左边。"现在，她把头转向了左边，"戈达尔说，"但这并不重要。"

画外评论、讲话和镜头的稍微不匹配都旨在区分这两个银幕人物形象。与此同时，演员看上去是被间离的，她和她所饰演的两个角色之间都相距甚远。这些影像是矛盾的，因为我们无法根据演员的外表、陈述或表情来区分弗拉迪和让松。在整部电影里，她都保持着同一个形象，同样的开衫和发型，说台词时就像个布莱希特式的演员，"引用真理"而不是"活在角色中"。作为"她自己"，她回视着镜头，带着经常被拍照的女子那种顺从但也稍许玩世不恭的感觉，避免典型叙述者或向导那种奉迎的热情，仿佛承认她正在同一个机械装置说话。作为让松，她的态度也大致相同——这是一种冷漠、近乎迟钝的举止，或许可以视之为巴黎工人阶级对生活的反应，但又很少有机会让观众对此产生共情。即便她转过头，像再现性戏剧中那样采用侧面站位，也还是没有显露任何情感，戈达尔也告诉我们，她的动作是无关紧要的。

通过使弗拉迪表演的表达面向让位于理性、"史诗"的述说，电影几乎没有揭示社会面具和私人身份之间的区别。与人的心理相比，戈达尔更感兴趣的是人作为工人或影像的功用，结果，他向我们展现的是演员和角色之间的分离，而不是角色自我的断裂。在本片断断续续的叙事中，弗拉迪毫不隐晦的声明与动作比她展现复杂情感的能力更为重要；很像布莱希特——他曾说一张工厂的照片鲜有意义——弗拉迪看上去几乎是在蔑视表达的现象学。正如她在本片后面所说的那样："有些事情会让我哭；但不能

在脸颊的泪痕中……找到引起我哭泣的原因……在我做某件事的时候,就算别人不知道是什么促使我去做,他还是能描述我所做出来的一切。"

这种技巧和《筋疲力尽》里的特写镜头恰恰相反,后者用被奥托·普雷明格(Otto Preminger)捧红的艾奥瓦州学生妹来表现身在巴黎的美国人。这部戈达尔的早期作品和它所指涉的经典电影一样,让明星融入她所扮演的角色中,让观众在明星和角色之间体会到一种微妙的**滑动**。二者所表现的都是单一、心理完整的人格——带着危险诱惑的当代版黛西·米勒(Daisy Miller),源自新浪潮和黑色电影的结合。相形之下,《我略知她一二》则破坏了表演形象的连贯性,展现了演员和角色之间一种不同的结构关系:对戈达尔来说,弗拉迪和让松都是工人,同所有后工业资本主义中的工人一样,她们从事着一种变相的卖淫(在一场戏中,弗拉迪/让松脱下衣服,头上戴了一个航空公司的袋子,与此同时,一个跟戈达尔长得很像的摄影师在"指导"她的动作)。

部分是出于这个原因,我们并不是总能分清弗拉迪是作为"她自己"还是作为角色在对着摄影机说话。然而,从某种意义上说,这是个学术问题,因为她从来没有完全融入角色。戈达尔的评论和她自身平面化、不带情感的风格让我们不断意识到她的形象的双面性,仿佛我们总是看着某个人在敷衍行事。于是,本片反转了常规电影的形式重心,变成了它的辩证对立面。它让私人表达瓦解为公共表达,同时在我们期待统一性的地方制造分裂。通过这个方式,它指出了大多数表演中基本的"双面"特性,并揭示了戏剧和社会生活创造统一主体幻象的过程。《我略知她一二》仍是一个戏剧景观,但它的演员们可以说是运作于表演的边缘。

第五章　配　件

　　早期文化的一些物神和祭礼像……人们为它们沐浴、涂油、穿上衣服，然后抬着它们游行。这就难怪会在它们身上产生错觉，虔诚的信徒会看到它们在缕缕香烟后面微笑、皱眉或者点头。[1]

　　——贡布里希（E.H.Gombrich），《艺术与错觉》（*Art and Illusion*）

　　一本新近的教科书把道具、服装和化装称为表演的"外部"（仿佛在公开的演出中，有什么东西可以被称为"内部"）。[2] 我对这个主题的评论都归拢在"配件"（accessories）这一模糊的题目之下，但我真正关心的是，人和这些无生命物质产生了怎样的互动，以至于让我们无法判断，到底是在何处，脸或身体离席，而面具登场。

表达性物体

　　有印象的人都知道，凯瑟琳·赫本曾说过"马蹄莲开了"这句台词——起初是在百老汇的失败之作《湖》（*The Lake*，1934）中，再一次出现是在

[1] 译文来自《艺术与错觉：图画再现的心理学研究》，[英]E. H. 贡布里希著，林夕、李本正、范景中译，杨成凯校，浙江摄影出版社，1987年11月。——编注

[2] 参见 Bruder, et al., *A Practical Handbook for the Actor*, New York: Vintage, 1986, 48—54。

几年之后,《湖》的开场段落又用在《迷人的四月》中,后者是《摘星梦难圆》(*Stage Door*, 1937) 这部电影的片中戏。我提及这桩逸事,并不是因为我对赫本别具一格的嗓音感兴趣,而是因为,当她说这句著名台词时,她的手里刚好捧着一束马蹄莲。我提请注意这些花朵本身——进而言之,注意被演员触碰的任意物体。

在《摘星梦难圆》里,赫本所饰演的特里·兰德尔是个娇贵却讨喜的女继承人,她舍弃了父亲留给她的万贯家财,去追逐她的舞台梦。她相信表演并不需要特殊训练("表演靠的是常识"),于是就在一家戏剧寄宿公寓住了下来,开始参加纽约的各种试演。但她不知道,她父亲买通了一个制作人,使她得到了出演主角的机会。与此同时,在寄宿公寓里,我们看到还有一位努力的女演员(安德烈娅·利兹 [Andrea Leeds]),她非常适合出演赫本拿下的那个角色,而她也因夙愿的落空而心碎。

在排练的过程中,赫本的拙劣表现显得滑稽可笑。"马蹄莲"这句台词应该表现人物的伤痛,但当她说得就像一个百无聊赖的火车站广播员。她不知道为什么制作人总是揪头发,公演之夜越来越近,而她还是毫无长进。大体来说,寄宿公寓里的女人们是冷漠无情的;虽然赫本并不应对坏事负责,但她上层阶级的做派、她的天真和她顺利的星途都令她被人排斥。只有利兹一个人愿意帮助她,慷慨地向她提供演戏的意见。不幸的是,利兹变得越来越沮丧,就在首演夜自杀了。就在幕启之前,赫本在化装室得知了死讯。刚开始时,她拒绝上台演出,但接着,按照戏剧界的优良传统,她鼓足了勇气,出现在台上。她用到了利兹给她的建议,但更为重要的是,她"活在了角色中",她让自己的震惊、悲痛和内疚融入她对角色的诠释之中。当她说出那句有关马蹄莲的台词时,剧场里的每个人都能感觉到她痛苦的程度。观众如痴如醉,从悲剧之中诞生了一个明星。

赫本说了那出舞台剧的开场台词,作用有二:其一,开玩笑地指涉

了她本人近期的舞台惨败；其二，这是一个重要的情节手段，标志着特里·兰德尔从一个布莱希特式的票友"进化"为斯坦尼斯拉夫斯基式的专业演员。然而，需要强调的是，当这个角色开始排练她在百老汇的处女作时，她对马蹄莲的处理和这句台词的一样拙劣。当安德烈娅·利兹向她提供帮助时，她的第一条建议便是她必须换种方式拿花。"我想我会这样捧它们。"她说，并把花束捧在怀里，就像母亲抱着她的孩子。这束花之前就像一簇芹菜一样荒唐可笑，但现在，它象征着空灵的、相当母性的悲伤。

　　赫本这个角色学到的便是演员可以通过他们手握物体的方式来传达情感或人物的心理状态——业余者经常忽视这一明显的事实，因为他们认为场面调度里的物体都是静止和惰性的物质。但是，正如韦尔特鲁斯基所说的："活人的疆域和物体的疆域是互通的，无法在它们之间划出明确的界限。"（86）对于大多数戏剧形式而言，这一现象如此关键，以至于在人类缺席的情况下，物体本身也可以成为叙事进乃至演员的代理者（agents）。当物体成为这样的代理者时，它们拟人化的程度并不会被拔高到扬·穆卡若夫斯基（Jan Mukařovský）所说的"基于主体无限能动性的准确意义上的行动"（转引自 Veltruský, 89）。普多夫金有相似的论点，他说以下便是电影中"主动"物体的例子："在《战舰波将金号》(*The Battleship Potemkin*, 1925) 里，战舰本身是一个如此清晰有力的形象，以至于船上的人们融入了它……对射杀人群做出回应的不是那些站在机枪边的水手，而是这艘战舰本身，它仿佛在用一百张嘴呼吸着……引擎上钢制的驱动叶片化身为船员们的心絮，在紧张的期待中愤怒地拍打着。"（144）

　　普多夫金把这类东西称为"表达性物体"，我在这里挪用这个术语，但我会把普多夫金原本的意涵再窄化一些。我的目的是去关注人类主体和戏剧性物体在韦尔特鲁斯基所说的那个领域中发生接触的那些时刻，在那

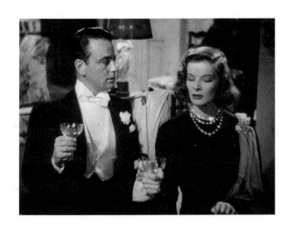

凯瑟琳·赫本在《休假日》中喝香槟。

里,"无法在它们之间划出明确的界限"。当然,在这种接触发生之前,物体早已具有意义——《麦克白》中的匕首,即便是仅仅放置在桌面上时,也是危险的象征。然而,当这个物体被拿起后,它的意义便被拿着它的人的姿势与行为影响了。比如,在《休假日》中,当凯瑟琳·赫本情绪低落,想把自己灌醉时,她紧紧握住了一个香槟酒杯的柄,手掌把它包住,形成一个拳头;于是,这个道具帮助她表现了"压抑"的愤怒。

也许,影史中最著名、最巧妙地被运用的表达性物体是卓别林的拐杖。它已然变成卓别林身体的一部分,可以用来展现范围惊人的人物特征和情感反应。有时,他会不经意地挥舞着它,卖弄着他那愉悦的花花公子相;接下来,它又变成了极度伤心时的脆弱支撑。根据挥舞的方式,它可以表现愤怒、挑衅、礼貌、惊讶、焦虑,它甚至还能告诉观众这个流浪汉的健康状况。比如,在《淘金记》里,探矿人汉克·柯蒂斯出门,发现查理在雪地里快要冻僵了。汉克支起他的身体,扛进屋解冻,把他安置在墙边,就像一个商店橱窗里的模特。在整个过程中,卓别林让自己的身体像木板一样僵硬,把拐杖横放在自己身前;这个通常生气勃勃的物体像死了一样,就像是他的一条被冻僵的手臂或腿。

所有戏剧形式,无论在舞台之上还是之下,都会以这种方式使用物

体：骑兵军官挥舞宝剑，乐队指挥挥舞指挥棒，脱衣舞者玩弄衣服。在每一个例子里，物体都传达了象征和"个人"的信息；因此，王冠和权杖是王权的转喻，但是，一个特定的国王在一个特定的戏剧场景里使用他的权杖时，我们就会以此推断他是否具备扮演这个角色的力量和能力。即便对物体的触碰并没有场景或叙事的动机时，演员们也需要有东西来触碰。梅·马什写道："我仔细看着（场景），希望找到一些能够暗示有趣信息的家具等东西。一把怪扇子、一个枕头、一扇门，事实上，任何有价值的东西都可以。"（54）某些物体特别便利——比如，黑色电影中随处可见的香烟，不仅能营造氛围，而且赋予演员一个戏剧体势库。而当一个演员找到一个理由能让他运用某件不同寻常的道具时，他或她便不可避免地成为这场戏的主角。《巨人传》(Giant, 1956) 中詹姆斯·迪恩的一场华彩戏便是他和一群得州石油商对话，他把一根粗绳在手里缠来绕去；在这场戏的高潮，他一边表现他对这个房间里每个人的蔑视，一边把这根绳子的一端扔到了空中，掉下来后，正好打了一个结。

有时，整个段落都是围绕着演员和物体的互动而建立起来的。基顿和卓别林的无声喜剧片提供了大量的例子，但想一想《桃色公寓》(The Apartment, 1960) 一场戏里的那个小鼻喷塑料瓶吧。杰克·莱蒙在一个不合适的时候被他老板叫到了办公室里：莱蒙正犯着感冒，在整个谈话的过程中，他得不断地把液体喷入鼻腔，这样才能清楚地说话。刚开始时，这个瓶子传达了他的紧张和笨拙（他越表现得不经意就越是如此），然而，它的作用突然发生了改变。老板（弗雷德·麦克莫里）告诉莱蒙升职的消息，莱蒙不小心挤了一下瓶子，把一股药雾喷到房间厘，表现出他的惊喜。他恢复了平静，完成了谈话，兴高采烈地走出了办公室，用药水喷了一下插在领口的花，然后把空瓶子扔进了垃圾筐。在这个例子中，仅仅一个道具便帮助建立起斯坦尼斯拉夫斯基派所谓的场景"贯穿线"(through line)；在本片中还可以看到其他许多运用这一技巧的例子，没那么复杂，但同样

饶有趣味——比如，杰克·莱蒙为谢莉·麦克莱恩（Shirley MacLaine）准备一顿粗劣的饭，他用一个网球拍给意大利面过水，然后欢快地反手把它倒在盘子上。

　　因此，演员工作的一部分便是对物体做出表达性的控制，让它们成为情感的能指。有些时候，演员的熟练技巧会被凸显出来（比如，卓别林和小餐包"跳舞"）；但更常见的是这种技巧很难被注意到，让情感共鸣于最简单的行为。举个例子来说明这种"隐形"技巧，芭芭拉·斯坦威克版《慈母心》中那场著名的催泪高潮戏。"这部电影中我最喜欢的一场戏就是，"斯坦威克这么说，"斯特拉·达拉斯正站在（莫里森的房子）外面的栏杆旁，而劳雷尔则正要嫁给她那位身世不错的未婚夫。我要通过我面部传达的感情告诉观众，最终，斯特拉的喜悦之情超过了起初的心痛。"（Smith, 99）的确，斯坦威克的面部表情是重要的，但她对这个场景的回忆所忽略的是，她的表演被一块白手绢的运用强化了。当她观看着典礼时，她缓缓地把手绢举到脸上，好像要哭了；然后，她停了下来，嘴巴微微地张开，她开始像个孩子一样撕咬和吮吸它。一个切转换到劳雷尔亲吻新婚丈夫的镜头。切回到斯坦威克，站在雨中；她开心地笑了起来，仍然咬着那块白手绢，手扯着手绢的另一头，把它绷得紧紧的。在中景镜头里，她恍惚地转身背向大门，目光朝下，仿佛沉浸在自己的情绪之中，与此同时，她继续撕咬和拉扯着手绢（见后页图）。当她向我们走来，离房子越来越远时，摄影机也同时往后推移；她的眼里含着泪水，但她的脸上却带有笑容，不过，她渐渐增长的快乐最明显的标记就是，她扯着手绢的一头，随着她欢快步伐的节奏，前后摇曳着它。最终，她不再咬手绢了，而是把它束在了拳头里。她面露喜色，步伐加快，并骄傲地抬起了头，当她把手绢塞到口袋里时，银幕上打出"剧终"。

　　几乎每一位现代表演理论家——从库里肖夫到斯特拉斯伯格——都相信，必须训练演员去展现斯坦威克在这里所演示的此类初级动作。毕竟，

第五章 配件 | 115

芭芭拉·斯坦威克和一个"表达性物体"。

只有那些最粗俗的经验主义者才会认为我们周遭的物体是没有生命的。一旦那些物体进入社会关系和叙事动作,它们便浸染了和触碰它们的人类一样的"精神"。

服 装

人物和物件之间的表达性辩证关系延伸到了演员所穿的衣物那里。服装提示着性别和社会地位,但也塑造着身形和行为。"我们可以把衣服缝制成手臂或胸脯的形状,"弗吉尼亚·伍尔夫(Virginia Woolf)在《奥兰多》(*Orlando*)中写道,"但它们却能随心所欲地来塑造我们的内心、我们的头脑、我们的语言……男人可以自在地以手握剑,女人却必须正襟危坐,免得缎子衣衫从肩上滑落。男人可以直面世界,仿佛整个世界都为他所有,任他塑造;

女人却只能小心翼翼，甚至顾虑重重地从侧面偷看一下世界。如果男人和女人身穿同样的衣服，他们对世界的看法或许就会变得一样了。"[1] 服装决定了行动和性格，这一原则可以以同样的力度运用于戏剧服装。弗兰肯斯坦的怪物蹒跚而行的步伐在多大程度上是由卡洛夫（Karloff）创造的，还是由一双笨重的靴子创造的？卓别林甚至说流浪汉的形象诞生于他的服装，而不是相反："我对这个角色一无概念。但是，在我扮上的那一刻，服装和化装让我体会到了他是个怎样的人。"（144）正如理查德·克伦纳（Richard Crenna）在《火烈鸟少年》（*The Flamingo Kid*，1985）中总结的："人如衣装。"

相当普通的置装为演员提供了表达性物体：典型的男性角色会脱帽，用手指拨翻领，或玩弄手表链；女性角色则会整理裙摆，握着钱包，或者撕咬项链。当服装上出现配件——马甲、吊裤带、手绢等——时，体势的可能性就被大大强化；因此，电影中那些"衣着考究"的人物往往就是最具表现力的。再次回到芭芭拉·斯坦威克版《慈母心》，它为我们提供了一个绘声绘色的例子，在本片中，人物的塑造在很大程度上有赖于斯特拉不得体的俗丽华服。本片开头，她和斯蒂芬·达拉斯漫步在月色里，她手上拿着一顶宽大的草帽，当她脸红时，她会用草帽遮住脸，她还会害羞地咬着帽檐；在她嫁给达拉斯之后，她穿的礼服上有一条长长的雪纺绸披巾，她会神经质地用手指摆弄它；之后，当她来到一个乡村俱乐部，试图给她女儿劳雷尔的富裕朋友留下深刻印象时，她将一张可笑的狐皮甩在脖子上，可悲地想获得一种贵族气派。通观整部电影，斯特拉皱边或饰有缎带的礼服、带着羽毛的帽子和粗笨的珠宝（由奥玛尔·基亚姆 [Omar Kiam] 设计）都真实地体现了她的情感。

丽贝卡·贝尔－米特洛（Rebecca Bell-Metereau）在她对好莱坞电影中

[1] 译文来自《奥兰多》，徐会坛、周乐怡、刘漪译，译言古登堡计划。——编注

雌雄同体形象的综合研究里指出,女演员或那些异装的男演员拥有更丰富的配饰和着装风格,因此,也就拥有更大的情感语汇库。无论是在戏剧中还是在日常生活里,"男性气概"的极端形式似乎总是包含着一种比较禁欲和面无表情的样子及一种严肃的态度,以至于衣服看上去就像是一张全然实用的皮肤而已。把达纳·安德鲁斯(Dana Andrews)或威廉·霍尔登同好莱坞任何一位男性喜剧演员或像瓦伦蒂诺、埃洛尔·弗林(Errol Flynn)、托尼·柯蒂斯(Tony Curtis)这种"女性化"的男偶像比较一下,后者所穿的服装更显眼,更具变化性,结果展现了更深程度的"表现力和灵活性"(Bell-Metereau,10—11)。就人物塑造的层面而言,服装及其配饰则具有为演员提供可触摸之物以外的功用。服装能为人物塑形或掩盖,于是,它能协同决定某些姿态或体势;因此,剑侠"古装"片里大幅度的腾跃或猛扑实际上就需要斗篷和紧身裤;亨利·方达(Henry Fonda)在《侠骨柔情》(*My Darling Clementine*,1948)中的那个著名形象——斜靠在椅背上,同时双腿来回架在柱子上——想必部分受到了方达那身特制的西部服装的启迪。

事实上,任何衣服,只要不是单纯用于体力劳动,都着意提升姿态和身体的"时尚感"。正因如此,绘画、摄影和电影里的裸体通常可以被视为斯蒂芬·希思所谓的"最后的装点"(188)。对比一下《狂喜》(*Ekstase*,1933)中的海蒂·拉马尔(Hedy Lamarr)和《巴黎最后的探戈》(*The Last Tango In Paris*,1973)中的玛丽亚·施奈德(Maria Schneider)——不仅是施奈德让我们看到了更多的肉体,而且,在后面这部电影里,裸体的姿态和动作从属于一个女性穿蓝色牛仔服、迷你裙和高跟鞋的文化。[1]

《泵铁2:女人》(*Pumping Iron II:The Women*,1984)这样的电影使

[1] 着装风格和体势的性别意味会随着时代而变化,但社会通常的期待是行为和服饰保持一致。马克·吐温《哈克贝利·费恩历险记》中的一个场景是关于这一期待的著名评论。当时,哈克穿上一件女孩子的衣服来伪装自己。很快,他就被一个女人发现了,因为他不知道怎样用"女性化"的方式掷石头或接住扔向他的膝盖的物体。

身体与服饰文化规范之间的隐秘关系昭然若揭,但如果想进一步了解裸体和服装是怎样依照相同的模式协作配合,只需看一看 19 世纪"法国明信片"上的女人照片就可以了。那些模特儿看上去总是和莫莉·布卢姆[1]一样丰满,她们的姿势通常都会强调后屈的背部、粗壮的大腿和又大又翘的臀部。这些实际上还是穿着**紧身胸衣的**人物形象,依循着维多利亚时代晚期服装的形态。有趣的是,"现代"女性也在这一时期开始出现了,她们大张旗鼓地出现在世纪末的画家作品中,后者拒斥丰满的形象,而偏好健硕——有时有肌肉块——的外貌,而让他们的人物穿上直筒型、伪中世纪风格的衣服。爱德华·伯恩-琼斯(Edward Burne-Jones)为《麦克白》中的埃伦·特里(Ellen Terry)所画的肖像,就是经典的例子,不过,也可以参考约翰·辛格·萨金特(John Singer Sargent)为世纪之交的贵族所画的谄媚之作,在那些肖像里,身体被拉长,而女性服装粗重、约束的外观被弱化了。

一战之后,对苗条的追求才成为主流,而当时古典好莱坞电影正在被体制化。很快,这种变化就通过日常服装体现了出来——起初,紧身胸衣被抛弃了,紧接着,更为重要的是,裙子变短了,于是,在西方历史中,女性的下肢首次在日常生活中暴露了出来。到了 1930 年代,时尚的女电影明星甚至穿起了裤子,而裤子和短裙一起导致了动作的新姿势和新风格。[2] 现在,女性有了两条腿,古典艺术中那种忸怩的屈膝姿态让位于另一种形象,"弱势性别"的身体被分离、独立的"柱子"支撑着,双脚得以富有表现力地伸展。

女性解放运动和战后经济是这一新形象的主要诱发因素,但电影却对

[1] Molly Bloom:爱尔兰作家詹姆斯·乔伊斯小说《尤利西斯》中的人物。——译注

[2] 据安妮·霍兰德(Anne Hollander, 214—215),男人从希腊-罗马时代就开始穿裤子,但直到 1820 年左右,这种服饰才成为欧洲男性的"正常"装扮。另一方面,女性很少穿会把她们双腿分开的任何服饰;在 19 世纪中期,即便她们只是在长裙下穿裤子,也会被认为淫荡或变态。

它的传播推波助澜。安妮·霍兰德如此总结 20 世纪的女性服装：

> 对女性性感的表达不得不屏弃丰满、含蓄的温软感，转而采用裸露、消瘦的冷硬感。女人们竭力展现内在于赛马和赛车的色欲魅力，这或许是个勇敢的挑战：活力四射、甚至有些不可理喻地时刻准备着行动，但也只能在专家的指导下进行。自然，这只有通过一种自成格局而又协调镇定的身体形式才能最佳地呈现：一个瘦削的躯体，以及更少的衣着。能够通过静止状态最佳展现的内在性感，已不再是生理吸引的基础了。在时尚的女性美中，状似运动的外观业已成为一个必备元素，而且，所有女性的衣着，无论是否包含其他信息，都坚持不懈地把可见的双腿和双脚包含在整个女性形象之中。女人们曾被认为是在滑动，而此时行走的样子被呈现出来……在这个世纪的前二十五年，各种舞蹈的风潮都无疑地表现出这种无休止的精神，然而，它最为重要的载体却是电影。（152—153）

霍兰德的描述会让人想起古典好莱坞那些典型的迷人女性——赫本大跨步穿过房间，黛德丽把脚翘在椅子上，隆巴德在神经喜剧里展现她的美腿时尚，巴考尔在《夜长梦多》(The Big Sleep，1946) 中有一场和鲍嘉的著名对话，她把自己比作赛马。当然，其他种类的时尚也会由电影明星体现出来，比如，从珍·哈露 (Jean Harlow) 和梦露那里人们可以看到圆润丰满；然而，即便是这些女人，同维多利亚时期的流行偶像对比，还是会时髦和现代得多，后者的最后一个代表人物便是喜剧演员梅·韦斯特。

恰恰因为身体是**时尚的**，或者说身体是被特定的文化和环境塑造的，所以，历史片中的服装会根据当代的趣味做出微妙、近乎无意识的调整。格里菲斯和地密尔以降的好莱坞导演都会根据历史的假设来操作，和 19 世纪的画家们如出一辙，后者认为可以通过直接的再现来接触历史（好莱

坞的方式——不让衣着和背景出现强烈的分裂感——在斯特劳布和于耶 [Straub and Huillet] 的《历史课》[History Lessons, 1972] 中受到了挑战, 在这部影片中, 穿着古罗马长袍的人物出现在现代背景里)。尽管如此, 就普通的"古装"片而言, 演员的形体和举止似乎还是受到了当代着装风格的影响。道格拉斯·范朋克 (Douglas Fairbanks) 无论演的是罗宾汉还是一个现代都市男性, 他都代表着 1920 年代的活力精神; 霍兰德也指出: "贝蒂·戴维斯 (Bette Davis) 演过两个版本的伊丽莎白女王, 一次是在 1939 年, 另一次是在 1955 年, 而她在其中的行为和衣着都很不同; 两部作品都采用'真实的'古装和自然主义的表演, 但它们都没有复制伊丽莎白女王真实肖像中的衣服和体势。它们所呈现的看似正确的着装和自然的举止是针对各自所处的时代而言的。"(297)

在现代场景的电影中, 情况又有些不同了。其中有些影片会把服装变成景观——特别是描绘上层社会人物的歌舞片或剧情片; 尽管如此, 演员们使衣服显得"得体", 极少看上去以一种纯粹的戏剧感来着装。比如, 加利·格兰特和亨弗莱·鲍嘉在银幕上下都穿着差不多的衣服。这是一个相对新鲜的现象, 诞生于西方资产阶级社会。在大多数的时代和文化中, 演员们的着装依表演而特制——这个传统仍主要在马戏团、某些类型的哑剧和古典芭蕾中延续着。然而, 在漫长的电影生涯中, 加利·格兰特的着装变化极小, 这部分是因为他的动作风格是基于两件套或三件套的西装, 这是一种巧妙设计、隐形的戏剧服装, 格兰特从中发展出一系列标志性的姿态和体势。

资产阶级现实主义的戏剧置景和服装始于 18 世纪, 并对戏剧与整体的社会施加了复杂的影响。因为在现代西方文化中, 演员们可以任意穿着或一丝不挂, 我们的电影才会容纳丰富得多的表现性动作。接着, 戏剧服装和日常服装之间的边界也模糊了, 让我们得以用生动精确的细节再现阶级划分, 对我们的生活方式做出直接的政治评价 (据奥斯卡·王尔德说, 即

便晚至 1880 年代，当某些戏剧中的演员在台上身穿真实的军装时，伦敦的官员们还在抱怨，真实的服装会造成人们对公共机构的失敬）。不过，与此同时，现实主义也让电影演员成为时尚标杆，刺激着资产阶级经济的其他领域。当被一位明星穿上身之后，即便再普通不过的衣服也会变得光彩夺目，可以不夸张地说，詹姆斯·迪恩穿上蓝色牛仔衣后，李维斯公司就获利甚丰。

但是，就媒体服装对社会服装的影响来说，迪恩只是一个相对较小的例子。查尔斯·埃克特（Charles Eckert）指出，在 1930 年代早期，好莱坞就开始深度介入广告；因此，"在有意或无意之间，众多好莱坞设计师、艺术家、摄影师、灯光师、导演和作曲家的精妙感受力开始致力于在电影引发情感、制造幻象的内容与它们所包含的物质客体之间建立强大的关联"（20）。同摄影师及其他的技术人员一样，演员深入地参与了这一过程；事实上，他们是给这些产品背书的人，让它们在银幕上鲜活地动起来。因此，埃克特想象了一个 1934 年的典型消费者——一个 19 岁的店员、女性、盎格鲁－撒克逊人，有点像珍妮特·盖纳（Janet Gaynor）——她开始购物，为的是让自己看上去更像电影中的人：在用由明星代言的各式化妆品和内衣武装之后，她穿上了邦妮·布莱特牌（Bonnie Bright）女装（《人性的枷锁》[Of Human Bondage] 中弗朗西斯·迪伊 [Frances Dee] 穿的那种），戴上了一只威娜欧牌（Wittnauer）手表（"明星们的手表"）和一条简洁的项链（芭芭拉·斯坦威克在《赌场女郎》[Gambling Lady] 中戴的泰克拉牌 [Tecla]）。她在逛街的过程中，看到了一条仿自特拉维斯·班通（Travis Banton）设计的礼服，标价 40 美元，正品在刚刚上映的《伦巴》（Rumba）中穿在卡萝尔·隆巴德身上，她和乔治·拉夫特（George Raft）联袂出演了该片。买完礼服后，她就赶着去看这部电影的日场；在电影里，这件衣服发生了彻底的变化："在逆光中，它拾级而下……低语着、轻叹着，投入乔治·拉夫特欺骗的怀抱中。"（Eckert 11—12）

日常服装具有暧昧的戏剧特质，并由此激发性驱力，而这些则有利于好莱坞（梅西百货公司曾有一个"电影时尚"部门，当我写这本书时，它正在卖全系列的"豪门恩怨"产品）。的确，电影教会了麦迪逊大道怎样拍摄电视商业广告——30秒时长的剧情提取了最巧妙的电影技巧，有时直接推销服装，有时则通过这些技巧来展现"美好生活"的其他装备。1930年代以降，这些推销方式所针对的消费者群也许发生了一些变化（今日，观众有男有女，年龄在11岁到21岁之间，就像在那些充满多彩服装的MTV或以青少年为主角的电影中所看到的），但商业意图却是一样的，并且，人与物之间的作用也仍然是双向的。服装将形式、活力和人物个性赋予给演员的动作，但演员的身体则赋予衣服以交换价值，给我们日常表演所用的服装增添了性吸引力。

化 装

服装和化装密切相关，尽管在舞台下的邂逅中，画上清晰可见的口红或胭脂是我们所能做的最为戏剧性的事情。作为戏剧的符号，化装就是面具的遗迹。对面孔的设计也同样为演员提供了另一种表达性物体。看一下发型作为体势缘起的方式：戏剧化的反角轻抚他们的髭须，挑逗的女子则撩起挡在眼前的长发（在《慈母心》里，斯坦威克拒绝戴假发，因为"我两手什么也不能做，比如不能让手插进头发"[Smith, 100]）。[1]尽管如此，现代演员——特别是男演员——通常会隐藏这些把戏，遵从社会中广义的

[1] 就此而言，倒是可以引用出现在1802年费城一家理发店窗口的广告："罗斯敬告女士们，他在展示一种极为优雅和神奇的头饰，适用于面具舞会，无论是正装还是便装都可。它可以替代面纱，它的形状可以变化，有时可以覆盖整个脸部，也能弄成飘逸的卷发；虽是面具，却完全没有压迫感；虽是面纱，在保护的同时却又没有布帘的死板无趣，并可以用任何一种花香的香水去熏它。"（转引自 McClellan, *The History of American Costume*, 293—294）

化装政治学。

和其他很多的表现形式一样,西方文化中对化装运用的规则长期都基于自然和人工的对立。在文艺复兴时期,这些术语具有变通的含义,但在浪漫主义时期,它们变成了准道德范畴的概念,自然意味着"真理"或"虔诚",而人工则意味着"谎言"或任何掩饰瑕疵的行为。波德莱尔式的美学家和19世纪晚期的颓废主义者想要颠覆这些价值,试图让人工成为最高等的善。然而,只要这种对立仍然存在,它便可以被用以强调任何深植的社会态度,包括盛行的厌女症。于是,自维多利亚时期以降,日常生活中清晰可见的化装基本上专属于女性,她们动辄因诱人的魅力而得到赞美,动辄因欺骗性的脂粉而受到责难。[1] 对化装的浪漫看法甚至至今都在大多数的公共生活中流行,帮助塑造了女人危险多变的形象——拉米亚(即无情的妖女)——或者,在更轻蔑的意义上,把女人塑造成空虚、可悲地老去的动物,躲藏在面具之后。

这样的态度在电影中层出不穷,通常由化了装的明星们上演,其最幼稚、严谨的形式可见于格里菲斯的《真心的苏西》(1919),其中,主角的善良和诚实让她拒绝用化装来俘获一个丈夫。斯坦威克版的《慈母心》则提供了一种更复杂和反讽的变体,当可怜的斯特拉正在敷冷霜和染发时,她的女儿劳雷尔则激情四射和她谈论那个富有的海伦·莫里森,说后者看上是那样"自然",就像"女神"。相形之下,那些由黛德丽主演的斯登堡电影则绝佳地展现了好莱坞的纯唯美主义;在这些作品里,明星成为每一种人工物品的赞美诗,即便当她代表着传统意义上的荡妇或"化身女人的

[1] "男人们或许较少能意识到,性别是被创造出来的,因为男人,进而是男性气质,一直都是规范和范型——女人/女性气质是由其异于这个标准的方式而被定义的。男性气质意味着不加修饰的脸部、笔直的身材、不受控制的胃口和粗犷的情感。女性气质中必要的人工性和自我控制帮助女人们意识到我们的'自然'性别角色或多或少是一种精心设计的伪饰。"(Wendy Chapkis, *Beauty Secrects: Women and the Politics of Appearance*, 130)

魔鬼"时，也是如此。稍后，1920、1930年代的华丽女王们开始老去，她们投身于恐怖片、悲剧和讽刺剧——就像在《日落大道》和《兰闺惊变》(What Ever Happened to Baby Jane?, 1962)中的格洛丽亚·斯旺森、贝蒂·戴维斯和琼·克劳馥 (Joan Crawford)，她们化着夸张的妆容，特写镜头里打着刺目的光。费·唐纳薇 (Faye Dunaway) 在《亲爱的妈咪》(Mommie Dearest, 1981) 中模仿了琼·克劳馥，人物的疯狂由花哨的化装提示出来，在一场狂暴殴打她的孩子的戏中，妆容和服装的设计使她看上去就像歌舞伎演员。

并不奇怪，电影会重复这种为人熟知的模式，因为整个20世纪的戏剧实践都是基于浪漫现实主义的理念的。因此，普多夫金才会攻击早期默片对"戏剧性"化装的使用：

> 在电影中，化装——在有必要使用它的地方——的特质由它对给定人物面部最为精细的复杂性的保存来衡量。人工的表情——粘上去的面颊、画上的线条以再现不存在的皱纹——在电影中都是愚蠢的，这样做，既没有在剧场中远距离识别演员表情的效果，而只是成为破坏表情的障碍，特别是在特写镜头里，其效果是毁灭性的。（321—322）

大多数人会同意普多夫金，他不会依靠假鼻子或假发来创造人物的面部，而是依靠"阶级族群类型"(typage)。然而，必须指出的是，根本没有"自然的"脸，而更古老的文化中戏剧化装演化至今，并不仅仅是为了让表情"在远处可见"。最初的演员会戴上真实的面具，身上涂抹的颜色用以区别表演者和观众。类似于服装，戏剧化装最初是仪式剧 (ritual drama) 的符号；仅仅是到了浪漫主义革命之后，演员们才试图隐藏这些东西，以追求自然和"诚实"为常态。

在现代戏剧里，化装通常被视为表演的"帮手"，而电影中的男性演员看上去对运用太多的化装抱有负罪感。约翰·巴里摩尔（John Barrymore）自豪于在不借助于假扮的情况下出演默片版的《化身博士》(*Dr. Jekyll and Mr. Hyde*, 1920)，因为从人到兽的变形是通过他扭曲的鬼脸和姿势的变化来达到效果的（斯宾塞·屈塞也想在1940年代的改编版中这么做，却遭到了米高梅的否决）。然而，尽管有这种对"自然的"脸和身体的偏爱，电影厂还是保有庞大的化装部门。在全色胶片发明之前，演员总是要涂上白粉，因为盎格鲁－撒克逊人粉灰的肤色在银幕上会呈现为黑色。在此之后，那些以扮演"自身"而著名的古典明星倚仗假发、紧身胸衣，乃至整形术、布光和滤镜来赋予面部以结构和质地。因此，某些形式的化装成为最为隐形的电影技巧。即便一部电影让我们觉得演员未经修饰，这种效果也是带有欺骗性的：奥逊·威尔斯无论是演绎年轻的查尔斯·福斯特·凯恩，还是演绎临终的老人，他的样子都经过精心的设计；《慈母心》结尾处芭芭拉·斯坦威克表面上的不施粉黛同她在更早段落里的浓妆艳抹，实际上运用了同样多的化装。

当然，演员有时会大张旗鼓地抛弃人工装点：沃尔特·休斯顿（Walter Huston）在饰演《宝石岭》(*The Treasure of the Sierra Madre*, 1946)中的探矿者时，他卸去了假牙，并且不刮脸。但是，那部电影中休斯顿的样貌所经过的艺术处理一点儿也不比通常的情况少——事实上，他必须定期修理自己的短须，以确保镜头间的连贯性。同样，亨弗莱·鲍嘉在整部片子里都得戴假发，因为维生素缺乏让他暂时性脱发了。换言之，电影中根本没有什么不经修饰的脸。典型电影演员的面貌是我们在社会中所见到的那些面貌的受到规约和控制的变体——是一个为观众准备的符号场，如此惯例化，以至于成为一种"神话"或隐形的意识形态。正因为此，最异端的演员并不是那些放弃化装的，而是那些让化装变得可见的。个中例子从卓别林和格劳乔·马克斯（Groucho Marx）这样的喜剧演员，他们的脸会让人

想起涂抹油彩的小丑，到年轻的加利·格兰特与詹姆斯·卡格尼，他们喜欢用醒目的眼线和口红。一个更加不同寻常的例子是奥逊·威尔斯较晚时期的作品，在《阿卡汀先生》(*Mr. Arkadin*, 1955) 中，他有意对自己的角色运用舞台式的化装，这样我们就无法判断，到底是他还是这个人物披上了伪装。

在更为常规的电影里，演员的脸通常被认为是现实的最终保障——即便其他一切都是假的，情感的载体也应该是真实的。比如，在普雷明格《你好，忧愁》(*Bonjour Tristesse*, 1958) 的结束镜头里，珍·茜宝正在给两颊抹冷霜，却突然哭了起来，揭示出人物深埋的悲伤。也许，这一法则的唯一例外是恐怖片或幻想片类型，还有那些演员在其中演绎年华老去的电影。然而，即便是在这些故事中，化装所起的作用类似于"特效"，同时也至少维持着部分的隐形。因此，在《莫扎特传》(*Amadeus*, 1984) 的结尾，当镜头推进至对 F. 莫里·亚伯拉罕（F. Murray Abraham）的超大特写时，我们仍保持着古典现实主义一直诱导的物恋式置信分裂（splitting of belief）。化装师让亚伯拉罕老得无法辨识，然而，我们也仿佛看到了他皮肤的每一个毛孔；我们知道，他戴了一个面具（正如所有演员所做的那样），但即便如此，我们却想把它当作一张脸来接受。

第二部分

明星表演

第六章 《真心的苏西》（1919）中的丽莲·吉许

格里菲斯《真心的苏西》的开场是在一个单间的印第安纳校舍里，一位老师正在指导一场拼字比赛。学生们按照年龄大小靠着墙壁站成一列。摄影机把两位学生分离了出来——威廉和苏西（罗伯特·哈伦 [Robert Harron] 与丽莲·吉许）——让他们正对着镜头，仿佛是在接受警察盘问的犯罪嫌疑人。苏西站在左边，双手僵硬地放在两边立正着，她的头稍稍向上倾斜，眼睛睁得大大的，眉毛抬起，带着一种夸张的、几近笨拙的纯真感。威廉站在她身边，他双脚交替摇晃，对老师即将发出的提问焦虑不安。虽然这个镜头之前的插卡字幕把苏西描述为"平凡"，但我们看到的这个女孩却相当漂亮。她小巧的鼻子和樱桃小口同大大的眼睛形成对比，她苍白的脸被纤细的金色小辫子包围。一件朴素的格子连衣裙掩饰了她的身材，但显然，她长得苗条而又匀称。

格里菲斯把镜头切到老师，她正在给学生们出问题，并转身望向画外的威廉与苏西。"Anonymous 怎么拼？"她问道，然后，又回到和之前镜头一样的镜头；至少，摄影机的角度没变过，演员的服装和相对位置没变过，而罗伯特·哈伦看上去还是那个笨拙的男孩。然而，吉许却像是变了。原因之一是灯光发生了微妙而莫名的变化，让她的头发看上去变黑了

两个版本的丽莲·吉许。

许多;但是她的发型也变了,刘海落到前额,小卷儿也不那么明显了。进而言之,她的站姿和面部表情告诉我们,她彻底修正了对角色的理解。她的手臂放轻松了,双手平静地在身前交握,她斜眼向上看着威廉;那种洋娃娃式的纯真不见了,取而代之的是一张相当成熟的脸,更少一些顾影自怜的美貌,更多一些世故。

突然,一个跳切让我们返回到这一对的第一个画面,仿佛格里菲斯发现了一个错误,部分地抹去了它,恢复了原先的镜头。威廉举手,想再次试着回答问题。苏西看上去相当疯癫,她的大眼睛里是虚假的纯真,她的头来回晃动,好像在说:"我知道!"她拼出了这个词,带着自满的微笑完成了诵读。

当我们用分析投影仪放慢速度看这个段落时,或当我们从这两个镜头里各提取一帧画面时,吉许的变化是显而易见的。不过,如果只是以通常的方式来观看,这一连贯性上的错误就几乎无法察觉了。我之所以提到它,是因为吉许的这两个形象呈现出一种两极对立,而她要在整部电影中保持平衡。

她的表演游走于纯真和世故、刻板的女孩子气和嘲讽、复杂的成熟气质之间——这后一种品质让《真心的苏西》产生持续的吸引力。在其他方面，吉许还针对角色运用了多种不同的表现形式。随着叙事的展开，她展示了不同的人格形象，标记出角色的成长；在某些单独的段落里，她的表演具有多重性，而观众也*应该*意识到这一点——特别是当苏西在别人前掩饰自己的情感时。如果我们更加仔细地分析她的表演，会发现它也要求着多种表演风格，在格里菲斯本来简单的故事里创造出一种复杂的情感基调。因此，虽然苏西或许是"真心的"，她的身份（和吉许作为明星的公众身份很像）却是由一系列不同的、有时矛盾的时刻创造出来的，所有一切被一个名字、一个叙事和一种模仿的才能绑定在一起。我所描述的这个段落中的细微幻象断裂，帮助提醒大家注意吉许通常是怎样让角色塑造中的不同元素保持在一种和谐的关系中，并在众多的镜头之中保持一种统一感的。

我想强调吉许的丰富演绎，这是因为《真心的苏西》所要求的表演创意比我们通常认为的多得多。同时，我也想反对那种误导性的概念，即好的电影表演由**存在**（being）而非**意义**（meaning）组成。当然，从某些方面说，我们都知道，吉许是一位对她所出演的电影贡献了艺术性劳动的演员；她的分镜头剧本是围绕着凸显她表达情感的才能而建构起来的，而默片这个媒介让她看上去像一位标准意义上的艺术家，一位通过哑剧表现人物的"诗人"。即便如此，1914 年以降的主流电影表演理论力推的是"自然的"、透明的行为。"我们被迫在摄影机前发展出一种新的表演技巧，"格里菲斯写道，"那些之前在剧院的人现在与我共事，他们运用舞台上那种快速而又夸大的体势和运动。而我则通过教授从容和宁静的价值，从而在努力发展电影中的现实主义。"（转引自 Gish，88）[1] 结果，像吉许这样的演

[1] 吉许记得，格里菲斯最喜欢的箴言之一便是"没有扭曲的表达"，而据麦克·森尼特有一次说，当他试图为格里菲斯努力表演时，这位导演总是鼓励他仅仅地站在摄影机前就可以。

员会因真实性这个超出纯艺术范畴的特质而频受嘉许。

　　明星制助长了关于表演的日益反模仿的概念，因为它让演员和角色之间的一些联系看上去是不可避免的。几乎从一开始，电影明星就视为审美对象，或者具有纪实性真实的人格，而非艺术家。格里菲斯和其他很多导演会把演员真实生活中的细节放入虚构电影里，以加强这种"有机的"效果。比如，在《真心的苏西》中，当苏西想象着与她死去母亲的照片对话时，她所看的照片正是丽莲·吉许本人的母亲，怀抱着婴儿时期的丽莲。当后来威廉告诉苏西，男人会挑逗"涂脂抹粉"的女人，却会娶那些"天然淳朴的女人"时，这个玩笑一部分是对着罗伯特·哈伦本人开的，他在银幕下向多萝西·吉许[1]求爱时说了同样的话。到底有没有观众注意到这些细节，这并不重要，因为使用这些自传性材料的最深层目的就是为了帮助表演，让演员与角色融为一体。这一对个人相关性与真实性的重视受到了关于明星的早期批评话语的进一步推动，这些话语同样塑造了观众和电影人的态度。因此，爱德华·瓦根内克特（Edward Wagenknecht）——他在1927年首次长篇大论吉许的表演——评价道："她总是要求改造她的角色，以符合丽莲·吉许。"他赞许她表现了"她自己的观点，一种唯独她才拥有的东西"。"角色和演员融为一体了，"他写道，"就非常本质也非常真实的感觉而言，她就是最深刻的演员；也就是说她根本就不'表演'，她**存在**。"（249—250）[2]

　　[1]　Dorothy Gish：丽莲·吉许的妹妹，同为著名演员。——译注

　　[2]　考虑到吉许的魅力，瓦根内克特对她的痴迷膜拜是可以理解的，并且与其他无数关于演员的文章没有什么不同。比如，我们可以将其与萧伯纳发表于1880年代英国《星期六评论》（*Saturday Review*）中的文章对比，后者评论的是帕特里克·坎贝尔夫人（Mrs. Patrick Campbell）的舞台表演："谁又想要她表演呢？谁在乎她是否有这种能力或其他二流的成就呢？在最高级的层面上，演员并不表演，他存在。去观看她的走动、站姿、谈吐、眉目和屈膝——去呼吸被所有这些行为的恩典所创造出来的魔幻空气吧……"

　　有意思的是，虽然好莱坞宣扬类似的观点，但它有时亦会创造与其相反的幻象，从而有选择性地驱散前者。比如，典型的粉丝杂志故事会展现一个像爱德华·G.罗宾逊这样的演员身处家中，被画作和孩子们团簇着，成了一个快乐的布尔乔亚，不再是小恺撒。多萝西·吉许（转下页）

乍一看，《真心的苏西》为这种浪漫现实主义的态度提供了额外的支持。它实际包含着艺术与自然相对立这个主题的说教，它的主人公被赞美正是因为她表里如一。"真实的生活有趣吗？"在第一张字幕卡中，格里菲斯问道。故事继续发展，变成了一个寓言，技艺、谎言同简单、天然的善良相冲突。苏西这个真心的乡村女孩，在每一点上都与贝蒂娜（克莱林·西摩 [Clarine Seymour]）形成了反差，后者是一个处心积虑的女帽商贩，来自芝加哥：贝蒂娜开着"斯波蒂"·马龙花哨的车子到处转，跳查尔斯顿舞[1]，纵情声色；而苏西拥抱她的奶牛，会即兴地跳起欢乐的舞蹈，并且一心一意爱着威廉。贝蒂娜把大量的时间花在镜子前面，精心打理着自己的形象，而苏西则在锄地或者坐在壁炉边。贝蒂娜以张扬的风格"表演"，用脂粉欺骗男人，但是，当苏西想有样学样，往自己脸上涂抹玉米淀粉（一种家常的、更"诚实"的物质，也是她所能担负的）时，她严厉的姑母就责骂她道："你以为你可以提升上帝的工作吗？"方程式似乎正是：如果艺术和贝蒂娜一样坏，那么，自然就和苏西一样好——因此，通过一个关联的过程，我们也许可以认为，吉许的复杂深刻到了这样一个程度，即她抛弃了老式的戏剧性模仿，让她的道德"自我"通过虚构的故事闪耀起来。

但是，当我们更加仔细地检视格里菲斯的寓言时，这个说法就并不这么笃定了。所有三个主角都热望着中产阶级的体面生活，而这种欲望让他们不同程度地卷入"表演"。因此，《真心的苏西》中充斥着表演中的表演：贝蒂娜是其中最明显的一个戏剧化形象，她挑逗地向威廉眨着眼睛，饰演

（接上页）曾开过一个玩笑，评论她姐姐是怎么与其银幕形象之间混淆在一起的："人们以为丽莲温柔而又梦幻，这让我想起连环漫画中时常出现的一个笑料。人行道上有顶帽子，有个人兴奋地去踢它，却又痛又惊地发现，原来帽子里还藏了块砖头。"（*The Movies, Mr. Griffith, and Me*, 96）

[1] Charleston：流行于 1920 年代和 1930 年代的美国舞蹈，特点是频繁地侧踢小腿的动作。——译注

着一个处心积虑的角色,让她能拿下这个镇上最称心的单身汉。然而,在她出现之前,威廉也已给自己建立起一种形象。当他从大学归来,他的举止就不再像个乡巴佬了;他夸张地抚摸着新蓄的髭须,大步走在街道上,并以苏西作为如痴如醉的听众讲了一番大道理。而从某种意义上说,苏西本人同贝蒂娜是一样的谋划者和演员。在电影的前面段落中,她就决定她要把威廉从一个土包子变成一个有教养的社区支柱("我必须嫁给一个聪明的男人!")。为了帮威廉支付大学学费,她卖了农场的家畜,并把钱的来源瞒了下来,扮演着纯真的同伴。从一开始,我们就发现她比威廉聪明;因为她是一个女人,所以她自己无法成为霍拉肖·阿尔杰[1],所以她决定创造一个出来,并嫁给他。尽管她比贝蒂娜少些世故,但她的情欲和爱意却一点儿也不少,随时都愿为威廉而盛装打扮。事实上,贝蒂娜就是苏西的二重身,苏西在一场戏中不经意间承认了这一点,当时,她内心充满了怜悯,把这个生病的对手抱在怀里。她俩之间的真正区别在于,苏西更加聪明,也更加自立,她的狡计是善良的;威廉是她的艺术作品。

很难确切地说出来,格里菲斯想在多大程度上让他的电影以反讽的方式被阐释。像小说家塞缪尔·理查森(Samuel Richardson),他过于说教,以致无法被描述为形式现实主义者(formal realist),并且过于现实主义,以致无法被描述为一个"原始派艺术家"或一个追寻心愿的幻想家。特里·伊格尔顿对理查森的小说《帕梅拉》(Pamela)的评价几乎可以完全适用于《真心的苏西》:"我们应该和帕梅拉一起嘲笑小说对帕梅拉'卑劣'动机所展开的严肃说教,还是应该和小说一起嘲笑她的……自我辩解?我们优于小说和帕梅拉,还是小说优于我们所有人?"这个问题困扰我们,因

[1] Horatio Alger(1832—1899):美国19世纪作家,以写青少年题材小说而闻名,作品多以贫困青少年奋斗成为富有阶级为主题,人称"霍拉肖·阿尔杰神话",并成为美国梦的必要组成部分。——译注

为理查森的写作（正如格里菲斯的导演与吉许的表演）好像纠合着两个声音，哪一个也无法占据绝对优势。结果就是伊格尔顿所描述的"资产阶级道德的元话语"与"仍具弹性的流行语"之间的不稳定关系（*The Rape of Clarisse*, 32—33）。

对于这种矛盾纠合，电影似乎只有部分的意识，为了达到一个大团圆的结局，它的情节经历了一系列难以置信的反转跌宕。贝蒂娜把威廉从苏西那里偷走了，嫁给了他，成为一个不安分的妻子。一天晚上，风雨大作，她不小心被关在了门外。结果，她得了肺炎，尽管有苏西的照看，她还是去世了。后来，贝蒂娜的一位朋友告诉威廉他去世的妻子曾对他不忠，几乎与此同时，威廉得知当初是苏西支付了他的教育费用。不久之后，在一个特别忸怩作态的场景里，我们看到在苏西花团锦簇的窗子之外，威廉在向她求婚。他们终于深深地接了一个吻，而让结尾变得更加美好乐观的是，影片把苏西——现在，她已经是一位遭遇过拒绝的成熟女性了——变回到女孩式的纯真状态：格里菲斯以重复开场时我们看到的那个形象作为结尾，表现**以孩子形象示人的**威廉和苏西一起迈步走在乡村道路上。这个柔焦镜头浸润在怀旧的光芒中，一张字幕卡请我们想象他俩"像他们曾经那样"。于是，格里菲斯通过运用19世纪情节剧的情节惯例，再加上狄更斯《大卫·科波菲尔》和《远大前程》中的某些事件，笨拙地抹平了很多矛盾，而这些矛盾支撑着一种有关自然自我的意识形态。

正如托马斯·埃尔赛瑟（Thomas Elsaesser）和其他人所指出的，这种情节有着漫长的历史；就《真心的苏西》来说，这种叙事的谱系不仅可以追溯到理查森的小说，还可以追溯到18世纪的戏剧类型，在英国名为"感伤喜剧"或"催泪喜剧"。18世纪的舞台文学旨在挑战王政复辟时期戏剧的犬儒态度（就像格里菲斯谴责飞波妹儿[flappers]和城市滑头[city slickers]），以最正面的态度描绘了资产阶级生活。主角们因其真诚或"感伤"——这个术语暗示了一种"善良或道义上的情愫"——而备受欣

赏，主要的表演风格由悲剧演员大卫·加里克（David Garrick）而广为人知，其中包含**活人画（tableaux）**，演员们会摆出精心设计的姿势（Todd，34）。典型的情节公式把可悲和可笑的情境结合起来，在第五幕时解决所有矛盾，将婚姻和感性的同情确证为终极的善。奥利弗·戈德史密斯（Oliver Goldsmith）曾嘲笑过这种形式，指出它的伪善倾向，"会因为内心的善"而原谅人物的任何过失或暂且放过他们。然而，感伤喜剧还是盛行于世，直接影响了维多利亚时期的文学，也间接影响了好莱坞的叙事。此类戏剧中的主角们也协同塑造了早期电影明星的风格。比如，吉许不断饰演那些感情被"神圣化"的女人，行为的动机源自一颗淳朴善良的心。卓别林则是同一类型更加复杂和精炼的版本。正如大卫·汤姆森指出的："卓别林的人格形象经常特别接近于18世纪的多愁善感：他是一位举止优雅的梦想家，他把自己锤炼得如此敏锐感性，有时甚至到了让女人自愧不如的程度。"（98）

资产阶级感伤喜剧的变体在现代戏剧和电影中仍能找到，一定程度上以自然主义的惯例进行伪装，并受到弗洛伊德式"家庭情节剧"的影响。批评家们几乎总是居高临下地看待格里菲斯对这个形式的运用，但这一基本情节的留存却说明我们并没有远离他的那些价值观——当它们被表达于婚姻、家庭生活和对弱者的同情等方面时尤其如此。雷蒙德·威廉姆斯（Raymond Williams）提醒历史学家们切勿轻视这些价值观：

> 作为感伤喜剧和主要小说传统的更为宽广的基础，是特定的人道主义情感，是一种即便笨拙却也强烈的对最本质的"善心"的呼唤；因为有对每个人都易于犯下恶行和蠢行的感知，所以对楷模们的同情是最切身的情感，而且也必须相信改过自新、重回新生这件事；最终，就是这样一种感知，即几乎不存在什么绝对价值，而宽容和善意便是重要的美德。如果要责难感伤喜剧，似乎就有必要针对它早期的例子及随后的历史来进行，我们就必须意识到，就道德假设及其所

引发的有关生命的整个情感而言，我们大多数人都是它的血亲。(The Long Revolution, 288)

用威廉姆斯的术语来说，丽莲·吉许的成就之一在于传达了一种"生命之感"——让"善心"变得真实可信，传递着甜蜜和道德的情愫而不会让我们质疑她的真诚。一战之后，美国人的生活多少浸淫于满不在乎的氛围中，很多重要的明星开始效仿大学男生和飞波妹儿，这让这项工作变得尤其困难；吉许之所以能将明星身份维持到1920年代中期（其时，L. B. 梅耶][1]正试图说服她发展一段"绯闻"以让片厂得以借此炒作），这仅仅是因为她是在她那些老式人物中表达可信矛盾的大师，即便是在像苏西这样纯田园式的角色中，她也能暗示其性感和练达。

吉许既能演喜剧场景，又能赋予哀婉以相对复杂的基调，这也提示我们，她远非一个格里菲斯在适当虚构语境中所运用的"自然"人格。诚然，她的外表非常适合于表现娇弱的理想化女孩受粗野男性折磨的格里菲斯幻想剧。虽然她绝非一个特别漂亮或引人注目的女子，但她有着瓷娃娃般的肤质，并总能显得很年轻（甚至在作者指撰写本书时仍然这样）。然而，就某种程度上来说，她的外表是设计的产物。她的容貌看上去小巧而规整——完美体现了主流白人群体的美——但她曾说过，她从未在她的早期电影中笑过，因为她的嘴巴，尽管在银幕上如此之小，但相较眼睛仍然过大。[2] 她

[1] L. B. Mayer（1884—1957）：好莱坞电影黄金时期著名制片人，被认为是米高梅公司明星体制的缔造者。——译注

[2] 格里菲斯的种族主义想象促使他把吉许变成雅利安人的理想型，但他不是唯一持这种态度的。在整个默片时期，"神圣化"的人物的脸都应拥有小巧的样子。即便到了1930年代，亨弗莱·鲍嘉之所以被类型化为反角，也部分是因为华纳兄弟的总裁们认为他的嘴唇过大，不能演富有同情心的主角；反讽的是，正如露易丝·布鲁克斯所指出的那样，鲍嘉的嘴相当美，一旦他成为明星，这张嘴就成为他最具表现力的特征："鲍吉练习各种唇部运动……在嘴唇的伸拉扭转方面，只有埃里克·冯·施特罗海姆（Erich von Stroheim）能超越他。"（Lulu in Hollywood, 60）

通常被描述为"脆弱的",但和卓别林一样,她的温柔只是一种幻象。她虽娇小却强大,谁都能从她笔直的身姿看到这一点,而这种身姿在某些语境中也会让她显得古板。她拥有铁一样的体格、一具高度协调灵活的躯体、一张欢乐迷人的面孔,以及做出微妙体势的能力。除了这些基础条件,凭借她的才智和对工作的狂热投入,她使自己成为一个能够被铭记的人物类型,以及一个比乍看上去范围更大的表现性工具。

吉许擅长表演那种具有强烈母性情怀的童颜女人——这一描述已然暗示她所能包含的某些矛盾了。尽管安排给她的是甜得发腻的角色,但她却能诱惑观众,进而拯救这部电影,有时,她所用的技巧让她的艺术遁于无形。因此,查尔斯·阿弗龙称赞她在其他作品中的创造性,却说她在《真心的苏西》里只是"可爱"而已,他把这部电影描述为"个人"和"原创"的格里菲斯作品,吉许在其中"除了扮可爱再无发挥"。他声称,她的表演"简单"而又"局限于甜美"(48—49)。这个结论的困境在于,如果说这部电影是成功的——实际上所有人似乎都同意这一点——那在很大程度上是因为吉许,她促成了本片最扣人心弦的意象,她还通过动作像有些人所说的那样"写出"情节。事实上,在拍摄期间,吉许被要求去做的事有很多。她不但要去表现苏西从纯真到世故的成长,记录叙事的转变;她还要表现充满活力的魅力,而这将对抗自我牺牲的善。正如她自己曾经总结的:"处女是最难演的角色。那些可爱的小女孩——要让她们有趣得花很大的精力。"因此,每时每刻,她都在表现人物的两面性,让我们感受到年轻之下的智慧,脆弱之下的力量,灵性之下的幽默,端庄之下的性感温润。为了做到这一切,她必须唤起多种技巧和若干可能的"自我"。在接下来的简短分析中,我试图指出其中的一些,说明她在看似简单的表演之中,完成了怎样的任务。

吉许受哑剧或者说拟态表演的影响,她在19世纪末、20世纪初的戏

剧中学会了这种表演形式。但是,在格里菲斯的电影中,即便是在这相对晚的时期,演员们都可以在极端不同的行为之间游移摆动。极端之一,尤其是在喜剧片段里,他的人物会运用一种基本的体势"符号"(signing)。比如,注意《真心的苏西》中苏西把自己的床与生病的贝蒂娜分享的场景:刚开始时,吉许噘着嘴,斜视着,握起拳头,好像要重击情敌的下巴;接着,她实际抹去了愤怒的表情,表现出夸张的同情,温柔地把这个生病的女子抱在怀里。在另一极端,格里菲斯承继了18世纪感伤戏剧的某些表演惯例。在特写里,他的演员有时会以明显的自然主义举手投足,但他们也被要求展示不带体势、"克制"但却巧妙设计的时刻。这种风格受到维多利亚晚期肖像摄影和绘画的影响,这意味着吉许不但要成为格里菲斯的小耐儿[1],而且也要成为他的伊丽莎白·席黛尔[2]和简·伯登[3]。看上去,她热衷并擅长于把自己变成一幅画、一个欲望的客体;她极用心地挑选服装,说服格里菲斯雇用善于给她的头发打光的亨德里克·萨尔托夫(Hendrick Sartov),而她也能够摆出几乎静止、"绘画般的"形象,却不会像"活人画"中的人物那般僵硬。《真心的苏西》中充满了这样的画面,主要是因为中心人物花了如此多的时间"等待"她的男人。有必要分析其中几例,以说明即便作为一个摄影模特,吉许也能以多种形象示人。

比如,在某处,她是乡村少女苏西,她拍着奶牛的脖子,和它吻别;这动物默默地用头蹭她,它宽大多毛的面部同她的形成对照,后者藏在平顶小帽之下,带着稚气,被辫子衬托着,非常美丽。后来,为了让自己

[1] Little Nell:狄更斯小说《老古玩店》中的主人公。——译注

[2] Elizabeth Siddal(1829—1862):英国诗人、艺术家及艺术模特,是但丁·迦百利·罗塞蒂(Dante Gabriel Rossetti)等"拉斐尔前派兄弟会"画家的缪斯。——译注

[3] Jane Burden(1839—1914):英国艺术模特,画家威廉·莫里斯的模特和妻子,也是拉斐尔前派的女神。——译注

成为心仪对象"合适的伴侣",她摆出的姿势就像少年林肯,靠着火光读书,头发束成一个圆髻,脸上是求知若渴的表情。这之后,在一个字幕标明为"苏西的日记"的镜头中,我们看到她身处夜晚的房间内,头发自然垂下来,长度和拉斐尔前派(Pre-Raphaelite)画作中的别无二致,好似在一幅伪亚瑟王浪漫故事[1]的插画中。她穿着宽松的晨衣,坐在画面右侧的凳子上,她的膝盖朝向我们,当她倾向桌子写字时,她的上身稍稍向右扭转——这个不自然的姿势创造了一个疲倦、优雅的线条,也促成了这个画面中升华的情欲氛围。一个无画内光源的主光从左上方打下来,让她的皮肤泛出白光,背光让她精细的头发熠熠生辉,小发卷垂在她的双颊;她的睫毛垂向纸张的方向,纤长的手握着铅笔,她面容松弛,带着贵气的宁静。与此形成对照的是,在电影结尾,她被描述为"笃定独身",她更自然地坐在同一张桌子旁,头发束成一个老处女式的髻,被浪漫的背光打亮;两只白色多毛的小猫伏在她的肩头,让她看上去像一个天使般的"穿裘皮的维纳斯"。

在这些镜头里,吉许基本上是一座雕像,但是,在本片更为动感的部分中,她的表演运用了更多的运动形式。就这一点来说,原本无论哪部电影都会对她提出很多的要求,但格里菲斯的排练方法让主要演员们在"书写"他的故事的过程中发挥着特别重要的功能。他很少使用剧本,更喜欢从一个梗概出发,让演员们在一个空荡荡的舞台上走位,以此发展情节。有时,他亲自演示所有的角色,但到1919年之前,吉许就已对他的方法如此敏锐,以至于她被允许创造自己的行为和外表的细节。《真心的苏西》中她的很多行为包含着各种变奏和对一套简单、图解的运动的陡然背离:她高昂着头部,头上端正地戴着一顶平浅短檐的帽子,让自己的手僵硬地放

[1] 19世纪,受到威廉·莫里斯(William Morris)等诗人及拉斐尔前派艺术家的影响,亚瑟王及圆桌骑士的故事再度流行,多配有插画,其中著名的是古斯塔夫·多雷(Gustave Dore)等人的画作。——译注

在身体两侧,于是,她走起路来时,上身就像和腿分离了一般。在影片的第一部分,姿态和步伐都经过喜剧性的风格化和夸张处理;而在余下情节的语境中,它们提示着苏西的不同侧面:她的天真纯洁,她的清教主义、她的直截了当、她对一个男人的全心投入、她那近乎无畏的勇气、她的责任感,以及她那"天然的"质朴坦诚。她的动作同贝蒂娜摇摆的臀部和轻浮的体势形成有趣的反差,特别是在两人同时出现在当地教堂的冰激凌社交聚会的那场戏;尽管随着人物年纪渐长并获得尊严的感觉,吉许会稍微修正自己的行为,但她的表演仍然经常和那些默片喜剧演员的最佳作品如出一辙。当她跟在恋人背后行走时,她的倔强极像基顿;当贝蒂娜和威廉调情时,她沉下双肩离开的动作是纯卓别林式的;而当她进入或离开一个场景时,她总是带着纯真、冷静的凝视,这让她再像哈里·朗顿(Harry Langdon)不过了。

苏西天真的面容和相当僵硬的上身变成一个人物"标签"和一个反复出现的玩笑(在某处,当苏西高兴地发现贝蒂娜表现出对另一个男人的兴趣,她在房间地板上蹦蹦跳跳,并快乐地旋转着,双臂和头却保持不动),但它们也建立了一个可以以有趣的方式打破的样式。因为她的姿势提示着理想主义和决断,以及通过阿姨那句"举止要端正"而被灌输进大脑的约束感,所以,她那些释放的时刻就具有一种特殊的力量,好像情感冲破了压抑。有时,这些释放的时刻也向人物揭示了新的面向,好像一副面具短暂地掉了下来。

后面这个效果的最佳例子出现在吉许的哑剧表演中,那是在一个喜剧段落,苏西和威廉正走在从学校回家的路上,他们穿过一片美好的、近乎表现主义的树荫。苏西正处在一种迷恋的出神状态中,她跟在威廉身后,一步之遥,却不时地触碰他的手臂。每当他动一下时,她也跟着动一下。他停下脚步,转过身,走向摄影机,而她也紧跟在他身后。他笨拙地假装心思在别处,而不在身边的女子,然后,他再次转身,走向树丛;她也转

了个圈,转过身,耐心地等待着他的瞩目,却也并不强求。当他们走到一棵树前停下时,格里菲斯切到一个更近的景别,这是个半身镜头,他们在一个分享的构图中看着彼此。苏西透过她的小平帽直直地盯着威廉,她的眼神不再迷恋,也不那么纯真了;事实上,这个表情的背后有着明白无误的性欲望,于是,这既诱惑着威廉又让他慌乱。他微微地屈身向她;突然之间,她踮起脚尖,最大限度地靠向他的脸,闭上眼,采用一种被动的滑稽体势。可在这个关键的时刻,他犹豫了,朝后退,转头朝向树,于是,他的背对着镜头。一瞬间,吉许做了一个体势,几乎破坏了这部虚构电影的再现表面:她第一次将自己的脸从朝向威廉的方向转开,向摄影机展示它,却也没有那么直视镜头。她表现了挫败和悲伤的失望,但她好像也在对威廉做出评价,仿佛她是一出滑稽剧里的调皮角色,让观众倾听她的心声。她立刻变回成小女孩那种楚楚可怜的神态,但在这之前,她的表情就已让我们了解到这个人物比我们所以为的更聪明、更自觉,也更是一个"演员"。

吉许想要表现歇斯底里或极度的悲痛时,也会改变行为的基本样式。当她收到威廉从大学发来的第一封信时,她的哑剧表演傻乎乎的(她曾写道,因为格里菲斯想让她演绎仿佛得了"圣维特斯舞蹈病"[1]的小女孩,他们之间爆发了"持续的争执"[99]),但她对痛苦的表现是片中最动人的时刻之一。在某个片段中,她戴着平顶帽,穿着镶褶边和缎带的衣服,让自己像往常一样老派,准备给威廉来个"大惊喜"。她兴冲冲地来到他家,却发现他正抱着贝蒂娜,她立马缩身藏在门后,举着一把黑色的小扇子,好像它是挡着她身体的盾牌。她离开那里时,伛偻着踽踽而行,颤抖着又笑又哭。影片的晚些时候,她精神十足的笔直姿势彻底垮掉了。在威廉和

[1] St. Vitus's Dance:一种引发脸部、脚部和手部不协调及快速运动的疾病,圣维特斯被认为是舞蹈之神。——译注

贝蒂娜的婚礼之后，她向这对新人告别，回到自家房后的花园里，缓缓走着，她虚弱地倚在栅栏上，靠它支撑了一下，接着突然倒在了地上，蜷缩成一个胎儿的姿势。在吉许的表演生涯里，表现承受巨大磨难的时刻有很多，这是其中之一；然而在这里，没有欺凌，没有浮冰，没有狂风，也没有肆虐的疾病——只有人物的情感力度和僵硬肌肉的突然松懈。

然而，吉许给人印象最深的，莫过于她的面孔单独出现在银幕上的时刻。我指的不仅是那些相对拥挤的中景镜头——她通常以自己的站位和活泼灵动的表情在其中占据着主导——而且也包括若干巨大的长特写镜头。在这里，由于实际上无法得到场面调度和表达性物体的帮助，她把戏剧性的哑剧表演简约成为最微小的形式，展现着一种情感的流动，如此优雅而又创造性地将各种动作融为一体，以至于我们很难发现它们原本如此多种多样。

有关此技巧的一个例子，同时也是时长最长的之一，是苏西在花园里锄草的场景，她无意中听到威廉和贝蒂娜在树篱另一侧对话。这个场景不但能说明吉许能够在单独一个特写镜头中汇聚多少情感，而且也反驳了库里肖夫效应的过于简化的阐释。当然，就某种程度上来说，库里肖夫是对的：如果不在一个特定的叙事语境之中，人类面部的各种肌肉运动（在不同的文化中有不同的"编码"）就鲜有力量或意义。我们能在这个场景中"读"到情感的漫长更替——紧张、痛苦、担忧、悲伤、麻木、愤怒、恐惧、怀疑、好奇、迷惑、羞愧，等等——部分是因为格里菲斯不断地在苏西和树篱另一侧的那对人之间进行交叉剪接。然而，只要一个大体的语境被建立起来，我们单单通过吉许的脸就能够对情感做出清晰的区分。

电影的稍后段落——在想必是影史上复杂程度名列前茅的反应镜头之中——吉许运用了同样的特写哑剧表演技巧，并且没有借助交叉剪接，只是用她的脸和左手来向观众传情达意。当苏西意外地发现威廉和贝蒂娜订

婚了之后，她退出威廉家的门道，靠在了墙上。隔壁房间里的那对人没有看见她，而她试图从震惊中恢复过来，并思考她的新境遇。在特写中，吉许让苏西游移于震惊、悲伤、恐惧，以及一种让她免于自怜的反讽疏离感之间。事实上，吉许在观众那儿引发的情感要比她自己所展现的多——尽管在某处，她的眼睛中噙着泪水，但她证明了，摄影机的近距离镜头能让演员使用更小、不那么极端的情感体势。她全然不是一个让自己陷入歇斯底里的沮丧、痛苦的女主人公。她反讽的笑容多于哭泣，她从苏西在坚强和痛苦间建立的不稳定平衡中，创造出一种戏剧性。

　　下图仅仅呈现了这个关键特写里她给我们的许多张面孔中的几个。这里的静照给人的印象是一种表现性的体操，但在这个镜头本身之中，它们之间的衔接是如此流畅，以至于吉许看上去几乎什么也没做。她将头转离刚刚见证的那个场景，面向摄影机，心不在焉地朝下看，眼皮半垂。她看上去茫然失措或若有所思，举起左手，用手指触碰脖子上的黑色项圈（这个动作呼应着影片中早前的一个体势，当时，威廉正坐在她家前廊，问她是否觉得他应该结婚。苏西试图掩饰自己的情感，高兴地笑着，不自觉地、有点焦虑地举起她的手，轻抚着自己的脖子和脸颊）。她的脸上只流露出些许癫狂的麻木感，这主要是因为她的眼神迷离失焦，而一小簇头发从她的圆帽下凌乱地露出来。她的手指慢慢地从项圈往上移动，移过脖子和脸颊，最后拨动着右耳垂。她的脑袋倾斜着，在"思考"，眼神悲伤恍惚。她半开半闭的眼睑眨了一眨，头部几乎不知不觉地直了起来，眼角却更加低垂；她再次眨眼，稍稍抬头看，嘴角露出一丝苦笑。在这个瞬间，吉许似乎是在用半抑制的笑容挡住了眼泪，她的手从耳朵处往下移动，托住下巴。她再次低垂眼睑，微微噘起嘴，继续微笑着。她转过头，瞥了眼威廉和贝蒂娜刚刚所在的那个房间；她的手仍旧托着脸颊，笑容更加绽放，仿佛是在嘲笑这三角恋爱中的每一个人（这时的她看上去比影片的其他任何时刻都要老，让人想起三十年后她在查尔斯·劳顿 [Charles

第六章 《真心的苏西》(1919)中的丽莲·吉许 | 145

苏西对失去威廉这件事的反应。

Laughton] 的《猎人之夜》[Night of the Hunter] 中演绎的那种同样悲伤、宽容而具有母性的愉悦)。她的笑容消失了一点，头部转回朝向摄影机，眼睛看向她的左边，却并没具体在看什么。然后，她的头向左转，她的手从脸颊落到下巴。她再次托住下巴，若有所思地用纤长的小指抚摸着嘴唇。她的笑容几乎完全消失了，嘴唇张开，手指在下嘴唇上来回轻柔地、忧愁地移动；尽管片刻之前还散发着母性的气息，此时的她却看上去既性感又孩子气，嘴巴都噘了起来。她的眼睛又眨了眨，面无表情，仿佛处于出神的状态。她的小手指更加用力地按压着嘴唇，摩擦着它，然后继续按压它。她转头朝向房间，将指尖插入双唇之间，若有所思地轻轻咬着。她其他的手指在脸颊上张开着，轻轻地抓住脸，指尖插到了肉里，暗示着此刻突然涌现的痛苦情绪。她保持了一会儿这样的姿势，然后松懈下来，把自己的手移开；她显得倦怠不堪，又点了点头。她似乎马上就要晕倒了，但是又摆正了姿势，抬起了头。她的嘴微微张开，眼睛惊恐地张大，她的眉头紧皱。她的头向右倾斜，手再次触摸项圈，她轻柔地触摸着脖子以驱散恐惧。

我之所以要详述这个镜头，是因为它显示了吉许面部的各种表达，同时也是因为这样的镜头会以修正的形式出现在几乎所有的"女人情节剧"中——《真心的苏西》开启着这一类型。此类电影中占据着中心位置的是因爱而痛苦的女人的全景特写镜头，一切都是为了最终抵达这个画面。但演员们很少会被要求单单表演痛苦。通常，电影要求女人表达一种微妙、"克制"的混杂情绪，包括痛苦、克己和心灵的善良——这是一种带泪的微笑，导向了苦难中的默默承受。芭芭拉·斯坦威克的《慈母心》是个经典的例子，将吉许的长特写和之前章节中描述的斯坦威克的长特写进行对比是饶有趣味的。在这两个例子中，演员的任务都是把常规的表情（生气或愤慨是这种类型唯一排除的情感）**融合**在一起，于是这个镜头就拥有了些许暧昧的效果。

就吉许而言，特写在技术的层面上尤其值得一说，让她有机会施展直接而华彩的哑剧表演，展现了在固定模式的限制下，并且在没有道具、剪辑或表现性摄影的帮助下，她所能获得的其范围令人惊叹的效果。她悉心调控着的表情变化也揭示了她的表演的总体结构。对于格里菲斯所痴迷的少女如花朵般被摧残的"幻景"而言，吉许是个再好不过的载体了，而且她也擅长于表现其他特质——母性的关怀、性感、智慧，以及体现拓荒者理想诸种要素的古板勇气和决心。从某些方面说，和那位她在公共场合称为"格里菲斯先生"的导演比起来，她是一位更加练达的艺术家；在本片喜剧和悲伤的片段中，她都赋予角色一种反讽的自我意识，背离了格里菲斯田园牧歌式的寓言，仿佛她是在不懈地刻画着苏西的更可信的版本，即本章开头处的第二幅插图中所呈现的那样。然而，无论个人动机何在，她的成功仍然有赖于她与格里菲斯的感伤故事协同合作及使它复杂化的方式；最终，她那些不同的面孔和体势被组织进某个"人格"的幻象，而她的哑剧式表演则呈现出神话的力量。

第七章 《淘金记》(1925)中的查尔斯·卓别林

吉许的表演的意图在于使她的角色和演技的各种潜能保持和谐；但以不同模式工作的卓别林会在有些时候创造生动的、反现实主义的不和谐或断裂。事实上，布莱希特曾写道："卓别林这个演员……在很多方面与其说贴近剧场的要求，不如说更贴近史诗。"(56)这个想法不会让人惊讶，这部分是因为卓别林电影中的社会批判，但主要是因为间离效果（Verfremdungseffekt）和喜剧间离手法的标准技巧有着很多相同之处。可以从非布莱希特式的语境中举例说明，加利·格兰特在他的两部神经喜剧中都提到了"阿奇·里奇"[1]，而在《女友礼拜五》(*His Girl Friday*, 1940)中，他说由拉尔夫·贝拉米（Ralph Bellamy）饰演的角色看上去像拉尔夫·贝拉米。喜剧的本质决定了它会削弱我们对人物的代入感，很少会去保持一种戏剧化的幻象。它可能会去描绘暴力或致命的情节，但它所采取的方式是邀请我们将情节装置**作为**装置来审视。因此，每个喜剧演员都是某种意义上的解构主义者，让我们注意我们制造社会化自我的方式；对于卓别林这样的"疯狂"喜剧演员而言更是如此，他们更倾向于我之前描述的"表现

[1] Archie Leach：格兰特前往好莱坞发展之前，在百老汇演出音乐剧时所使用的艺名。——译注

性的无政府主义"。他们会失控，会滑倒，会趔趄，会有不恰当的举止；他们会变得神经质或情绪化，他们的反应会很不得体；他们出入的时间不是太早就是太晚，也恰恰会在他们最想要保持尊严的时刻踩在香蕉皮上。

然而，卓别林擅长在眨眼之间从喜剧的暴露式表演转为对"真诚"情感的流露，他机敏地在诗意的哑剧表演、杂耍式的扮鬼脸和对内心"深度"的斯坦尼斯拉夫斯基式挖掘之间切换。因此，布莱希特对他的赞扬是恰如其分的："卓别林完全明白，如果他要达到更多的东西，他必须保持'人性'，也就是粗俗，为此，他会相当无所顾忌地改变自己的风格（比如，《城市之光》结尾的那个像狗一样的表情的著名特写）。"（50）

卓别林实际上是一个感伤主义者，他所沿袭的悲伤小丑传统至少可以追溯到皮埃罗[1]；但是，在那种风格里，他的人物塑造是复杂的，融合了甜蜜和讽刺，在笑柄和嘲弄者之间快速地切换。最终，流浪汉这个形象演变成了无家可归者和恶作剧者、智慧和愚蠢的混合体——作为一个喜剧性的普通人，他引发了相当可观的文学性想象。贝克特（Beckett）用他作为弗拉季米尔和爱斯特拉冈[2]的一个原型；哈特·克莱恩（Hart Crane）和巴西诗人卡洛斯·德鲁蒙德·德·安德拉德（Carlos Drummond de Andrade）用他作为抒情诗的主题；埃德蒙·威尔逊（Edmund Wilson）为他写了一个芭蕾舞剧的剧本，尽管从未上演；而布莱希特本人向他奉上了终极的敬意，他的剧作《潘迪拉先生和他的男仆马蒂》（*Mister Puntila and His Valet Matti*）的大部分情节即借鉴自《城市之光》（1931）。[3]

[1] Pierrot：哑剧和喜剧艺术中的典型人物，最早起源于17世纪末在法国巴黎云游表演的意大利剧团。——译注

[2] Valdimir and Estragon：贝克特《等待戈多》中的主人公。——译注

[3] 布莱希特更喜欢巴伐利亚喜剧演员卡尔·瓦伦丁（Karl Valentin，1882—1948），他是慕尼黑卡巴莱歌厅中的现场表演者。事实上，布莱希特和其他人共同执导了一部由瓦伦丁主演的短片《理发店里的怪事》（*Mysteries of a Barbershop*，1922），本片中满是残酷的笑话，足以让W. C.菲尔兹（W. C. Fields）心生嫉妒。如果想了解喜剧讽刺作品、解构和激进马克思主义之间的（转下页）

卓别林的盛名是从情感和文化的鲜明反差中建立起来的，这种反差在他形体风格的每一方面都是显而易见的。他是位精致的演员，"一棵敏感的植物"，他的机敏和力量出人意表。即便是当他的喜剧显现出最为粗糙的一面时，他纤细的身材和精致、小巧得不同寻常的手（在私底下，他对此有着近乎神经质的自觉）还是会让他显得敏感。他以热忱地演绎寻常的屁股墩儿：他会两脚朝天，让它们形成完美的线条，然后才一屁股落在地上；他的背部很快朝后滚动以吸收震力，两条腿优雅地伸过头部，它们像蠕虫般扭动。W. C. 菲尔兹（W. C. Fields）对卓别林的著名描述——"有史以来最好的、受诅咒的芭蕾舞者"——并不离谱。和基顿一样，卓别林可以做惊心动魄的特技表演，但他的主要追求却是罗曼蒂克的哑剧和拉伯雷式的闹剧的怪异混合。有时，他的身体语言具有阴柔的英式风度，扭捏而拘谨；在另外一些时候，这又让他在一群生硬的美国人物类型中显得既孩子气又温柔可亲。无论哪一种情形，他都是电影中最文雅的喜剧人物。

卓别林用流浪汉这个逐渐发展的形象来承载他标志性的表演风格，而他也十分明白，这一风格能够适应不同的语境和越来越开放的社会讽刺作品。《大独裁者》（*The Great Dictator*，1940）让我们在观看记录希特勒痉挛似的夸张举止的新闻影片时，都不禁把元首视为流浪汉的变态复本。正如安德烈·巴赞曾经指出的，《凡尔杜先生》（*Monsieur Verdoux*，1947）中那个布尔乔亚杀手的角色身上也会不断显现可爱的查理的影子：凡尔杜的胡子修剪整齐，并得意洋洋地往上翘，但有时让它呈现我们熟悉的愠怒

（接上页）密切关系，参见瓦尔特·本雅明在《讽刺作品和马克思》（Satire and Marx）中的评价。本雅明写道，马克思"第一个把人际关系从其在资本主义经济中的堕落和混乱带回到批判的关照之下"，在这样一个过程中，他就成为"一个教授讽刺作品的老师，几乎堪称大师。布莱希特是他的学生"。(*Illuminations*，202)

的变形。他拥有查理不断眨巴的眼睛和上下跳动的眉毛，他"女性化的"手镇定地搭在臀部，他腼腆的轻笑总是伴随着耸肩和尴尬、低垂睫毛的样子。他甚至还手持一把像拐杖的雨伞，并不断点帽向女士们致意，他的手指做出高雅的体势，接着迅速转向狂暴的动作。这种对流浪汉的有意指涉让影片充斥着苦涩的反讽。比如，在某处，凡尔杜背对着我们，出神地看着落地窗外画出来的假月亮，姿势会让人想起查理最感伤的时刻；他感叹着月亮的华美，然后转身穿过卧室门，杀害了他那丑陋的新娘。

如果把凡尔杜解读为流浪汉的"无意识"（或者，正如有人指出的，或许是贯穿卓别林作品系列的理想化女性的反面），这个人物就更加令人不安；不过，卓别林所演绎出来的比单纯一个迷人的喜剧演员或诗意的流浪汉要更多。无论他是森尼特短片中不羁的浪荡儿，默片中的纯真孤独者，还是道德暧昧的凡尔杜，他的表演总会在丑陋、悲伤，以及各种社会或心理的愤懑中赋予一种纯美感。因此，研究他的技巧就会很全面地了解到表演效应的全部范畴；即便他演的是《淘金记》中讨人喜欢的挖矿者，他也让我们得以研究表演者从欢快转向悲怆的时刻，并观察机智、感伤和痛苦的巧妙融合。

《淘金记》是一部戏剧结构巧妙的电影作品，它的双重情节混杂着幽默的、感伤的和愤怒的情境。一方面，它讲述了查理和大吉姆（麦克·斯温 [Mack Swain]）之间的同伴情谊——这是一个白手起家的故事，发生在枯燥却也欢闹的山间小木屋，周围是白雪皑皑的荒地，象征着人类与自然作斗争的艰辛。另一方面，它讲述了查理和乔治娅（乔治娅·黑尔）之间的爱情——这是一个男女相遇的故事，发生在采矿小镇温暖拥挤的舞厅中，象征着男女之间的冲突。本片通过与孤独这个概念相联系，把这两条情节线巧妙地编织在一起：在麦克·斯温部分，流浪汉的渺小身影被茫茫

白色孤立出来；在乔治娅·黑尔部分，他在被舞会沙龙热烈的社交氛围孤立了出来。有时，第一部分的一个母题被带到第二部分，并做了机巧的改造：山间小木屋中的落雪是一个带有喜剧色彩的恐怖符号，但查理的小镇居所中的枕头羽毛"雪暴"却是个带有喜剧色彩的愉悦符号。最终，两条情节线汇聚在一起，大吉姆发现了查理（因此找回了他丢失的金矿），同时，查理也发现了乔治娅的字条（因此他想象着找回了失落的爱情）。字幕卡表明这两个目标是同时达到的：吉姆大叫"小木屋！小木屋！"，而查理也大呼"乔治娅！乔治娅！"——巨大的字母在银幕上闪烁着，仿佛一首交响乐的主题。

但这一切都是言辞的问题，而言辞是戏剧家的媒介。默片演员使用运动和形体的变化；尽管卓别林作为戏剧家的能力有目共睹，但也不可能因此而无视他作为演员的伟大之处。他在《淘金记》中的表演是身体表现力和创造力的样板，由此，我们可以导出一种基本的表演诗学。

我们也许可以从谈谈卓别林用以"间离"观众的一些喜剧技巧开始。比如，对于本片别处所建立的常规现实世界来说，他的举止和为人熟知的服装在很多方面都是格格不入的。《淘金记》的开场采用纪录片风格，成千上万的挖矿者正在艰难翻越奇尔库特山口；但接着卓别林的突然出现就引入了一种荒诞感。在远景镜头中，我们看到流浪汉正掠过摄影棚搭景所再现的冰山岩壁，踩着上翘的鞋子在拐角处跳来跳去，戴着帽子，用拐杖保持平衡。他努力保持着机敏，暂停下来，快速旋转拐杖，没有注意到跟在他身后的熊。在下一个镜头里（转到了真实的外景），他一不小心掉下山坡，坐在雪地上向下滑，一路跌跌撞撞，却还对着我们点了点帽子。

和帽子相关的体势构成了另一种喜剧性的疏离。和很多小丑一样，卓别林可以直接向观众发言，瓦解了现实主义表演所努力维护的幻象世界（对比一下《大独裁者》中对同一手段的非喜剧性运用，当时他还穿着元首

服装，却突然跳出了他的角色，对着摄影机发表了一通反法西斯言论）。即便他并未看着我们时，他也经常像是感觉到有人在看着他似的，于是，他的体势就是一个自觉借用19世纪舞台惯例的人物所拥有的体势。比如，在滑下雪山的场景中，他的举止就像是某个在公众场所丢失了颜面的人，他试图以夸张的无动于衷来掩饰自己的尴尬。他站起来时，竭力表现得像没事人一般，以一个探险家的姿势，抬起下巴，侧身望向远方。他一手扶着臀部，轻松地靠在拐杖上，可拐杖突然插入雪堆中，而他也摔了个脚朝天。他摆正姿势，迅速地从雪中拉出拐杖，向它皱眉，仿佛它才是问题起因。然后，他站了起来，信步走入白茫茫的雪地。

通观卓别林在本片早先场景中所做的一切，这种乖张动作的感觉制造了一种喜剧的体势"措辞"，将他定位成一个经典的傻瓜。然而，在如此的形象中，却总有着它的对立面——卓别林这个发声者（enunciator）的运动如此快速优雅，摔倒如此肆意纵情，以致观众们总是能体会到表演的难度及其机智的戏剧感。比如，在下一个镜头里，他愚笨的蹒跚变成了决绝的行进，双脚外八字，双手执拐杖放在身前，肘部从右向左晃动。现在，他不再是个闲庭信步的浪荡儿，他觉得自己是个训练有素的军事向导。他在茫茫雪地中停下脚步，试图识别方位，他麻利地将拐杖夹在一只手臂下，抽出一张地图，夸张地把它打开。一个插入镜头交代了这是一幅粗陋的图画，上面只绘着表示方向的箭头。他像印第安侦察员般在前额用手搭凉棚，看向"北方"，双手合拢那张纸，然后牢牢握住，跳转了几圈，直到朝向正确的方向。

在这些开场镜头中，卓别林像一个墨水画出来的卡通人物，一个被雪地衬出来的抽象形象；在其他地方，他和麦克·斯温（他是森尼特电影里的著名喜剧演员）既同沙龙中那些人的现实主义族群形象，也同乔治娅和杰克那种典型的好莱坞式魅力形成了鲜明对比。卓别林独特的举止风格把他同任何对手戏演员都区分开来。他的整个方式源自古典哑剧，另外还

有情节剧的模仿传统，因此，他看上去与其说像一位普通的电影演员，不如说更像一位歌手或舞者。比如，当其他演员都以合乎自然主义电影的方式来做体势和动嘴唇时，流浪汉却很少用语言来交流。当他被抓住在布莱克·拉森（Black Larson）的小木屋里啃骨头时，他像小孩在自己的肚皮上画圈，表示自己的饥饿；为了表示他没有吃掉拉森的一支蜡烛，他在胸口画十字。他和大吉姆之间的友谊通过煮靴子吃这件事建立起来，而他对乔治娅的爱慕则是通过逢迎的眼神和点帽的动作传达的。在那些少有的他"说话"的时刻，每当他的嘴唇刚要动，字幕卡便会出现。比如新年之梦段落：围绕在桌子四周的女人们热烈地鼓掌邀请他来一段餐后演讲。他站起身，向她们致意。他的嘴唇张开，但突然字幕卡插进来："啊，我是多么高兴啊——我不能。"切回到流浪汉，他缩着肩膀，讪笑着。他用一段"小面包舞"来替代演讲。

卓别林不断地把社会行为的表演性质凸显出来，运用舞蹈这样的抽象技巧，而不是日常的体势；而在本片的大部分，摄影机将我们与他拉开距离，从而协同制造了间离效果。作为导演，他回避了复杂的摄影效果；然而，他十分关注演员和摄影机之间的距离："我发现，机位不但产生心理效果，而且也在陈述着一个场景。"他写道，"摄影机离得近一点，或者离得再远一点，都会增强或损坏着某种效果。"（151）因此，当他做令人发笑的表演时，总是会避免紧凑的特写或景深的构图；通常，他会把摄影机架在与胸同高，让它远得足够展现流浪汉的全身，而他会在画格的两边堵住他的入口和出口，运用最早期电影中那种平面化的、表现性的构图。事实上，如果在某些卓别林的场景中加入横向的跟拍运动，那么，其结果看上去就像是布莱恩·亨德森（Brian Henderson）所说的戈达尔电影中的"非资产阶级风格"（并非巧合的是，戈达尔的很多构图都源自基顿或劳莱与哈台 [Laurel and Hardy] 作品这样的默片喜剧）。

这并不是说卓别林是个激进的艺术家。恰恰相反，他是戏剧的保守

主义者，偏好现实主义的主流戏剧，认为布莱希特式修辞法虚张声势。[1]正因为此，他早期那些和森尼特合作的更自由和更具表现性的电影，看上去比他本人的后期长片要现代主义得多。即便如此，他还是认识到打闹喜剧需要明显的几何式场面设计，以便让演员看上去有点像在扁平空间内运动的木偶。这个技巧的显著一例出现在《淘金记》开场后不久，其时，查理被暴风雪吹进了拉森的小木屋。在这个段落的大部分，小木屋场景被拍得像镜框式舞台，银幕就是它的"第四面墙"。仿佛是为了强调构图的工整，卓别林的运动变得精确、迅速而又僵硬，像森尼特喜剧中跳帧的、有些机械化的动作。与此同时，动作被封闭起来，人物于是平行于摄影机以滑稽的方式登场和退场，小木屋两边的门形成了一个风道，他们就在其中穿梭而过。

横摇运动或特写本来会破坏这个场景的喜剧性的、近乎抽象的几何性，正如在本片近结尾处，当小木屋被吹到悬崖边，它们破坏了那些滑稽的动作。这个高潮场景很可能是所有卓别林作品中最出色的视觉笑料，会使希区柯克产生很大的兴趣（如果他来拍，或许会运用蒙太奇和"主观"角度，以增强对演员们的代入感）。卓别林和斯温在一个镜框式舞台风格的主镜头中表演了大部分的动作，查理和大吉姆差别巨大的身体分居画面的两侧，让构图和小木屋都得到了平衡。

一场巨大暴风雪之后的早晨，我们看到这个原始简陋的木屋恰好矗立在安全地带和令人恐惧的断层之间。一张字幕卡宣称屋里的两个人都处于"一无所知"的状态中。吉姆还在睡觉，查理醒过来，准备早餐。他横穿到

[1] 在《我的自传》（*My Autobiography*）中，卓别林概述了自己的戏剧观："我不喜欢莎士比亚式的主题……我无法对一个王子的问题感同身受。即便哈姆雷特的母亲和宫廷里的每个人都睡过，我也只能对哈姆雷特的痛苦感到漠然……就我对戏剧的偏好来说，我喜欢常规的戏剧，还有那种把观众和虚构世界分开的舞台装置……我不喜欢那些越过舞台脚灯、让观众参与的戏剧，它们让一个人物靠在台口，解释着情节……我喜欢的舞台美术是能增加场景现实感的，除此皆不足取。如果这是一部关于日常生活的现代剧，那么，我不想要几何式的设计。"（257）

"几何式"表演。

木屋的右边，在墙上挂了一盏油灯，整个木屋微微地倾斜了。然后，他横穿到左边，木屋又恢复到水平。他走路摇晃不定，试图让自己从睡眼惺忪中清醒过来。当他把一张沉重的早餐桌拖过整个房间时，木屋翘了起来；他转了转桌子，绕着它"爬坡"，房间又平衡了。木屋轻微的摇摆让吉姆醒了过来，但刚开始时，他们都以为自己还在宿醉的状态。通过让他们在房间两端待上一会儿，悬念被拉长了，并从中营造出喜剧感。吉姆起身，走向房间的左边去取外套，查理也刚好向右走，他站到一个箱子上，从屋梁上拽几根冰柱用以烧水；他们再次擦身而过，吉姆来到右边刷外套。突然，查理也来到吉姆这边，木屋开始倾斜；但吉姆又向左走，让木屋及时回到了原地。吉姆的巨大体重让房间重重地落地，墙都抖动起来，这让两个人开始觉得应该不是自己的胃出了什么问题。他们站在银幕两侧，看着彼此。查理跳上跳下检查着地板。接着，他们都转着小圈，查理的跳跃动作轻盈如爱丽儿，吉姆则笨重如凯列班。没有东西在动。查理不再把这当回事，开始干自己的事，但当他走向吉姆所在的房间位置时，木屋再次摇晃，他倒在了那个大块头的怀里。当早餐桌朝他们滑过来时，他们疯狂地爬向房间的左边，最终让一切再次恢复水平。他们手牵着手，小心翼翼地做实验：轻轻走向房间的中心，重心都落在左脚上。木屋令人晕眩地摇晃起来，查理开始朝斜坡上方跑去，他的脚在快速地摆动，身子却原地不动，就像早先那个"风道"段落中发生的一样。最终，他终于渐进到能够让木屋恢复平衡的位置，但随着木屋的下落，惯性又让他跌进火炉，这让他蹿回到房间的另一边，于是情况又重演一遍。

在这个情节的大部分时间里，摄影机机位都是固定的，仿佛它是一个跷跷板的轴。初始段落已经交代这个屋子的两端都有门，而卓别林有时也交叉剪接到户外，让观众知道其中一扇门通往安全地带，另一扇则通往深渊。有时，他会以较近的景别切换到其中一位惊恐的淘金者的反应镜头；但当这个段落达到它悲惨的高潮点，这个木屋被一条绳子以四十五度角吊

在悬崖边上时，这两个人踩着彼此的肩膀以逃脱时，他还是回到了镜框式舞台的景别，从愚蠢的左右来回运动的样式中来制造笑料。摄影机的距离也让我们得以见证演员们杂技式的技巧，他们复杂的动作编排并没有怎么借助剪接，而他们最微小的动作也足以引发笑声。当卓别林测试地板时，他穿着肥大裤子的双腿一下蹲，接着做了一系列快速跳跃，弯曲双膝，像蟋蟀一样。他打开了那扇错误的门，发现自己悬在峭壁上，就又爬了回来，站在那里，整个身体绕着优美的同心圆。他依靠着大门寻求支撑，再次飞了出去，不得不挣扎着回来；然后，他灵巧地用脚后跟支撑，暂时地取得平衡，接着在昏迷中摔倒了。

随着这个段落的发展，卓别林的面部表情从不明就里变成彻底的恐惧，这些表情带有对老式"舞台化"姿态的喜剧夸张。有时，他是情节剧中脆弱的女主角，下巴收回，双眼闭上，手扶前额；之后，他是滑稽的讽刺家，贴地靠在剧烈倾斜的地板上，怒视着门外的吉姆（后者终于得以逃脱），勾着食指，像是在召唤服务员。他的有些最滑稽的样子是极其微小的。当意识到最轻微的动作也会让木屋滑到山底，他那平时充满生气的脸就突然像是被锁定在呆滞的面具中，他用一连串的眨眼动作和吉姆交流；他突然想咳嗽，竭力抑制住，眼里充满恐惧，后又因绝望而变得迷离。

斯温的脸具有同样的喜感，但他天然有一副滑稽的外表。他阴沉、近乎原始的反应，被詹姆斯·阿吉（James Agee）形容为"长毛的蘑菇"的荒诞面相，让他完美地衬托出流浪汉那种精巧的癫狂。在本片早先的段落中，卓别林和斯温共吃一只鞋子，镜头在两人之间来回切换，斯温几乎只要不动声色就行了；我们能够想象他会有怎样的胃口，他稍显颓唐却愤怒的表情在拒不相信和越来越强烈的豁出去品尝卓别林靴子的意愿之间达到了完美的平衡。相形之下，卓别林的表情则充满灵性，善于表达。不同于更加美式且"寡言"的基顿（他也充满灵气和深情的），卓别林是位"健谈"

的哑剧演员,他那表情的律动是对兽性的抵抗。

卓别林变化多端的面孔非常适合喜剧。这种类型片能够提醒我们,我们在日常生活中是变色龙,在不同的境遇中扮演不同的角色,而卓别林的流浪汉特别凸显了这个特质。在《淘金记》中,他是探险者、服务生领班、男仆、百万富翁、探戈舞者、情人,以及许多其他角色。他能成为喜剧主角,原因之一是在他大开大合的动作和卑微的"本质"之间通常存在着落差。[1] 无论从哪方面看,他都堪称利奥·布劳迪(Leo Braudy)所谓的"戏剧化的人物"(theatrical Character)——这个人物在**表演**,并让我们看到表演的人工性。比如,当他向乔治娅告别并和吉姆一起前往淘金时,他就变成了德尔萨特式的大开大合:他先是抱住了乔治娅,然后像旋转着从她的双臂中迈开,握着她伸出来的手。她把一只手臂斜撑在身旁的桌上,另一只则优雅地向他伸去。他向后仰起头,把那只空闲的手以凯旋的姿态举过头顶,踮起脚尖,挺直身体。他像是站在临时演讲台,宣告着胜利,他放开了乔治娅的手,头越发往后仰,一只手放在心脏部位,表达着矢志不渝的爱。接着,他张开双臂,踮着脚尖旋转着朝她走了过来,鞠躬,并夸张地亲吻她的手。他像"谢幕"一般往后退,脸上散发着憧憬的光芒,双手

[1] 在喜剧中,本质和现实之间的差距通常是从语境中建立的(就卓别林的例子而言,他的服饰和影片的整个情节都意在说明他是一个流浪汉,傻乎乎的举止就像是一个恋爱中的人)。但它也被体势所强化。演员的工作是挑出表演的特定惯例,并将它们夸张,表明人物是乔装成这样,而非本来如此。比如,在莎士比亚的《亨利四世》第一部分中(我将在后面对《休假日》的讨论中提到这部戏剧),福斯塔夫很可笑,因为他是一个肥胖的废物,举止却像个风度翩翩的骑士。王子本也会是滑稽可笑的——就像佐罗扮演花花公子,或超人扮演克拉克·肯特(Clark Kent)——如果莎士比亚赋予他一个更愚蠢、更不令人信服的形象,或这个人物本身就被要求做出不那么令人信服的表演。这两个角色之间最好玩的场景是一个戏中戏,当时,他们交换角色,模拟着王子哈尔和国王之间的面谈(后来,本戏"在现实中"向我们严肃地展示这个面谈)。注意在《午夜钟声》(*Chimes at Midnight*, 1967)中,奥逊·威尔斯是怎样展现福斯塔夫的装扮的:他肥大而又肮脏的身体斜倚在临时的王位上,头顶陶罐权当亨利的皇冠,他绝妙地戏仿着约翰·吉尔古德讲究的嗓音(不过,也许我们听到的真的是吉尔古德的配音)。片刻之后,我们看到了吉尔古德,他带着悲剧性的尊严饰演亨利这个角色,从而让我们把他的呈现当成真实。

卓别林和乔治娅·黑尔"引用"情节剧。

抱着胸。接着，他猛地伸出右臂，滑过胸前，向左指着画外，表明他旅程的方向（参见前页下图）。他再次踮起脚尖诉说衷肠，却被一个喜剧式的反转打断了：大吉姆的手臂从画外伸了进来，抓住他指方向的那只手的手腕，并像扯一条松软的毛巾一样把他扯离了这个场景。

这个场景的幽默感部分在于，查理就像是一个表演过火的失业演员。这种夸张的表演中的表演在《淘金记》中有很多出彩的例子，并且全都有赖于卓别林的模仿技巧。比如，当流浪汉在感恩节煮靴子，并假装这是一顿大餐时，这个情境**本质上**并不可笑。事实上，育空（Yukon）的淘金者们确有饿死或转而同类相食的情形，据杰克·伦敦说，他们有时会把靴子烧成糊状物吃下去。不过，即便卓别林吃的是真实的食物，他的这套动作也会是引人发笑的，这主要是因为他漫画式地表现了一个餐桌仪态过度夸张的人。他"表演着"就餐，针对不可食用的材料即兴发掘着各种烹饪的可能性，与此同时，他还让自己变化成各种常规的人物——从厨师到服务生，再到美食家。通观整场戏，他的举止会让我们想起萨特在广阔的社会层面上所观察到的滑稽现象："孩子，"萨特写道，"玩弄自己的身体，是为了探索它，弄明白身体的各个部分；咖啡馆里的服务生（很像厨师或用餐者）玩味着自己的境遇，则是为了**实现**它。"（转引自 Goffman, *The Performance of Self*, 75—76）。

不过，即便这个著名场景可用来定义喜剧，它仍然拥有另一个特质。这个情境的设置几近于真正的恐怖，摄影机从一个相对近的优势位置看着卓别林，把他框定在桌上，让我们贴近人物所遭受的痛苦。他的妆容是醒目的白色粉底，带着厚重的黑眼圈，但他的脸上却带着一种真实的呆滞、迷惑的表情。说他的表演像卡夫卡或荒诞派的"黑色喜剧"也许是错的，但他从来不会让我们忘却贫困中的丑陋细节，他创造出一种笑声之下的骇人悲怆感。

混杂的效应是卓别林作品的基本要素。虽然他很少像现实主义戏剧的

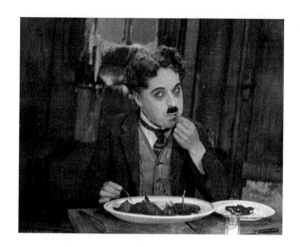

品尝鞋钉。

主人公那般邀请观众认同他所饰演的人物,他却以比其他默片喜剧更复杂的方式让他们卷入其中。《淘金记》不但可以被解读为一部打闹喜剧,也可被解读为关于资本的寓言,充斥着关于贪婪、命运和**人的境遇**的象征意味;因此,流浪汉这个人物的设计意在比典型的小丑更直接地引发观众的同情。正如雷蒙德·德格纳特(Raymond Durgnat)指出的,他行为中本质性的喜剧落差在于,他像"一个试图扮演成人的小孩"(*The Crazy Mirror*,78)。考虑到这部电影中的贫瘠环境和赤裸裸的冲突,他就成为一个幻想的客体、与生俱来的婴儿期焦虑的象征。他不但表现了对贫困和饥饿的恐惧,也表现了对离弃和孤立的恐惧,更不用说对被更大、狰狞的"成人"所包围的恐惧。当然,用德格纳特的话来说,他也是个"试图做花花公子的流浪汉",他是美国电影中最具自觉的艺术化或者说唯美化的主角,如此接近一种我们所熟知的文学类型人物——穷困潦倒的世纪末诗人——以至于不由得去设想让青年卓别林来演绎斯蒂芬·迪达勒斯[1]会是怎样的情形。

[1] Stephen Dedalus:詹姆斯·乔伊斯创作的虚构人物,他是《青年艺术家画像》中的主人公,也是《尤利西斯》中的一个重要角色。他被普遍认为是乔伊斯在文学作品中的另一个自我。——译注

卓别林作品的多样面向——滑稽、优雅、同情和恐惧——完美地融合在"奥希阿纳摇滚"舞("Oceana Roll" dance)中，舞名源自卢西安·登尼（Lucien Denni）和罗杰·刘易斯（Roger Lewis）发布于1911年的流行曲。这个段落其实是那些森尼特喜剧中的老套笑料（"胖子"罗斯科·阿巴克尔 [Fatty Arbuckle] 便在《厨子》[The Cook，1918] 做过类似的表演），但它被新的语境和卓别林的模仿技巧彻底转化了。和感恩节晚餐段落一样，这场戏的喜剧感来自表演中的表演，在这里，流浪汉模仿了一个舞者，他把餐叉插在面包上，在桌面上操控它们。和通常一样，他卑微的外貌和他宏大的戏剧仪态之间形成了喜剧的距离感，但更加具体地说，他从面孔的极度严肃同他那舞动的"双脚"的欢快卡通感中引发了笑点。除了滑稽可笑，表演里其实有相当多的智慧，其中有一些机敏的反转或舞蹈风格的突然变换，都呈现得优雅敏捷。在这一切之下，存在着一种凄楚的氛围，这部分是因为这支舞在情节所安置的方式。它发生在查理的梦中，他幻想着自己正在娱乐着乔治娅和她的朋友们，这个段落结尾的画面——这群穿华服戴纸帽的女子笑着鼓着掌——几乎带有险恶的意味：乔治娅卖弄风情、喜欢摆布，而坐在画面右边的胖女人和爱森斯坦作品中肥硕的资本家一样是个邪恶的漫画形象（按照巴赞的观点，我们可以说流浪汉的心中总是潜藏着一个凡尔杜）。

最重要的是，这场戏的悲伤感源自舞动的餐叉之上卓别林那愁苦、高度敏感的面容。衬着他的黑暗背景起到了和木偶剧背景相似的作用，他的头部被一圈光晕照亮，他的脸因此而成为戏剧的中心。我们看到他握餐叉的地方刚好低于外套在领带上系扣之处，桌上的餐包像一双外八字的脚，而餐叉柄则像是两条细小的弯腿。他的"解剖结构"各部分的比例差异是滑稽的，而他高高在上的态度又强化了这个效果。他的脸呈现出异常平和而又严肃的感觉，眼睑庄重地低垂，嘴唇紧闭并微微噘起。他是如此开始的，随着想象的音乐温柔地移动着身体，耸起肩，摆向左边，又转过

小面包舞。

来,他的头部是朝右的四分之三侧影。突然,他举起两只"脚",有节奏地踢踏起来,并把一个"脚尖"踢向自己的鼻子。他保持了一段这样的步骤,他的头转向一边,然后又转向另一边,他的上半身保持着同芭蕾舞者一样的深情,那两条受他控制的腿则以杂耍风格运动着。然后,他开始在这套表演动作中加入花样,每只脚踢向鼻子之前,他都会让它转动一下,迅速地滑向一边。右脚叠到左脚之上,头压低到与手齐平,看上去像玩偶的头,圆睁着眼睛空洞地看着我们,与此同时,肩和腿来回摆动。向右踢,交叉,摆动。两只脚又转成侧面,指向侧面,来了一小段"奔跑",颔首蹩着,头随着节奏摆动;然后,转向正面,又来了一段交叉步,突然跳着踢踏舞转向左边。仿佛连被自己的技巧迷住了,卓别林让每只脚做了更多的旋转,他的眉毛抬起,嘴唇噘起,眼睛转向上方。在做完了一次左右的曳步而行之后,他让双腿缓慢地分开,脚趾朝上,头隆重地向每只脚点了点,下巴触到脚尖。接着,双脚一起滑动,让身体挺立了起来,向左跳动了几步,停了下来。这位舞者面带微笑,谦逊地接受每个人的鼓掌。

这支舞是以一镜到底的方式拍摄的,并以别处所没有的程度让我们接近卓别林的脸。他的表情从近处来看,具有一种暧昧的效果。在某种意义

上，他正是查尔斯·卓别林"本人"——这个处于聚光灯之下的精致人儿是和叙事的前进运动分离的，他在向影片的观众炫技。在另外一种意义上，他就是个扮演舞者的小丑角色，有时优雅自若地朝上看，有时像孩子般专注地低头注视。他终究还是一个害羞的、略有点神经质的年轻人，衣衫褴褛，苍白而轻盈，他正在寻求叙境中的观众的赞赏。换言之，他的脸一部分作为"本人出场"、一部分作为由表演中的表演所决定的面具、一部分作为角色的"真实"样子而发挥作用。仿佛卓别林在装模作样，同时也在揭示他灵魂的本质。

我们可以在这种暧昧性之中看见戏剧体势的两种恰恰相反的功能。喜剧演员会让他的表演运动看上去蠢笨、夸张，或者以某种方式将其标记为一次表演；他在双重的意义中表演，让他的作品以一种由社会所决定的符码或仪式来呈现给我们。相比之下，一位亚里士多德式的诉诸情感的演员会把体势作为一种真诚的指示；他的表演运动成为角色真实自我的表达、一扇映射存在的窗子。这两个功能之间的区别并不在于体势被风格化或被凸显的程度，因为高度惯例化或高度表现性的表演都可以看上去相当严肃。传统喜剧的关键并不在于表演运动本身的形式，而在于对角色和符号之间的落差的揭示。

"奥希阿纳摇滚"舞的混杂效果既与它的语境相关，又与它的亲密性相关。那种认为摄影角度本身自带喜剧性或严肃性的说法是荒唐的；然而，大多数美国喜剧，从卓别林和基顿的默片到霍克斯和刘别谦那些对白最多的电影，都相对较少使用特写。一般的观念认为，紧凑的镜头应该留给那些强烈的心理时刻。因此，在《淘金记》中，特写几乎总是包含着非喜剧的表演，或者不确定性、暧昧性对喜剧性情节剧场景的突然入侵。比如，影片的早先段落中有一个意想不到的"布莱克"·拉森（由前杂耍喜剧演员汤姆·默里 [Tom Murry] 饰演）的紧凑镜头，短暂地从一个常见的反角变成一个受围困的淘金者。需要注意的还有，那个沙龙里演唱《友谊

地久天长》时一张张人脸的蒙太奇，也近似于一部关于苦难的纪录片。至于卓别林本人的特写，所起的作用则类似于显微镜或 X 光，它们弱化了化装、服装和体势——事实上，是组成戏剧性表演的一切——同时找出他的"真实"表情。

重要一例是本片中最大的特写镜头：查理从他的新年美梦中醒来的时候，他发现根本没有客人来他的派对。欢笑着的女人们的画面叠化为孤身一人的查理，他坐在空荡荡的、被烛光照亮的桌边，低垂着头正在睡觉；他醒了过来，走向门口，朝外望去，他保持着这样的姿势，同时电影在他和"蒙特卡洛"吧的活动之间交叉剪接。这个镜头有着近乎直白的效果，让卓别林脸上的细纹和皱褶显现出来，将喜剧甚或戏剧似乎需要的距离从他这里剥夺了。从这样一个有利的位置，在这个语境中，他的表情有些像格里菲斯影片中那些蒙难的女人。他以侧面示人，头沮丧地耷拉着，头发因睡觉而略显凌乱，面部被一束强光打亮，几乎没有阴影。他的翻领上夹着一朵枯萎的花——这是一朵玫瑰花，类似于乔治娅首次登场时，字幕卡边角上的那朵——房门敞开着，黑洞洞的，成了他的背景。他的脸上没有明显的化装，也没有扭曲面部肌肉，依靠松弛的肌肉和右眼下方眼袋或裂缝来赋予他一种憔悴、困顿的神态。他"表演"得比有些演员所可能做的要略多点，他眨巴了一下眼睛，让嘴唇轻微运动了一下，仿佛他想微笑，却无法咧开嘴。最终，他关上了门，转向摄影机，向下凝视，看上去噙着眼泪。接着，他叹了口气，走出画框。

如果说演员们在喜剧电影中的典型做法和他们在戏剧性电影中的典型做法之间存在重要的区别，那它就很好地体现在这一"无体势时刻"，此时，卓别林不再通过对舞台演员或舞者明显经过设计的模仿来创造他的角色了。他那似笑非笑、眨巴的眼睛和低垂的头部——所有这些都是表现悲伤的常规符号、一种外露的意指；然而，这个镜头留下来的主要印象是一个男人在**思考**，并且是在没别任何人观察的情况下。演员的情感、当他进

卓别林"像狗一样的神态"。

入角色时他的眼睛中掠过的神思，都成为表演的内容。我们能轻易地意识到这个场景是虚构的，但这个演员不再让我们觉得他是在"再现"一个自我了；他的特写成为一种极简的艺术，几近于毫无艺术。

至少从格里菲斯那个时代开始，特写就以这样的方式被运用，以此让电影的体势变得了无痕迹，揭示出一种情感的真相。然而，从卓别林这里，我们异常清楚地看到，一位演员运用了所有的表演效果，并迅速地操控着观众和角色之间的关系。或许那正是为什么——仿佛为了表现他的技巧——他选择用一个更为自反的标记来结束《淘金记》：山间木屋中的喜剧性恐慌这时结束了，他和吉姆成为百万富翁，坐在游轮行驶在阿拉斯加的海面上。查理同意一个记者给他拍"发财前后"的对比照，并临时重新披上流浪汉的服装。他与乔治娅喜剧性地巧遇，后者作为偷渡客躲在这艘船上。他们接吻，摆姿势让摄影师拍特写，一张字幕卡显示查理说道："不要毁了这张照片。"这句台词将温柔的反讽赋予到这个典型的好莱坞大团圆结局，但它也提醒我们，那些表达爱情的亲密体势，无论看上去多么了无痕迹，都和小丑疏离的、"表演出来的"体势一样，是表演的符号。

第八章 《摩洛哥》(1930)中的玛琳·黛德丽

黛德丽与约瑟夫·冯·斯登堡合作的作品包含了弗洛伊德在另一个语境中所说的某种"价值重估"(transvaluation of values)。黛德丽既非现实主义演员,也非喜剧演员,她安居在一个世界中,在那里,可见的艺术技巧变成了真实性的符号。她也挑战了我们判断她的演技的能力,因为她的形象异常依赖于一种受控的、巧妙的**场面调度**。事实上,按照斯登堡的说法,黛德丽不过是他的受虐狂奴隶。斯登堡在奇特的自传《华人洗衣店趣事》(*Fun in a Chinese Laundry*)中,他对黛德丽的描述混合着冷静的欣赏和刻薄、妄想狂式的蔑视——这种语调正符合一个被抛弃的狂傲恋人。他对经常电影表演发表评论,言语同样尖酸刻薄:"我对艺术家的问题越多思考,它们和演员的问题越少相似。"(97)"演员的打开和关闭就像一个水龙头,并且,和水龙头一样,并不是流经他的液体的源头。"(165)"学习表演是一回事,但了解演员和表演人群中的女性则又是另一回事。若非(电影)被他们支配,根本就不需要去了解他们,并且,即便出于不得已,人们也是有必要熟悉使用的材料。"(122)

黛德丽本人并没有反驳这些观点。在纪录片《玛琳》(*Marlene*, 1986)中,她把自己的早期好莱坞电影描述为"刻奇之作",并居高临下地评价女人的智慧,似乎不愿承认她对她所做的非常用心。有些评论家或明或暗地

同意上述说法，他们经常指出，在解除同斯登堡的合作之后，黛德丽的作品就相对令人失望了。[1] 然而，也应该铭记，如果斯登堡没有"发现"黛德丽，那么，他本人的名望也会无足轻重。也许，如果我们更加仔细地分析黛德丽的表演技巧，他们之间的平衡方程式就能得以复原。

诚然，玛丽亚·玛格达莱娜·迪特里希·冯·洛施（Maria Magdalena Dietrich von Losch，她的真名貌似比她的艺名更适合她）作为演员需要一种特殊的场景，而她在1930年代派拉蒙电影高度装饰的世界中找到了它。在她大多数接下来的作品中，她就像一位暂借出镜的名流客串，破坏或扭曲了影片表面的意义——比如，在《七枭雄》（Seven Sinners，1940）里，她对约翰·韦恩唱起了小夜曲，而她穿的则是和他一样的海军军官服。在她后期的那些导演中，只有奥逊·威尔斯对她的使用堪称出色，让她在《邪恶的接触》（Touch of Evil，1958）中出演一个叫做塔尼娅的吉卜赛妓女。只有那么一次，她所出演的电影在风格的大胆上堪比斯登堡，并且，她还把带有自反式玩笑的威尔斯式氛围和过激的戏剧风格完美地融合起来。在其余作品中，她最成功的角色都符合她自己在公众心中的形象：一位来自旧时代的仍然美丽的巨星，从未受过诺玛·德斯蒙德[2]那样的打击——比如《欲海惊魂》（Stage Fright，1950）和《天空无路》（No Highway in the Sky，1951）中那样。

黛德丽出演的好莱坞电影，无论拥有怎样的布景氛围，她的角色几乎总是舞台上熠熠生辉的形象。她成为一个"演绎"明星风采的明星，一个带着异域风情的欧洲人，极少被"自然化"或被带入尘世。在她与斯登堡合作的早期，她也是挑衅和引发争议的。她的服装、化装和布光都得到了

[1] 作为一例，可以参见大卫·汤姆森的评论；David Thomson, The Biographical Encyclopedia of Film, 153—155。

[2] Norma Desmond：比利·怀尔德执导的著名影片《日落大道》中的主人公，是好莱坞默片时代的明星，却不肯承认自己年华老去和过气的事实，最终陷于疯狂。——译注

相当程度的凸显，就像绘画中的风格主义；而她的风格也比有声片所鼓励的更缓慢，且具有多得多的表现主义色彩。结果，很多观众会觉得她矫揉造作。比如，约翰·格里尔森（John Grierson）抱怨斯登堡沦为摄影师，热衷于令人不胜其烦地拍摄黛德丽："我发现她的神秘姿态过于刻意，她的化装过于人工，在庄重迟缓之外，对戏剧中的任何事情来说，她的每个体势和言语都过于刻意。也许斯登堡还在追求那种古老的暴烈感。当主题稀薄时，这种追求就会导致近乎荒谬的效果。"（59）

格里尔森显然并不欣赏黛德丽表演中的幽默感，或者也不认为她这种几近荒唐的姿势有可能意在挑战趣味和礼节的惯常标准。大卫·塞尔兹尼克注意到了她的怪异感，并表达了一个典型的从电影工业角度出发的意见，在1931年，他评价道，斯登堡的电影处理的是"一群处于彻底虚假的情境中的完全虚假的人。通过一系列才华横溢的花招，他强迫观众全盘接受那些他们的智商在正常情况下会拒绝的东西"（28）。事实上，黛德丽出演的斯登堡电影令人迷惑地混合着商业情节剧和极致唯美主义，以及廉价小说的俗套和世俗的反讽；即便在它们那些最具自觉意识的艺术性的片段，也多少处在介乎浪漫理想主义、坎普[1]和现代主义的地带，仿佛好莱坞和19世纪末期艺术的某种倾向被推至极端，从而开始解构。任何对黛德丽的评价都有必要意识到这种令人眼花缭乱的效果大杂烩。麻烦在于，即便是某些向她致敬的最好的文章似乎也没能捕捉到她表演中的论辩意蕴和斯登堡电影中的悖谬。

我们从研究黛德丽最具影响力的方法中挑出三种，思考它们之间的显著差异，问题就会变得明显起来。先从劳拉·穆尔维（Laura Mulvey）的《视觉快感与叙事电影》（Visual Pleasure and Narrative Cinema）开始，它是过去

[1] camp：来自法语"se camper"，原意为"摆出夸张的姿态"。苏珊·桑塔格在她的著名论文《坎普札记》中，提到了很多"坎普"的特征。——译注

二十年中被讨论得最多的关于好莱坞的文章。穆尔维出色而又激进地运用了弗洛伊德/拉康的心理学，让假设中的男性观众悬置于两种通向快感的厌女途径之间：斯登堡式的"物恋观淫癖"（fetishistic scopophilia）和希区柯克式的"施虐窥淫癖"（sadistic voyeurism）。两种选择都是阳具中心主义的：它们都有赖于"被阉割的女人的形象"（6），并支持主流文化的父权价值观。不幸的是，正如穆尔维和其他人在随后指出的，这样一种解读没有为反文化的游戏提供什么可能性；它不但暗示女性观众是被动地由好莱坞塑造的，而且也过于简化了斯登堡和希区柯克，两人都预料到甚至鼓励着精神分析式的阐释。[1] 就黛德丽而言，穆尔维似乎仅仅是确证了斯登堡的看法，即她只是某种蜡像，或者只是他可以在上面作画的帆布，无疑，他是在用"摄影机笔"（camera stylo）作为阴茎的替代物。

　　早先，苏珊·桑塔格的《坎普札记》提出了相当不同的观点，此文简短地评价了斯登堡和同性恋亚文化风格的关联。桑塔格写道："现代感受力的两支先驱力量，分别是犹太人的道德严肃性和同性恋者的唯美主义及反讽。"（290）[2] 她把斯登堡和第二个门类相联系，但是，她只是捎带提及黛德丽的电影，评论它们令人惊叹的装饰性的繁复过度。事实上，她的旨趣更为宽广；她想定义一种非政治的、颓废的、潜在颠覆性的态度——它无疑是由一种男性的想象制造的——这种态度在17世纪至今的西方艺术中不时发挥作用。最终，她交由我们自己（坎普也是经常如此）去决定到底

[1] 对于穆尔维原先的立场，有很多限定条件和批判。比如，参见 Mulvey, "Afterthoughts on 'Visual Pleasure and Narrative Cinema' Inspired by *Duel in the Sun*", *Framework* 15/16/17 (Summer 1981); D. N. Rodowick, "The Difficulty of Difference", *Wide Angle* 5, no.1 (1982); Gaylyn Studlar, "Masochism and the Perverse Pleasures of the Cinema", *Quarterly Review of Film Studies* 9, no.4 (Fall 1984); Florence Jacobowitz, "Feminist Film Theory and Social Reality", *Cineaction* 3—4 (Winter 1986); E. Ann Kaplan, *Women and Film：Both Sides of the Camera* (New York：Methuen, 1983), 50—52. 亦可见 Janet Bergstrom, "Sexuality at a Loss：The Films of F. W. Mumau", Susan Suleiman, ed., *The Female Body in Western Culture* (Cambridge, Mass.：Harvard University Press, 1986)。

[2] 此句译文据程巍。——编注

美学传统的哪些制造物当得起"严肃的欣赏和研究"(278)。

在桑塔格的希腊式观点和穆尔维的希伯来式观点之间，是安德鲁·萨里斯（Andrew Sarris）（《约瑟夫·冯·斯登堡的电影》[The Films of Joseph von Sternberg]）和莫莉·哈斯克尔（Molly Haskell）（《从尊敬到强暴》[From Reverence to Rape]）的自由主义－人文主义式解读，指出导演和明星之间的某种辩证关系。萨里斯和哈斯克尔相当明白斯登堡－黛德丽合作关系中的暧昧性，以及明星制中的"实用政治"（realpolitik）。然而，即便萨里斯认识到黛德丽的重要性，他主要关心的还是斯登堡的"情感自传"，并主张导演风格不能反对"严肃"内容："斯登堡情感的体量绝非细碎，表达它们的方式也绝非不得当，尽管从约翰·格里尔森到苏珊·桑塔格的批评家们不这么认为。"(8) 同时，哈斯克尔更关注的是黛德丽形象的复杂含义，而非她表演的具体细节。[1]

先把黛德丽表演的风格主义放在一边，这三个方法看似具有同样的说服力——证明了这些影片中矛盾的对话力量。[2] 我自己的讨论则从每一篇中自由地获得启发；我持这种多元态度是有道理的，我将证明，黛德丽和斯登堡的合作是至少三种不同文化和亚文化类型特质的汇聚点：

（1）好莱坞叙事，加上它对异性恋的爱情和冲突、父权规范和古典形式的着意强调——尽管在这里，我们需要更明确一些，指出若干部黛

[1] 我必须指出，哈斯克尔的经典研究启示了穆尔维，因为"尊敬"和"强暴"能够轻易关联到"物恋观淫癖"和"施虐窥淫癖"。但是，哈斯克尔在指出这个关键论点之后，从未过度简化好莱坞的叙事快感，也从未表示女人是被动的观看主体。

[2] 读者会在这里和其他一些地方会注意到一种对巴赫金（Mikhail Bakhtin）作品的暗指。我的某些论点和他的相似，这主要是因为纵观本书，我都在强调角色、明星形象和电影中的众声喧哗或多义性。不过，我想强调，我并未试图系统运用巴赫金的理论。事实上，在我看来反讽的是，尽管巴赫金把小说视为一种文学模式，他的很多重要术语——"对话""狂欢"等——都借用自戏剧。无论如何，他对文艺复兴和浪漫主义文学中面具主题的评论（Rabelais and His World, 36—41），也同像斯登堡和威尔斯这样的电影导演密切相关。

德丽-斯登堡电影制作于制片法典[1]颁布之前,紧随在默片时期之后,此时,那些根据贝拉斯科·伊巴涅斯(Belasco Ibañez)和埃莉诺·格林(Elinor Glyn)作品改编的骚动的"女人"爱情剧正退出好莱坞的潮流。萨里斯和哈斯克尔都强调了这一点,因此,他们那些最好的观察关乎情节的显性层面,即男女人物之间的冲突。

(2) 18、19世纪以男同性恋为主体的颓废艺术。斯登堡是最后的纨绔儿(dandy),奥斯卡·王尔德的名言或许就是他的座右铭:"在思想范畴中我视作似非而是的悖论,在激情领域中成了乖张变态的情欲。"[2]黛德丽的银幕形象显然源自被那些维多利亚时期的唯美主义者想象出来的残酷女人——斯温伯恩(A.C.Swinburne)的多乐雷丝、沃尔特·佩特(Walter Pater)的蒙娜丽莎、王尔德的莎乐美、萨克-马索克(Leopold von Sacher-Masoch)的维纳斯。[3]在这个层面上,精神分析拥有重要的解释功能,它甚至揭示了社会对同性恋的强烈禁忌导致了某些类型的物恋想象。然而,苏珊·桑塔格论坎普的文章并没有运用弗洛伊德的理论,这或许是因为她选择不用"犹太人的道德严肃性"去阐述一种意识形态对立的传统。

(3) 选帝侯路堤的军服诱惑和鞭打-捆绑展示。这种风格同黛德丽和斯登堡紧密联系在一起,与坎普并非迥然相异,但它的基调更俏皮和讥嘲,让人想起魏玛共和国时期的柏林。斯登堡曾在自传中描写过魏玛时期夜生活中的性混乱:"当我夜里出去用餐时,这样的情况并非罕见:有人坐

[1] Production Code:又称"海斯法典",由美国电影制片人与发行人协会(MPPDA)于1930年拟定,旨在界定可被道德接受的电影内容,作为审查的依据。在1960年代被正式取消,由分级制替代。

[2] 译文据朱纯深。——编注

[3] 黛德丽电影对施虐受虐的公然指涉值得关注。在弗里茨·朗(Fritz Lang)的《恶人牧场》(*Rancho Notorious*, 1952)中,她穿着全套的舞厅服装登场,跨在一个胖牛仔的背上,骑着他穿过酒吧间,并用一根鞭子抽着他。这个画面就像是从乔伊斯《尤利西斯》中的夜城(Nighttown)片段中摘取而来,但本片的叙事又使得人物们看上去只是在单纯地找乐。

在我身旁，穿成女人的样子，用一个大粉扑给鼻子拍粉，可之前这个粉扑看上去是乳房……不但男性会伪装成女性，树林里也尽是外表和做派像男人的女性……谁若对这一切大惊小怪，那他就是一名游客。"(228—229)。他写道，1929年的柏林，"是一次对戈雅、比亚兹莱、拜劳斯、齐勒、波德莱尔和于斯曼的招魂"。当他初次注意到黛德丽时，她正斜倚在舞台侧翼，带着"一种冷冰冰的滑稽感……漠视我的到场"，她像是"一个罗普斯画出来的模特儿，但如果图卢兹－劳特累克看到了她，想必会连翻几个斤斗"(232)。这些态度体现在他的电影中，无疑激发了劳拉·穆尔维对"物恋观淫癖"的分析，以及她对某种性别歧视中潜藏色情的意味的反感。

这些文化特性无法彼此决然分开。好莱坞的规范倾向于把潜在地具有颠覆性的和亚文化的意义掌控在手心，但是，这只会强化物恋式的嬉戏、性羞辱的基调和解构的威胁。实际上，在制造一个悬置、几近断裂的幻象的过程中，主流文化之声导致诸亚文化之声的"合作"。比尔·尼科尔斯（Bill Nichols）很好地描绘了最终的性和意识形态的暧昧性，他指出，斯登堡"在在场和缺席、躲藏和寻找的语境中许诺快感……他强调了在我们有关幻象的知识和我们对其真实性的信念之间存在着微弱的同盟关系。他威胁在我们眼皮底下揭开丑闻；他邀请我们在缝隙中玩耍，这个像楔子一般的缺口是由他的风格揭示的……正如小津安二郎，斯登堡可被解读为一位现代主义者，但是，也和小津一样，通向布莱希特和某种政治现代主义的关键步伐虽近在咫尺，却从未真正迈出"。并且，斯登堡的方法同黛德丽的表演风格融为一体，后者有赖于"指出她看上去像她本不是的样子，而**她**控制着差异"。通过这种方式，"物恋保持着胜利。获得保证的，是那甜蜜、撩人的等待的完整性，等待的是那被许诺却从未被揭示或暴露之物"(125—126)。

这样的论断或许普遍适用于好莱坞的表演，因为明星们是以银幕上的巨大投影这种形式出现在我们面前的；作为影像，演员是"缺席的"在场，

另外，影像尺寸巨大，而且它们实际上切割并孤立了身体部位，所有这一切都有助于形成一种物恋式的灵韵。但是，由黛德丽出演的斯登堡电影却是一种极端的表现形式，它的自觉意识达到了一个非常同一般的水准。它们彰显了物恋戏剧的每一个面向——以商品-物恋的形式，把派拉蒙的奢华服装用于一种奇观式的展示；以唯美的形式，把黛德丽转变成纯艺术品的造物，而她总是昭示着自己的人工性；并且以弗洛伊德心理学的形式，将黛德丽的身体变成一个拥有多种性象征的暧昧场域。更有甚者，有足够的理由相信，黛德丽对此了然于心，并对这些效果做出了贡献，巧妙地控制着自己的表演。甚至在《玛琳》中，她也找到了一种同她早期作品相关联的做法，坚持导演马克西米利安·舍尔（Maximilian Schell）不要拍摄她本人或她的周遭，只以声音"出场"，作为老照片的画外音；于是，她保持了撩人的在场和缺席，刺激着好奇，并继续意指着神秘。

斯登堡的电影也坚持着同样的矛盾，它们也总是公然坦白自己的执迷，这让更老到的观众放下了戒备。他的场面调度堆满了物恋的装备，仿佛黛德丽的风格促使他将好莱坞浮华的符码延展至超出寻常，最终创造了一个过于嬉戏反常的世界，对大众观众来说过于精致了。他对高等色情作品的私人趣味、他对他的明星的迷恋、他对大众趣味纨绔儿式的蔑视——所有这些态度似乎都激发了他颠覆惯例的需要，制造出的黛德丽形象在反讽和理想化之间取得了精妙的平衡。这一进程在《摩洛哥》中便清晰可见，这部作品要早于明显过度的《放荡的女皇》(The Scarlet Empress, 1934)和《魔鬼是女人》(1935)。在某种意义上，《摩洛哥》似乎严肃地处理了它那些稍显荒诞的情境，表达了关于爱情、本能自我和作为有才华个体的导演的各种浪漫观念；在另外的意义上，它把一切变成一种虚构体，暗示在略有点变态时，性才是最有趣的，自我也是一种伪装，并且——通过黛德丽和斯登堡的艺术融合——根本没有个体艺术家。

这种双关语甚至三关语的氛围对我们有关黛德丽的一切言说都产生了

影响，它甚至延伸至斯登堡著名的福楼拜式宣言："我即玛琳——玛琳即我。"这些话的作用既是一种主张，即他设计了她的形象，这个形象是基于他在她身上和她的文化中所看到的，也是一种坦白，即她也是他的投射；与此同时，这些话也表明，她也是个能动的执行者（active agent），会回视斯登堡，并决定他的态度。因此，她既是欲望客体，也是他所认同的自我理想，同时还部分地是他用以打磨构思的工具。和斯登堡自己一样，她是一个独立的角色，有能力做出极具浪漫的（或受虐的）行为，随时都准备着通过嘲讽惯例来让观众感到震撼或陶醉。这些影片通过采用《摩洛哥》中的首要隐喻——"还有一个女人的外籍军团"——并将它和有关妖妇或性强势女子的传统主题联系在一起，强调了这种平行关系，让黛德丽——她经常着裤装——得以采用男人的姿势，站或坐着时，双腿分开，双手叉腰。有时候在这样的时刻，导演和明星如此紧密地结盟，以至于我们无法判断是黛德丽在扮演一名男子，还是斯登堡在扮演一名女子；身份变成了服装，如安德鲁·萨里斯所言："表面成为本质。"

此外，黛德丽促成了斯登堡"幻境"的精神病理学，而她的表演风格和影片的情节也同时批判了父权惯例。她放缓的表现主义式举止、她暧昧的体势和言外行为[1]、她明显的幽默感——所有这些都包含一种特殊的拒绝，与其说像穆尔维所描述的物恋动力学，不如说像一种社会反讽。出于这个理由，黛德丽表演中最有趣的那些为自由主义或激进另类的解读开敞了一个边缘空间，吸引了派别迥异的批评家如莫莉·哈斯克尔、罗宾·伍德（Robin Wood）、安·卡普兰（Ann Kaplan）、丽贝卡·贝尔－米特罗和

[1] 语言学家把口头表达分为三种"表演"功能：每个陈述都同时具有一个言内行为（locutionary act，即一个正确句子的成形）、一个言外行为（illocutionary act，指向某个意图的陈述，比如提出一个问题、发布一个命令、表达一个主张）、一个言后行为（perlocutionary act，对一个听者产生特定影响的陈述）。一个戏剧演员对一个角色的阐释在很大程度上就是针对一个给定的句子，从各种言外的可能性中做出选择。参见 Elam, 156—166。

朱迪丝·梅恩（Judith Mayne）。

且不论这多种多样的效果，黛德丽与斯登堡的合作都是非同一般的，而成功也没有持续长久。黛德丽尽管在 1930 年代中期的薪酬可观，却从未位列卖座十强，而大萧条时期的观众们经常觉得她的异域风情过于离谱。派拉蒙开始为《摩洛哥》大做宣传时，把黛德丽形容成"所有**女人**都想见到的女子"（Baxter, 75）；然而，到了 1930 年代末，好莱坞却尝试着把她变得更"普通"，让她在《戴斯屈出马》（*Destry Rides Again*, 1939）中出演酒吧艺人，在这部影片里，詹姆斯·斯图尔特告诉她："我敢肯定在那脂粉之下，你有一张可人的脸蛋。你为什么不有朝一日擦拭干净，露出你的美貌呢？"

长久以来，对她感兴趣的主要是唯美主义者、男性同性恋、知识分子、一些她视为果敢自信的代言人的女性主义批评家。只有到了她职业的晚期，作为一个年华老去却又"永远"光彩照人的女人（并且作为一个德国人，曾于二战时期为美国士兵做过慰问演出），她才成为了怀旧和流行趣味的对象。亚历山大·沃克（Alexander Walker）在她的银幕人物中探察到的旧世界的"军队符码"——她对资产阶级舒适生活的明显蔑视、她对穿军装的偏好、她欢快的敬礼和三角帽——在这些较晚期的角色中令人伤感，使她长驻的美丽带上了英雄的气概，像徽章一样佩戴在身。

黛德丽人格形象的复杂含义，我们可以通过一个实例——她在《摩洛哥》中的表演，这是她年轻时代的早期作品，着意把她打造成明星——来做出最好的说明。在她和斯登堡的合作中，这是奇观性最少的一部作品，而即便按照她通常的标准，本片演进的步调也是缓慢的（要部分归因于青年黛德丽的英语还不够娴熟）；然而，这是她的传奇表演之一，确定了她在美国人中的声望，并影响了她后续的作品。本片改编自本诺·维尼（Benno Vigny）的一部戏剧，讲述了一位叫做艾米·约利的卡巴莱歌手的

故事,在经历了一次失败的恋情后,她离开了欧洲,在一家情况复杂的摩加多尔夜总会找到了一份工作。职业使然,艾米有可能成为另一个"上海莉莉"[1],但她并不是斯登堡后续某些电影中那种怨愤、跛扈的操控者。尽管被长相酷似斯登堡的有钱人、"世界公民"拉贝谢雷(阿道夫·门吉欧 [Adolphe Menjou])追求,她明显还是被帅气的军团士兵汤姆·布朗(加里·库珀 [Gary Cooper])所吸引。布朗——从本地妓女到指挥官夫人,他同每个女人都有染——玩世不恭地拒绝投入到稳定的关系中去。于是,艾米接受了拉贝谢雷的邀请,态度不卑不亢;而他则在礼貌的克制之下很少掩饰对她的迷恋。不幸的是,当她所爱的男人被送往战场时,她无法忍受这种悬而未决。在一个优雅的晚宴上,她听到了鼓声,宣告着军队已从沙漠返回,她从餐位上跳起来,不小心扯断了拉贝谢雷送她的珍珠项链,完全无视那些散落在大理石地板上的珠子。当她在一家昏暗、异国情调的酒吧找到布朗,并发现他其实一直在隐瞒他对她的真实感情时,她决定放弃安全感,投身激情。当战士们又要再次出发时,拉贝谢雷开车把她送到城门口;她看着军团队伍向地平线进发,情不自禁地跟在他们后面跑。她穿着一身时尚的白色连衣裙,把高跟鞋扔在沙子里,加入了一群各色人等的随军人员中。我们远远地望见她从一个女子手里接过拴山羊的皮带,跋涉在沙丘上。我们依稀听见山羊脖子上的铃铛声,同干燥的风声与军鼓声混合在了一起。

 这个结局的荒诞性堪称超现实主义者的手笔。作为影史中关于"疯狂之爱"的代表作之一,本片是浪漫的过度、心理现实主义和讽刺作品的谵妄混合物,无法一言尽述。为了公平对待这样一部电影和黛德丽的表演,唯一的办法就是更加细致地研究一些重要的场景,把它们当作斯登堡-黛

[1] Shanghai Lily:黛德丽在斯登堡另一部作品《上海快车》(*Shanghai Express*,1932)中所饰演的角色,是一个交际花,故事发生的背景是内战时期的中国。——译注

德丽"笔触"的缩影。

　　黛德丽的出场段落是个便利的出发点。斯登堡知道这是黛德丽在美国观众露面,所以他尽量让她的任务不那么困难。黛德丽的英语还有点不流利,所以她只用说四句简短的台词,单个镜头不超过一句:"谢谢,先生,你真好……""是的。""我不需要帮助。"和"谢谢,先生。"(即便如此,斯登堡后来回忆,她在发"帮助"这个音时都有困难。)她的肢体运动也很简单:她只是走到标记点,站在那里,这时另一位演员上前靠近她——这个调度强化了她的神秘感和重要性,让她成为被崇拜的客体。然而,这仍是个很难演绎的段落,因为摄影机几乎就没离开过她,她最细微的反应都是对剧情至关重要的元素。

　　这个场景开始时,她从浓雾中显身,那是在道具船的甲板上,她穿着黑色外套,戴着无边便帽,提着一个行李箱。她迈步走入镜头的焦点,疲惫地迈着大步,外套敞开着,身体若隐若现,她摇摆手臂的样子带有"男子气"的独立性(她步伐和手臂中缓慢的坚定感是经过精心设计的,表达一种性感的雌雄同体性和战士般的勇气——在最后一个镜头中,当她牵着羊迈过沙丘时,她重复了这些动作)。她停下脚步,环顾四周,甲板上处于她身后的人群依稀模糊,音轨上有轻轻的雾角声。

　　这就是斯登堡电影的一个典型特征,黛德丽的表演很大程度上是一种摆姿态的能力,这些姿态所发挥的效用几乎堪比一幅画作、一张静照或一个当代广告中的姿态。她的站姿和游移的眼波把她定位成一个略显疲惫、遭受长期痛苦的美丽女子,仍然浪漫入时,并且独立自主,却又忧郁脆弱;与此同时,这个技巧并不只是起着推动叙事的作用。黛德丽所做的一切之中都有一种近似于布拉格学派结构主义者提到文学语言时所说的"突出性"(aktualisace)的特质,即一种表面性,使我们异乎寻常地意识到,这是在看一场表演。她略带轻微自觉意识的态度,可以看出来是源自哑剧表演的惯例,这让她看上去像是一个老式情节剧中的人物。在某些方面,

她与默片演员相像,只是她的做作是故意为之的,语境是繁复异常的视觉场景;这与其说是一种透明的"身处彼处",还不如说是一种刻意的"炫耀"——是一种对幻象的玩弄,部分作用是强化观众的欲望。

黛德丽的风格具有罗兰·巴特所谓的"活人画"效果,巴特把这种戏剧形式贴上了"物恋"的标签,因为它通过静止、收敛和"图案式"的画面传情达意(*Image/Music/Text*, 69—78)。我在本书第一部分中讨论的德尔萨特和表现主义戏剧的整个传统都会给人这样的感觉:一种对演员表演运动的减速和抽离,把表演化约为一系列"科介"[1],即那些身体以稍显夸张的姿势停止的时刻,这样观众就可以在凝神思考这个人物。但依据所在的语境,"科介"会有不同的效果。爱森斯坦尽管审美取向同斯登堡类似,却把每个停格的时刻都转变为一幅政治或历史的招贴画——想一想《战舰波将金号》中愤怒的水兵或当尼古拉·契尔卡索夫(Nikolai Cherkasov)饰演的伊凡雷帝所摆出的复杂姿势吧(再看一下黑尔·格里玛 [Haile Gerima] 的《布什妈妈》[*Bush Mama*, 1976] 的结尾,那是一个女子被定格,背景是身后墙上的海报)。就黛德丽或斯登堡的例子而言,这些姿势源于卡巴莱歌舞和"新艺术"的风格,富有性的意味。

当黛德丽的手提箱因太沉而掉在甲板上,里面的东西散落出来时,开场段落的性意味得到了发展。一位穿戴整洁的白衣绅士(门吉欧)走到她身边,蹲下身子,开始帮助她。在特写里,他细心地把她的衣物收回箱子里,而在他身后,我们看到她穿着精致丝袜的双腿和黑色高跟鞋。门吉欧蹲在黛德丽的脚边、把她的贴身衣物放回箱子的画面,呼应的是《蓝天使》(*The Blue Angel*, 1930)的那些时刻,即埃米尔·詹宁斯(Emil Jannings)在她裙下的地板上爬来爬去,或他站在楼梯下面抬头看着她的裙底春光。这两部电影都展现了一个体面男人从下方向一个女子表示爱慕,挨着她尖

[1] 原文为 gests,此处挪用中国古代戏曲的术语与之对应。——编注

黛德丽的出场特写镜头。

尖的高跟鞋;她顷刻成为虐恋关系中的女主人,而镜头的构图也指涉着原始的男性好奇心,在弗洛伊德的心理学中,这正是物恋的基础。放在影片整体中考虑,这个镜头也有助于说明黛德丽的形象是如何适应好莱坞明星制的要求的。她在《蓝天使》——本片在美国的发行要比《摩洛哥》晚——中饰演的罗拉·罗拉是一个劳工阶层的艺人,她突然着迷于一个语法学校教授父爱般的力量;罗拉同教授结了婚,接着,她勾搭上了一个卡巴莱剧院的健壮男人,她无动于衷地看着教授被这件事所羞辱和摧毁。相形之下,艾米·约利具有贵族的举止,并且看上去有"英雄气",因为她终将为了加里·库珀这样不折不扣的美国人而放弃了所有。

黛德丽在她的特写中凝视前方,仿佛并不在意脚边的男人——这个镜头介绍了她的脸,令人印象深刻,这既是因为摄影师李·加梅斯[1]使用了"北光"[2]摄影,也是因为斯登堡越发痴迷于一种同1890年代的唯美主义

[1] Lee Garmes(1898—1978):好莱坞著名摄影师,曾与斯登堡、希区柯克、尼古拉斯·雷等著名导演合作。——译注

[2] north light:由加梅斯创造的一种拍摄手法,用主光源打亮某些细部,却让其余部分保持黑暗。在拍摄黛德丽面部特写时,加梅斯把主光源放在她的头顶靠前部位,这让面颊显得更为消瘦,让她的眼睑投下些许阴影。——译注

者们所共享的印象派视觉技巧。黛德丽的脸部呈乳白色，处于四分之三的侧面（在她的早期作品中，总是右侧面出镜），被她的黑帽及四周的阴影与雾气所框定。摄影机透镜的漫射光让她柔和香艳，依稀揭示出她的帽子带着面纱，用黑色的星星点点盖住她容光焕发的脸。因此，这个镜头至少在四个方面被"盖住"——被"伦勃朗式"布光，被雾气，被摄影机透镜，以及被半透明的织物。这几乎是斯登堡的标志性手法，当他没有掩盖黛德丽的面部时，他就会通过某种方式让它变得模糊，透过毛玻璃、雾腾腾的空气或薄纱帘幕看着它。在《放荡的女皇》中，摄影机清晰地聚焦于帘幕本身，让帘幕后的黛德丽成为模糊抽象的轮廓。

在这些电影中，黛德丽稍加遮盖的脸成为最常见的母题，而《摩洛哥》假造的北非置景让斯登堡得以彰显它的意义。[1] 比如，影片开场段落中，就在黛德丽出场之前，我们看到加里·库珀和一队士兵正行军到摩加多尔的街道上，在这里，他们停下脚步，就地解散；库珀放下来复枪，点上一支烟，抬头着阳台上的一个摩洛哥姑娘，她的脸上罩着白色面纱。当这个女孩看着库珀，肆无忌惮地挑起面纱，冲他微笑。此处画面的白色、传统的装扮、公然的调情，都与黛德丽在黑暗中的初次登场形成明显反差，当时，她的脸上若隐若现地盖着欧洲丝网面纱，态度也稍显轻蔑。在这两处，面纱的作用是性诱惑，刺激着男性的好奇，加剧着捉迷藏的游戏。

然而，对隐藏和展示的玩味只是物恋快感的一个方面。另一个则是暧昧感，黛德丽的表演则富有这种特质。她的姿势经常戏谑性地混淆两性特征和其他更宽泛的含义。她的声音和面部表情难以被解读，可以同时传达两种信息，甚或压根不传达明晰的信息。回想一下《蓝天使》近结尾处

[1] 斯登堡在自传中说，马拉喀什的帕夏（旧时奥斯曼帝国和北非高级文武官的称号）误把加州的沙漠当成真正的摩洛哥。如果真有此事，那么，帕夏对本国的了解还不如派拉蒙的工匠。在影片的那些开场镜头里，我们听到一种肚皮舞的音乐，看到一个身着金属亮片的女子，显然，斯登堡以一种相当随意的方式把自己的各种文化刻板印象混合在一起。

那个著名的场景，她的目光越过新欢的肩头，看着詹宁斯在舞台上陷入疯狂：她是被吓怕了，还是仅仅陶醉其中？抑或是别的什么？再来思考我正在描述的这个段落。阿道夫·门吉欧把她的衣物归好位并扣上箱子后，就站起来对她说："给你。我希望我没落下什么东西。"黛德丽停留了一大段时间，让观众能够端详她的脸，并思考这表情里包含着什么。无聊？蔑视？悲伤？疲倦？也许都有，还有黛德丽所有的反应中最典型的那一个——那种细小的抿嘴微笑，宣告一切都是伪饰。

这一切让她的简单回答增添了反讽的意味："谢谢，先生，你真好。"她的言辞的力量、它们作为 J. R. 奥斯汀（J. R. Austin）所谓"言语行为"（speech act）的目的，就更加暧昧了。她用低沉的嗓音说话，这也增强了她个性中隐隐的"男子气"色彩，而她缓慢、不动声色的风格则仿佛在暗示："你真有礼貌，但这种情形我见多了，尽管我坐船不知去往哪儿，但我不希望你离我更近了。"说完"谢谢，先生，你真好"后，她便转过头，朝另外的方向看。我们知道，她是悲伤和孤独的，我们也知道，她的受用中带着讥嘲，同时又没什么兴趣。门吉欧优雅地回应着她的冷漠态度，他在整部电影中都是这样，而她的脸则变成了一副面具。他保持着绅士风度，向她递上自己的名片。她漫步到船的围栏边没有人打扰的地方，在一个中特写镜头里，用一个时间控制得恰到好处的体势结束了这个段落：慢慢地把名片撕成碎片，面带微笑，把它们放在手掌上，然后用手指弹入水中。

这样的出场介绍虽然迷人，但在后续几个段落中才有对黛德丽风格的彻底呈现，这些段落展现了她为摩加多尔夜总会的顾客们所做的表演。她或许因这样的时刻而被牢牢铭记，但我们当然无法想象她出现在任何一种喜剧歌舞片中。黛德丽和美国歌舞片中的明星们不同，后者在片中的举止在他们突然开始表演歌舞之前，同"普通"人没什么两样，而她无论是在台上还是在更衣，都是同一个人物。她演唱和舞蹈的功底其实相当一

般；如她曾说过的一样，那其实是朗诵（diseuse），她所擅长的是"诵唱"（Sprechstimme）。她的典型 "唱段"就是扮演一个做着卑贱工作的传奇女子，漫不经心、几乎是轻蔑地吟唱着。她是本地最慵懒的姑娘，她是性感的，而这恰恰是因为她似乎要暴露她表演的幻象。实际上，她的歌曲为我所描述的所有表演技巧提供了完美的动机。她刻意的步伐、讥讽的笑容、在戏剧性布光和夸张姿势中对摄影机展示自己的倾向——当她被描绘为一个歌舞女郎，当摄影机在剧场的环境中拍摄她，所有这些看上去都相当自然。在好莱坞现实主义的语境中，她宏大、自我指涉的方式有陷入"表演痕迹过重"的危险，但是，如果这种方式被各种可辨识的表演"符号"——电影里的舞台、乐队和观众——所包围，那它就可以被正常化。

这些歌曲让黛德丽成为纯粹展示的客体，与此同时，她也被描绘为一个控制观众的女人，似乎是在宣告，这些人已经为享受幻想她的快感而付了钱。在斯登堡的世纪末想象中，她就像蒙娜丽莎之于沃尔特·佩特一样——撩人的谜样女子，陷在颓废的忧郁之中，她的面孔暗示着媚人的乖戾。[1] 因此，在整部《摩洛哥》中，她都被精心地化装和打光，这是为了掩饰了她的大鼻子，强调了她的颧骨，并赋予了她以一种肉欲的、性方面"老练"的古典风格。但她的表演又把另一种特质注入佩特笔下那种老派冷淡的物恋妖女。为了领会它的意识形态潜能，只需把黛德丽和像美国人露易丝·布鲁克斯这样"热辣"的性感明星做一下对比，后者曾在德国为 G. W. 帕布斯特（G. W. Pabst）的电影饰演那些祸水一样的女人。尽管黛德丽的外在魅力显而易见，她却不是身陷此刻的斯坦尼斯拉夫斯

[1] 佩特对达芬奇的画作进行了辞藻华丽的描述，因黛德丽特写之美而窒息的电影评论家或许也能写出同样的文字来："她的头是'天涯海角众心所归'，眼睑显出几分倦意。那是呕心沥血倾注于肉体的一种美，一点一滴积聚奇思妙想和刻骨的激情。在一位莹白的希腊女神或古代佳丽的身旁，如果把蒙娜丽莎这幅画略放片刻，这种美准会使得她们惶惶不安，原来充满病态的灵魂已经化入了蒙娜丽莎的美！"（引号内译文据杨自伍。——编注）

第八章 《摩洛哥》(1930)中的玛琳·黛德丽

黛德丽准备演出。

基派,她浑身散发着奚落男人的快感。正如雷蒙德·德格纳特所说的,她的"诙谐是宜人的",仿佛她在展示着"高超的控制力,控制的不仅是体势,还是一种情感的表象"(*Six Films*, 98)。她总是比剧情所要求的更为练达老到,她似乎在以一种智性意识享受着她的工作,并温和地讽刺着她本人的伪装。

黛德丽的歌舞段落也建立了另一种装扮:即便它们仍然处在异性恋的范畴之内,它们还是暗示了一种佩特式的"病态",并拿不受约束的女性欲望开玩笑。她在《摩洛哥》中首次作为艺人的出场是其中最著名的例子。我们看到她在更衣室中,系着男人的白色领结,审视着手持镜子中的自己,静静地吟唱着她即将表演的法国歌曲(《她如此美丽》[*Elle est jolie*])。虽然她手中拿着镜子,嘴里唱着歌,但她还是酷酷地看着自己,像一个纨绔儿,同时又是一个硬汉。她拿起一把摩洛哥淑女扇——这是前一个**歌女**留下的道具——先是嘲讽地笑了笑,而后又把它扔在了一边,由此,她明显地拒绝了女性化的穿着装备。一个忙碌紧张的经理人(乌尔里希·豪普特[Ullrich Haupt])突然冲了进来,告诉她演出大厅里已经坐满了。她站起身来,把一只手插入燕尾服裤子的口袋里,轻松地点上一根烟,朝她头上的光柱吐出几口烟。然后,她从梳妆台上拿起一顶礼帽,并把它作为一个表达性物体:当

经理人说"我的歌厅是摩洛哥最上层的人士惠顾的地方"时,她轻蔑地一挑,弹开帽子。她无视这个聒噪的老板(他右耳戴着的巨大耳环将他异域化了),走过他的身边,拿起了外套。他帮她穿上外套,这样她就穿戴完毕,变成了一个像弗雷德·阿斯泰尔(Fred Astaire)的男性。

黛德丽在舞台上的"表演"就是对上述这些体势的一种精加工,在影片中的观众面前,以更为宏大的风格化方式表演它们。不过,歌舞段落的技术门槛仍然相当高,因为叙事并不会在她歌唱的时候暂停。她不但要用她的歌去迷住电影观众,还要传达她所饰演的角色的情感变化,表现了艾米·约利渐渐征服了这个夜总会中闹哄哄的观众,变得越来越自信,对加里·库珀也越来越有兴趣,她正是在那里与他首次相遇。完成这一切,她无法借助对话,剪辑也帮不了太多忙;她每时每刻都"在台上",她的行为讲述着故事。

就在黛德丽开始表演之前,镜头向我们展现了这个大厦的两个重要区域:远处的预留席位,门吉欧与"上流社会"坐在一处。他的同伴中有外籍军团指挥官的妻子,她正在朝对面打招呼。镜头转到舞台底下的廉价座位区,加里·库珀正偷偷地回应她的问候。就在同时,一个胸脯颤动的村姑跑到了库珀身边,可库珀对她的轻蔑几乎和黛德丽对经理一样,勉强让她坐下来。黛德丽的很多表演将对着这两组人进行。她的穿戴和门吉欧别无二致,而她的开场曲目可被视为戏仿或嘲笑他的男性文雅;事实上,斯登堡有时会在他们之间建立明显的视觉类比(参见下图)。与此同时,她又在一些重要方面和库珀相像,他不但将成为他的恋人,而且将成为她的知己:艾米和汤姆·布朗都是"外籍军团士兵",同样傲慢和愤世,在本片的某些地方,他们的行为和姿势几乎一模一样。在这个早先的场景里,斯登堡让他们看上去像是一块硬币的两面,比对着他们的动作,并微妙地混淆了他们的性身份。黛德丽的穿着和举止像一个男子,而库珀接受了她唱歌时递过来的花,把它别在耳后,最后,他还在一把淑女扇后与她调情,这

第八章 《摩洛哥》(1930)中的玛琳·黛德丽　　187

同类的两个人。

加里·库珀戴着一朵花。

把扇子和她在更衣室中扔掉的那把相似。正如萨里斯所指出的，在某种意义上说，本片将库珀"女性化"要比将黛德丽"男性化"更大胆。很难说，在黛德丽和库珀之间，谁的穿戴更有色欲意味，谁在摄影机前的姿势更具有展示性。

安德鲁·布里顿（Andrew Britton）发现，黛德丽在舞台上表演的第一个歌舞段落部分是关于性别的社会成规，它向我们展现了这样一个女子，她"想彰显她活跃的性特征，不过她做到这一点并不是通过变得'男子气'，而是通过对男性性能力的文化形象进行反讽评论"（*Katharine Hepburn*, 42）。但这个段落似乎还在更为基本的层面冒犯了性禁忌。它公然引入了女同性恋的主题，色欲化地处理了黛德丽对女人的靠近，与此同时，它又设计物恋式的策略，来向电影观众确保她是明白无误的异性恋。在此语境中，物恋既是一个防御措施，又是一个颠覆手段，让斯登堡和黛德丽在创造出一种性暧昧的氛围时，也得以保留好莱坞叙事所要求的"小伙子遇到姑娘"的情节。

具体分析黛德丽的歌唱段落，会揭示出发挥作用的过程。首先，我们看到她站在舞台侧翼，口吐香烟，头朝后仰起；然后，她信步走出来，直面观众，一只手插在裤袋中。一个特写表现她对观众起哄的反应：一瞬

间，她的眼神中流露出恐惧，但她还是继续表演着。她坐在一张摩洛哥式椅子的把手上，一只手伸到另一只把手上，以保持平衡，她摆出侧影造型，腿慵懒地伸着。切到加里·库珀，他正要求那些吵闹的低俗观众安静下来。另一个黛德丽的特写，又是背光，她以她那典型的暧昧方式看着他；她似乎很受用，又感到惊讶，她对她所得到的支持感到鼓舞，并略微有些着迷。她慢慢地抽着烟，浅笑着吐出烟雾，走下台坐在靠近贵宾席的栏杆上。就在那里，她一手插在口袋里，一手搭在大腿上，开始唱起了歌。

在整个过程中，黛德丽的衣服和举止所起的作用是将明显的女性气质同菲勒斯之力的能指结合在一起。在《蓝天使》里，尽管黛德丽夸张的姿势和高跟鞋象征了其他的意义，她镶褶边的服装还是为了凸显她赤裸的双腿和私密处。[1] 在此，她显然仍是一个穿着男人装的美女，异性恋男观众（故事中的和电影观众中的）被邀请以一种略微施虐受虐的方式做出回应，就像经典弗洛伊德心理学中的物恋者解读他的欲望对象那样解读这个表演。

我之所以用"他的"，是因为据弗洛伊德，物恋的临床定义仅适用于那种着迷于某些物品的异性恋男性，而这些物品承载了两种互相排斥的性含义。比如高跟鞋首位的、表面的含义（这是由连续性或转喻建立起来的意义）是女性气质的。但是，它次位的、潜在的含义（由相似性或隐喻建立起来的意义）却是男子气质的，因为高跟可以视作失落的阳具的替代物。对于物恋者来说，这一物体的价值在于一种符号学上的混淆，让他能得到双向的满足，于是，他通过无意识地将阳具赋予一个女人来保存自己的异

[1] 彼得·巴克斯特（Peter Baxter）曾就黛德丽演艺生涯中最著名的静照细致地分析了这个现象，参见 Peter Baxter, "On the Naked Thighs of Miss Diietrich", *Wide Angle* 2, no. 2 (1978)。——译注

性恋取向。为了解释这一现象，弗洛伊德提出了"自我分裂"（Ichspaltung）的概念，这是对阉割恐惧的一种防御。换言之，一种针对女性性差异的男性原初焦虑——弗洛伊德断言，这有时会导致同性恋——在这里被一种无意识的拒绝或"否认"（disavowal）减轻了（xxi, 149—157）。

我们不必运用弗洛伊德的自我心理学（或指出它描述了特定人群对黛德丽的反应），就能看出《摩洛哥》中对性别成规的讽刺是以大致相同的方式进行的，第一个歌舞段落便取决于双重交流的物恋风格。黛德丽的服装是男性化的，有时，她会传递一种强硬、漫不经心的蔑视的态度；与此同时，她又注意传达异性恋的信息，很大程度上是通过她时尚装扮的面部、被背光打亮的头发、乳白的肤色和她垂青加里·库珀的眼波来达到的。她每向女人做出一个"男子气"的体势或抛出一个媚眼，她都会做一个压倒一切的相反体势，决不允许表演中具有彻底的颠覆意味。

起初，她貌似对男人无感。当一个粗鲁的观众伸出手企图触碰她时，她起身走到另一个位置，并在途中抚摸了一下一个明显貌似阳具的支柱。她坐在一位女人旁边，边唱着歌边瞥向库珀。她微笑地注视他和他那越来越嫉妒的女友，把帽子弹向自己的后脑勺，就像一个刚刚赢得爱情的男子。旁边一个相貌丑陋的男子递给她一杯香槟。她跨过栏杆，翘起穿着裤子的腿，拿起杯子，一饮而尽，观众席上响起了掌声。然后，她大胆地盯着一个美女，后者陪着男伴坐在桌边。"我可以拿这个吗？"她边问边拿起夹在女孩耳后的花朵。她闻着花香，凝视着花朵的主人，踌躇了片刻，想着下一步的举动，最后，迈出了大胆的一步：捧起女孩的脸，低下身子，又踌躇了一会儿，终于深深地吻了她。接着，她后退了一步，微笑着，而观众（包括桌边"被戴了绿帽子"的男人）震惊地轻声低语，并疯狂地鼓起掌来。黛德丽得意地手点礼帽，让它倾斜成一个角度，她带着更加绽放的笑容走向库珀，在那里，他正带着其他观众起立鼓掌。这个坐在低价席位里的英俊士兵给了她新的信心，她把从女孩处拿来的花掷给了他。这个

第八章 《摩洛哥》(1930)中的玛琳·黛德丽 | 191

萨福之吻。

体势暗示着黛德丽和库珀是潜在的情侣,把这出异装表演又恢复到异性恋的规范中;与此同时,它又以嬉戏的方式把她转变成一个穿着燕尾服的"男人",用扔掷花朵的方式来勾引库珀。

开场歌曲是如此令人震惊,以至于观众通常会忘记黛德丽后面还连唱了两首。第二首较不引人注目,但与第一首在结构上彻底呼应,强调了她的"女人味",暗示了她对"男人味"的巧妙挪用。她再一次和喋喋不休的经理处于更衣室中,但这时我们得以一瞥她的肉体。她穿着件束着黑色腰带的女式背带内衣、高跟鞋,缠着一条长长的皮草围巾,她摆弄着它,就像是个阳具。利奥波德·范·萨克-马索克[1]会喜欢她的服装,光从左上方打在她的身上,勾勒出她那修长赤裸的双腿,提升了她的性魅力。她依靠在门道那儿,姿势很像斯登堡在自传中描述的那样,她的臀部姿态和优雅弯曲的一只膝盖,是古典艺术和早期"芝士蛋糕"[2]海报女郎中常见的,她一只手叉在腰间,耸起的手肘示意着对"小丑"的蔑视,另一只傲慢地夹着一支香烟。

她穿着新服装走上台,再次来到那把摩洛哥式椅子边,但这次她一脚踏了上去,展示着她的腿,并随手将一篮苹果搁在膝盖上。这个样子和开场曲目时产生了鲜明对比,那时她穿得像个男人,姿势却是慵懒的;在这里,她穿着歌舞女郎的服装,却以一种攻击性的、有点"男子气"的方式依靠在椅子上(在影片里,同样的站姿被加里·库珀重复了若干次,之后,当黛德丽看到库珀在酒吧中借酒消愁时,她自己又重复了这个姿势,这次她穿着裤子)。

一个特写表现黛德丽调整了一下肩上的皮草围巾,轮廓光让它散发着白色的光芒。她双臂交叉在篮子提手之上,会意四顾,问道:"诸位给我的

[1] Leopold von Sacher-Masoch(1836—1895):奥地利作家、记者,代表作是《穿裘皮的维纳斯》(*Venus im Pelz*)。"受虐"(masochism)一词即源自他的姓。——译注

[2] cheesecake:自20世纪初开始流行的、大规模生产的性感女郎张贴海报。性感女郎的海报被称为"芝士蛋糕"。——译注

第二幕的序曲。

苹果出多少钱？"接着，她唱起关于女性滥交的歌曲（"他们说，一天一个苹果／医生远离我／他那漂亮年轻的妻子／将她的生命时光／分给了屠夫、面包师／烛台匠[1]"）。她的整个动作是毫无顾忌的，同她本片中做的任何其他事情比，更接近于罗拉·罗拉的风格——她走入观众席，一手放在臀部，偶尔停下来站住，双腿分开，双膝笔直。她似乎在不断地向观众展示自己的身体，比如，她俯身趴在栏杆上递出一个苹果，一条腿朝后翘起，像一个舞者。与此同时，她又让男人们手脚规矩。当她走过一个系着白领结的淫邪男子时，后者抓住了她的围巾，让它从指间滑过，伴奏乐当即停止，她傲慢地看了他一眼，把围巾抽走了。这个家伙像是被她这一瞥去了势，在观众的掌声中羞怯地耸了耸肩。

借用苏珊·桑塔格的话，我们可以说黛德丽对这两个表演中的表演都动用了一种"诱惑方式——它采用的是可作双重解释的浮夸举止，具有双重性的体势，行家深知其中三味，外行却对此无动于衷"。它们也同时利用了"一种大体上未被认可的趣味的真相：一个人的性吸引力的最精致的

[1] The butcher, the baker, the candlestick maker：即各行各业的人。——编注

形式……在于与他的性别相反的东西；在那些颇有男子气概的男子身上，最美的是某种具有女性色彩的东西；在那些颇有女人味的女子身上，最完美的是某种具有男性色彩的东西"(281)。同样的效果可以用弗洛伊德式的物恋来解释，它亦不断同"未被认可的真相"嬉戏着，在保存社会规范和戏剧幻象的同时又威胁着要将它们暴露出来；但这个技巧也是在以一种更具有社会正面意义的方式发挥作用，它把黛德丽定位成一个讽刺家，这个女子可以反抗成规，并在一定程度上逃脱惩罚。

相似策略可见于黛德丽和库珀最早的那场爱情戏，它是以和那些歌唱段落同样的戏谑方式编排的。黛德丽在俱乐部中表演时，把自己房间的钥匙给了库珀。当晚，他姗姗来迟，把钥匙扔在椅子上，拿起一柄淑女扇，自己找了把椅子坐下来。他认识之前在此住过的女人，对这个房间了然于胸，他一副漫不经心的样子，耳后仍别着那朵花。斯登堡再次提升了一种性的暧昧感，他利用演员举止中的各种提示——慵懒、傲慢、自恋——让库珀和黛德丽看上去像是同一类人。他也允许连续性发生适度的断裂，于是，针对黛德丽的化装、布光和衣着在镜头间依据着场景的情感进程而发生着细微的改变。刚开始时，她好像完全素颜（除了她那标志性的细细眉线），仿佛她是在完成了歌唱任务后刚刚出浴；与此同时，打在她脸上的光是强烈的，补光和主光之间几乎达到了均势，她把黑色的衣服像袍子一样包裹在身体上。这场戏的中段，就在她和库珀第一次接吻之前，她的嘴唇和眼睛似乎上了妆；这时，她拥有了精致的假睫毛，包裹她的衣服掉了下去，露出了胸肩和柔滑闪光的腿。最后，她看上去受到了一点蹂躏，化装使她的眼神空洞，并赋予她的双颊一些阴影；她站在门口，背光，脸上只有一束柔和的补光，她好像又冷又无助，用衣服包住了自己的肩，用一只手捋了一下头发，导致一束凌乱的发丝耷拉在了眉毛上。

除了如画般的场面调度，这个段落的大部分色欲力量都来自黛德丽的举手投足。没有背景音乐，只有从窗外远处传来的鼓声；库珀的动作相当

僵硬，一切以一种缓慢、经过谋划的步调上演，对话减到了最少。黛德丽每次只说或长或短的一句话，因此，所有兴奋点皆源于她的眼睛和身体对库珀简短粗鲁的言语或挑逗动作所做出的反应。她再次摆出一系列表达性的姿势，再加入一些微小的运动，以此传达艾米·约利的感受。每个姿势都具有我已提及的表面性，在形式上和她的俱乐部歌唱段落的高度戏剧性别无二致；事实上，据摄影师哈里·斯特拉德林（Harry Stradling）说，到 1937 年，黛德丽对斯登堡电影的刻意技巧已然如此适应，"每个镜头在准备拍摄时，她都会放置一面穿衣镜在摄影机旁"（转引自 Whitehall，20）。这并不仅是自恋，而是一种对工作性质的精准理解。她的表演几乎完全有赖于对其身体的风格化展示，还有对透明性或"真诚"的拒绝；这是一种唯美化的表演，其程度达到了几乎完全由充满意味的姿态、精心选择的体势和将她的身形塑造成如此这般的灯光组成。

然而，在这种简化的、浮华的修辞之中，黛德丽的表情通常是暧昧的。于是，在这场戏中，当她冲着库珀傲慢一笑时，她的姿势具有一个女人身处不幸也仍然高昂头颅的样子，即被逼出来的无畏。她不断暗示着艾米的疲惫和焦虑，比如她把一瓶杜松子酒和一个酒杯放在桌上的样子，或她避免与库珀对视的方式。她给了库珀一杯酒、一支烟，穿过房间走到窗边，然后一只手放在臀部转过身，坐下来，看着地板。库珀走到她的身后，把香烟扔出窗外。"今夜，你闻得到沙漠的气味。"他说，他坐在她椅子的扶手上，温柔地用上一个歌手留下的纪念物扇着她的头发。一丝脆弱而激昂的表情闪现在黛德丽的脸上，一个特写表现她低垂着视线，右颧骨上有深深的阴影。库珀继续扇着她的头发，她看上去陷入深深的悲伤和紧张，然后，她突然转过身，朝上看，她侧面对着镜头，脸冲着主光源，她长长的脖颈变成了一个白色肌肤的线条。"热吧？"库珀在画外说道[1]，而

[1] 作者对影片此处的记忆不准确。库珀仍处于同一镜头中，并没有在画外。——译注

她冲着他讽刺地似笑非笑了一下。她回过头看着地板，但几乎立刻又抬头看，举起手，从他的耳后摘下那朵花。她闻了闻，笑着扔了它。"枯萎了。"她说，愤世和激情恰如其分地融合在一起。

库珀低下头，亲吻她，这个吻戏的调度反映了整体表演的特点。他一手搂住黛德丽，另一只手拿起扇子遮住他们的脸，于是，扇子横亘在他们与摄影机之间——这个体势如此忸怩，若换成另一个叙境，比斯登堡所营造的"表演性"和复杂度更少，就会显得滑稽。与此同时，黛德丽用手部的一个单一运动，传达了一种性的热感（可进行比较的是她在《放荡的女皇》中对约翰·洛奇 [John Lodge] 的勾引，她在他们斜倚的身上拉下一条帷幕，又将它拽在了手心）。她伸张手指抬起手，用手腕抵住库珀，仿佛她又想屈服，又想把他推开。

这一时刻可与同一时期恩斯特·刘别谦（Ernst Lubitsch）的派拉蒙作品相提并论：刘别谦会拿紧闭的卧室之门开带色的玩笑，而斯登堡与黛德丽——更纯粹的世界主义者——则用一把淑女扇部分遮挡好莱坞式的吻戏，这让人想起浪漫主义艺术中那些最为感伤的体势。[1] 这种艺术化的调度也同嘉宝的典型表演形成了有趣对比。像黛德丽一样，嘉宝是一个具有异域风情的明星，她总在经心营造的氛围中被拍摄，并且是在"女神"（la Divine）的传统之中举手投足。然而，嘉宝的吻是她的形象的关键成分；这些吻是以一种大胆的自然主义热情被演绎的，彰显了她的爱的能力。相形之下，黛德丽往往在**模仿**性接触，她的情爱场景变得像其他一切一样人工化。

[1] 安德鲁·萨里斯把这场戏和《上海风光》（*The Shanghai Gesture*，1941）中的一个时刻做了有趣的对比，在后者那里，斯登堡用一个相反的角度来拍维克多·迈彻（Victor Mature）和吉恩·蒂尔尼（Gene Tierney），于是，一个他们想对其他人隐藏的吻，却呈现在了电影观众面前。他指出，这里的戏剧情境同《摩洛哥》中的那场戏恰恰相反，因此，它不需要物恋式的嬉戏感。在那部早期的电影中，摄影机角度暗示着"黛德丽和库珀的关系之中真有着点什么需要掩饰。蒂尔尼和迈彻关系中的荒诞感没有被掩饰，而是被揭示，这遵循的是一种诗性逻辑"（*The Films of Josef Von Sternberg*，50）。

第八章 《摩洛哥》(1930)中的玛琳·黛德丽 | 197

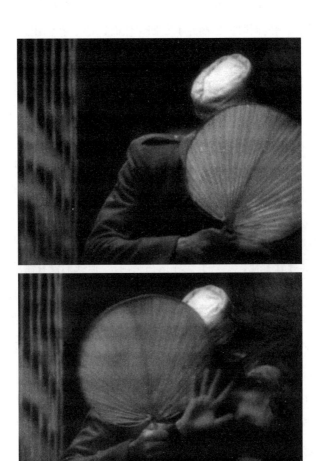

库珀亲吻黛德丽。

当然,《摩洛哥》完全依赖于暗讽(innuendo)和移位(displacement),还有那些富于意义的装饰和黑暗中可见的高光部分。这把遮羞的扇子在保留那些成规惯例的同时,也嘲弄了它们,从而让这一策略昭然若揭。意味深长的是,吻戏之后的演绎就像是这对有情人刚宣泄完他们的激情。黛德丽来到房间另一侧的钢琴旁,让手指滑过琴键,转过身,双臂放松地垂在身体两侧。"你可以走了,战士。"她说。库珀走向她,自信地让一只脚踏在琴凳上,一只手肘靠在膝盖上,呼应着黛德丽在俱乐部演唱第二首歌曲时的开场姿势。她避开他,拿起一支烟,走到外面是阳台的落地窗旁;在那里,她一系列精心设计的姿势传达着强硬和凄楚,发表了她最长的一段讲话,几乎就像是她的一支歌,用长长的停顿强调着台词。

"还有一个女人的外籍军团。"她说,并把点燃的香烟扔到棚景的黑夜中,她转过身看着他,一只手臂环抱在胸前,"但我们没有制服,没有旗帜。"此时,库珀已经来到她附近,也靠着窗,她走到他跟前,抓起他外衣上的一块勋章:"我们勇敢的时候,不会获得勋章。"她把一只手放在臀部,依靠在门廊那里,表明了一种强势而稍显疲惫的反抗。她停顿下来,再次朝前踱步,好像母亲一样抚摸了一下库珀的脸,为了掩饰自己的情绪,转身看向窗外。再次停顿,接着她转回身对他说道:"我们受伤的时候,不会获得臂章。"切到一个特写,布光让黛德丽的面部看起来就像叶芝所说的,仿佛她吞够了影子[1]。库珀起身告退,她的身体沉在了沙发里,她不安地用一只手插进头发,举起两个手指对他稍稍行了个礼。

这场戏中,对性的呈现是经过编排的,抒情而又戏谑,在某种意义上,这代表了戏剧本身的特点,即所暗示的通常比所展现的要多。然而,黛德丽的表演之所以非同寻常,就在于她所制造的各种意义的互相联结,

[1] 出自叶芝的《在学童中间》(Among School Children):"它两颊深陷,仿佛它只是喝空气/只是吞够了影子就算吃饱?"(译文据卞之琳)——译注

还有她那平衡相反的情感的技巧；她的姿态和体势在放纵中混杂着克制、反讽中混杂着激情，并在熠熠生辉的性魅力中混杂着一种模糊了性别界限的反讽。斯登堡出色地编排着这个混合物，将一个1920年代风格的通俗浪漫故事赋予了一种极难形容的调子。一方面，下述想法是可笑的：我们可以把这场戏视为发生在真实的摩洛哥，或者黛德丽和库珀不仅仅是由加梅斯布光和掌镜所呈现的美女俊男。对白过于"诗意"，在黛德丽的声音中带着一丝嘲弄（如果考虑到在斯登堡的电影中有众多对鞭笞的指涉，那么，她那句"我们受伤的时候，不会获得臂章"就尤其具有一种反讽效果）。到目前为止，人物的服装、化装和棚景的装饰（其中有一些是黛德丽的私人纪念物和照片）过于戏剧化了，仿佛它们的作用是为那些勾引的姿势提供一个做作的借口；我们当然知道，如果把这一切都当真，那就会成为像柏林这样的城市中的"游客"。然而，黛德丽面孔敏锐和偶尔严肃的感觉仿佛是在**要求**我们真诚地看待事情。因此，这场戏同时带有一种深度的浪漫主义和一种更先锋的态度，再次用桑塔格的话来说，那便是理解"作为角色扮演的存在"。无论从哪一方面来看，这便是"生活即戏剧这一隐喻……的最远延伸"（280）。

通观整部电影，黛德丽对人物的演绎中交替闪现着信念和反讽——那时和现在都很少有美国演员尝试这么做——并且，从来不会让它沦为歪曲的模仿。所以，在《邪恶的接触》中的某个段落，她对奥逊·威尔斯说，她的表演看上去"如此老旧，以至于如此新潮"。和所有的演员一样，她让观众们沉浸于幻象之中，但是，她会把置信的裂缝扩大到比电影通常所允许的多一点的程度。她是1930年代好莱坞那些星光熠熠的女子中最奢华无度的，她的"在场"有赖于被掩盖和被暗示之物，那些总是被应许并永远被延宕的东西。她是一个女神，然而，当我们在她的形象中寻找一种精髓或丰富性时，我们将永远也找不到；她知道她仅仅是由化装和薄纱似的布光组成，她只是一帧画面上的那个光滑表面，而她的表演则依赖于这个事

实。或许，她同斯登堡的合作是相对被动和受虐的，尤其因为这导致她从此可悲地被囚禁在迷人女子的角色之中；然而，他们的合作也拥有现代主义的意味，让她成为影史中最具悖谬感的人物之一。每当我们试图对她的意义做出轻松的概括，或者想要判断究竟在何处，导演的影响淡出、明星的作用登场，她总会让我们失望而归。

第九章 《污脸天使》(1938)中的詹姆斯·卡格尼

和很多观众一样,我经常很难记起老好莱坞电影中那些出场人物的名字,甚至没有任何印象。至少,对我而言,那骑在马背上的通常是约翰·韦恩,而很少会是林戈小子或伊森·爱德华兹[1]。但是,谁又是约翰·韦恩呢?从真正的意义上说,同故事中的其他任何人一样,他也是一个剧中人物,是营销宣传和各种电影角色的制成品,这个制成品由原名叫做马里昂·莫里森(Marion Morrison)的人表征出来。我认为他是真实的(马里昂·莫里森想必也这么认为),但他只是一个建构,是一个具有意识形态或图腾功能的形象。

这是电影人物塑造和表演的若干悖论之一,它带出了一些值得分析的有趣问题。在好莱坞的世界里,正如有时在我们的真实关系中一样,我们会问究竟在何处,演员淡出而人物登场。究竟在多大程度上,表演"书写"或构成了人物?又在多大程度上,表演本身是一种由技术上的骗术、名望和我们对演员的迷恋所创造的幻象?这些问题很可能不会有明确的答案,在某种意义上,好莱坞电影有意防止这样的答案产生。表演者、人物和明

[1] 前者是《关山飞渡》中的主人公,后者是《搜索者》中的主人公,均由约翰·韦恩饰演。——编注

星被整合进一个单一而又貌似完整无缺的形象，于是，许多观众会认为电影中的人们只不过是奇观化的人类罢了，就像是被摄影机放大的拾得物[1]或达达艺术。有人也许会认为，电影中的事情就是按照明星的意愿发生的。正如乔·吉利斯/威廉·霍尔登在《日落大道》中所说的："人们不知道实际上电影是有人**写**出来的。他们以为电影就是由演员随意造出来的。"然而，即便电影**的确**是由演员造出来的，即便在制造人物的过程中，他们做出了某些贡献，我们又能怎样从中识别出这种基于他们身体的工作？在好莱坞电影幻术般的亚里士多德式戏剧世界里，我们怎样才能把舞者从舞蹈中分离出来？

我在本书中一直遇到这样的问题；在本章，我将通过分析《污脸天使》中詹姆斯·卡格尼的表演，来更系统地处理这些问题。我以赞美的笔调写卡格尼，他被公认为最具吸引力的好莱坞演员之一，但我也试图说明建构一个为人熟知的电影人物所需要的复杂和多层面的过程，并展现与人物的意识形态意义相关的东西。

然而，在进入具体分析之前，有必要区分组成所有明星表演的人物塑造三元素。首先是**角色**（role）：一个文学意义上的人物，一个在叙事中与特定形容词、述语（或人物"特征"）关联的恰当名字。角色也许会写在剧本中，或者在拍摄过程中，它会被修改或即兴创作出来（正如卡格尼所声称的他对《污脸天使》中洛基·萨利文这个角色所做的），但在本质上，这是一个前电影的开发过程，在摄影机开动之前就已建立起来了。其次是**演员**（actor）：这个人的身体和演技将其他重要特征赋予角色。在某种意义上，演员就已经是一个人物、一个由文化中的各种符码形成的"主体"，其身材、口音、身体机能和表演习惯都提示着一系列意义，并影响着她或

[1] found objects：拾得艺术（Found Art）作品，即本非艺术功能的物体被放置在一个特殊语境中，从而具有审美功能。最著名的便是杜尚创作于1917年的《泉》。——译注

他本人的戏路。最后是**明星形象**(star image):这也是一个人物,起初是其他两个元素的产物(比如,卡格尼在《人民公敌》[*The Public Enemy*, 1931]中对汤姆·鲍尔斯的著名演绎),但之后又对这二者起决定作用(卡格尼经常被选角为黑帮分子)。明星形象是一个复杂、互文的事物,它不但应归因于演员本人和她/他之前演绎的角色,也应归因于麦克风、摄影机、剪辑和放映的电影特性;它还源于宣传和传记中有关演员的叙事,并因此成为一个全局性的元素。

人物的三个方面大体上等同于我早先在对《儿童赛车记》的分析中所提出的三位一体,即银幕上的人可被视为纪实的证据、虚构的人和扮演"自己"的名人。实际上,上述三个概念中的任何一个都无法与其他两个彻底分隔。在任何一部给定的电影中,它们是斯蒂芬·希思所谓的"交换回路"(circuit of exchange)中的一部分,可以被视为某个环形连续体上的节点。[1]在我对卡格尼的讨论中,我不会试图把它们截然区分开,也没有能力穷尽它们之间的关系;然而,我希望展现一部电影是怎样不时地凸显卡格尼的每个功用的,有时,它利用他已有的明星形象,有时,它挖掘他的特定表演技巧,有时,它要求他举手投足要像"洛基·萨利文",而不是"詹姆斯·卡格尼"。但首先,因为《污脸天使》是卡格尼中期的明星定制片,所以,我想在分析之前简要介绍一下这位演员兼明星,看看它们是怎样和特定角色相关联的。

[1] 参见 Stephen Heath, "Body, Voice", 载于 *Questions of Cinema*, 178—193。希思的理论化探讨更具野心,运用了一种更复杂的解构主义术语:"代理者"(agent)、"人物"(character)、"人格"(person)、"意象"(image)和"形象"(figure)。约翰·埃利斯运用了同想的思路,他说,商业电影就是一个被某个明星文本交织的戏剧文本;这样,很多明星便"提供了增补性的意指:他们在这儿是明星,他们在这儿是虚构的角色;但他们在这儿也还是演员,仿佛在说'看我,我会演戏'"(Ellis, 105)。关于好莱坞明星形象的演化,理查德·戴尔(Richard Dyer)的两部著作做过最为详尽的研究,即《明星》(*Stars*, 1979)和《天体》(*Heavenly Bodies*, 1986)。

演员卡格尼给早期有声电影带来了两个尤为重要的特质。首先，是他那尖细、带着鼻音的嗓音，尽管它既不有力也不多变，却有一种怪异的族群口音，让人想起街头的感觉。即便演配角，他也会不同一般，因为他说话既没有那舞台上的爱尔兰人口音，又不像那些好莱坞假冒的下层阶级那样发不清"th"，把"these, them, those"发成"deeze-dem-doze"。而作为主演，他是非凡的。把他讲话的方式同这个转折年代的任一男主演对比——约翰·巴里摩尔、保罗·穆尼、卢·艾尔斯（Lew Ayres）、威廉·鲍威尔——你就会很好地感受到他同既有的戏剧模式有多大的区别。他的第二个重要特质是他做任何事情时的飞快速度和杂耍式的力量感。在此之前，有声电影的步调是沉闷的，这或许是因为导演们不太确定观众的接受度到底有多大，又或许是因为他们还在跟随无声剧情片的节奏。卡格尼是最早向好莱坞示范如何将真正的大城市能量和节拍赋予电影的演员之一。比如，他从威廉·韦尔曼（William Wellman）极度沉闷的执导中挽救了《人民公敌》：每当他出场，这部电影就从老套的戏剧变成了邪恶的歌舞杂耍。

卡格尼一直把自己定位为一个喜剧歌舞演员，所以比起其他演员，似乎他更有与观众互动的意愿，仿佛他在试图跨越银幕和观众席之间的边界。看着他，就要注意到他在何种程度上把普通的现实主义表演技巧和影响了喜剧默片的更古老的传统——马戏团、小丑、即兴舞蹈和打闹暴力的传统——联系起来。因为这个影响，他成为最具矫饰感的经典好莱坞明星之一，他的举手投足是如此风格化，以至于每个人都能在一定程度上模仿他。"千万不要松弛。"据说这是他给年轻演员的建议——这是个古怪的想法，毕竟在这个行当里，主要的一个技术问题便是能够松弛下来。大多数业余演员都会过于紧张，而专业演员有着相反的问题，他们过于松弛，在需要摆姿势给出反应时，仍然静若止水。卡格尼是个特例，因为他采用进攻性的策略控制银幕，像一个歌舞杂耍演员或一个正在打架的小矮人：要昂扬，要先发制人；用前脚掌着地站立；总是想在你的对手之前；无论发

生什么，保持运动。在疯狂的 1930 年代，其他任何一位演员都不能（米基·鲁尼 [Mickey Rooney] 勉强算个例外）把这些做得如此有效。当卡格尼只是在聆听某人，他凝视的目光却像要打钻出一个个孔洞，即便他静静地站着，也仿佛随时就会翩翩起舞；事实上，他的确会在非歌舞片中突然踩起舞步：在《挥金如土》(*Smart Money*, 1931) 和《出租车!》(*Taxi*！, 1932) 中，他都有跳着软鞋踢踏舞出场的迷人时刻，而这绝非剧本的要求。

卡格尼职业生涯伊始是一位踢踏舞演员（所以米哈伊尔·巴雷什尼科夫[1]曾被邀请在一部传记片中饰演他），他总是喜欢提醒负责的宣传人员，他的戏剧表演首秀是男扮女装。这一背景有助于解释他在暴力情节剧中的非凡影响。他是华纳那些丑恶的黑帮分子中最优雅的一位，当他挥舞拳头或掏出手枪时，脸上挂着微笑，在一些 1930 年代的宣传静照中，他脸上的化装会让他看上去雌雄莫辨。因此，在《发条橙》(*A Clockwork Orange*, 1971) 的开场镜头中，当马尔科姆·麦克道威尔（Malcolm McDowell）的一只眼睛戴着夸张的女性假睫毛斜睨摄影机时，似乎正是源于卡格尼最令人不安的面部样态。在《人民公敌》中有个极为相似的画面，其时，卡格尼正站在街灯下，冲着我们露齿而笑；他垂下眼帘，厚重的睫毛投下阴影，眼角上斜，带着恶魔的意味；他的嘴唇精致小巧，双颊露出酒窝，又像天使；攻击性的像阳具穿透的凝视和世故的微笑是乖戾的，嘲弄着无辜的幻觉，迷惑同时又威胁着观众。

卡格尼趾高气扬的强硬之中绝没有自恋的成分，甚至连自觉都谈不上（而像理查德·德莱弗斯 [Richard Dreyfuss] 这样的演员做出更为神经质的表演时则会有）；然而，他完全是个完美的男孩子气施虐者，他矮小、逗趣，不至于被视为怪物，并非巧合的是，在他抓起半只西柚拍向梅·克拉

[1] Mikhail Baryshnikov：俄罗斯裔美国舞蹈家、演员。——译注

克（Mae Clarke）鼻子的那一刻[1]，他成为明星。但他很难成为一个真正的情人。显然，爱尔兰男性虚张声势的世界令他更加自在，让他在一部又一部电影里和帕特·奥布赖恩（Pat O'Brien）结成兄弟情谊；然而，在他的大多数影片里，他都几乎是个无性之人。人到中年，他的肚子渐渐微凸，舞动的身姿总是带着怪诞感；他变成了城市精灵、苦力工人和矮小暴徒的混合体，他兼具轻盈和力量，而不像穆尼的疤面煞星那样笨拙迟钝。他站立时经常像舞者那样双足外展，身体稍微前倾，粗壮的双臂低垂在身前，短粗的双手蜷曲着，仿佛随时都要以拳出击。当他穿上犯罪片中常规配置的整洁西装和折檐帽时，他不由得让人想起穿着燕尾服的猴子。大卫·汤姆森曾做过一个有趣的设想，若弗雷德·阿斯泰尔演杰基尔医生（Dr. Jekyll），而搭档演海德先生（Mr. Hyde）的最佳人选就是卡格尼。的确，若要欣赏一下卡格尼看上去有多像猴子，只用看《白热》（White Heat, 1949）结尾处他爬上储油罐的段落，他一边挥舞着手臂，臀部撅了出来，一边又对着自己咕哝并傻笑着。

卡格尼从未扮演过若干最适合他来演的角色：詹姆斯·法雷尔（James Farrell）小说《斯塔兹·朗尼根》（Studs Lonigan）的同名主人公（詹姆斯·阿吉曾建议，应该让卡格尼和米基·鲁尼搭档演成年朗尼根和小朗尼根）、《西方世界的花花公子》（Playboy of the Western World）中的克里斯蒂·马洪（1930年代的时候，他差点出演这部戏剧，当时他打算自己来担任出品人），还有《头版新闻》（The Front Page）中的明星记者希尔迪·约翰逊（帕特·奥布赖恩在最早的电影版中得到了这个角色，尽管在1940年，卡格尼饰在《热带酒吧》[Torrid Zone]中演了一个大致基于希尔迪·约翰逊这个人物改编的角色，演对手戏的有奥布赖恩，这是一部令人难堪的帝国主义和种族主义电影，卡格尼喜欢称它为《香蕉丛林中的希尔迪·约翰逊》[Hildy

[1] 《人民公敌》中的著名情节。——译注

Johnson among the Bananas])。

当他担任自己的制片人时,他开发出一种温柔、达观的性格特征,在《新闻战争》(*Johnny Come Lately*,1943)和《你生活的时代》(*The Time of Your Life*,1948)中尝试着一种平民化的奇思妙想。在由达尔顿·特朗勃的(Dalton Trumbo)《约翰尼拿到了自己的枪》(*Johnny Got His Gun*)改编的广播剧中,他扮演了一个在战场上失明并失去四肢的老兵;他在麦克斯·莱因哈特(Max Reinhardt)的《仲夏夜之梦》中饰演波顿,也许选角不当,但依然演得令人信服;他在拉乌尔·沃尔什(Raoul Walsh)的《梅娘丰韵》(*The Strawberry Blonde*,1941)中演一位小镇牙医,贡献了顶级的表演;而在某些快节奏的怪诞歌舞喜剧片中,他是独一无二的。然而,虽然戏路如此广,他却从来都没甩掉硬派混混的形象。和他那个时代的所有好莱坞明星一样,他被铭记主要因为一种鲜明的类型,这个类型堪比情节剧式的狄更斯小说中出现的任何一个伟大形象。

尽管如此,他的特殊形象有其自身的意义,有必要对这些意义做出调整或置于掌控之中。在《人民公敌》中,他赋予了汤姆·鲍尔斯一种性感的暴力和无道德感的魅力,而这会颠覆影片的社会学关怀;制片人们宣称,他们的目的在于"描述一种环境,而非为流氓唱赞歌",但卡格尼的表演却让他立刻成为一个明星反派。在此之后,他的宣传和传记都会向他那些更天真的粉丝强调,他是一个**演员**——他是个羞涩的遁世者(还是拥有一个农场),他只结过一次婚,闲暇时喜欢写迪兹[1]风格的诗歌。并且,在整个1930年代,他的银幕角色经历了重大变化。起初,华纳充分利用他的名声,让他在电影中出演粗暴对待女人的角色,但这个模式渐渐不再新鲜,卡格尼本人也厌倦了固定的戏路。与此同时,天主教良风团(Catholic Legion of Decency)向电影业施加的压力越来越大。在1934年,即天主

[1] 影片《迪兹先生进城》中的男主人公。——编注

教良风团正在帮助撰写电影制片法典的同一年,《纽约先驱论坛报》(*New York Herald Tribune*)的小理查德·沃茨(Richard Watts, Jr.)嘲讽地说卡格尼"有时被认为是电影中一个败坏道德的因子",《纽约美国人》(*New York American*)的雷吉娜·克鲁(Regina Crewe)则表达了担忧,说他在《假绅士》(*Jimmy the Gent*)中的表演"对乡下人来说太快而跟不上"(转引自 Dickens,84—85)。1935 年,法典实施,卡格尼被迅速塞进让他为政府服务的一系列电影中:一个紧接着一个,他是《海军要来了》(*Here Comes the Navy*)中的水手、《海军陆战飞行员》(*Devil Dogs of the Air*)中的海军飞行员、《执法铁汉》(*G-Men*)中的联邦调查局特工。到他在《污脸天使》中再次回归黑帮分子的形象时,他用略微克制的技巧变成了一个更可爱的人物;更为重要的是,这一次他所饰角色的犯罪名声令这个人物对孩子们有潜在的危险。

《污脸天使》是一部快速炮制的流水线电影,并不自诩为艺术,但它之所以值得铭记,部分是因为它巧妙地利用了卡格尼的明星形象和他多变的人物塑造能力之间的互动。电影制作者和卡格尼本人仰仗于公众对明星人格形象的喜闻乐见,用它来创造一些最佳效果,并使它服务于某种意识形态目的。这一过程是明星制下的好莱坞的常态,但如果想要了解它在这部特定作品的运作情况,那我们就必须认识到,《污脸天使》同更早的卡格尼明星定制片相比,有多少不同之处——尽管它拥有同样的城市环境、大体相同的戏装和身体语言。《污脸天使》显然是 1930 年代晚期奢华、中产阶级的华纳兄弟出品,而不属于该制片厂在有声片早期阶段中那个鲁莽而愤世的世界;卡格尼年岁更长,他的形象也已多少发生了一些改变,极其适合出演有关自我牺牲的催泪剧情片,而导演迈克尔·柯蒂兹也开始专长于这一类型。

柯蒂兹通常不被视为一个**电影作者**(auteur),但他似乎在 1930 年代晚期、1940 年代早期发现了一个故事,将它用了一次又一次,这大概是

因为它既适合他的浪漫主义,又适合二战前、罗斯福新政晚期的制片法典岁月,当时,为公众利益而做出个人牺牲是美国大众文化中的一大主题。这个故事包含着基督教的意味,而体现它的自然是一位为了某个理想放弃所有的硬派华纳明星。在早期阶段,这种牺牲更多地具有可悲的意味,而不只是被单纯地歌颂,比如爱德华·G. 罗宾逊在《艳窟啼痕》(*Kid Galahad*,1937)和约翰·加菲尔德在《四千金》(*Four Daughters*,1938)中的表演。在晚期阶段,这个故事被以反讽的方式处理,比如《欲海情魔》(*Mildred Pierce*,1945)中的琼·克劳馥。卡格尼在《污脸天使》中的角色更直接而又"悲剧"地表达了这一理念,这种表达在《北非谍影》(1942)中达到了完美的形式——很可能,在决定该片结尾的因素中,由柯蒂兹与华纳所发现的这个配方所起的作用同时代氛围一样多。《污脸天使》不同于《北非谍影》,部分原因在于它的做出牺牲的人物并非幻灭的自由主义者,而是一个名为洛基·萨利文的真正的不法之徒,他在"地狱厨房"[1]度过童年时代并幸存下来,当他被拖向电椅时,他又是尖叫又是啜泣,像个懦夫。本片最有趣的笔触在于,我们完全无法确定洛基到底是真的失去了控制,还是是为了更高的目的放弃了自己最后时刻的尊严。我们只知道他有一颗金子般的心,在死前乞求宽恕,而他的行为也帮助老家的一个神父引导"绝路小子"[2]远离犯罪。

卡格尼的暧昧之死这场戏非常有效,帮助掩盖了剧本的一些矛盾与荒诞之处,剧本开始时带有自由主义的社会意识,指出贫民窟和教养院是犯罪的源头,接着把重点转向了犯罪分子本身(剧本作者之一是约翰·韦

[1] Hell's Kitchen:纽约曼哈顿的一部分区域,曾为贫困工人阶级爱尔兰裔移民的聚集地。——译注

[2] Dead End Kids:1935 年,导演西德尼·金斯利(Sidney Kingsley)编导了一出舞台剧,描写在纽约东区成长的一群孩子。由于演出成功,这群孩子被带到好莱坞,在 1937 年参演了同名电影《绝路》(*Dead End*)。——译注

克斯利 [John Wexley]，他在 1930 年代初参加过激进的工人剧团 [Worker's Theater]）。最终，观众被要求去相信，只要杰里神父（帕特·奥布赖恩）能让绝路小子远离那些会把他们带坏的犯罪分子，他就能让他们走出台球房，把他们带到教会资助的篮球场。《北非谍影》的情节同样荒诞，但它能够避免这样的反转，因为第二次世界大战为华纳公司提供了毋庸置疑的反派及调和政治和情节剧的更便捷的方式。然而，在《污脸天使》里，卡格尼的这个棘手角色却是地下世界和教会之间的调停者。本片把国家所能有的正面价值都赋予了神父这个人物，他似乎是个"天生的"好人，并对人物之间的每次邂逅都施加着道德的控制。警察从头到尾都是腐败和残酷的，其中一个甚至从对洛基的电刑中得到了施虐快感；但杰里神父却能在担任他们的代理人角色的同时不会受到质疑。每当一个社会矛盾被提出时，就会通过求助于一种高级法（Higher Law）而被规避。

尽管演员帕特·奥布赖恩具有无产阶级气质，但片中出生于贫民窟的神父本身并不能使这个高级法奏效。当他在沙龙里一拳打倒一个流氓，这个美国动作片英雄的必备体势展现出他的血性，但从本质上来说，他还是一个抽象的善的形象，他需要来自"下面"的卡格尼的帮助。卡格尼的明星形象在这部影片中有着相当的重要性。毕竟，无论对于观众，还是对于故事中同街区的男孩们，他都是理想的自我。与此同时，他发挥演技，调整了旧有的套路，从而指示出与早先形象相反的新特征和新意义。和大多数好莱坞明星一样，在一个自 1930 年代晚期发轫的传统中，他得以充分利用自己的明星地位，既创造出共情，又创造出一种微妙的怀旧感。

甚至在卡格尼首次登场之前，影片就唤起了他的明星光环。《污脸天使》和很多华纳犯罪片一样，拥有一个描述主人公年轻时代的序曲；但这个序曲和《人民公敌》的有所不同，因为观众清楚地意识到，那个男孩演员（弗朗基·伯克 [Frankie Burke]）将"成长"为卡格尼（《人民公敌》的开场多少有点令人困惑。卡格尼是在拍摄的中途才被提为主角的，是在该

片的序曲拍完之后,所以片中那个长得最像小时候的他的男孩看似演错了角色)。卡格尼在他职业生涯的这个时间点上已经如此著名,以至于起初几场戏里的那个小男孩看上去近乎以一种夜总会喜剧的风格模仿着他,运用一种带着鼻音的纽约下东城爱尔兰嗓音("我老爹已经够麻烦了")、连珠炮似的说话方式,以及标志性的动作,比如用手腕提裤子。他甚至演了一出典型的卡格尼事件,他把一个女孩的帽子拉下来,并讥笑她。

这是个不同寻常且相当有趣的现象——一个演员刻画某人,而这个人已被另一个演员的形象决定了,仿佛洛基·萨利文的人物塑造完全被一个明星吞噬了。然而,事实上,男孩表演的很多细节并不是一个明星形象的产物,而是出自卡格尼对萨利文这个角色的特别设计。卡格尼在自传中说,他对这个角色的演绎部分基于他所知道的纽约"瘾君子和皮条客",他们会"提起裤子,扭着脖子,转一转领带,耸耸肩膀,扳着手指,然后双手轻轻鼓掌。他的问候总是'你听到啥了?你说啥了?'……在这部影片中,这个体势我做了大概六次……那些模仿者仍然在学我演他的样子"(73—74)。

卡格尼本人的登场是在表现他成年之后的犯罪活动的简短蒙太奇段落中,我们对一切是如此熟悉,以至于几乎无需在这些关于非法买卖和赌博的快闪画面中看见他,就会得到他全部在场的幻象。如果说明星制别无他用,那它也让古典好莱坞电影得以用单个实例建立起人物的一些要素,这也是那些优秀电影叙事非常精简的部分原因。在洛基·萨利文开口前,我们便知道他说起话来是怎样的,在编剧还没有创作出一句话时,我们便已准备好迷上这个人物;人物的所有变化和发展都出现在大多数观众所能预料的类型片和一系列表演风格的框架之中,而影片的情感效应所依靠的便是这个事实。

然而,一旦卡格尼建立了这一固定形象,他的表演就变得微妙起来。他那些人们已经熟知的小动作仍然还有,此外还有洛基·萨利文的专属动

作（他只提了一次裤子，发生在我将在后面讨论的一个关键时刻），但基调更加低沉，能级也低了几级。比如，他的第一场对白戏是他在狱中接受坏蛋律师詹姆斯·弗雷泽（亨弗莱·鲍嘉）的探视，摄影机往前推进到他那孩子般的圆脸，他斜着眼睛看，皱着鼻子，说道："我知道你是个聪明的律师（I know you're a smart lawyer）。"他张大嘴巴，故意把"smart"这个单词里的"a"音发得更为宽厚，并停顿了一拍。他眨了眨眼，头微微从左往右摇晃了一下，继续说道："很聪明（very smart）。"他短粗的手出现在镜头中，一根手指指着画外的鲍嘉，"但是，可别和我玩小聪明（But don't get smart with me）。"他貌似还是那个被观众所熟知的狡诈而又凶险的小个子，但与此同时，这个常规形象被淡化处理了；没有欢快的微笑，没有伴随着威胁性体势的变态欣悦，也没有暗含着的犯罪狂人的感觉。台词和动作仍是卡格尼典型的轻快、短促的方式，声音却相当安静而理性，这位演员成熟了。

卡格尼明显变老了（他出演《人民公敌》中的汤姆·鲍尔斯时就已32岁），他的成熟加强了洛基·萨利文人生的悲怆感。影片强调了这种悲怆感，它把洛基成为黑帮分子的原因设定为贫寒的出身和恶劣的运气：当他还是个小男孩时，他因小偷小盗被送往教养院，他不愿供出他的伙伴杰里，让后者得以逃脱警察的追捕。在开场的几场戏里，他的不幸和他作为替罪羊的角色被不断地强调。在和律师谈完话后，我们看到他回到他成长的街区，他代表他的帮派坐了三年牢（全片他都在做出牺牲，起初是为了同伙，后来是为了教会）。在他追踪到弗雷泽并要回后者许诺的钱之前，他去看望了如今已是神父的老友杰里。在一个快速、无言的库里肖夫式段落里，柯蒂兹和卡格尼把这个人物恰好置于罪恶和神圣之间，把过往暧昧、无法无天的卡格尼转化成了一个道德寓言中的劫数难逃之人。

首先，我们看到一个黑暗的低角度画面，洛基走入教堂，男童合唱团正在排练。他穿着黑色西装，系着领带，站得笔直，一束强烈的背光让

他精心打理的卷发熠熠生辉,面部靠摄影机的这一侧几乎没有补光。镜头向前推,朝上看着他处于阴影中的相当阴险的侧面;他停下来,快速耸耸肩,扭动了一下脖子和下巴,然后泰然自若地笔直站着,警惕地向四周张望。切到教堂挑台,一个外表纯真的合唱队男孩正在独唱。切回到卡格尼的一个全新角度,展现是他的整张脸,他正抬头望着挑台;这时,一束补光柔化了他面部的阴暗部分,他对着画外一瞥的方向里有一束弥散的、宗教感的"北光"。他开始默默跟着男孩唱,好像他之前听过无数次这首歌,就在那一刻,他仿佛变成了教堂中那些漂亮孩子中的一员、一个爱尔兰裔男童声高音歌手。切回到挑台,杰里神父正在指挥这场排练。切到卡格尼处于黑暗中的肩膀之后,这是一个低角度镜头,他抬头看着合唱队,再一次神经质地耸了耸肩。切到挑台,歌已经唱完,我们看到那个独唱的男孩离开了,突然和另外一个男孩扭打起来,顿失神圣的感觉。回到之前那个卡格尼特写,这时他会意地浅笑着,浓浓的眉眼像猫一样斜视着。他找的乐子似乎无伤大雅,但他的笑容中还是带有恶作剧的感觉(参见插图)。

这些镜头演示了本片是如何将卡格尼面部某些范畴的意义区分开的,先把他描绘为一个衣冠楚楚的黑帮分子,接着变为一个纯真的人,随后又成了一个上了年纪的顽皮小妖精。但更为有趣的是,卡格尼本人似乎从那些被我们视为他银幕表演特点的体势和肌肉的抽搐中获得了结构性的指

詹姆斯·卡格尼的三张面孔。

令。他不仅发明新的举止风格，还系统性地控制运用旧的，把它们以全新的方式组合在一起，从而"书写"了人物。比如，他给洛基·萨利文设计的最常见的体势之一便是微微耸肩，伴之以一个更典型的卡格尼式身体姿态：双脚微分，双膝弯曲。他经常重复这个耸肩动作和这个站姿，但总是出现在洛基不安的时候，并总是把它与头部和嘴部的运动联系在一起——伸脖子，向前伸下巴然后又收回来，下牙刮擦上唇，舌头在面颊内部打转。在上述所有情况下，这些动作伴随着闪烁不安的眼神，传达出洛基在变幻的环境中保持镇定的努力、与逆境抗争的决心，以及维持尊严的抗争。

我应该强调，卡格尼的表演绝对不像上面的描述那样给人带来过火的印象；他的步调迅速，体势简洁，让他得以始终泰然自若。不过，他的惴惴不安是本片的一个中心议题。正如安德鲁·伯格曼（Andrew Bergman）所指出的，洛基"不仅是个犯罪分子，而且还是一个不成功的犯罪分子，几次三番地被逮捕和判刑"（74）。一直到本片结尾，卡格尼表演的关键便在于运用众多动作来慢慢地揭示人物的困境，但绝不从这些场景中榨取露骨的情感内容。他让洛基维持一种表面的乐观，几乎从不表现孤独感；比如，洛基的那句口头禅"你听到啥了？你说啥了？"就说得极巧妙，表明他试图找回曾经的自我，却越发彰显出往日不可追。在卡格尼的演绎下，洛基似乎虽然对过往的经历稍感倦怠，却也无怨无悔。他从不神经质，在这个演员由歹徒和骗子组成的人物画廊中，他或许是唯一堪称心智健康的。就这样，卡格尼节制了他以讥嘲为乐的能力，把他紧促的动作同洛基的紧张状态匹配起来。

洛基在教堂初次邂逅杰里时，他的耸肩动作多次出现，这里的潜文本是两个老友在互相提防和尴尬的气氛中重逢了（明星制再次加强了效果，因为无论是在之前的影片中，还是在制片厂的宣传中，卡格尼和奥布赖恩都是一对老友）。见到杰里，洛基看上去是开心的，但还是有些矜持和不

安,卡格尼传达了这种勉强的快乐情绪。通常情况下,卡格尼很爱笑——笑得如此频繁,以至于一种带着鼻音的笑声融入他讲的话中,不时打断他讲的那些笑话,让他的言语带上威胁或反讽的意味。然而,在这里,他的欢愉是自我贬低的,欠缺情感,几乎只是在做鬼脸。他和奥布赖恩保持着一些距离,这也是重要的细节,因为卡格尼频繁地触碰其他演员这件事是个铁律。他在大多数电影里都会频繁地伸出手,或者拍拍别人的肩膀,或者拉扯别人的衣领,或用手指戳戳别人。他的有些表演之所以会让人觉得有种可怖的无法预料性,原因之一是他让他的身体接触与他的笑容一样暧昧,混杂着喜爱和攻击性——比如,在这部影片中,他的习惯性动作是用握紧的拳头抚弄别人的下巴(他从他父亲那里学到了这个姿势,并且是《人民公敌》中的一个母题)。他和奥布赖恩除了握手,鲜有其他接触,这个事实成了这场戏中的一个重要元素,揭示出表面随和下的暗流涌动。

在下一个重要段落的开端,同样的原则也在发挥着作用,洛基在自己成长的街区租下了一间屋,并遇到了之前的"长辫女孩"劳丽(安·谢里登 [Ann Sheridan])。不能说他的动作是完全克制的——比如,他并不是仅仅伸出手指按了一下公寓的门铃,他的身体朝门铃倾斜,然后又像跳舞一样轻轻地跳回来。然而,他的谨慎淡然异乎寻常,他耸了一两次肩,面无表情地环顾着这个地方,一副公事公办的样子,直到这场戏给他提供了一个策略性的机会,唤起了他之前表演中的那种疯癫情绪。劳丽告诉他,自己就是当年被他取笑过的女孩,她扇了他一耳光,并把他的帽子扯下来盖住他的脸,然后跑出房间,摔门而出。卡格尼呆立了一会儿,就像是一个杂耍演员在灯光管制的小品之中,然后,他慢慢转向镜头,头上的帽子皱巴巴的。他突然张嘴露出笑靥,蹦蹦跳跳地走向他新租的床铺,双臂稍稍抬起,两只手垂挂在手腕上,像是一个牵线木偶。他的步伐和邪恶的恍惚笑容距《胜利之歌》(*Yankee Doodle Dandy*)中也是由他演绎的疯狂角色乔治·M.科汉不远,高潮是他摔了个屁股墩儿,因为他坐下来时把床压塌

了；他像是一个落在了蹦床上的杂技演员，表情是受惊的样子，但双手优雅地举起，他跟着一起弹动，而不是试图制动。

在与奥布赖恩、谢里登一同出场的其他大多数场景中，卡格尼还是相对沉静的，扮演着一个疏离的人。只有和绝路小子们在一起时，他才变得活力四射。事实上，他戏仿着黑帮分子，向他们介绍自己。他慢慢地走下他们藏身处的楼梯，帽檐遮盖着他的一只眼睛，一手插在大衣口袋里，一手露在外面。"祈祷吧，蠢蛋们！"他咆哮道（这句台词是反讽的。在本片结尾，杰里神父也沿着同一个楼梯拾级而下，他请求这些男孩"为一个没法跑得像我这么快的孩子祈祷"）。在这个青少年不法分子的地下世界里，卡格尼精炼纯熟的男子气概如此绘声绘色，以至于仿佛随时又要变成一通舞蹈。他在这个藏身之处闲庭漫步，指着墙上的某处，那应该是他刻下自己名字首字母的地方，他往自己嘴里扔入一块口香糖，向后推了推帽子，对着绝路小子们眨眨眼——同电影开场时与律师的那场对手戏一样，是一种心领神会的眨眼，但这一次，充满了欣悦、活力和慈爱，中间他还耸了耸他的扁鼻子，默默地笑了笑。

卡格尼和这些男孩演对手戏的方式显然不是编剧或导演空想出来的。尽管柯蒂兹颇富技巧地调度和拍摄这场戏，运用了一个不停歇的推轨镜头，但显然它所依据的是作为演员和明星的卡格尼与这群男孩互动的方式。1930年代出现了一代矮个硬汉演员，诸如弗朗基·达罗（Frankie Darrow）和利奥·乔西（Leo Gorcey），他们都处在卡格尼的阴影之下。本片中的男孩们因为一年前出演威廉·惠勒的改编之作《绝路》而成名，华纳兄弟想必看到了把他们和卡格尼配在一起的好处，后者作为演员在某种意义上是他们的"父亲"（在《绝路》中，鲍嘉为绝路小子们扮演了黑帮角色的样板，但他黝黑而邪恶，仍被定型为懦夫和失败者；而卡格尼则能轻易扮演一个更为善良的形象，一个拥有金子般心灵的黑帮分子）。在这部影片中，当卡格尼和绝路小子们配戏时，他被要求以歌舞杂耍的方式来做

出"压轴"表演。观众拥有观看熟悉的演员演出拿手好戏的怀旧快感;由此,演员们在故事中的虚构情境和他自身的职业情境之间产生了一种微妙的类比关系,同时,观众和明星之间产生了更强的关联。[1]

随着卡格尼的明星形象被凸显,这部电影变得生龙活虎起来。我们所看到的多是滑稽的表演,而卡格尼的体势变得像杂技一样。他邀请绝路小子们到他的房间吃午餐,他把他们的一团混乱编排成一种马戏表演。他一边说话,一边拿着腌黄瓜罐头,接着双手击掌,就势把它扔到另外一个人的手中;罐头刚一出手,他就已经转身走开,双手仍然保持着在身体两侧分开的姿势。他吃饭时还戴着帽子,把一块三明治越过自己的肩头扔给一个男孩的同时在对另一个说话,又突然起身,大步穿过房间。"我和你们说。"他对着喧闹的绝路小子们吼道,他伸出手臂,手指指向他们,他侧过脸,目光沿着手臂看着他们,就像用手枪瞄准的决斗者;他弯曲手肘,收回手指,像是要把它伸出去若干次,他的手腕保持着放松灵活的状态,于是这个体势就变得浮华夸饰。

之后,洛基让绝路小子们和一群经常去教堂的体面男孩打篮球,那场戏的表演编排和之前的相同,同样的编排在这里拥有了更加暴力的形式。他的角色是"裁判",而他的表演则像活宝三人组[2]的打闹喜剧,他的动作是如此迅速,以至于观众对第一件事情还没反应过来时,他已经做完了三件:他给了某个不守规则的孩子一记耳光,又用同一只手的手背向上击打他;然后他几乎用脚尖旋转着转过身,指着另一个男孩,他的嘴冷笑着噘起。尽管这场打篮球的戏不那么可信(让卡格尼出现在篮球场上就是个愚

[1] 正如我在之前讨论丽莲·吉许时所说的那样,明星制的一个特点便是电影制作者经常在真实生活和虚构情境之间找到某种相似之处,让表演看上去像是从演员那里生发出来的。在这个例子中,卡格尼曾把绝路小子描述为一帮自作聪明的无赖,他要在片场把他们驯化,而他在影片的故事中也是这么做的(75)。

[2] Three-Stooges:20世纪早期到中期的一个银幕喜剧三人组。——译注

蠢的想法），但它还是例证了本片作为一个整体组织表演者典型"表演行为"的方式，展现他活力四射的时刻，但同 1930 年代早期的作品相比，他已远非那种无法无天的人物了。实际上，在这个片断之后，他的所有行为都更加拿捏了，因为情节剧的情节占据了主导地位。杰里神父突然变成了一个库格林神父[1]式的电台评论员，讨伐着黑帮分子的恶劣影响；黑帮分子们想除掉杰里，于是，洛基被置于两难境地，一方面，他要忠于朋友，另一方面，他又想"绝不做笨蛋"。他决定射杀他那些不值得信赖的犯罪同伙，而这个决定则反讽地预演着他与警察的最终对峙。

本片最后一部分则要求演员卡格尼采用一个不同的策略，返回到轻描淡写的方式，同柯蒂兹对摄影和场面调度的处理形成了鲜明的对比。柯蒂兹所有的 1930 年代晚期作品都有极富表现力的布光、移动的镜头和张扬的象征手法。在《北非谍影》的一个高潮时刻，雷诺局长把一个维希矿泉水瓶丢进垃圾桶，这是柯蒂兹"笔触"（总是被特写镜头所强调）最著名的例子之一，而《污脸天使》也有同样明显的例子，比如，当卡格尼射杀一个黑帮分子，后者倒在一张呼吁市民抵制犯罪的传单上。在这样的氛围中，卡格尼相对细微的人物刻画是卓越非凡的，它让本片的很多部分没有沦为单纯的媚俗。

比如，洛基和警察的最终交火，其调度与其他众多犯罪片的同类场景没有什么区别，例外之处就是柯蒂兹用逆光拍摄催泪弹爆炸的烟雾，平添几分浪漫。和典型的电影中的坏蛋一样，卡格尼被困在了一个高处，被全副武装的警察团团包围。接下来是惯常的套路，他砸碎窗玻璃，对着下面的警察怒吼，尽管开枪时还是依照卡格尼的方式，咬着下嘴唇，皱着鼻子，每一枪都会将自己的手臂送出去，就像一个以上肢猛击的拳击手。然而，在大多数时

[1] Father Coughlin（1891—1979）：美国天主教神父，1930 年代，库格林神父运用电台向大众布道及宣扬其政治思想，拥有大量的固定听众。他是最早使用大众传媒的神职人员和政治家之一。——译注

间里，他的动作还是拿捏有度的，甚至稍显机械化，并没有其他犯罪电影如《疤面煞星》（*Scarface*）或《白热》中那种末日来临般的狂乱。

卡格尼表演的含义在于，对于洛基·萨利文而言，这场戏**的确**就有点机械化——这是又一场和警察的交战，或许是最后一场，但他似乎要决战到底。卡格尼从来不会去挖掘特写或他的简短对话中的戏剧可能性，甚至也不会用它们来呈现鲍嘉所饰演的罗伊·厄尔在《夜困摩天岭》（*High Sierra*，1941）结尾处的那种悲剧困顿感。洛基是坚忍、镇静和无所怨言的，即便在最绝望的时刻，他看上去也是高效和冷静的。他绝非罗伯特·沃肖（Robert Warshow）所谓的"作为悲剧英雄的黑帮分子"，这主要是因为他从来不会像某个马洛[1]式戏剧中的人物那样，给人以自我审视的印象。很简单，他只是在处理或接受所发生的一切，而这个特点让他在影片结尾处的"崩溃"更加令人震惊。

卡格尼精细地拿捏着这些终场戏，决不将多余的能量赋予一句台词或一件事情（要注意的是，鲍嘉起着陪衬的作用，在卡格尼射杀他之前，他啜泣、畏缩并过火地表演；与此同时，鲍嘉死亡的场景预示着临近片尾时的狂野表演，在那时，洛基被捆到了电椅上）。在交火场景中，我们看到洛基处于一种蓬头垢面的状态，他的双眼因催泪弹的气体而灼痛，但卡格尼用极度的冷静将这一切表演出来，他的年纪也赋予他的特写一种悲怆感。在他被捕时（在他将一把空膛手枪扔向追捕的警察之后），柯蒂兹用最夸张和不可思议的方式给他打光。光源来自下方一个莫名之处，在他的脸上投射下疯狂的阴影。洛基嘲笑警察（"条子，你的大脑壳也空了！"[2]），

[1] Christopher Marlowe（1564—1593）：英国著名戏剧家、诗人。诗人斯温伯恩（Algernon Charles Swinburne）认为他是"英文悲剧之父、英文无韵诗的缔造者，因此，他也是莎士比亚的老师和指导者"。——译注

[2] 影片中，警察打开缴来的枪说："空的。"于是，洛基才回话道："条子，你的大脑壳也空了！"——译注

但卡格尼的表演恰恰同剧本或场面调度背道而驰。他仅仅运用语调便提示出自己并非邪恶的歹徒，而是一个从不会显露恐惧或懊悔的失败者。

这样的基调通过相当大的技巧维持到了影片的高潮处，即便这个情境中充斥着各种虚假的情感可能性：洛基在死囚室中，等着被带往电椅，杰里来看他，请求洛基死得像一个懦夫，这样绝路小子们才会感到幻灭。洛基牢房场景中的一切都被用以展现他的无畏和强硬。他镇定地抽着烟，说杰里可以进来，但"告诉他免掉那些焚香和圣水"。他把香烟屁股弹到一个狱警的脸上，而当杰里建议他为绝路小子们做出牺牲时，他当即拒绝了："我得有心才能做这事，但我早就没有了。"他说他受电刑就会像坐在"理发店的椅子上"，当一个有施虐倾向的警卫想在行刑路上铐住他时，他怒吼道："离我远点，混蛋！"接着一拳打在对方脸上（因为这是1939年的华纳兄弟电影，所以在场的警察没有一个对此进行报复）。"再见，小子。"他对杰里说，然后凝重地走向电椅，一系列聚光灯打出戏剧性的光，在地板上投射出一个个光晕，为他营造出一个戏剧式的退场。

这一切可能会引人发笑，并给演员卡格尼造成了一些麻烦。这里的秘诀是传达出洛基的勇敢，同时不让它看上去虚张声势；每句台词和每一个动作都得表现力量，但卡格尼典型的狂妄必须被压制下来，代之以一种坚忍淡定。因此，在整场戏里，他都相对沉静，语速像以前一样快，但说得非常柔和，从不转变语调来展现痛苦。当他说"焚香和圣水"这句台词时，他并没有加重语气，也没有愤怒，只是有一丝厌倦感，想屏弃浮夸的仪式，但同时也让我们知道，他还是杰里的朋友。他重击了那个一直奚落他的警察，力度仅止于一个不想被别人愚弄的男人所能达到的。老卡格尼的笔触只有一处留存了下来，时机控制得恰到好处，向观众示意，他仍是那个他们熟知的明星：当他走向电椅之前，他用手腕提起了裤子——本片中唯一一次他用到这个体势。

洛基拒绝了神父让他在死前以懦夫的形象示人的请求，然而，他直

面这一刻时却崩溃了,尖叫和哭泣声越来越响,乞求着被宽恕。在这一时刻,本片的策略是在神父和黑帮分子之间制造出一种价值观的交换或综合。一方面,绝路小子认领了一个新父亲,转而效忠于强硬、权威的神父,我们看到,他在早前的一场戏里挥动过拳头。然而,对于真正的观众而言,卡格尼之死拥有一种相反的作用,将杰里的神圣性转给了洛基,硬汉明星变成了一个基督的形象。

从这点看来,饶有趣味的是,我们没有真的看到洛基被绑在电椅上。也许柯蒂兹不得不规避这些恐怖的细节——无论如何,他用一个蒙太奇再现了电刑,甚至没有展现演员的脸。我们只看到墙上的戏剧性阴影,一双手牢牢抓住一个暖气片,接着被掰开了,我们看到帕特·奥布赖恩的泪眼祈望着天堂。卡格尼在他的自传中说,他演出了这场戏的暧昧感,在此后的很长一段时间里,孩子们总会问他到底洛基是不是个懦夫(75)。但是,相比演法,暧昧性更多的是来自这场戏的编剧法和它的镜头,它的力量相对来说与卡格尼的表演本身没什么关系。那凄厉的尖叫和含泪的乞求的确令人震惊,但假设这里用上其他演员的配音,效果也不会减弱。是卡格尼明星形象崩塌这个**观念**令人不安,因为,好莱坞所有的明星形象中,他是观众最不想打破的一个(比如,在《十三号魔窟》[*13 Rue Madeleine*,1948]中,他被盖世太保抓捕,并经受了长时间的折磨,当美国空军的炸弹让他和他所身处的建筑物颤动时,他发出了胜利的大笑)。

在这场歇斯底里的处决戏之前,就已经为观众做好了巧妙的铺垫,就是卡格尼那段戏剧式的、由聚光灯照亮的通往电椅之路,这个矮小的演员全身着黑,看上去比本片任何其他地方更年轻,他的赴死就像是他正在参加一场演出的路上。这些镜头暗示洛基要开始"表演"了,与此同时,它们确证着明星形象——那个深得观众喜爱的硬汉演员。接着,这个形象突然被打破,或者说受到了限制,观众们不知所措了——他们困惑、焦虑的心理状态几乎和绝路小子们一样,后者无法相信报纸上登的洛基的死讯

(就另一层面而言,卡格尼临死尖叫所带来的恐怖和强烈程度,也许会让公众对死刑产生审慎的态度;因为,如果一个好莱坞的硬汉明星——一个所谓的"无辜者"——都以这样一种方式崩溃,那么,公开处决想必就是真的可怖了)。

.我并不想过分强调最后这些戏的暧昧性,但暧昧性就在那里,潜在地盘旋在本片结局的背后,让洛基在神父的眼中洗清了罪孽,并导致了某种精巧的戏剧化反讽。和崇拜洛基的那群男孩一样,作为观众的我们看到主角表演了一种与自身性格不符的死法,而这在解读表演方面引发了一系列令人晕眩的问题。我们看到的是一个演员演一个正在表演的人物吗?到底在哪里,"表演"退场而"真实"登场?接下来,杰里神父给了我们一种奇怪的安慰,他来到绝路小子们的藏身处。"让我们问问神父吧。"男孩们全都这么说着,冲上前来,想从这个代表上帝的发言人那里获知真相。杰里神父说,洛基正是像新闻报道描述的那样死去的(神父是在说谎吗?这重要吗?这里的反讽是无穷无尽的)。然后,他把所有人带往教堂,少年合唱团的声音充满了音轨。如果说本片曾对卡格尼的硬汉形象提出过质疑,如果说他的形象曾产生过断裂,那么,这个结局则试图抹平这个问题,在一个更高的层面上确证他的明星形象。事实上,本片整体上试图在卡格尼的名望、他的虚构角色和他的演技之间创立新的结构关系;因此,它希望把卡格尼转化为一个神圣的人物。

第十章 《休假日》(1938)中的凯瑟琳·赫本

尽管诸如詹姆斯·卡格尼和玛琳·黛德丽这些演员的形象最终会根据制片法典的要求做出调整,凯瑟琳·赫本的明星形象则包括着更微妙、更复杂的协商。在整个演艺生涯里,她的名字不仅意味着教养、智慧和"高雅戏剧"(theatah),而且也意味着新英格兰的质朴、运动的天赋和女性的解放。有时,她会饰演假小子,或者在神经喜剧中令人愉悦地出丑,但是,编剧和宣传人员却难以让她显得足够普通——这是一个成功电影演员所需的品质,因为,他们所担负的功能不仅是理想的自我,而且也是观众能够认同的普通人。至少就通常的叙事方式而言,赫本很难匹配这些目的。她不适合演家庭主妇或舞女,她也很少演肥皂剧中的苦情女子。批评家们曾建议她出演以下角色:莎士比亚的罗瑟琳[1](她曾在舞台上演过一次,并不算成功)、简·奥斯汀的爱玛·伍德豪斯[2]和亨利·詹姆斯的伊莎贝尔·阿切尔[3]。实际上,她就是安德鲁·布里顿所说的詹姆斯式的"公主"——她太优越,太具有争议性,无法被真正地喜爱——直到她和斯宾

[1] 《皆大欢喜》中的女主角。——译注
[2] 《爱玛》中的女主角。——译注
[3] 《贵妇画像》中的女主角。——译注

塞·屈塞的恋情被广泛宣扬之后,公众才把她记在心上。

银幕上的赫本是机警、理想主义和充满活力的,生活在富裕或专业化的世界里。她很少卖弄风情(除非是为了达到喜剧的效果),对于大多数男主角来说,她都太聪慧、太任性了。她的电影不可避免地会提出女性主义议题,但是,和她的上层阶级举止一样,这个倾向也会受到抑制或控制。事实上,每当她表现得过于进取时,她的社会阶层就会被当作武器来对付她自己。和瓦妮莎·雷德格雷夫(Vanessa Redgrave)或简·方达——某种意义上,她们是她的传人——一样,对她的描述经常是"被宠坏了"。她的表演技法也加剧了这些张力,因为它与"正规的"戏剧密切相关。对于1930年代的民粹主义者而言,她的谈吐和表达都过于高高在上,在那时,约翰·巴里摩尔(她第一部电影的男主角)是浮夸表演的象征,而嘉宝和黛德丽则越发被视为更老派的精英式感受力的残余分子。因此,她的电影作品的大部分发展出了一些策略,以弱化或规训她那高度表面化的戏剧学院风格,它们通常设法驯服或惩罚她所饰演的意志强大的贵族式人物。并且,由她众多角色所构成的庞大叙事讲述着从原本的自大中往回退缩的故事,这是一种谨慎的调整,同她各部影片中的情节解决方式没有什么不同。西蒙·沃特尼(Simon Watney)说她"在她的早期作品中代表着某一类'自由女子',直到她的人格形象最终被它本身的长寿所压倒,将她转变为幸存者的象征,这只是又一个版本的美国梦,反过来成功地压抑了决定这种美国梦的历史"(61)。安德鲁·萨里斯也提出了相似的论断,他用"未成熟的女性主义"(premature feminism)来形容赫本的职业生涯,并认为她本人在1939年之后倾向于出演更保守角色的过程中是共谋(转引自Watney,39)。

同很多成功的明星一样,赫本在相当大程度上可以自主挑选剧本,并自己经营形象——得到金钱和一些编剧好友的襄助。起初,她被视为好斗、昂扬的假小子,不奇怪的是,她第一次大获成功的舞台作品是《勇

士的丈夫》（The Warrior's Husband，1932），这是现代版的《吕西斯忒拉忒》[1]。不久之后，她和雷电华公司签下一份合同，次年便以《惊才绝艳》（Morning Glory，1933）斩获她的第一个奥斯卡奖。在整个 1930 年代，特别是在同库克、霍克斯和格兰特的合作中，她挑战着好莱坞浪漫故事的主导模式，部分出于这个原因，她同制片厂体系的关系总是不甚融洽，这中间她会不时回归百老汇。这十年中，她最为人所知的电影角色便是《小妇人》（Little Women，1933）中的乔，接着，她在百老汇的《湖》（The Lake，1934）中遭遇巨大挫败，引发了多萝西·帕克[2]的著名评论，说她的表演"表现了 A 到 B 之间的所有情绪"[3]。她回到加州，任用了一个新的声音教练，还找到了新的明星搭档加利·格兰特，他与她联袂主演了《西尔维娅·斯卡利特》（Sylvia Scarlett，1936）和《育婴奇谭》（Bringing Up Baby，1938）。但尽管她 1930 年代晚期的电影收获了评论界的赞誉，却只有《摘星梦难圆》受到观众的欢迎。[4] 事实上，《育婴奇谭》糟糕的上映情况让美国独立剧院所有人联盟（Independent Theater Owners of America）主席哈里·勃兰特（Harry Brandt）宣称赫本是"票房毒药"（他也把这个标签贴在了嘉宝、黛德丽、克劳馥和弗雷德·阿斯泰尔身上）。随后，雷电华开始刁难赫本，让她去演一部叫做《凯莉妈妈的小鸡》（Mother Carey's

[1] Lysistrata：古希腊剧作家阿里斯托芬创作的战争喜剧。——译注

[2] Dorothy Parker（1893—1967）：美国诗人、小说家和批评家。——译注

[3] 英文共 26 个字母，A、B 打头相邻，极言赫本情绪表现范围的狭窄。——编注

[4] 值得一提的是，《摘星梦难圆》——在某种意义上，它是赫本的电影作品中政治上最激进的一部——着意凸显赫本的"负面"特点，为的是对抗它们。在这部片拍摄的时候，公众认为赫本就是个贵族式的女权分子，她钟爱舞台，经常拒绝粉丝杂志的采访。因此，电影将特蕾西·兰德尔描绘成一个新英格兰蓝血，她想登台演戏（这个戏与赫本本人有关）；其他人物嘲笑她装腔作势的口音，阿道夫·门吉欧把她形容为一个"斗士"，在结尾处，她已成为明星，抛下簇拥着的记者径自离开。为了缓和这些问题，影片把兰德尔设定为一个好心、不做作的民主党人；它给了她略过采访的绝佳理由，并让她和琴裘·罗杰斯（Ginger Rogers）搭档，后者所起的作用同她本人与弗雷德·阿斯泰尔搭档时一模一样。作为赫本的"兄弟"或被置换的恋爱对象，罗杰斯带着一种"务实"的中产阶级感觉，这让饰演兰德尔的赫本更像个普通人。

Chickens）的电影。作为回应，她以大萧条晚期的 25 万美元买断自己的合同，并转到哥伦比亚公司，在那里，哈里·科恩[1]提出了诱人的一揽子计划：翻拍菲利普·巴里[2]的《休假日》，由加利·格兰特联袂主演，库克任导演，唐纳德·奥格登·斯图尔特（Donald Ogden Stewart）任编剧。这又是一部佳作，但还是无法阻止赫本的颓势。尽管库克推荐她来演《乱世佳人》中的郝斯嘉，她的好莱坞生涯却貌似已经完结。[3]

不过，转机很快便来了，而这中间也有赫本的主动干预。她和菲利普·巴里的友谊以及她和霍华德·休斯（Howard Hughes，他成为赞助人）的短暂恋情让她得以出演《费城故事》（The Philadelphia Story），如萨里斯所说，这部剧"讲的是凯瑟琳·赫本**本人**、1939 年的美国人是如何看待凯瑟琳·赫本的，以及凯瑟琳·赫本意识到她要做什么才能让她的演艺生涯继续下去"（转引自 Watney，39）。众所周知，结果就是一出获得巨大成功的舞台剧和一部著名的米高梅改编版。尽管加利·格兰特在电影版中排在首位，但这个电影项目明显就是为了让赫本翻身——与其说是改变了她的形象，不如说戏剧性地表现她彻底臣服于父权权威，并预示着她今后将和这个最保守的美国电影制片厂关联在一起。[4]事实上，在《费城故事》中，

[1]　Harry Cohn（1891—1958）：哥伦比亚公司创始人和总裁。——译注

[2]　Philip Barry（1896—1949）：美国剧作家，《休假日》原作者，也是《费城故事》的作者。——译注

[3]　在"发掘"赫本这件事上，大卫·塞尔兹尼克同乔治·库克一样重要，他是她首部电影的制片人。然而，在为《乱世佳人》选角时，他曾对自己的同僚丹尼尔·T. 奥谢伊（Daniel T. O'Shea）写过以下备忘："我觉得赫本有两个不利之处——首先，此刻公众对她的强烈嫌恶是无可置疑的事实，并广泛存在着；其次，赫本仍有待证明，她拥有性方面的特质，而这很可能是对郝斯嘉这个角色的众多要求中最为重要的……"（171）。

[4]　L. B. 梅耶（L.B.Mayer）喜欢赫本，尽管他下令给《小姑居处》（Woman of the Year，1942）附上一个性别歧视的结局，让她穿上围裙，试着为斯宾塞·屈塞做早饭（Higham，103）。在米高梅，她也经常和自己的朋友库克合作，一些学者就此错误地认为库克是一个特别敏感的妇女关怀者，但事实上，有些典型的库克作品——比如《女人们》（The Women，1939）和《巴黎之恋》（Les Girls，1957）——是极度厌女的。

格兰特的重要性还远比不上詹姆斯·斯图尔特，后者在该片中为赫本所提供的"服务"同前一年他在《戴斯屈出马》中为黛德丽所提供的一样。约翰·科巴尔（John Kobal）就这部赫本电影中一个关键场景所做的迷人描述，清晰地——也许是无意地——阐明了斯图尔特是如何在意识形态方面发挥作用的：

> 在这里，这个仍然躁动不已的娇纵小孩被带到现实之中。一位平民出身的男子（詹姆斯·斯图尔特）告诉她，她并非冷血动物，而是个真正的女人……就在这一刻，她的变化出现了。斯图尔特是代表我们向她求爱的。赫本穿着阿德里安[1]设计的衣裳，被强烈的布光照亮，被约瑟夫·鲁滕伯格（Joseph Ruttenberg）拍摄下来……她摇摆、颤抖、屈服，并且——以斯图尔特作为我们的使节——赢得了我们。她的电影生涯正式开始了。（32）

在影片结尾，是格兰特，而不是斯图尔特，"得到了"赫本。不过，重要的也许是，斯图尔特以此片获得奥斯卡奖，而赫本与格兰特此后再也没有联袂演出过。一年之后，赫本开始了同斯宾塞·屈塞备受瞩目的合作，后者是一个更加坦诚的"平民出身的男子"，他所带来的普通人感觉平衡了赫本非凡的人格形象。纵观美国电影史，他们合作的作品中有美国电影史中最为出色的一些喜剧表演段落，《三十功名尘与土》（*State of the Union*, 1948）和《亚当的肋骨》（*Adam's Rib*, 1949）这样的电影至今看来仍然是"进步"的。然而，赫本与屈塞的表演越来越依靠观众对他们幕后关系的了解，正如很多批评家所指出的，他们打造了一个"老派好女人"的形象——这个女人的举止或许像是一个妇女解放论者，但她体贴地，近乎一

[1] Adrian Greenberg（1903—1959）：好莱坞著名服装设计师。——译注

个母亲一样，依恋着屈塞，并且，归根到底，她将为了他牺牲而压制自己的叛逆。她益发象征着安全、驯服的女性主义，直到最后，仿佛是对她自己那些年的独立自主算一个总账，她被选中演一个老处女，对亨弗莱·鲍嘉和约翰·韦恩这样苍老的男性偶像表达着敬慕。

赫本后期的某些作品堪称杰出——特别是她在《长日入夜行》(Long Day's Journey Into Night, 1962) 中对玛丽·蒂龙的诠释——但她最为人称道的作品都完成于1930年代晚期，恰恰是在她演艺生涯低谷时期。《休假日》即出自那个时期（《费城故事》想必是对它的直接回应），强调了她与众不同却又令人心醉的美丽，并让她得以充分施展表演的活力。《休假日》也具有一种重要的私人意义。尽管哥伦比亚的宣传把她说成"全新的赫本"，但事实上，她回到了她最早期的舞台经验中。1929年，刚刚走出大学的她是这部由巴里舞台剧女主演的替角（这部戏是为舞台剧演员霍普·威廉姆斯 [Hope Williams] 写的，1930年的电影版则由安·哈丁 [Ann Harding] 领衔）。后来，赫本用其中的一场戏作为她首次在雷电华试镜的素材。她貌似认同这个角色，并且当然清楚，这是一个展现自己演技的好机会。

从某些意义上看，《休假日》也试图柔化赫本人格形象中更具攻击性的那些方面：它允许她展现她的高贵仪态，但与此同时，也让她得以显得质朴甚至亲和；它让她挑战那个专制父亲（一个1930年代情节剧中典型的共和党金融家）的规则，但也暗示了，她会通过对丈夫的心悦诚服来实现自我。这是一部社会评论片，但做出了很大的妥协——特别是因为菲利普·巴里迷恋上了他本要批判的阶级；然而，它还是在有限的程度上让赫本演出了"理想自我"，为观众可能不会喜欢的行为作态提供了一个安全出口。《休假日》以这样的方式让观众喜欢这位明星。

《休假日》属于一种总是存在争议、业已消亡的类型片——优质的、温和讽刺"上层资产阶级"(haute bourgeoisie) 的"风尚喜剧"(comedy

of manners）。这些电影往往改编自场景设置在客厅的戏剧，充斥着巧言警句。乔治·库克把巴里的语言形容为一种"歌唱"的对话（Higham，87），而赫本心醉于此。赫本和其他演员试图淡化戏剧腔，让对话重叠，或略去一些台词，这样做是为了弱化该片明显的戏剧性；但是，就风格或其他大多数方面而言，本片还是忠实于原始文本的，仅仅重新编排了若干场景，加入了一些对时事的指涉，并"展开"了剧情（总编剧唐纳德·奥格登·斯图尔特或许和赫本一样钟情该片，因为当她还是替角时，他也参演了该剧）。

巴里把他这部剧建基于两套价值观之间的对立，影片很早就通过波特家和西顿家的对比将其视觉化了。一边是苏珊和尼克·波特（由吉恩·狄克逊 [Jean Dixon] 和爱德华·埃弗里特·霍顿 [Edward Everett Horton] 饰演，后者在第一个电影版里饰演了同样的角色），这对中年学者夫妇膝下无子，代表着无所牵挂的自由、随性和"生活"。另一边则是爱德华·西顿（亨利·科尔克 [Henry Kolker]），他是一个鳏居的家长，有三个孩子，代表着旧财富、资本主义和对权力不甚快乐的攫取。乍看之下，这些人物形象之间的对比貌似是以社会阶层的形式呈现的，因为波特一家住在简陋而有腔调、近乎波西米亚风格的公寓里，而西顿的宅第似乎有卢浮宫那么大。然而，究其根本，影片只是在资产阶级民主世界中的两种生活方式之间提供了一个选择题。波特夫妇声望卓著，有足够的收入，能够从资本主义中获得"休假日"。如果他们不是虚构的角色而是真实的人物，那么，他们会是马克思主义理论所说的社会"派系"（fraction）——就这个例子而言，是由特权阶层中受过良好教育、持异议的成员组成，他们批判主流的社会思潮——中的成员（事实上，赫本、巴里和斯图尔特都属于这个派系）。

波特夫妇并非政治活动家，而是个人主义者，他们崇尚友谊以及人性、平等的关系。他们是一对典型的美国夫妇，在有些时候，更像是漫画人物，而非知识分子（霍顿与狄克逊的直白演绎制造了这一效果）。然而，

他们仍然是职业的教育家，他们所处的社会地位和态度堪比 1920、1930 年代英国的"布鲁姆斯伯里文化圈"[1]；因此，他们成熟老到，厌恶不受约束的资本主义，是资产阶级中一群不受约束的人，他们受过高等教育，自由散漫，并且或可称为女性主义者（赫本所演的人物立刻认出苏珊·埃利奥特·波特，她"曾在我的学校讲过一次课"）。更具体地说，影片将他们呈现为朴实无华的自由主义者，他们的主要武器便是才智，比如在西顿家举办的一个派对中，他们向一对特别高傲的右派夫妇行了纳粹礼。

影片的情节包含着波特夫妇事实上的儿子约翰尼·凯斯（格兰特）和心怀不满的资本家女儿琳达·西顿（赫本）之间不断深化的友谊。他们惺惺相惜，但彼此的关系却因为两个因素而变得复杂：首先，约翰尼和琳达的妹妹朱莉娅（多丽丝·诺兰 [Doris Nolan]）订了婚了；其次，约翰尼和琳达的父亲交恶。然而，本片情节的情感中心是琳达，她的大部分时光是在豪宅顶楼的儿童玩乐室里度过的，这个"消遣的地方"是她母亲在生前建起的。她还没有变成一个阁楼上的疯女人，她充满活力，说自己是"黑绵羊"[2]。从一开始就很清楚，她必须彻底摆脱父亲，否则，她就会变成和哥哥内德（卢·艾尔斯 [Lew Ayres]）一样的无用之人。但是，她的感情还在她对约翰尼的爱与她对妹妹的爱之间挣扎。

值得赞许的是，《休假日》并没有让琳达同父亲达成和解；相反，它让琳达以激烈、勇敢的方式谴责西顿家的价值观，并与约翰尼匆匆"休假"去了。然而本片的结尾仍然令人失望。在最后一幕里，琳达的妹妹讲了一段话，她冷冷地声称，约翰尼不肯遵循西顿家的生活方式，所以他不配成为她的丈夫，于是琳达就得以毫无愧疚地投向约翰尼的怀抱。并且，约翰尼和琳达近在眼前的结合规避了中心议题。约翰尼·凯斯来自工薪家庭，

[1] Bloomsbury circle：从 1904 年到二战期间，以英国伦敦布鲁姆斯伯里地区为活动中心的文人团体，著名代表人物有作家弗吉尼亚·伍尔夫等。——译注

[2] black sheep：害群之马、败家子。——译注

但他半工半读念完了哈佛，掌握了成为一个"金融才俊"所需要的技能；他反对爱德华·西顿，与其说是因为资本主义，不如说是因为他觉得赚大钱的过程枯燥乏味。因此，情节中的选项就设定为一种美国通俗小说中典型的安定/流浪二元对立。正如安德鲁·布里顿所言，《休假日》的最后几个场景与《关山飞渡》(Stagecoach，1939) 颇多共同之处，一对理想化的恋人策马奔入落日的余晖，"不再接受文明的护佑"(Britton，85)。从琳达对父亲的临别之言中，可以感受到更深层的逃避，她以从属于另一个男人和另一种资本主义而宣告自己的独立。无论约翰尼要做什么，她都将跟随他。即便他想去卖花生："哦，我将会非常爱那些花生的！"

尽管有这些笨拙的妥协，而我也将提到另外一些问题，《休假日》还是让赫本发挥了精彩绝伦的表演。她的登场花了几分钟，这是一种经典的方式，制造出一种温和的戏剧性转变（coup de theatre）。开场段落表现约翰尼·凯斯度假归来，急不可耐地对波特夫妇宣布，他找到了理想伴侣。"这是爱，伙计们。我遇到了这个姑娘！"考虑到明星制，我们知道他会选择赫本，于是我们假设他指的就是赫本。在下一段落中，这个假设被强化了，约翰尼去见姑娘的父母，却发现她住在一幢大宅里。当管家向"朱莉娅小姐"宣布约翰尼来到时，我们预期赫本会出现，但实际却是多丽丝·诺兰，格兰特冲上去抱住了她。赫本在晚些时候露面，具有象征意味地侵扰了正在豪宅电梯间里接吻的这对恋人。门开了，她站在那里，穿着皮草大衣，讽刺地看着他们："真丢脸，朱莉娅！"她说，"就这样来打发星期天早晨？你的伴侣是谁，我认识吗？"

到这里，影片还是比较让人失望的。格兰特的表演充斥着他标志性的活力四射与滑稽怪诞感，但他的对白冗长，又有些怪异。卢·艾尔斯饰演的内德出场时很有趣——这是个矜持、相当忧郁的醉汉，他无视格兰特，在礼拜快结束时让管家准备好酒；然而，除此之外，赫本制造了所有的

戏剧张力和焦点。事实上，她比巴里的原意要略微强势一些。把她所制造的效果同戏剧版中琳达出场的情形比较一下，巴里写后者的时候想的是霍普·威廉姆斯："琳达27岁，看上去大约22岁。她身材苗条，像个男孩子，极有朝气。她聪明，也漂亮，但和朱莉娅站在一起……她就显得有点放不开，甚至泯然众人了。"赫本拥有其中许多特点，但显然她光彩照人，比诺兰有魅力多了。当她出场时，表演就呈现出一个明晰的步调，其中的能量也得到加强，这部分是因为她将性的活力带入画面中；事实上，本片的一个缺陷是没有合理解释约翰尼对朱莉娅的一见钟情（在1930年的电影版中，玛丽·阿斯特 [Mary Astor] 饰演了诺兰的这个角色——这是个更有趣的选择，让约翰尼的行为可信了。这或许是因为哥伦比亚公司不想让另一个明星来陪衬赫本，尽管它确曾邀请年轻的丽塔·海华斯来为这个角色试镜）。

接着，赫本也用她张扬的戏剧表演方式号令着银幕。比如，她主动和约翰尼握手的方式即刻就宣告琳达同西顿家的其他人不一样——这是个强有力的动作，张开的手就出现在这个三人构图的中央，暗示着直爽的善意。在这个段落的结尾，当她对朱莉娅说"我喜欢这个男人"时，她重复了这个动作，在这里，握手作为人物的能指，和约翰尼不断的翻跟头动作一样绘声绘色。以常规的目光看来，这个体势"不像淑女"，与这种随意方式一致的是，她上下打量格兰特，要他"走到这边亮处来"。然而，这绝非"放不开"，也不像黛德丽这种演员所做出的攻击性的性暗讽；相反，它表现了一种成熟、贵族气的自信，另外，还有一个女人的自然坦诚，她期望和男人平等沟通。

换言之，赫本的表演中有种讨人喜欢的性感，这种特质让人想到霍华德·霍克斯电影中的那些女主角，她们从来都不扭捏作态，像男孩子一样说笑逗乐。库克允许她立即展现那些特质，并且同霍克斯一样，他给予赫本足够的机会行走。《育婴奇谭》——它对本片有微妙的影响——的主要快感之一来自看着赫本自信地大步走过银幕，而格兰特则在她身后跟跄

着，狼狈不堪；在《休假日》中，她的亮相段落是用推轨运动镜头拍摄的，用以展现她的机智和体态的优雅。她步履轻快，带着格兰特和诺兰穿过走廊，她同格兰特开玩笑，用的是家中长者的口吻——这是琳达·西顿若干次戏仿父亲中的第一次："摩登一代！好吧，小伙子，我希望你明白你要做什么了。"她暂停脚步，和他们说话，接着道别，摄影机上摇，看着她轻快地跑上长长的楼梯。

表现琳达这样跑上楼梯就建立起了与约翰尼的相似之处——体力充沛，这一点在后面会更清楚，她将和约翰尼一起翻跟头。但它的作用也超出了故事的需求，而指向了赫本本人的身体。她拥有网球选手一样灵活修长的体型，走路或慢跑的样子像握手的方式一样直接——双腿伸展，双臂弯成弧形挥动，身体却不扭摆作态。这个特质，而非其他，让她得到了那些"假小子"角色，也让她得以用不同于那一代光鲜女星的方式说着情话，或者展现并非从舞蹈而来的动作风格。[1] 在特定的语境中，她的身体既可以像刻板的女教师，也可以像婀娜的时尚模特儿；然而，它的架构和肌肉皆出自运动，她一度就像是肯尼思·泰南（Kenneth Tynan）所谓的"户外嘉宝"。她的若干电影指涉了她著名的运动技巧：《育婴奇谭》中，她展现了高尔夫的挥臂动作，在《帕特与迈克》（Pat and Mike, 1952）中，她饰演了一个根据蓓比·迪德里克森[2]改编的人物。在她职业生涯更早期的时候，她那些更真实的照片让她看上去像一个王尔德式的少年，尤其是当她

[1] 在赫本的第一部电影作品《离婚清单》（A Bill of Divorcement, 1932）中，乔治·库克就让她得以使大卫·塞尔兹尼克相信她将成为一个明星："直到试映时，同事们才相信，我们拥有了一个伟大的银幕巨星……但在影片刚开始的一场戏里，赫本穿过房间，展开双臂，接着躺在壁炉前的地板上。这听起来很简单，但你几乎能感觉得到，并且肯定能听得到，观众中的兴奋。"（43）这个镜头的效果仍然令人激动；远距离的取景和这场戏本身的安静让我们得以关注她的身体，揭示出她能把性的魅力赋予状似普通的动作中。

[2] Babe Didrikson（1911—1956）：美国著名女运动员，在高尔夫、篮球和田径方面都有杰出成就。——译注

留短发、穿着宽松长裤或当她在运动中被抓拍时。但是，没有人看到她在《克里斯托弗·斯特朗》（Christopher Strong，1933）中穿着紧身、银色亮片的连衣裙时，会质疑她做性感女星的潜质。

《休假日》想要赋予赫本典型的明星魅力时，就会强调她的长发和精致的颧骨——与此同时，让她穿上曳地黑裙，逆光照她的脸，用漫射光拍摄她。然而，即便在最"女性化"的时候，她也是非正统的，她的风格困扰着某些批评家。比如，查尔斯·海厄姆（Charles Higham）表扬库克遮掩了她"有力的阔步"（事实上，库克从未做过这种事），并抱怨她的嗓音"过于尖厉刺耳"，她的身体不够"柔软顺从"（88）。评论家与合演明星的类似抱怨贯穿了她的职业生涯；她经常被视为瘦削、相貌平平的女子，用奇怪的嗓音说话，知道怎样创造美貌的"幻象"。[1] 当然，认为她不美是荒唐的，说明好莱坞难以将她的仪态挪用到女性气质的寻常规范中。除了她贵族气的形象和传说中的"布林茅尔口音"，她还有精干的体格、活力十足、具有潜在攻击性的态度；用安德鲁·布里顿的话来说，她带来了一种"过于战斗性的美，她的自信恰恰不能得到男性的赞许"（13）。

尽管如此，摄影师们还是爱拍赫本，他们知道怎样强调她非凡的骨骼结构，并激发了她对夸张姿势的喜爱。其实，赫本完全知道怎样像一个美丽的女人那样表演。"看那个姑娘，"有一次，她指着自己的一张片厂老照片对约翰·科巴尔说道，"她喜欢张扬显摆……照片里的我比现实里的我好看，所以这对我来说很容易……我就这么走到摄影机前。我的意思是你拍不了一只死猫……重要的并非你的长相，而是在于你怎么处理。"（109）然而，赫本"处理"的方式有时会和她的外表一样引起争议。卓别林运用综艺秀和哑

[1] 赫本的嗓音是批评家们攻击的主要对象，特别是在那出灾难性的《湖》里。奇妙的是，戏剧评论家发现她讲话的声音软弱无力，而到了银幕上则似乎恰恰相反。在职业生涯的中期，她接受了艾萨克·范格罗夫（Isaac Van Grove）的训练，后者试图让她听上去不那么"做作"（Higham, 95）。

剧的技巧；吉许做的体势像典型的情节剧女主角；黛德丽的站姿和作态像是卡巴莱歌手；卡格尼则让人想起杂耍舞者。和这些人比起来，赫本会让观众想起正统舞台剧——受特里、杜丝和伯恩哈特这些更老式的浪漫主义影响的百老汇或伦敦西区戏剧。结果，戏剧和电影的批评家有时会觉得她自命不凡，就像一个歌剧女主唱，模仿着戏剧的惯例，而非真正地"感受"角色。

好莱坞对这个问题的一个解决方案便是让她演一个演员，这样她的举止就会因角色而正常化。因此，在《惊才绝艳》和《摘星梦难圆》中，她尽情地沉浸于"女演员特有的"旨趣，她声音洪亮，仿佛是在对剧院的后排观众说话，做的体势大开大合，并明显注意到了摄影机的存在。出于同样的原因，她的电影经常出现她饶有趣味地"引用"老式表演的时刻。比如，在《一见如故》(*Desk Set*, 1957) 中，她朗读了《海华沙》(Hiawatha) 和《今天晚钟不响》(Curfew Must Not Toll Tonight)，并用复杂的哑剧体势将后者戏剧化。在1930年代早期，宣传人员会赞扬她的"天赋"，而导演们会强调赫戏剧这个主题，允许她演那些明显戴着面具的人物，比如在《西尔维娅·斯卡利特》和《寂寞芳心》(*Alice Adams*, 1935) 中。在这样的语境里，她的技巧看上去像是"高雅艺术"（这或许解释了她为何赢得了四次奥斯卡奖，且获得提名的次数比其他演员都要多[1]）。

现举一例来说明赫本那相当戏剧化的表演效果，《休假日》中琳达·西顿同父亲相遇于她妹妹的订婚派对，注意她的姿态和声音发生了鲜明变化。起初，她采用了一种近乎好斗的站姿，直视着父亲，用响亮的声音说："听我说，父亲。今晚对我来说很重要。"她试图解释为何她要和几位朋友单独相处，动之以情，先是身体微倾去恳求，接着转过身，把头往后仰起，目光凝视着墙面，仿佛在寻找某个不着边际的理想。"和这个房间有关，当我还是个孩子时，在这里度过了美好的时光。"她用颤抖、"歌唱"

[1] 获奥斯卡奖提名次数的纪录如今已被梅丽尔·斯特里普（Meryl Streep）打破。——译注

的声音说着。亨利·科尔克示意她离开("你为什么不走呢?……你使我痛苦。你只能制造麻烦、混乱。"),她变得热泪盈眶、心乱如麻,她几乎没有藏住自己的情绪,转过身,发誓自己会永远离开。"这个地方我再也不能忍受了,"她说,"它在摧残我!"她的表演饱含情感"传染力",但显然其中有情节剧技巧的一种优雅、中庸的变体——一系列非常适合在剧场舞台上"处理"的相当常规的言谈举止。

在《休假日》中,每当赫本要展现表达的不连贯——换言之,那些她饰演的人物试图掩饰深层情感的场景——时,这种风格会特别明显。回想一下影片早先的一场戏,赫本和多丽丝·诺兰坐在楼梯底下,讨论着即将到来的婚礼:赫本建议在楼上的老"玩乐室"里举办一个订婚派对,并坚持"爸爸不能插手这件事情"。当她声明这一点时,她从诺兰那儿转开,稍稍面向我们,仿佛在对妹妹隐藏她的情绪。她骄傲地抬起头,眼睛以悲剧的庄严感凝视着地板:"除了我,没人能插手我的派对,你听到了吗?"突然之间,她的嗓音中带着哽咽,她停顿了一下,试图用笑声掩饰这一切:"好吧,如果他们要插手,我……我就不来了!"在后面的一场戏里,赫本问卢·艾尔斯,是否她对格兰特的喜爱已经显露太多。她侧身朝向银幕左方站着,手放在一架大钢琴的上方。"内德?"她问,并转过头,似乎向他掩饰自己的表情——自始至终,她的表情向我们展示得更清楚。她骄傲把头抬起片刻,接着向下看地板,表明了她的窘迫,"你还记得我们新年前夜说过的话吗?"她耸起漂亮的肩膀,下巴回收,更加往下看,好像感到了羞耻。她的声音开始颤抖。"我表现得非常明显吗?"答案当然是肯定的,主要是因为她在摄影机前的言行举止是如此张扬。

批评家们有时候会苦恼于这种明显的戏法,认为这是高级的假模假式;而赫本演喜剧时,又会获得这些批评家的欢心。比如,1938年的《时代》杂志评价《育婴奇谭》:"电影观众会喜欢……看见做作的女演员赫本陷入一团混乱。"事实上,她在这部霍克斯电影里光彩夺目——这不仅因

为她拥有打闹喜剧的形体技巧，也因为大多数喜剧形式都是"做作"的，有赖于强化的表现性和清脆的戏剧腔。也差不多是这个原因，赫本与斯宾塞·屈塞在合演喜剧时总是令人惊艳；和所有伟大的喜剧二人组一样，他们组成了詹明信（Fredric Jameson）所谓的一种"协同式"（tandem）人物塑造：她稍显夸张的发声方式被他单调、健谈的语调所中和；她迅速、明显夸张的动作同他缓慢、不动声色的反应形成了对比。

《休假日》似乎非常契合赫本的华丽风格，这不仅因为它有一些轻喜剧、甚至"神经喜剧"的场景，也因为它微妙地限定了表演艺术，让琳达·西顿成为又一个利奥·布劳迪所谓的"戏剧性人物"（theatrical character）的变体。[1] 对库克和赫本而言，这都是一部典型之作，表演这个概念是它的主题，把琳达楼上房间里的无拘无束同西顿家其余地方的惺惺作态进行对比。比如，在订婚派对中，在"玩乐室"里的客人做着杂技表演，玩潘趣与朱迪木偶戏（Punch and Judy show），他们一起唱歌，并模仿各种滑稽人物。先母的房间成为一个狂欢的空间，在这里，表演是一种个体和社会健康的力量；矛盾的是，这也是一个真实的王国，其中的人物退回到前俄狄浦斯的游戏，或者推心置腹地进行着揭示"真实"感受的聊天。与此同时，在家长式的楼下区域，人们变成另一种演员，他们都过于严肃，仪式气氛令人窒息；从这样的言行举止中不会产生快乐，他们搬演出来的自我是欺骗性的，或是压抑的。

这个主题非常古老，常见于 C. L. 巴伯（C. L. Barber）所谓的"欢庆喜剧"（festive comedy，比较莎士比亚的《亨利四世》第一部分，它在两种形式的做戏之间创造了一种辩证法，提醒我们"要是一年四季，都是游戏的

[1] 布劳迪评论道，1930 年代的这类人物几乎都是上层阶级的成员，"或者，更好的是，某些假装成上层阶级的人……无论这个贵族是加利·格兰特、凯瑟琳·赫本，还是皮埃尔·弗雷奈（Pierre Fresnay）在《大幻影》（La Grande Illusion）中饰演的博埃尔迪厄，自我即戏剧、即表演的这种感觉是至关重要的"。(235)

假日，那么游戏也会变得像工作一般令人烦厌"[1]）。欢宴极适合改编为戏剧，它让我们注意到表演的技艺，并为"舞台感"提供了借口。与此同时，它含蓄地对戏剧作为一种职业做出了辩护，强调了戏剧的治疗价值，并把表演者的精湛技艺关联于人物（最能引发共情的那些人物）的"生活之乐"（joie de vivre）。因此，《休假日》中的那些玩乐室段落不仅强化了赫本的魅力，也暗示她对戏剧演出的爱（和琳达·西顿一样）同她的高尚智慧和进步理想相吻合。

这些场景值得细细品味，它们不仅展现了赫本对多种表演技巧的信手拈来，而且也展现了影片是怎样把明星的专业特质与角色的道德特质融合在一起的。比如，在影片早先的一个静谧时刻，西顿家的其他人都去教堂了，琳达则邀请约翰尼上楼聊天。这是个相对简单的段落，赫本是受注目的绝对中心，她把控着谈话中变化的情绪。和格兰特相比，她的运动、体势和姿态都要更生动（和大多数男主演一样，格兰特拿捏着，较少外露），随着琳达和约翰尼的友情进一步发展，她变得越来越戏剧化了，主导了整个表演空间。

当格兰特进入时，她正在大声咬一苹果。"想来一口吗？"她问道，并友好地伸手把苹果递出去。这个巧妙的戏码在巴里的剧本里并没有，但它起到了嘲讽西顿家族价值观的作用：当其余所有人在礼拜时拘谨地装模作样，约翰尼和琳达的举止却是孩子一般不拘礼节，苹果令人联想到伊甸园，在那里，女人是健康的，而不是邪恶的。格兰特接过苹果，走来走去，背对着我们，而她站在那儿，嘴里咀嚼着，注视着他。这个戏剧化的停顿让她有时间吞咽，因为这个场景包含着礼貌的对话和若干摄影机位，二人都不再啃苹果——格兰特只是拿着它，全神关注于这个房间。少顷，赫本拿起一支烟，若有所思地在盒子上敲了敲，好像在思考该怎样开始。

[1] 译文据朱生豪。——译注

她并没有点烟,用这个未完成的动作表明琳达很高兴看到约翰尼对这个环境有兴趣。首先,她解释了这个房间的意义("这是我妈妈的主意……她太棒了。"),她边说话,边在银幕右边的有利位置坐下,交叉着双腿,手肘以一个招牌式的斜度支在膝盖上。

她一边回答格兰特关于各种玩具的问题,一边开始在房间里走动,一度拿着一个名叫利奥波德的玩具长颈鹿凑近自己的脸,它的长脖子和马一样的外表颇像她本人。"看上去像我。"她说,一个中特写让我们意识到角色之中的演员正在开自己的玩笑。格兰特找到一张朱莉娅·西顿的儿时照片并开始端详。赫本愉快的语调发生了变化,她真诚地告诉他自己有多爱妹妹;她蹲在地上,挨着他,并在本片中首次使用明显的舞台腔,模仿着警察的刻板形象,询问他的过往:"到普拉西德的那些短途旅行是什么情况?老实交代,凯斯!"格兰特说,他是在滑雪度假时遇到朱莉娅的,那是他的第一个休假日,接着又表达了对她本人背景的好奇。她相当惆怅地承认,自己曾经想当一个舞台演员。"给你演《麦克白》的梦游戏如何?'洗掉,该死的污点!'"赫本用夸张的北方口音蹦出这句台词,接着苦笑着回忆起往事,"波特小姐学校的老师们认为我很有潜力。"她开着玩笑,用仍然没有点着的香烟敲着拇指盖。

约翰尼透露他正在筹划一个"休假日"(并不是为了"玩",而是为了想明白"我为什么工作"),在此之后,这场私人对话变成了轻佻的动作戏。内德和朱莉娅出场,他们从教堂回来了。内德信手弹着钢琴,勉强地弹着有点像伪格什温风格的《F小调交响曲》,这应该是暗示他有作曲家的潜在才华,琳达变得兴高采烈,她让约翰尼预演一下他和爱德华·西顿即将到来的会面(再一次注意,这个技巧与《亨利四世》第一部分拥有相似之处,即人物们戏仿那些将于此后真实发生的场景)。"内德,"她对哥哥说,"我觉得我们可以教教他。"卢·艾尔斯拿起一个班卓琴,赫本开始表演,假扮一个坏脾气的家长,正在对未来的女婿问话。她清了清嗓子,双

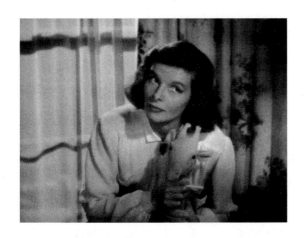

赫本借助一只玩具长颈鹿摆姿势。

手交叉在胸前,严厉地看着格兰特:"嗯,年轻人?"格兰特笑着回答:"先生,此刻我的口袋里只有三十四元钱和一张抽奖夜的优惠券,抽奖地点是一家普拉西德电影院。"

朱莉娅要约翰尼严肃一些,但赫本很快抛出了一连串的模仿表演。"我觉得他不适合你,朱莉娅,"她用男人的腔调说道,"他是个标致的男孩,但恐怕又是一个混日子的人。"约翰尼承认自己出身卑微,她吃惊地往后退,带着嘲讽的意味,就像一个社交圈的贵妇:"你的意思你母亲完全默默无闻?"内德插嘴说或许约翰尼有个做法官的远亲。"哦!那或许还管点用。"她说。内德用班卓琴弹起小调,她的表演又变成了黑脸秀(minstrel show):"老凯斯男孩!晚上好,主人!"接着,内德建议在谈话时说自己认识某些名人或许是有用的,而赫本转而戏仿起社交名流;她笔挺地站着,一手放在臀部,滑步到了格兰特身边:"约翰尼,她和我说(她总是叫我约翰尼)……"[1]

[1] 有些模仿嘲弄会显得些许勉强,这是因为格兰特和赫本都具有上流社会的所有特征。在之前一个场景里,当格兰特声称自己是个"普通百姓"时,这个问题就尤为明显。他那自我贬低、反讽意味的口吻也无法拯救这句台词的荒诞感。

影片的后段,在爱德华·西顿为朱莉娅举办的盛大的新年订婚派对期间,楼上房间里的行为变得更加戏剧化了,每个人都加入这场表演之中。在波特夫妇来到并向朱莉娅做了自我介绍之后不久,内德像个花衣吹笛手一样走进来,吹着笛子,领着一队手持香槟的侍者。琳达把这些人组织成四重唱表演小组,唱起了《坎普敦赛马歌》(Camptown Races)。尼克·波特用布袋木偶演绎《罗密欧与朱丽叶》中的阳台戏。约翰尼受朱莉娅差遣,上楼劝说所有人参加楼下的招待会,他假扮成一个送信的管家。作为对他这个古板举止的惩罚,其他四人夹道用脚踢他的屁股。尼克发表了一通滑稽的演讲,把早先那场戏里的玩具长颈鹿作为"奖品"献给约翰尼。约翰尼站在沙发上,害羞地对掌声鞠躬示意,然后,他主动要求展示他的杂技技能,教琳达如何做后空翻。

在这个忙碌的动作戏中,演员们都采用了孩子似的方式,他们站在家具上,躺坐在地板上——这种表现手段常见于1930年代的神经喜剧,即富人的角色由于他们的姿势而具有不羁和"人性"的魅力。尽管赫本显然没怎么参加这个派对,但她仍然是大多数构图的中心,有不少机会展现她那瘦削优雅的身段。她穿着黑色礼服的形象可人,笑容灿烂,动起来意气风发——比如,她会跨过沙发的靠背,一脚踏在沙发套上,抓起桌子上的一瓶香槟酒。当他们的欢庆被西顿·克莱姆及夫人(亨利·丹尼尔[Henry Daniell]、宾妮·巴恩斯[Binnie Barnes])的到来打断时,她嘟哝道:"女巫和小矮人来了。"这个低语也是舞台式的。她坐在椅子靠背上,双腿交叉,身体前倾,手肘撑在膝盖上,手掌托着下巴,同丹尼尔与巴恩斯的僵硬姿势形成了对比,这使她看上去同年轻时的斯图尔特或方达一样瘦长、迷人。

这个场景也让赫本能即兴说出临时的台词,并表现得像个"外行",她协调其他演员唱《坎普敦赛马歌》时正是如此。结果就是让人感觉这位明星是"真实"的人——仿佛表现愚蠢的过程直白地提示出她非职业的特

赫本采用了一个"随意的"姿势。

质,让她似乎不那么高高在上。《育婴奇谭》中充斥着这样的场景,比如,赫本与格兰特演绎他们著名的二重唱《我只能给你爱,宝贝》时,其中的幽默感部分源于我们看到两个原本高冷、迷人的明星在做出有些笨拙的举止,就像我们自己会在派对中偶遇的人。《休假日》中格兰特教赫本怎么翻跟头的时候也是类似情况——这是专为这部电影设计出来的。双人跟头实际由替身完成,但这并不重要;幻象被维护得很完美,并且这个戏法的前导动作也是既逗趣又优雅,明显指涉着格兰特在演艺事业之初当过杂技演员这个事实。

特技表演开始了,赫本与格兰特踏上沙发靠背,用脚向前踢,让它翻过来,他们就势像舞者一样轻盈地跨过来。他们向其他人物的鼓掌致意,格兰特把赫本抬到自己的肩上,她站在上面就像一个勇敢而又轻狂的票友,她用手提着长裙。此刻,叙事和人物塑造都不及这个明星表演的奇观有趣了,而她似乎没什么防卫。

多年之后,约翰·豪斯曼(John Houseman)如此写道:"在与赫本一起工作的过程中,我对于明星特质尤其是她本人的特质有一个饶有趣味的发现……明星地位的获得是通过美貌、智慧、勇气和能量,但首要是通过观众从所钟爱的演员那儿所期待的华彩表演段落。在每个明星角色里,这

表演中的表演。

种巅峰出现的机会都会有一个或多个。如果没有，那它们也必须被创造出来——正如杜丝、伯恩哈特、特里和其他演员通过不同方式所做的那样。"（87）和格兰特一起翻跟头正是这样的一个"巅峰"，特意强调赫本的美貌和冒险精神，给予观者一个纯窥视的时刻，他们似乎瞥见这个明星正在自得其乐。

但是，如果说楼上房间中愉悦的"表演中的表演"让赫本以一种迷人的方式进行卖弄，那么，随后的情节发展则让她有机会像一个坦率的戏剧女演员那样举手投足。我在前文已经提到，这部电影很多地方都着意展示表达的不连贯——这些"做戏"时刻展现了琳达·西顿外在与内在自我之间的冲突。有时，她的技巧落实在对白的一句台词中，比如，当她祝约翰尼"新年快乐"时，她的声音是颤抖的，带着"心痛"。技巧也会见于她的体势和动作，比如西顿家客厅的高潮戏就是如此，当时约翰尼和朱莉娅分手并走出宅门。赫本双臂抱着胸口，坐在椅子的扶手上，仿佛停止了呼吸。她说："我会想念这个人的。"她竭力向家中人掩饰自己对他的爱慕，却把它坦白给我们。

在朱莉娅的订婚派对中，有一个特别鲜活的"揭示性补偿"（我在第四章提到过这个术语）的例子。琳达决定把妹妹的幸福放在第一位，她离

赫本和格兰特为双人跟头做准备。

开玩乐室来到楼下,她必须对宾客强颜欢笑,同时,她得想办法修补约翰尼与朱莉娅之间的紧张关系。在一个大远景镜头中,赫本走到过道里,停下脚步整理头发,然后走到楼梯口。又一个用摇臂拍的远景镜头,表现她在楼下传来的华尔兹音乐声中沿着楼梯的曲线往下走。她在楼梯的过渡平台处停下脚步,朝派对那儿张望,像一个即将登台的演员;然后,又一个摇臂镜头表现她快步走下下一段楼梯。到了楼梯底部,她原本紧绷的表情就绽放出微笑,向迎面走来的两个穿着礼服的人致意。"多棒啊,不是吗?"其中一位说。一个年长的贵妇入画,错把琳达当成朱莉娅,向她祝贺;赫本继续笑着,礼貌地交流着,然后快速走向左边,摄影机横摇着跟随她穿过人群。在这个运动的过程中,她的表情一会儿是对宾客的愉快回应,一会儿是冲着我们这个方向环绕房间的焦急瞥视,仿佛在寻找约翰尼和朱莉娅。传达她这种不断加强的急迫感的,不仅有这些瞥视的时机和机位,还有她一往直前的加速步伐;摄影机继续往下摇,她的阔步跨得更大,几乎变成了奔跑,但用表面的快乐兴奋将紧张掩盖起来。

终于,她见到了多丽丝·诺兰,冲上前抱住她,大声祝福她,让派对上的人都听得到。诺兰低声告诉她格兰特消失了,赫本快速、焦急地环视房间。她领着诺兰走向附近的门廊,还朝后者肩后看了看,微笑着,与某

个宾客开了个小玩笑。然后,她和诺兰走到了这个宅第的一个黑暗的"后台"区域,低声交谈了几句。之后,赫本再次回到派对,满怀着对妹妹的担心,绝望地寻找着格兰特。摇臂镜头表现她第三次走下楼梯,来到一层;华尔兹声浪汹涌,人潮拥挤。再一次,摄影机横摇,她灵巧地走过舞池,穿梭在人群中,她装成兴高采烈的样子转过头。"你好!巴尔的摩怎么样?"她一边问候某个宾客,一边加快了她大大的步伐。她笑着打开门,进入另一个"后台"房间。一个切换显示她已经进入厨房,她脸上的笑容完全消失了。厨娘告诉她格兰特刚刚离开,她就快速冲过房间来到仆人专用入口。一个特写表现她来到打开的后门,她站着朝外观望,而厨娘还在对即将到来的婚礼表达祝福。摄影机推向她的脸,远处的交通噪音在音轨上闪现。风轻拂着她的头发与围巾,她凝望着黑夜,她的表情混合着悲伤、憧憬,还有对格兰特离去这个行为的欣赏。

赫本穿越西顿宅第的复杂过程囊括了大多数我之前讨论过的问题。首先,它是相当可观的技术成就——在一系列漫长、复杂的镜头中,她娴熟地调控着人物"私密"和"公开"的表情,与此同时,她还控制着自己的体势和运动,以照顾摄影机和其他演员。但是,在叙事的语境中,她的技巧便拥有了额外的价值。我们欣赏赫本在困难环境中的优雅举止,也欣赏琳达·西顿在重压之下的泰然自若,二者通过我们的类比关联而不是逻辑推论紧密结合起来,两种形式的戏剧性彼此联结、互相支持。明星与人物的融合也控制着意识形态的张力,是赫本的风格触发了这种张力:她穿过舞池,充满运动的活力,担任着叙事的首要推动者,但在这个段落的结尾,她表达了对远处的男人的渴望;她用贵族的派头走场和说台词,但她演绎的女子却想逃离"排位在美国前六的家庭";她那激情、理想化和宏大的戏剧表演方式得到了充分施展,但让它合理化的动机是琳达·西顿要在一个正式的聚会中伪装自己。

显然,《休假日》着意提升和美化赫本银幕形象的多个方面,虽然同

时也在防备着她给她的表演所带来的激进或不受欢迎的意义。和大多数明星定制片一样，它试图在观众看待一个演员的三种方式——文化主体、专业演员、文艺形象——之间打造出一个和谐、宜人的关系。然而，就赫本来说，这个过程是艰难的：她是一个如此强势和与众不同的演员，她使那些剧本中暗示的矛盾与社会冲突昭然若揭。因此，尽管《休假日》展现了她的演技，尽管影片试图把她塑造成一个受欢迎的形象，观众和制片人们仍然会满腹狐疑地把她视为一个贵族兼女性主义者。也许，即便女继承人放弃父亲的豪宅，这部独特电影中所呈现的世界还是过于高高在上；也许，即便衣冠不整并表演马戏，男主角还是过于超凡脱俗；也许，即便琳达·西顿从此幸福地与丈夫生活在一起，她看上去还是过于无拘无束。无论原因是什么，赫本需要的是别的叙事语境和别的合作机会，才有可能变成一个迷人的消费客体和一个电影传奇。

第十一章 《码头风云》(1954)中的马龙·白兰度

和我已经讨论过的其他明星不同，马龙·白兰度被公认为属于一个革新的表演"学派"，这种表演的理论方法让我们得以把他区分出来。然而，白兰度和他前辈之间的技巧区别有时只是表面的，而不是真实的。我们越是深入研究白兰度的作品，越会怀疑它是不是可以被解释为一种教学法的结果，或者说，此种教学法本身是不是可以从美国电影表演的主流传统中被完全切割出来。

下面讨论白兰度演艺生涯中一个脍炙人口的时刻。《码头风云》开场不久，他和伊娃·玛丽·森特（Eva Marie Saint）走过一片学校操场。她不小心掉下一只白手套，白兰度把它捡了起来。他们停下来，他在位于构图中心的秋千上坐下来；他们说着话，他随意地将手套套在一只手上。批评家们经常把这段戏引为经典案例（比如，参见 Higson，12）。有一次，采访者问导演伊利亚·卡赞，演员工作室对他的那些影片产生了怎样的影响，卡赞做了详细的答复；他说，这个片段至少有部分是即兴的，揭示了一个重要的心理潜文本：

> 手套是他抓住她的方式。并且，她哥哥被害导致的不安气氛使他

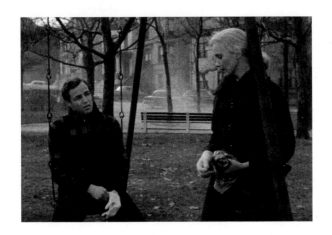

白兰度戴着伊娃·玛丽·森特的手套。

不能向她展露任何性或爱的感觉,所以,他就转移到手套上。你一定记得,他把手放进手套中,于是,手套就是以他的方式违背她意愿的情况下握住了她,与此同时,他通过手套得以表达他无法向她直接表达的东西。所以,在这个意义上,这个物体包办了一切。(Ciment,45—46)

白兰度对手套的摆弄显然令人印象深刻,比卡赞所描述的要更挑逗一点。然而,仍然不清楚的是,为什么它能代表方法派:在好莱坞的表演中,潜文本的概念并不新鲜,而几乎每种形式的现实主义表演(特别是更古老的默片形式)都鼓励使用表达性物体。

我将在此之后具体谈论识别方法派这个问题,现在,我却要说,这场戏的真正魅力所在与其说是因为演员工作室,不如说是因为白兰度的人格形象。事实上,在他之前,几乎没有一个阳刚的男主角(或许卡格尼是个例外)能够如此从容地套上一只女人的手套。且不管叙事意义和是否出自方法派,这个体势本身突出了卡赞在其他地方提及的白兰度形象的"双性"效果(Downing, 21)。即便他演的是一个微胖的前拳击手,身上也深深蕴

藏着一种肉欲感，他双手的运动具有一种奥利弗式的精致灵巧，同他举重运动员的躯干、罗马人的头颅形成鲜明对比（同样的特质也见于他的眼睛和嘴巴，有趣的是，他给特里·马洛伊这个人物用的眼妆让他看上去像是被打了，同时又有点"女性化"）。再看一下秋千上的姿势，它设定了马洛伊孩子气的天性，与此同时，也代表了这位明星——一个放松的"酷"姿态，提示着男子气的力量，个中有性感、优雅的慵懒。后来，即便业已发胖变老，白兰度还是在作品中制造了同样的感觉。看一下《追逐》(The Chase, 1966) 中的他，他所饰演的斯特森信步走出警长办公室，来到前面的台阶上，停顿了一下，俯瞰着小镇；他的身体前倾，重心落在一条腿上，膝盖前屈，姿势像一尊米开朗琪罗雕像。或者注意一下《巴黎最后的探戈》的著名海报，以剪影展现他的身体，他坐在躺椅里，双膝微曲，两腿交叉，像一个阴郁的颓废派艺术家。

所有这些也许能解释为何白兰度演绎田纳西·威廉姆斯（Tennessee Williams）戏剧中的肉欲男子（《欲望号街车》[A Streetcar Named Desire, 1951]、《逃亡者》[The Fugitive Kind, 1959]）如此出彩，以及为何他那些符合同性恋幻想的角色（《野性骑手》[The Wild One, 1954] 中的摩托车手和《独眼怪杰》[One-Eyed Jacks, 1961] 中极像纨绔儿的牛仔）是如此值得铭记。随后，他似乎放大了这个旨趣，在《叛舰喋血记》(Mutiny on the Bounty, 1962) 中演花花公子克里斯蒂安先生，在《金眼镜映》(Reflections in a Golden Eye, 1967) 中演未出柜的同性恋男子，在《原野双雄》(The Missouri Breaks, 1976) 中演变化多端的变态反角，他异装，还会亲昵地和他的马说话。他同样赋予暴力一种骇人的色欲特质；他经常演施虐狂的人物（《欲望号街车》《巴黎最后的探戈》《夜行人》[The Nightcomers, 1972]、《原野双雄》），或者，他会被那些从施加惩罚中获取快感的人殴打或致伤（《码头风云》《追逐》和《独眼怪杰》——在最后这部影片中，他演一个名为"孩子"[Kid] 的年轻人，在众目睽睽之下，他的手指被"爸

爸"[Dad] 朗沃思砸得血肉模糊)。

白兰度同 1940 年代纯异性恋的韦恩们、盖博们、派克们形成了强烈对比,他是时代的症候,这个时代造就了蒙哥马利·克利夫特、詹姆斯·迪恩、埃尔维斯·普雷斯利(Elvis Presley)和玛丽莲·梦露——他们都是沉郁、表面上不善辞令的类型,暗示着一种声名狼藉的性欲状态,也标志着美国娱乐业在战后数十年中转向青少年观众。事实上,证明白兰度和这群明星之间的关系要比证明他对方法派的师承更容易。比如,他在《独眼怪杰》中似乎是在效仿普雷斯利的口音,而正是他和普雷斯利一道教会了迪恩怎样演典型的 1950 年代性感青少年。迪恩在《无因的反叛》(*Rebel Without a Cause*, 1955)中的表演——和安迪·哈迪[1]大相径庭——有一些明显"借鉴"《码头风云》之处,在一场戏中,迪恩使用女孩的化妆粉盒,目的很大程度上和白兰度使用一只女人的手套一样。普雷斯利对《无因的反叛》的影响作用同样重要,只是没那么明显,这或许是因为华纳兄弟担心摇滚乐所暗示的意义;每当叛逆的孩子们打开收音机,我们只能听到大乐队的演奏。

在那个时代的"叛逆"明星中,白兰度看上去总是最具天赋和最聪明的,也最不易多情或自毁。然而,他鄙视名声,对表演越来越有负罪感。他或许是继奥逊·威尔斯之后出演糟糕影片最多的重要演员,而他对演艺事业的蔑视也给他的作品施加了隐蔽的效果。《巴黎最后的探戈》在他的所有表演中最具"传记"性质,即便如此,他向摄影机呈现身体的方式也有一种蓄意的羞怯感。诺曼·梅勒(Norman Mailer)曾指出,白兰度在早期作品中实际上就是一根行走的阳具;然而,这部电影中,当这个角色多少是在戏仿时,当我们期待他脱光衣服、卸去神秘感时,他在薄纱似的布光

[1] Andy Hardy:米基·鲁尼饰演的虚构人物,出现在 1937 年到 1958 年的一系列米高梅影片中。——译注

中转过身去。[1]

不同于典型的斯坦尼斯拉夫斯基派，白兰度会躲在口音和化装的变化之后。他曾是《萨帕塔传》(Viva Zapata！, 1952) 中的墨西哥人、《秋月茶室》(Teahouse of the August Moon, 1956) 中的东方人、至少六部影片中的南方人、《百战雄狮》(The Young Lions, 1958) 中的银发纳粹军官。在1950年代，他是斯坦利·科瓦尔斯基[2]、拿破仑、马克·安东尼[3]和斯凯·马斯特森[4]，所有这些都是相对集中的几年中出演的——似乎他逃避"现实主义"的标签和电影明星的固定形象。最终，他采用了拙劣戏剧演员那种冗长无趣的方式，选择的影片或者让他得以饰演风格化的帝国主义反派（《丑陋的美国人》[The Ugly American, 1963]、《奎马达政变》[Burn!, 1969]、《现代启示录》[Apocalypse Now, 1979]），或者愿意为坎普式的表演支付他高额酬金（《糖果》[Candy, 1968]、《翌夜》[The Night of the Following Day, 1969]、《超人》[Superman, 1978]）。他设法保全了艺术才华的名声，仅仅作为一个名人，表演时腮帮里含着棉花，穿着奇装异服，用古怪的噪音发

[1] 贝尔纳多·贝托鲁奇（Bernardo Bertolucci）让白兰度随意地即兴发挥，并且，他把保罗这个人物同这位明星的其他角色和人生经历融合在一起："你知不知道他曾是个拳击手？但不成功……于是他就成了演员，然后还在纽约码头干过非法勾当……那也没维持多久……他打小手鼓……南美的革命……有一天登陆在塔希提。" 然而，这种有时戏谑的自我指涉并没有造成布莱希特式的间离。和那些方法派的教师一样，贝托鲁奇是一位理想主义者，希望通过融合演员和人物来达到心理的真实。他曾说他所寻找的是"人类行为之根"与"绝对的真实"；与此同时，白兰度则说他在该片中的表演是"对我内心深处自我的冒犯"。撇开这些玄虚的发言，《巴黎最后的探戈》还是把白兰度与好莱坞电影浪漫化了。贝托鲁奇说他无法展现白兰度的性器官，这是因为他如此认同于这个人物："让他裸露就像是让我自己裸露。"显然他对玛丽亚·施奈德就没有这样的不安，她不仅正面全裸，而且还是一个典型的蛇蝎美女形象（进一步了解当代理论对这部电影的分析，参见 Yosefa Loshitsky, "The Radical Aspect of Self-Reflexive Cinema", Ph.D. diss., Indiana University, 1987。上述引文均来自该文）。

[2] 《欲望号街车》的男主人公。——译注

[3] 古罗马政治家、军事家。白兰度在《恺撒大帝》(Julius Caesar, 1953) 中饰演过他。——译注

[4] 歌舞片《红男绿女》(Guys and Dolls, 1955) 的男主人公。——译注

声,就制造出了兴趣点。在《教父》(1972)——好莱坞对方法派最为自觉的致敬之作——的语境中,他对模仿的依赖尤为反讽。两部《教父》的演员很多来自演员工作室;白兰度和斯特拉斯伯格分别出现在第一部和第二部中,演的都是黑帮族长的角色,但白兰度"端着"刻画人物的感觉比其他人都强烈。

在《码头风云》这个时期,白兰度对表演和他那颇具戏谑意味的戏剧感还没有如此游移不定;他是一个动人又些许骇人的性客体,很快以安德鲁·萨里斯所谓的"方法派的公理"(axiom of the Method)而著称。尽管第一条特性是显而易见的,第二条却是有问题的。批评家们经常乞灵于白兰度的名字,就像他们乞灵于毕加索的名字一样,以指代一种个人风格与一个艺术运动;然而,白兰度本人否认演员工作室对他有任何重要的影响,并且,从没有人解释方法派的表演,让我们得以在银幕上精准地识别它。毋庸置疑的是,好莱坞从明星和一种全新风格(即便它打造了一个"艺术的"局外人形象,鄙薄寻常的宣传曝光)的关联中看到了商业价值,但就批评话语而言,"方法派"这个词是含糊不清的,可以指示多种现象。因此,在论述这个主题的书籍里,白兰度有时会被随意地和大异其趣的人如乔安娜·伍德沃德(Joanne Woodward)、大卫·韦恩(David Wayne)和谢莉·温特斯(Shelly Winters)等放在一起,后面这些人都同李·斯特拉斯伯格有广泛的合作。[1]正如理查德·戴尔所指出的,结果就是"方法派同戏剧/百老汇风格之间的形式区别并不如诸种表演产生方式的已知区别那样明晰"(154)。考虑到这些问题,研究白兰度在《码头风云》中的表演之前,有必要从实践和批评术语两个方面提一下方法派简史。

[1] 推荐一部美国方法派表演史(尽管对演员工作室所做的结论有点宽泛),参见 Foster Hirsch, *A Method to Their Madness: The History of the Actors' Studio* (New York: Norton, 1984)。

"方法派"作为术语来指代一种风格是不可靠的,原因之一或许是它从不曾在严格的意义上指涉一种表演技巧。它包含一系列准戏剧练习,常常类似于心理治疗,意在"打开"演员,让他或她直面感觉和情绪。最重要的是,它试图发展出一种"情感或情绪记忆",作用类似于藏在手帕里的洋葱,制造出真实而非虚假的泪水。运用方法派的演员仍然继续采用他们自己的情感模式,但他们学会了操纵深藏的感官记忆和斯坦尼斯拉夫斯基式的"假使"(as if),这样就显得更为自然和即兴。技术上,他们并非"活在角色中",并且,他们也被警示,不要在真实表演时动用情绪记忆(他们并不总是听从这个建议——于是,某些演员总会带着略微出神的表情)。训练的要点只是想让演员处于接收的状态,从而做出那种**预设的**"好的"现实主义戏剧。李·斯特拉斯伯格的断言有时听上去相当节制:"不管是叫'方法派',还是叫我们的技巧或者其他任何字眼,"他写道,"它的全部目的是找到一种方式,在我们内心之中启动一种创造性的过程,这样,很多我们知道却没有意识到的东西就被运用在舞台上,从而创造出作者所设定的,让我们去完成。"(Cole and Chinoy,629)

就电影而言,我们可以说,一种直觉的方法派从一开始就在发挥作用,它帮助塑造了经典叙事电影。参考一下斯坦尼斯拉夫斯基与格里菲斯的相似性:两人都加入了世纪之交的潮流,试图减少舞台的构图与调度的人工痕迹;两人都对亲密的、情感驱动的表演所具有的潜文本感兴趣;两人都着迷于地方色彩与情节剧的融合(斯坦尼斯拉夫斯基钟爱的一出戏剧便是《两个孤儿》[*The Two Orphans*])。阿拉·纳济莫娃(Alla Nazimova)这位 1916 至 1920 年间的好莱坞明星曾是斯坦尼斯拉夫斯基的学生,并且,正如前文所提到的,普多夫金关于电影表演的经典论述鼓吹一种明白无疑的斯坦尼斯拉夫斯基式技巧。所以,斯特拉斯伯格的著名评论——加里·库珀像一个方法派演员——是大有道理的。后来,斯特拉斯伯格这一论断加上了限定,但和其他表演媒介相比,难道不正是在电影中,演员才

将其表演"他们自己"的艺术臻于完美的吗？难道《正午》(*High Noon*, 1952) 不能被描述为一部斯坦尼斯拉夫斯基式的西部片吗？

1930 年代，随着李·斯特拉斯伯格把当时所谓的"斯坦尼斯拉夫斯基体系"改造后加入同仁剧团 (Group Theater) 的出品之中，"方法派"这个术语在美国戏剧批评中变得时髦起来。这个词随后出现在许多同仁剧团成员的写作中，其中包括罗伯特·刘易斯 (Robert Lewis)、斯特拉·阿德勒 (Stella Alder) 和伊利亚·卡赞；但最为重要的是，它是由斯特拉斯伯格培育出来的，后者对它的使用比其他任何人都多。当卡赞、刘易斯和谢里尔·克劳福德 (Cheryl Crawford) 于 1947 年成立演员工作室时，斯特拉斯伯格应邀担任全职教师或"主持"，在这个职位上，斯特拉斯伯格就开始把起初只是一种"策略"(politique) 的东西细化为一种理论。到了 1950 年代中期，他对演员工作室实施的改造使它与斯坦尼斯拉夫斯基之间的关系大体上类同于精神分析与弗洛伊德的关系。但是，尽管演员工作室经常会和一种全新的美国风格联系在一起，它的作品还是轻易地被吸纳进主流的表现－现实主义表演，并且它独特的成就是难以评估的。比如，白兰度和玛丽莲·梦露经常被当作演员工作室的两位"学生"而被提及，但实际上他们很难算数。白兰度主要是在埃尔温·皮斯卡托的戏剧工作坊 (Dramatic Workshop) 中受训，他在那里遇到了刘易斯和斯特拉斯伯格，但他也在那里学习了布莱希特。他的最有影响力的老师是持折中立场、颇具政治抱负的斯特拉·阿德勒（白兰度演《欲望号街车》舞台剧时，每晚都在台上大喊"斯特拉！"，她想必会被逗乐）。就梦露而言，她只不过在演员工作室学了一段时间，她那时已经是个明星了，坐在后排，帮助斯特拉斯伯格跻身名流。[1]

[1] 斯特拉斯伯格实际共事过的电影明星的名单相当显赫：詹姆斯·迪恩、保罗·纽曼、杰克·尼科尔森、布鲁斯·德恩 (Bruce Dern)、艾尔·帕西诺 (Al Pacino)、简·方达等。然而，演员工作室成为好莱坞的入口这一事实指示出，斯特拉斯伯格已经远离了莫斯科艺术剧院的戏剧理想和他自己的最初目标。

斯特拉斯伯格的浪漫主义、他对自我心理学更甚于发声和形体训练的强调、他在哲学家和治疗师的姿态下对名人的趋奉——相对于他之前更丰富、更多产的斯坦尼斯拉夫斯基传统，所有这一切都是在倒退。这位大师自己的"理论"只不过是对 17 世纪以降西方戏剧主流常识的一种提炼，并结合了对哑剧和一系列从行为心理学改编的训练辅助手段的严厉批判。然而，和斯特拉斯伯格不同，斯坦尼斯拉夫斯基却是一个出色的导演，他创作自然主义剧目，把各种技巧整理成文，并且，影响了他之后的几代人。在演员工作室相当狭隘的教义中，斯坦尼斯拉夫斯基的方法被窄化为一种由"自我"迷恋所激发的准弗洛伊德式"内在运作"。斯特拉斯伯格声称自己的教学超出了戏剧的范畴，然而他折中的课程本身便是表演，戏剧化的对手戏在小圈子的观众前上演，而斯特拉斯伯格则担任着分析师的角色。这些学员让他成为一代宗师，但也可以说，他们造成了戏剧的贫瘠化——供养着明星制，以牺牲先锋派为代价来提倡常规的现实主义，削弱了美国戏剧的社会责任感。[1]

在这一点上，我们有必要在演员工作室和更早期的同仁剧团之间划清界限，后者在《康奈利之家》（*The House of Connelly*）这类现实主义社会剧中混杂着《1931 年》（*1931*）、《等待老左》（*Waiting for Lefty*）和《约翰尼·约翰逊》（*Johnny Johnson*，由斯特拉斯伯格执导）这类煽动性的半布莱希特式作品。在后来的岁月里，斯特拉斯伯格弱化了方法派的政治基础，就像大多数斯坦尼斯拉夫斯基派，他总是轻视另类喜剧、现代派或解构主义这些模式中的表演。而且，他那对演员"自我"颇具分析性的方法迥异于同仁剧团对剧团全体以及个体演员同整体社会的关系的强调。斯特拉·阿德勒就同仁剧团的第一表演原则做过如下描述：

[1] 事实上，斯特拉斯伯格发现自己在美国戏剧界的处境极其矛盾。演员工作室成立之初是让专业演员们能够修炼技艺，不受市场的摆布；但是，演员的职业生命是由资本主义经济决定的，他们参加的任何学校都不得不变成 D. H. 劳伦斯会称之为"工厂"附属品的事物。

（我们）要求演员对自己产生意识。他有什么问题吗？他能从他的整个生命去理解这些问题吗？从社会这个角度呢？他对这些问题有自己的观点吗？

　　他被告知，观点是必要的。演员必须置疑和理解很多事情。这必然会让他更好地理解自己。演员们若能达成共识，与剧院的其他同事分享这个观点，将会起到巨大的艺术效用。演员被告知，把这个观点通过戏剧传达给观众是必要且重要的；而要做到这一点，就必须以真实和艺术的方式找到戏剧的手段和方法。（Cole and Chinoy，602—603）。

　　相形之下，演员工作室对"观点"的兴趣要少得多，而且它的行话听起来耳熟能详："私密时刻""自由""自然感""有机"——都是浪漫个人主义的关键词。

　　尽管演员工作室有其局限性，斯特拉斯伯格却无疑是个有天赋的教师，他启迪演员，并提供方法让他们在当代场景中制造"生活一般的"表演。并且，在他的指导下，演员工作室从未彻底忘记它是起源于1930年代的社会批判氛围之中。从一开始，斯特拉斯伯格的教学就明显倾向于斯坦尼斯拉夫斯基美学所中意的那种戏剧，这样也就促成了1950年代自然主义社会剧的兴起。因为这些戏剧中的男明星都有一种可辨识的外表，方法派这个术语很快流传于批评界，同一种戏剧类型和一种表演的"人格"关联起来。

　　因此，作为对电影表演的一种描述，"方法派"在指向某种比白兰度或演员工作室教义更为宽泛同时又更为特指的东西时，会显得更加有用——也就是说，它指示了1950年代文化中的一种风格或意识形态倾向，这种倾向的痕迹亦可见于当代好莱坞。大卫·波德维尔在讨论"黑色电影"时指出，大多数指代风格的语词都是以这样的方式起作用的，它们通常开始于一些否定的论断，意指着"对某个规范的屏弃"，但随后批评家们用它们来

做肯定的定义时，就变得很不方便了，只有在它们指涉某个主导模式中"特定的非常规样式"时才讲得通（75）。因此，当《码头风云》中的白兰度被描述为"方法派演员"时，这个术语可以被——正确地——理解为，他在1940年代晚期和1950年代接触了同仁剧团和演员工作室的理念；但它也暗示了下述非常规"样式"的某些组合，它们都有助于描述白兰度的形象：

（1）他出现在自然主义的背景之中。《码头风云》从属于相伴而生的一系列"社会问题"电影，它们中的大多数都是在实景拍摄，由卡赞执导，二战之后在好莱坞开始出现。在1950年代，这些电影通常是独立制作，采用黑白片的格式，更像当时那些声望卓著的电视剧，而非大银幕电影。它们频繁使用演员工作室的人员（《登龙一梦》[A Face in the Crowd, 1957]、《浪子回头》[A Hatful of Rain, 1957]、《怪人》[The Strange One, 1958]），或者，它们改编自克利福德·奥德茨（Clifford Odets）和帕迪·查耶夫斯基（Paddy Chayefsky）这样的作家所创作的剧本（《大刀》[The Big Knife, 1955]、《马蒂》[Marty, 1955]、《成功的甜蜜滋味》[The Sweet Smell of Success, 1957]）。它们和稍后涌现的英国新现实主义（《金屋泪》[Room at the Top, 1959]、《年少莫轻狂》[Saturday Night and Sunday Morning, 1960]）有诸多共通之处，尽管有时，它们持一种幼稚或妥协的政治，它们还是代表着向雷蒙德·威廉姆斯所谓的"真实自然主义"（authentic naturalism）的转向，与"资产阶级物质再现"（bourgeois physical representation）相对。威廉姆斯写道："自然主义总是一种重要的运动，在这个运动中，人们和环境之间的关系不只是**被呈现**，更是**被能动地暴露**……很显然，它是一种资产阶级形式，（但）就其的历史记录来说，它也归属于资产阶级批判与自我批判的那一翼。"（Culture，170，黑体是我加的）

（2）他演出了"存在主义的范式"。在某些方面，白兰度的特里·马洛伊是一个典型的1950年代主人公，不仅像迪恩所扮演的三个人物，而且也像《愤怒回眸》（Look Back in Anger，1959）中约翰·奥斯本（John

Osborne)的吉米·波特这种表面上不同的人。因此，他是一个"局外人"，他憎恶资产阶级社会，并且以"存在主义的"方式叛逆。正如詹明信所说，这是对存在主义的一种"中眉媒体用法"，引出了"无法沟通"这个最受欢迎的自由主义主题。无论这个人物是一个工人、一个工薪家庭中努力向上的儿子，还是一个富家少年，他们都有同一个问题：对官方语言感到不自在，又没有自己的语词去表达爱或愤怒。与此同时，他又多愁善感，他情感的强度让他显得有些神经质。方法派对"情感记忆"的强调很可能激发了他的情绪性。詹明信指出："方法派表演的痛苦与释放完美地适于展现（一种）话不成句的灵魂窒息感。"然而，反讽的是（特别是在艾尔·帕西诺这样的第二代演员工作室毕业生中），不善辞令成为詹明信所谓的"表达的最高形式……突然之间，无法沟通的痛苦变得易于理解起来"(80—81)。

（3）他偏离了古典修辞术的规范。如果用今日的眼光看，白兰度似乎没什么特殊之处，但在《码头风云》那个时代，他是以"无精打采"和"喃喃而语"著称的。和迪恩一样，他说话轻柔，有时，他会稍微偏离剧本中的对白，加入一些地区或"族群"口音（除了喜剧片，这些口音中的很多之前从未在电影中出现过）。[1]与此同时，他的身体几近自觉地放松，他所饰演的很多工人阶级或不法之徒的人物让他得以嘲弄传统戏剧的"温文尔雅"。比如，在《独眼怪杰》里，他和卡尔·莫尔登（Karl Malden）一

[1] 有些评论家把白兰度在《欲望号街车》中的口齿不清归因于他没受过科班训练；之后，在一部实际上就是为了证明他是一个演员的电影中，他和约翰·吉尔古德一起演了莎士比亚剧目，显见的事实是，他是一位卓越的模仿者，嗓音轻柔却相当悦耳。他的电影充斥着对方言土语的绝妙使用和戏谑的措辞。和很多顶级诗人一样，他似乎善于倾听通俗语言。有时，他的口音嘲弄着影片本身——比如，在《追逐》中，虽然其他所有人都称罗伯特·雷德福（Robert Redford）演的角色为"布巴"（Bubba），他却俏皮地叫他"布博"（Bubber）。我最喜欢他在《独眼怪杰》中的表演，他在片中如此泼口大骂，比如"起来，你这恶心的猪猡！"。考尔德·威林厄姆（Calder Willingham）的剧本是与斯利姆·皮肯斯（Slim Pickens）和本·约翰逊（Ben Johnson）这种演员的嗓音相配的，而白兰度的拖腔拉调和他们类似，比如，当他解释他为什么他要枪击酒吧里的一个男子时，他说："他根本没有给我啥选择余地。"

起吃礼拜天晚餐,他演了一场嘴里塞满食物同时说话的好戏;后来,他在酒吧里与人交谈,嘴里却一直含着火柴杆,甚至还含着它喝龙舌兰酒;再后来,在与一个年轻女子浪漫邂逅的过程中,他心不在焉地用手指掏耳朵。然而,需要强调的是,白兰度的表演总是保持着流畅的再现性和"中心化",顺应着叙事电影的基本要求。他从不打破幻象,从不弃剧本于不顾,而他的动作也从不像看上去的那样随意。比如,在《码头风云》里,当一个联邦调查员(马丁·鲍尔萨姆 [Martin Balsam])对着码头上的拥挤人群呼唤特里·马洛伊时,白兰度做了一个有趣而又精心设计的转身:我们看到他犹豫地越过自己的肩头瞥向近处的声源;他开始动起来,接下来却改变了方向,缓慢悠长地转过身来,这让他的反应带着轻蔑之情。此处和别处,他都意识到人们在日常生活中"修改"动作的方式;即便如此,他也会留心观察普通电影表演的空间动力学。如果说他在那个时代看上去与众不同,那主要是因为他经常在交谈的时候眼神凝视着下方或茫然出神,也因为他的姿势和说话风格让其他演员显得礼貌而僵硬。

在这三个"非常规样式"中,只有最后一个专门与理查德·戴尔所谓的"表演符号"相关,而我们也只能在这个层面上思考白兰度与方法派教义具体细节之间的关系。比如,斯坦尼斯拉夫斯基式戏剧中情绪的"真相"经常由即兴的技巧——给表演带来一种吞吞吐吐的自发和逼真的感觉——引发出来。"情感记忆"的训练法——起初是由罗伯特·刘易斯和李·斯特拉斯伯格在斯坦尼斯拉夫斯基的追随者理查德·波列斯拉夫斯基(Richard Boleslavsky)的教义里发现的——或许间接地影响了白兰度新潮的体态:刘易斯强调,为了引发情感记忆,根本的要诀之一便是"身体的彻底放松"(Cole and Chinoy, 631)。波列斯拉夫斯基(他受到了一位名为泰奥迪勒·里博 [Théodule Ribot] 的 19 世纪行为心理学家的影响)提倡在训练课上和舞台上都要保持放松;他甚至设计了一套方案来达到最佳结果:"时刻想着(你的肌肉),一旦你觉得紧张就要放松它们……无论做什么事,你必须每

时每刻都观察自己,你必须有能力从任何不必要的紧张中放松下来。"(Cole and Chinoy,513)

更为笼统地说,白兰度的情绪性和轻微的心不在焉之中,有些东西类似于方法派重视表达甚于修辞的倾向——这是一种本质的浪漫主义态度,登峰造极的形式便是斯特拉斯伯格所谓的"私密时刻"(private moment)。在演员工作室,斯特拉斯伯格经常要求专业演员想象或重温某个专属于他们自己的体验,无视他们的观众。矛盾的是,这种对内向性的强调有时会导致强烈甚至歇斯底里的特质——比如,《天涯何处无芳草》(*Splendor in the Grass*,1961)中所有演员的表演,或罗德·斯泰格尔的所有表演。它赋予好莱坞的表演以一种自格里菲斯时代就不曾见到的情感主义,但是,它也反转了格里菲斯的优先级别,看待人物某种程度上更偏向于临床诊断的角度,而非纯粹的道德角度,而且,(至少在它的初始阶段)主要与男明星而非女明星有关。正如安德鲁·希格森(Andrew Higson)所说:"在某种意义上,你可以将方法派解读为将情绪性再次注入叙事电影,而情绪性通常关联的是女性气质。"(19)

事实上,受过方法派训练的演员会特别珍惜演哭戏的机会(部分原因或许是情绪性意味着"上乘表演"),在这个过程中,他们帮助确立了弗吉尼亚·韦克斯曼(Virginia Wexman)所说的1950年代男主人公的选择性"柔弱"。[1]除了《巴黎最后的探戈》,白兰度极少在银幕上流泪——比如,在《码头风云》中,他最深切的痛苦是在摄影机镜头之外呈现的,在那场戏中,他哀悼着心爱的鸽子。但是,正如彼得·毕斯肯德(Peter Biskind)所说,那个年代的其他方法派明星似乎把约翰尼·雷(Johnnie Ray)的《哭

[1] 男性表演中的"柔弱"所发挥的作用常常是让观众相信一个阳刚的演员对角色的投入。1987年7月20日,《纽约客》杂志引用了一个外国匿名观察家的话,如此评价陆军中校奥利弗·诺斯(Oliver North)在国会伊朗门聆讯会电视转播上的表现:"'他有着丽莲·吉许那样的弯眉……也同样具有那种好像随时会哭起来的美国人特质。'"(19)

泣》(Cry)当成他们的主题曲；詹姆斯·迪恩在《伊甸园之东》(*East of Eden*, 1955)中止不住的哭泣甚至引起了朱丽·哈里斯(Julie Harris)的反感："你难道想哭一辈子吗？"对方法派训练的坚持延续到1970年代，最终导致了杰克·尼科尔森在《五支歌》(*Five Easy Pieces*, 1970)中的恸哭——尼科尔森说，这是他自己构思出来的，运用了个人联想，表演时想的是这个人物对他父亲所说的话。"我觉得这是一个突破，"他告诉《纽约时报》的作者，"我觉得此刻之前，几乎没有任何男性人物达到过这种层次的情感。"(Rosenbaum, 19)到1970年代，女性主义的回潮和审查制度的松动这让女人们（她们一直都被允许流泪）也能运用与方法派男演员一样的迟疑、暗含叛逆、神经紧绷的表达方式。安妮-玛格丽特(Ann-Margaret)在《肉欲知识》(*Carnal Knowledge*, 1971)中饰演的有点像梦露的人物波碧堪称一例，但还是要提一下三位更系统地接受过演员工作室教学法的女明星：费·唐纳薇、简·方达和黛安·基顿(Diane Keaton)。她们和詹姆斯·迪恩一样善用"情感记忆"，她们也和他一样，喜欢表现所饰演的人物竭力压抑的沉郁、躁动的情绪。

上述一切把我们带回到《码头风云》里白兰度坐在儿童秋千上的懒散姿势和他对女人手套的摆弄。我们无从知道他是否真的感受到了他所表演的情绪，我们只能从卡赞那里得知他的一些行为举止是即兴的。事实上，有很好的理由去置疑，这个动作究竟是不是纯粹自发的；手套的白色和白兰度在构图里的正中心位置似乎都是着意要让他的体势更加醒目。然而，这个段落含有显见的方法派电影属性，它的场面调度几乎和纪录片没有两样，并且——就白兰度的表演来说——松弛、性感、敏感的表演中充斥着斜睨和无言的情绪。手套作为表达性物体的功能也和典型电影中的情况稍有不同。如果乔治·拉夫特在《疤面煞星》(1932)中丢掷一枚硬币，它便成为和这个人物关联的母题。如果达纳·安德鲁斯在《劳拉》(*Laura*,

1944）里玩弄儿童玩具，它会在对话中被提及，并被插入镜头展现，变成人物控制欲的明显象征。如果加利·格兰特在《西北偏北》中从口袋掏出纸板火柴或摩挲伊娃·玛丽·森特的旅行剃刀，这些物体不但会被摄影机单独呈现，而且后面还会在叙事中被用到。《码头风云》中对手套的运用也有一个目的，但似乎相对缺乏动机，更像是演员而非编剧的选择；白兰度对手套的处理只是意外为之，正是出于这个原因，它看上去是自发的，符合自然主义电影对逼真性的偏爱。[1]

整部《码头风云》中，这种逼真特质在许多方面都是显而易见的。这部独立制作中的演员并非电影明星，而是来自纽约的舞台，并且摄影师鲍里斯·考夫曼（Boris Kaufman）绝没有对影片的新泽西实景拍摄地进行美化。表面上，它像意大利新现实主义和某些1930年代的同仁剧团作品，尽管在另一些方面，它仍然是一部相当典型的作品，让人想起像《污脸天使》那样的情节剧（巴德·舒尔贝格 [Budd Schulberg] 的剧本根据真人真事改编，但正如很多人都所指出的，一部关于一位码头工人配合联邦机构调查的电影对卡赞来说是适宜的项目；就在拍摄这部电影之前不久，他在众议院非美活动调查委员会 [House Un-American Activities Committee] 做了一次"友好"证人）。和其他大多数关于社会问题的好莱坞电影一样，《码头风云》宣告了一个邪恶的存在——在这里是纽约工会组织中的帮派行为——但又避开了系统的分析。部分是因为卡赞遭遇了审查上的阻碍，他这部影片粗糙外表之下的政治态度似乎特别常见：一种感伤的基督教民粹主义，夹杂着对引导大众的强大男性英雄的渴望。赋予这个故事真正的新意和兴趣点的是白兰度，他给主人公带来一种困扰的青春感，这种个人风格影响了之后数年的电影作品。

[1] 白兰度戴上这只手套的决定同方法派的训练也许有关，也许无关，但它还是充分展示了他的聪明。他的演艺生涯中净是这样别具匠心的小动作，即便发挥的作用没有那么多——比如，在《追逐》的一场对话戏里，他用一侧鼻子慢慢地摩擦着烟斗，润泽着这个木质烟斗。

令人惊讶的是,白兰度并非饰演马洛伊的主要竞争者。弗兰克·西纳特拉(Frank Sinatra)以《乱世忠魂》(From Here to Eternity,1953)把自己竖立为专演好斗城市青年的演员,他曾被重点考虑,据报道,他在卡赞转而选择白兰度之后大发雷霆。白兰度本人似乎以某种刻薄的态度对待这部电影,即便他贡献了如此娴熟、浓烈的表演,激活了本片,也影响了整整几代演员。在看《左手持枪》(The Left Handed Gun,1958)中的纽曼、《同归于尽》(All Fall Down,1962)中的比蒂、《冲突》(Serpico,1973)中的帕西诺、《洛奇》(Rocky,1976)中的史泰龙、《周末夜狂热》(Saturday Night Fever,1977)中的特拉沃尔塔、《亲兄弟》(Bloodbrothers,1978)中的基尔——换言之,事实上迄今为止所有的好莱坞无产阶级性感符号(近期的一个例子是《近在咫尺》[At Close Range,1985]中的肖恩·潘[Sean Penn])——时,很难不想到白兰度的这个角色。他的出现是美国电影的一个决定性时刻,他属于这类演员,即把一种角色类型呈现得如此有力,以至于它成为文化中经久不衰的形象。

实际上,白兰度赋予了他的这个工人阶级人物一种基于幻想而产生的性吸引力,同样的幻想后来会让詹姆斯·迪恩成为年轻崇拜者们的英雄:在白兰度的演绎下,《码头风云》成为对一个强硬却困惑、敏感的男性的研究,通过战胜这个冷漠社会中或残忍、或误导的父权人物,他赢得了自己的成年礼。的确,白兰度演的是一个超重的前拳击手,他快30岁了;然而,他一直以来被年长的男人们庇护和控制,同时,又担任着那帮名为"黄金战士"的街头少年的老大哥。白兰度在此情节情境中加入了他的自省风格和一种肉欲的敏感和甜美,再伴以他那结实、几可称为壮硕的头颅和身材,从而更具魅力;这样,他出色地创造了一种青少年的美与悲怆感。他那羞涩却精明的评论、他那摇摆的步态、他嚼口香糖时那迷离的眼神、他那舒展四肢躺在一堆麻袋和快速翻阅色情杂志的方式——所有这些的作用就是把他设定为某种未成年人,同他周围刻板、说教的"成年人"形成

了引人入胜的对比。

白兰度的每个眼神、动作和体势都匹配着人物实质上的青春期困惑。整部电影中,他摇摆于暴力和孩子般的迷惑之间,这彰显了特里的两难处境,一边是他那些充任父亲角色的犯罪分子的社会达尔文主义,一边是伊迪·多伊尔和巴里神父极力主张的社区理想。影片的策略是让特里成为这两个团体的综合:他是一个英雄,他的力量和独立性足以打败暴徒,同时他的敏感、体贴足以赢得伊迪的芳心。作为结构策略,对人物的塑造着力于维持传统的父权价值观,同时软化男性形象;但是,白兰度的表演和《码头风云》的特别主题也产生了比一般电影更多的社会革新效果。比如,在《无因的反叛》中,叛逆的男孩终究体现了一个资产阶级家庭的规矩。这部白兰度的电影则把叛逆的人物放在一个不同的语境中,让他在残酷无情的资本主义与合作共处的伦理之间做出抉择;它让家长式的黑帮生意人的自私自利对立于产业工人与教会的公共价值观;它的轻微动摇之处在于暗示特里通过一场硬碰硬的拳击赛获得了"男人气概"(原本的结局是不同的。罗德·斯泰格尔在一次采访中说,卡赞和舒尔贝格想要以"一个男孩浮尸河面的镜头"作为结尾 [Leyda,441],但海斯办公室 [Hays Office] 要求罪恶不能获胜)。

白兰度让我们看到对他行为中的冲突之处,从而帮助确定了影片的关键动力机制。他赋予了他触碰的几乎每个物体一种暧昧的意义——比如,在一场戏里,他先是愤怒地挥舞手枪,然后又悲伤地将它捧在面颊旁,突然之间将它从阳具转变成乳房。也请注意一下他使用身上那件短夹克的方式,和詹姆斯·迪恩在《无因的反叛》中穿的那件红色防风夹克一样,这件短夹克显然也是象征性的。有时,白兰度竖起领子,把吊钩斜挂在肩头,双手插在口袋里;在与这种同性恋糙汉风格形成对照的其他时刻,夹克变成脆弱的符号,一条抵御冷空气和心理伤痛的细微防线。正如利奥·布劳迪指出的,本片最有效的形象之一就是结尾处白兰度的带伤独

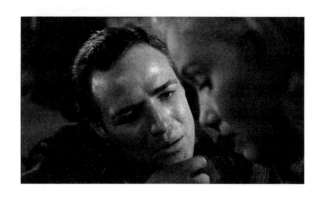

白兰度轻轻地刮着他的下巴。

行,夹克"紧紧地拉了起来,为了让里面的血不可见"(242)。

白兰度和伊娃·玛丽·森特的爱情戏具有一种相似但更具胁迫性的动力,造成的心理效果拥有很大反差,他一时像孩子一样试戴她的手套,一时像强奸犯一样冲破她的房门。结果,她有时像母亲般地呵护他,有时又在恐惧中退缩。他们相遇时,他嬉戏着和她玩摔跤,直至她扇了他一耳光;然后,当他发现她就是他在不经意间为黑帮分子指认的男人的妹妹时,他停下了脚步,出色地做了一个有节制的恍然大悟,他的眼神流露出困惑和焦虑。之后,他把她带到码头边的酒吧,他教她怎样喝锅炉厂鸡尾酒,然后又骄傲地宣告从约翰尼·弗兰德里那里学来的人生哲学:"先下手为强。"片刻之后,摄影机锁定在他脸上,捕捉到一丝不确定的神情,他同时咕哝着"我想帮你"。他受挫地举起一只手放到下巴上,拇指僵硬地伸着,就好像他要去吮吸它;接着,他用拇指和食指捏着下巴,像扯一簇山羊胡那样扯着它。这个体势比他说的任何话都要重要,用一个流畅的动作表达了一个试图变得"男人"的孩子的痛苦。

"有些人就是长着牢牢占据你脑海的脸。"白兰度告诉森特,这是本片最动人的场景之一。他本人的脸也奇妙地融合着拳击手和诗人的特质——他略微呈鸭尾状的头发往后梳,露出高高的额头,眼睛受了伤,但眼神丰富,嘴唇饱满肉感。对于一个拳击手来说,他的鼻子太直了,但他颌面的

宽度和有点平的侧面让他看上去气宇轩昂，块头看上去比实际的要大。尤其是他在静静地站立时，拥有一个舞者对线条和空间的本能，他善于唤起对他本人的关注，采用的方式是比其他演员稍微安静一点。和起初对他的描述不同，他的角色并没有一直自顾自地低语或抓挠。在他的"方法派演技"中，包含着温柔而清晰、有时重复的发言，说话时对身体不经意的触碰，直视他人眼睛时的困惑犹豫，还有那些呈现着运动员般优雅和性感的松弛姿势。

同那个时代的典型男主角相比，白兰度较少与自己的身体脱节，并且他的眼睛可以在一瞬间表达复杂含蓄的情绪。然而，和大多数好莱坞剧情片中的男明星一样，他被要求比那些以鲜活的方式演绎刻板类型的二线演员更沉静一点。他偶尔的内敛指示着一种力量和坚忍，类似于从约翰·韦恩至克林特·伊斯特伍德的每个动作英雄，但是，当他的欲言又止同他情感充沛的眼波、独一无二的身体语言结合在一起时，似乎就有点剑出偏锋——不仅悖于好莱坞的常规情形，也不同于本片中的其他任何人。事实上，正如弗吉尼亚·韦克斯曼所说的，早期方法派表演与明星形象的关系变得如此密切，以至于像《码头风云》这样的影片会故意强调白兰度的低调举止，把他从其他演员中区分出来。

比如，可以参照一下在本片前边的工会大厅戏中，白兰度是如何同李·J. 科布（Lee J. Cobb）及其他演员形成对比的。科布奔放夸张——他阔步绕行于房间中央的台球桌，他带着野蛮人般的兴奋盯着电视上的拳击赛，咬着大块三明治，抱怨"再也没有硬汉了"。白兰度慢慢地走了进来，头微微低垂着，穿着一件深色的套衫，这让他看上去纤细和忧郁。他对科布那句"嗨，猛男！"的反应却有点尴尬，羞涩地伸出一只手来和科布握手。科布闪躲开，佯攻，开始模拟着拳击比赛，这也预示着影片结尾处真实的打斗，然后，他从后边环住白兰度，用父亲式的熊抱把他抬了起来。在这整个过程中，白兰度的动作是心不在焉的，他的笑容无力而勉强。当

科布说自己是怎样在工会中打出一片天地，并且猛拽开衣领展示他的战斗伤疤时，白兰度的反应就好像他对这个故事已经耳熟能详了。然后，他转身背对摄影机，斜靠在台球桌上，从一个自然主义戏剧的典型"弱势"位置演绎这场戏的大部分。他像一个不想被关注的孩子那般垂着脑袋，但与此同时，他也站在构图的中心，被其他演员凝视；在他上方的灯光勾勒出他厚实的肩膀，赋予他的外表以古典雕塑那种宁静中的力量。

在这场戏后段，白兰度一定程度上显露了他的坚毅风格，那时他在抱怨乔伊·多伊尔之死。"我就是觉得我应该知情才对。"他说，带着装出来的无辜抬起眉毛，目光与科布相碰，接着滑向远方，两个手掌缓慢而又紧张地揉搓着。"拿着，小子，这是一半酬劳。"科布这样说着，把钱塞进套衫的领子里。白兰度的脸上闪现出几种表情：带着抵触的震惊，畏缩着，仿佛这张钞票在灼烧他的皮肤，还有近乎无法察觉的恶心感——由他噘起的上唇传达出来，而他很快把头转离我们和科布的视线，隐藏了这个表情。他的出场和入场一样迅速，他把一件夹克甩在肩头，然后漫步走入前厅的迷离灯光中。

同样的自然主义修辞和潜藏于脆弱寡言表面之下的力量和高贵，帮助解释了白兰度在那场著名的出租车戏中的冲击力，这场戏在单一、实际上独立的片段里包含了本片的诸多重大主题，并永恒地对方法派确立了一个定义。在古典情节结构这个层面，对查理和特里·马洛伊的邂逅描写堪称完美，拥有一条强大的"贯穿线"，一系列情绪变化标记出开端、中段和结尾。就斯泰格尔而言，他饰演的人物有一种强烈的戏剧化目标：他被命令阻止白兰度和一个联邦犯罪调查委员的合作，阻止不成功就杀了他——这一行动线索最终导致他必须在选择救自己还是救他的兄弟。因此，随着这场戏的展开，斯泰格尔经历了一系列迅速、明显自发的变化：刚开始，他神经质地微笑着，试图以家长姿态控制局面；这样做失败时，他依次变得暴戾、胁迫和发狂，最终，他在筋疲力尽、罪恶感和恐惧中退却，放开

白兰度采用了一个"弱势的"戏剧化站姿。

了白兰度。相形之下,白兰度是在一个相当安全的位置进行各种操作,很大程度上是对事件做出**反应**。他了解斯泰格尔以恩人自居的态度,并隐忍了一切,直到这场戏为他提供了一个当代斯坦尼斯拉夫斯基表演手册所谓的"节拍变化"(beat change)——情节的一个突然反转,动机是人物发现了新的信息。[1] 当白兰度认识到斯泰格尔要"带着他兜兜风"时,一个特写展现了他的震惊反应。他开始痛苦、近乎温柔地对斯泰格尔展开长篇大论,指控他数年前就背叛了他们的关系。他平静的发言导向了高潮时刻的共识,这场戏结束于一片沉默之中,每个人都在思考着之前所发生的。

这场戏对肢体和修辞的要求极小,两位演员被置于相对"无体势"的位置,于是,他们声音的转变和调性承载着意义。事实上,白兰度和斯泰格尔挤在一起,几乎动弹不了,他们的每一个眼波和抽搐都被仔细地

[1] 参见 Bruder, et al., *A Practical Handbook for the Actor*,87。这个手册源自有时被称为"马梅方法"(Mamet method)的文本,即剧作家大卫·马梅(David Mamet)的教义。"节拍变化"可以用来描述一个戏剧场景中的任何情感起伏。在电影中,这种变化通常由特写来提示,比如,在威廉·惠勒的《红衫泪痕》(*Jezebel*, 1938)中,贝蒂·戴维斯发现她爱的男人已娶了另一个女人时。这种变化也可以出现在长镜头里;比如在惠勒的《香笺泪》(*The Letter*, 1940)中,当贝蒂·戴维斯的律师来监狱探视她,并平静地告诉她一个可能会指证她谋杀的证据被找到时。在远景镜头里,我们看到她的脸上掠过一丝焦虑的阴影,然后她试图掩饰自己的情绪。

研究。汽车的后窗拉上百叶帘，强化了幽闭恐怖感，而伦纳德·伯恩斯坦（Leonard Bernstein）过于执着的配乐在音轨上不断地重击着；这制造了一种几乎迷幻、过热的自然主义效果，狭小的空间和低语的纽约方言一直压抑着歇斯底里的感觉。然而，对比两人的表演，白兰度显然更为拿捏，面对内心狂躁的斯泰格尔，他积蓄着力量。

在这场戏的开始，斯泰格尔坐着，严严实实地裹着大衣，他的短檐帽和晶亮的眼睛直冲着白兰度，后者则无精打采地后靠着，看向车窗外，双手放松地放在双膝上。谈话以一种相当平淡的方式开始，斯泰格尔的紧张和白兰度会意的笑容则揭示了它的潜文本。最终，看到白兰度即将背叛工会帮派，斯泰格尔近乎惊慌失措，他的声音开始抬高，而白兰度仍然以一种平和、几乎昏昏欲睡的语调进行回应，赋予他的对白一种诗的韵味。白兰度在斯泰格尔说他是"多嘴的前拳击手"，并威胁他一定要在他们到达大河街437号之前回心转意时，做出了反应。我们看到新的信息显现出来，并导致了一种震撼效果。在中景镜头中，他对斯泰格尔皱起眉头，然后，开始慢慢地、静静地、专心地羞辱后者，用一贯的方式重复着一句台词，让这句话看上去象征着特里在迷乱和怒火渐盛中的无意识行为："在我们到**哪里**之前，查理？在我们到**哪里**之前？" 绝望之中，斯泰格尔掏出一把枪，他握枪的方式如此笨拙，以至于我们立刻就感到他的不坚定。白兰度的面部表情从怀疑变成恶心，接着露出疲惫而又失望的笑容。"哦，查理，**哇**！"他说——这平常的措辞伴以轻轻的叹息，变成了一种有力的责备。

让这场戏达到高潮的那些言谈之所以有力，多得益于白兰度的节奏和体势，它们揭示出特里·马洛伊状似笨拙的话语之下有情绪的潮水在奔流。当他回忆他是怎样被逼接受贿赂故意输掉比赛时，他伸出手，用指尖轻轻触碰斯泰格尔的肩膀，眼神里流露出痛楚和嘲讽。"那可是你啊，"他靠近着低声说，"你是我的兄弟，查理。你应该稍微为我着想一点。"接着，

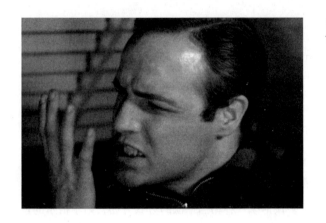

白兰度做了一个激情的体势。

他的目光转向别处，举起右手，手掌朝向面部，手指张开并蜷曲着，同哈姆雷特饰演者的手指一样。白兰度全身的力量似乎都汇集在那只手上，身体的其余部分则仍处于没精打采的状态。他转向斯泰格尔，这体势发生了一点变化，表达着愤怒的情绪。"你不明白！"他压低嗓门急迫地说着。他浮肿的眼睛向上望向某个想象出来的理想，他的嘴唇因对蹉跎岁月的回忆而痛苦地扭曲着。他再一次低语，把那些句子变成一种连祷："我本来能有权有势！我本来能是个竞争者！我本来能出人头地！"他给这三句台词加上了诗和音乐的韵味——这不但是因为一唱三叹的"本来能"（coulda），而且也因为"我本来能是个竞争者"（coulda benna contenda）这句话中的头韵、行内韵和微妙的放大。然后，他呼了一口气，让余下的话以快速、平淡的方式一泻而出："……不像现在是个废物，我们要直面现实啊。"

到这里，两个男人之间的关系已经部分地反转了，他们的姿势也暗示了这一变化。斯泰格尔这个带着负疚感来提供保护的有钱兄长，变成了一个坐在位子上局促不安的小孩，而白兰度则讲述着惨淡的成年人世界的真相。最终，斯泰格尔把他戴着手套的手指紧握在一起，几乎含泪地颓然倒下，他的帽子从前额上推起。在银幕另一侧，白兰度把下巴放在手掌上，转头凝视着窗外。沉默降临了，把这场对手戏标记为美国电影表演的里程

碑，也标记为这两位演员职业生涯里最被铭记的时刻之一。

出租车这场戏最终成为传奇的一部分，"竞争者"的发言也在其他电影中时有指涉。这个段落也对理查德·德科多瓦（Richard De Cordova）借用自福柯的所谓"表演话语"（discourse on acting）贡献良多，这部分是因为它是如此规整地自成一体，如此遵循古典的统一性，如此彻底地聚焦于两个演员。在这样一个语境中，表演的自然主义变调——总是和佳构剧[1]的内在逻辑保持一致——往往凸显出来。当然，反讽之处在于，这种对"真相"和"真实性"的明显追求变成了一个技巧的陈列橱窗。

我们不应对这个现象感到惊奇；任何对既有惯例的轻微偏离会作为一种风格选择而迅速变得醒目。并且，自然主义社会剧总是面对着矛盾的要求。一方面，它想说服我们"世界便是如此"，但另一方面，它又想对世界做出道德或伦理的评判。因此，这种戏剧会选择性地削弱舞台修辞，同时坚持人物和动作的情节剧结构。比如，《码头风云》虽然具有纪录片式的外表，却也保持了黑帮电影的传统；就方法派表演而言，一个旨在超越单纯做戏的训练体系说到底还是依靠一种明星制。

从今日看来，白兰度和斯泰格尔在出租车中的那场戏之所以显得与众不同，并不是因为它背后的电影手法，而是因为它的矫饰风格，特别是对话中的时机掌控和情绪"节拍"，这不同于1940年代更常规的有来有往的好莱坞修辞术。这——加上无精打采的姿势、沉静却强烈的情感主义、"族群"口音——从来就是方法派的流行理念。白兰度本人的机巧促成了这一定义。方法派主张的是"本质"，但观众看的是表面；对于他们来说，这种被广泛谈论的新技巧是同行为的抽动与一位明星的形象关联在一起的。结

[1] well-made theater：源于19世纪的一种现实主义戏剧类别。这种戏剧在非常接近故事结尾时会有一个很紧凑的主要情节和一个高潮，故事大部分的内容会在开演之前就已发生；和这种先前的情节有关的很多信息会在一种微微遮掩的阐述中透露出来，随之在后的是一连串偶发却相关的错杂情节。——译注

果，演员工作室尽管推崇情感自由和个人特点，但很快就把白兰度的表演奉为典范。在之后的岁月里，很多志存高远的男演员像朝圣一样来到工作室，希望使自己的表演更"真实"；然而，实际操作时，他们却经常是在模仿早期的白兰度，而白兰度则变成了几代演员的教父。

第十二章 《西北偏北》(1959)中的加利·格兰特

　　加利·格兰特拖曳着二十七年电影表演的荣耀走进《西北偏北》，同《污脸天使》中的卡格尼一样，甚至在他所饰演的人物罗杰·桑希尔在叙事中尚未被完全交代清楚之时，他就确立了一个明星的人格形象。在他的开场戏中，他大步穿过拥挤的办公楼，对秘书发号施令，又斜过头对电梯操作员开了个玩笑；当他在行人中穿梭，微微弓身以便同那些普通人交谈时，就显露出他那些为人熟知的印迹——发音短促轻快，带有英国腔；并不吝啬笑容，却相当羞涩；优雅健康，相貌英俊；贵气轻松地穿着一身精心剪裁的西装；用适合喜剧的方式爽朗而漫不经心地打趣。

　　大多数观众在这个开场戏中所体会到的识别和愉悦期待在心头的涌现构成了认同的最基本形式，并且它对于电影人而言具有明显的价值。正因为一开始便与这位明星站在一起，我们对影片的投入便可以被摄影机、场面调度和叙事机制轻易地深化——直到希区柯克所说的"现在，你和加利·格兰特——因为你认同他——单独相处了。接着，突然之间，飞机俯冲过来，开枪扫荡他"的那一刻（LaValley，23）。

　　希区柯克的评论间接地承认了他自己那巧妙的蒙太奇是逊色于格兰特在场的效果的。事实上，一张飞机喷洒农药段落的宣传剧照之所以会成为

运动中的格兰特。

世界电影最著名的影像之一,部分原因仅仅出自以下观念:这个独特的时尚男子正在大平地上奔跑,身着他在无数电影的客厅里所穿的同样衣服,这制造了一种从超现实的风趣中而来的快感。的确,本片是围绕着格兰特(他的酬劳和收益分成比希区柯克本人还要多)而建构的,并且,一旦情节在最初所造成的那种兴奋不复存在,每一次观看都会让我们越发意识到这位作为景观的明星。

比如,通观喷洒农药这个段落,我发现自己乐于看到格兰特步伐敏捷,双臂像短跑运动员一样急速挥动着,这主要是因为我能看到尽管年纪在那里,他**仍然**跑得好看。我的注意力也会延伸到不起眼的事物上。比如,我总是着迷于格兰特的袜子,当他躲闪从低飞的飞机上射来的子弹时,它们会从裤腿之下优雅地闪现出来。数年前,我欣然发现雷蒙德·德格纳特承认了同样的迷恋,更晚近的时候,斯图尔特·拜伦(Stewart Byron)注意到了同一细节。1985年,拜伦给《村声》(*Village Voice*)年度"世界最难电影小测试"(World's Most Difficult Film Trivia Quiz)出的开篇题目便是一道选择题:"在《西北偏北》的喷洒农药段落中,加利·格兰特的袜子的颜色是 a 蓝色,b 橙色, c 红色,d 黄色。"(正确答案是"a",尽管准确说来,那双袜子应该是蓝灰色,匹配于罗杰·O. 桑希尔的深灰色西装和

灰色丝质领带)。

当然，如果希区柯克是小说家，他想必根本不会提到袜子。它们呈现在影片中是因为演绎桑希尔的是一个穿着戏服的演员，它们的颜色相对并不重要，只要它看上去和麦迪逊大道的高管相配就行。在本片总体的高效简省中，这些次要细节的可见只不过又一次例证了明星光环、表演和摄影成像会"超出"叙事；如果说我对格兰特衣物的关注是出于主观意识，那也仅仅是因为这些有色编织物的碎片和人的肉体形成了辩证的关系，从而构成了一种基本的吸引力。"电影中的身体，"斯蒂芬·希思曾写道，"在身体作为整体的一种简单连贯的统一性之外，也是各种时刻和各种张力；电影（包含着）一块块的身体、体势、可欲的痕迹、物恋的指向——如果我们把这里的物恋视为它本身在一小块、一个碎片中的投入，视为某个欲望达成的结果。""可欲的痕迹"不仅存在于电影中，也存在于生活中，不仅可见于好莱坞所乐于夸大的明星的某些生理特征（比如胸部和头发），也可见于希思所描述的"那些为我而存在的更随意的元素，我把它们抓住，作为我本人历史的痕迹（一条眉毛的弯曲、一个脖子的低垂……），这也包括——全然的物恋——身体的'属性'（衣服的色、围巾的结、一顶帽子）"（183）。

《西北偏北》对我来说似乎是一个关于这种罪感愉悦的真实飨宴——正如罗杰·桑希尔这样的广告人会制造的光鲜商业形象一样。这一效果被罗伯特·伯克斯（Robert Burks）的特艺彩色（Technicolor）和维斯塔维申（Vistavision）技术的摄影增强了，经过好几代的洗印，它仍保存着鲜艳度和分辨率；但这还是主要得益于格兰特穿得了富人的衣服，并且能以一种轻快、怪诞的优雅进行运动。每次看这部电影时，我都会感叹他翘腿时裤管的松垂、他西装宽松舒适的剪裁、他白色衣领的柔软褶皱。他服装的微妙变化也同样令人愉悦。我也喜欢他在一个纽约宾馆的空房间里试穿"乔治·卡普兰的"外套的时刻，尽管他的袖子太短，我还是震撼于在深蓝色

格兰特展示着身材。

衣服的映衬下,他古铜色的脸与精心修剪的浅灰头发是如此悦目。在影片的后面,当他被困在南达科他州拉皮德城的酒店房间里时,我赞赏他那几乎赤裸的身体:他摆了一个健美男子的姿势,先是包着浴巾躺在床上,然后在地板上踱步,梳着头发,还举起一只手臂向利奥·G. 卡罗尔(Leo G. Carroll)展示淤青。格兰特在这场戏时已经 50 多岁了,他的身形却似乎从未像这般好过,这种像田径运动员的体格也暗示着,他完全能胜任飞机喷洒农药的段落。当卡罗尔给他拿来穿的衣物时,看着他展开并穿上衬衫,还有深色宽松裤、皮带、浅色袜子,双脚踏入乐福鞋,我陶醉其中。我注意到,衬衫匆忙塞入裤子处的褶皱,他那没有拉直的袖口,还有随着他跳转到运动的状态,衣服的整动势,他先是爬出窗户,逃离追捕者,接着又在反派房子的外墙攀缘,仿佛他是解救"曾达的囚徒"[1]的当代剑侠。

希区柯克在特吕弗的访问中说,对格兰特在最后那几场戏中服装的遴选是出于实用的理由:在拉什莫尔山上的追逐戏主要是用低调的远景镜头拍成的,因为希区柯克想让观众分辨出银幕上那些渺远的人物,格兰特就穿了一件白衬衫,伊娃·玛丽·森特穿了一件橙色裙子,而反派则穿着相

[1] the Prisoner of Zenda:安东尼·霍普(Anthony Hope)创作于 1894 年的小说。——译注

当乏味的西装。但格兰特的衣服进一步强调了他敏捷的身手，而《西北偏北》也以其他方式展现了他服装的优雅；它甚至就他在混乱不堪中保持衣冠整洁的魅力的方式开了一个玩笑，他那身公务套装同时是麦迪逊大道的制服、重压之下优雅的象征和一个明星的标签。通过这个和其他的方法，影片既支持又温和地讽刺了他的人格形象，从不把他的形象完全吸纳进他的角色。因此，尽管特吕弗正确地指出，《西北偏北》"集中体现了"希区柯克（190），它却也可被视为典型的加利·格兰特定制片——或者说，可被视为对他的明星形象的一次评论。

显然，《西北偏北》把格兰特放置在他的"特有"场景里，在这里，他可以展现为人熟知的矫饰风格。在《铁血豪情》（*The Pride and the Passion*，1957）那样的历史片中，或者饰演与阿奇·里奇[1]更像的角色，他总是令人失望。《寂寞芳心》（*None But the Lonely Heart*，1944）被称为他最个人的作品，但那部影片中的他让人过目即忘，他饰演的是一个出身英国工人阶级的人物；后来，格兰特说他颇为享受在《呆鹅爸爸》（*Father Goose*，1964）中的不修边幅，但他制造出的效果却是一个明星出现在一个化装舞会上。尽管他在整个职业生涯中饰演过多种多样的社会类型，倜傥儒雅的形象却与他如影随形。商务套装或燕尾服成了他"自然而然的"衣着，尽管他穿任何代表体面的都市趣味的服装都会好看：一件羊毛衫、一套海军军官工作制服，或者一身简单的衬衫搭配宽松西裤。格兰特没有汤姆·塞莱克（Tom Selleck）那么结实，也没有乔治·汉密尔顿（George Hamilton）那么自恋，他是理想的男性时尚模特儿；他可以是《深闺疑云》中那个出现在印刷品里、让琼·芳登叹息的微笑形象，在他出演的任何影片里，他都会有力而又优雅地走过房间，给现代的剪裁带来"有机"的风格。他通常穿简洁保守的服装，但他也会依靠一些细节来展现他内在的纨

[1] 见本书第七章中的注释。——编注

绔儿特质或戏剧风格：配着丝质袜子的锃亮乐福鞋、打褶或剧烈起皱的裤子、精心打结的领带，诸如此类。在他对于这种服饰搭配的运用之中，给人印象最深刻的就是他可以在精心打扮的同时又不显得顾影自怜。赫伯特·马歇尔（Herbert Marshall）、阿道夫·门吉欧、威廉·鲍威尔和弗雷德·阿斯泰尔在出演轻喜剧时倜傥招摇、动作敏捷；但格兰特——他曾是梅·韦斯特"高大、黝黑、英俊的"搭档，还在两部霍克斯喜剧中穿过女装——从来不会被他的衣着所摆布。

也许秘密就在于格兰特的姿势和行为，既意味着一种不加修饰的漫不经心，也意味着对虚荣的无所顾念。[1] 在他的某些反应和微笑里所包含的大方、近乎做作的兴高采烈之中，带着些许不自信。和大多数受过戏剧训练的演员不同，他表演时经常把双手插在口袋里，用手肘和微微耸起的肩膀做体势——这种平易、男孩似的站姿让他看上去既害羞又自然。在荒唐的情境中，他也爱用一种低俗的夸张方式，他的动作表明了来自哑剧小丑的深刻影响：他先会下蹲，像是准备撒腿跑起来；然后，他会昂起头，做一个瞪眼张嘴的怪脸，伴随着颈部快速细微的抽动说出台词。把所有这些放在一起看，他的举手投足就似乎融合了阿尔弗雷德·伦特（Alfred Lunt）、美国动作片英雄和卓别林式杂耍喜剧的传统。

他古怪的口音中也可见这种对不同传统的融合，它不仅兼容了两个民族特性，还兼容了两个社会阶层。从他的讲话中有时能听到来自伦敦街头口音的痕迹，但它们会被一种干脆且相当刻意的发音弱化（托尼·柯蒂

[1] 安德鲁·萨里斯曾说，格兰特为神经喜剧提供了"视觉线索"（visual cue）。他指出《可怕的真相》（The Awful Truth，1937）中一个开创性的时刻："加利·格兰特坐在高档沙发的靠背上，他的右肘随意地撑在右膝上，右膝则挂在沙发的扶手上，与此同时，他的左臂则伸向左膝，左膝则屈在坐垫上。于是，他的鞋子粗鲁地踏在了这个高档家具上，构成了孩子气的任性姿势……一个（在镜头中）明显歪歪扭扭的元素是格兰特不合常规的姿势，出现在一个典型的科沃德、毛姆、巴里和贝尔曼式客厅场景中。"（"Cary Grant's Antic Elegance", The Village Voice [December 16, 1986], 94）。

斯在《热情如火》[Some Like It Hot, 1959]中对格兰特的戏仿完美地捕捉了这一点，表现了一个竭力让发音显得有教养的英国中产阶级）。格兰特从来不会吞掉辅音，他如此注重吐字，以至于他会用一种唱歌的节奏或者有点像打拍子一样说台词。这种技巧在喜剧中很奏效，尽管在我看来，他并不适合演《女友礼拜五》中那个快语速的沃尔特·伯恩斯；他的口音最适合国际化的场景，在这里，观众们把他视为混血儿或者一个背景不明的人。在希区柯克的电影中，他被外国或贵族的说话者——英格丽·鲍曼、克劳德·雷恩斯、路易斯·卡尔亨（Louis Calhern）、格蕾丝·凯利、詹姆斯·梅森（James Mason）、杰茜·罗伊斯·兰迪斯（Jessie Royce Landis）和利奥·G.卡罗尔——所包围，对于美国观众而言，他们让他听上去更像是本国人。并且，雷恩斯和梅森这样的演员也提供了一种重要的结构性对照。雷恩斯中性的行为举止和梅森刻意做作的英国戏剧腔都强化了格兰特"美国化的"男子气概；因此，格兰特在《西北偏北》中的对白能够在两方面发挥作用：和梅森在一起时，他就是一个令人信服的曼哈顿高管，但是，他又能赋予那些有宾馆女服务员、中西部农民和一群警察的场景一种上流英国人的幽默感。

　　考虑到我所描述的这些特征，就更容易理解雷蒙德·钱德勒（Raymond Chandler）的古怪想法了，他曾说格兰特是演绎菲利普·马洛的理想人选。格兰特过于阳光了，不适合扮演黑色电影中那些沉郁的孤独者（尽管希区柯克热衷于暗示黑暗的执迷潜藏在格兰特的魅力之后），他的口音也不适合说俏皮话；然而，他的风格造诣在很多方面和钱德勒的类似。他将深奥精妙的轻喜剧表演技巧、态度同男偶像的外表、杂耍演员的体势融合在一起，从而得以把完全不同的世界嫁接在一起。和钱德勒一样，他把一种唯美的英国公学感受力与一种美国语言风格调和在一起，投射出"绅士派头的"价值观，却也屏弃了它们之中有可能被大众的观者认为太过精英化或提示同性恋的含义。还是和钱德勒一样，他的作品多为通俗故事的某个狭

窄门类，而不属于"严肃"序列；因此，那些欣赏格兰特的电影批评家喜欢拿他和奥利弗相比（通常是对奥利弗不利的），正如文学批评家们经常拿钱德勒和那些更受学术界尊重的作家相比。这种对比的潜在含义便是，格兰特是个朴实的"真汉子"，他从贫贱的出身一路奋斗上来，而奥利弗则属于一个受庇护的、特权的、娘娘腔的世袭阶层。比如，大卫·汤姆森写道："格兰特成长于阿奇的帝国[1]世界，而奥利弗则是被人带着去最后残留的那些歌舞杂耍剧院，才得以一睹单口表演。"（"Charms and the Man"，58）

因此，格兰特的人格形象是建基于一种常见的矛盾之上，而这种矛盾也支撑了几乎所有伟大明星的职业生涯：在同一时刻，他能够看上去既非凡又平凡。他既是一个遥不可及的理想自我，又是一个众多观众可以认同的"普通人"——他是"加利"和"阿奇"的综合体。他的观众能以大致平等的目光看待他，这一点从他被选中饰演中产阶级美国人的次数就能明显看出来。比如，在《燕雀香巢》（*Mr. Blandings Builds His Dream House*，1948）中，他和默娜·洛伊（Myrna Loy）出演一对竭力想过上更好生活的夫妇，他们脱胎于《星期六晚邮报》（*Saturday Evening Post*）的幻想故事（洛伊在影片中说："我们只是普普通通的苹果派。"）；在《断肠记》（*Penny Serenade*，1941）和《额外添丁》（*Room for One More*，1952）中，他扮演一个小镇普通人，在竭力量入为出的同时抚育着养子女。更不用说，每当他和艾琳·邓恩（Irene Dunne）、吉恩·阿瑟（Jean Arthur）或琴裘·罗杰斯搭档时，他都使室内的场景散发出温和有趣的迷人光芒。

格兰特逐渐地掌控了这个形象，并且它似乎随着时间而成长。到 1935 年，他已经拍了二十部电影，但仍籍籍无名。到了 1940 年代，他成了美国

[1] 这里指帝国剧院（Empire Theater），该剧院位于布里斯托，最初称为"帝国综艺宫"（Empire Palace of Varieties）。格兰特的艺术生涯是在这里开始的，他曾在那里做过灯光工。——译注

公民和票房红人，但他观众缘的巅峰要在他快 60 岁时才到来，那时制片厂体系已经垮掉了。[1] 他 1950 年代中期以来的近乎传奇的地位是由多种因素决定的，但他敏锐的商业头脑、公众对他漫长职业生涯的记忆、他成熟的外表和技巧都在其中发挥了作用。

格兰特在青年时期，尤其是在梅·韦斯特的影片中，看上去太像是一个对男性美貌的戏仿了（宝琳·凯尔 [Pauline Kael] 曾说他是一张"八英寸宽、十英寸高的光鲜相片"）；这张脸曾经代表着一个机敏的百老汇人物类型——适合于那些好莱坞喜欢命名为"尼克"的人物——然而，随着年龄的增长，它慢慢变得有辨识度了，在它欢愉的完美面具背后有了淡淡的忧伤。他曾经丰满的脸颊有了凹陷，眼部出现了细纹，头发渐渐灰白。然而，他早年那种黝黑英俊的相貌还是基本维持下来了。他看上去总是被晒成了古铜色，并且身材修长，尽管他经常被形容成"不老"，但他魅力的真正秘密却是他成熟的特质，这赋予了他"性格"。他渐长的年纪和名声也带来了一种松弛的自信和一种节制的风格。他成为他出演的那些影片的魅力焦点，这样，他被要求成为静止的中心，其他演员则围绕着这个中心运动。在他较早期的神经喜剧里，他以一种稍显夸张的风趣演绎一切，仿佛还是在表演歌舞或杂技。他对别人的反应总是很精彩，但在说笑话或发表长段讲话时，他就会过火，甚至有些不安；比如，在《毒药与老妇》（*Arsenic and Old Lace*，1941）这样的电影里，他肆意地做着鬼脸，在第一本胶片中就达到了歇斯底里。希区柯克依仗的是蒙太奇和英国式的节制，在同这样的导演合作时，他就会受到更多的约束，同他在霍克斯的某些电影中演那些枯燥、拐弯抹角的对话戏时一样。然而，他在更晚期的影片中养成了一种常见于男明星的从容自在，仿佛他自信单靠在影片中出现就足

[1] 在整个经典制片厂时代，格兰特是一个独立演员，他一直是精明的生意人。有关他的观众缘的记述，参见 Cobbett Steinberg, *Reel Facts*, 57—61。

以赢得观众的热烈反应。

但这并不意味着格兰特的作品同之前比包含更少的表演。他只是让举止不那么外露,并放慢了反应的步调。比如,他之前总是喜欢表演恍然大悟,可是,在他后期的影片里,他会乞灵于喜剧性的停顿,其中某些停顿比杰克·本尼[1]之外的任何人都长(最著名的例子就是《捉贼记》[To Catch a Thief,1955]中他对格蕾丝·凯利之吻的反应,在那儿,他好像若有所思地与电影观众分享这个镜头的乐趣)。一如既往,他精彩地演绎了细微之处,但现在,这细微之处呈现出一种沉静和冷面的特质。《粉红色潜艇》(Operation Petticoat,1959)的一场戏中,他同激动的托尼·柯蒂斯交谈,漫不经心地把一瓶香槟倒在水池里,把这个动作转变成一个不动声色的黄色笑话;在《走着,别跑》(Walk Don't Run,1966)这部名恰如其分的收官之作中,他从一个慢步调的远景镜头中提取出某种莫名的滑稽感,在那里,他只是在一个东方风格的小厨房里走来走去,试图做一壶咖啡。

成熟的格兰特还可以完美地模仿一个不畏艰险的矫健英雄。在他所有的影片中,《西北偏北》最清晰地展现了这个能力,让他得以用温文尔雅的风格扮演这个人物,这影响了詹姆斯·邦德系列片和这部影片的无数效仿之作。本片同样是一部典型的格兰特喜剧作品,尤其是它以各种方式指涉了格兰特的明星形象,并以针对格兰特公众形象的玩笑去结构角色和表演;就这样,《西北偏北》走得比他的其他喜剧作品更远,把他著名的人格形象同表演、模仿和自我呈现这些主题联系起来。

格兰特的表演经常会让人觉得这个男人在单纯地享受着拍电影的乐趣。和大多数喜剧演员一样,他喜欢窥透角色,用一种"间离"的跳脱作

[1] Jack Benny(1894—1974):美国喜剧演员,领域横跨歌舞杂耍、广播、电视和电影。——译注

格兰特遇到一个崇拜者。

为幽默的源头。在《育婴奇谭》和《女友礼拜五》中,霍华德·霍克斯都允许他自传式地指涉银幕外的自我,但是,在他巅峰期的1950、1960年代,他的明星形象变成了噱头的来源。在《妙药春情》(*Monkey Business*,1952)的开场,我们看到他穿着燕尾服走出一幢郊区住宅的前门。"加利,还不行。"霍克斯的画外音说道,格兰特回到住宅里,心不在焉地咕哝着。这个戏码重复了两次,直到最后,影片的演职人员字幕都放完了,格兰特才被允许正式登场,表演一个正要参加派对的湖涂教授。随着情节的发展,霍克斯这部原本轻松的影片很大程度上倚赖于观众对格兰特的偏爱,以至于大多数滑稽感源自观看这个明星——而不是这个人物——扮傻,他喝下了返老还童药水,这导致他剪了一个平头,并且心智上退回到童稚状态。

同样,格兰特的名人属性在《西北偏北》中有时会盖过虚构的环境。在某处,他用手扶了扶好莱坞式的太阳镜,嘲弄地看着桌子对面的伊娃·玛丽·森特:"我知道,"他说,像是在说出森特的心声,"我看上去**有点儿眼熟**。"类似的现象在很多电影里都出现过,但在这个例子里,明星的复现更为生动,更具有喜剧的自反性。"加利·格兰特"不仅被展现为一个正在饰演角色的名人,而且还被展现为明星身份的真正本质——亦即,

被展现为一个不可及的迷人客体,仅仅通过成为"他自己",就能散发出耀眼的光芒。当他试图逃离政府人员的追捕,并意外闯入一个女子的病房时,影片也对他的光晕做出了同类的指涉。"别动!"这位女士惊恐地尖叫道;但是,当她戴上眼镜看到格兰特时,她的语调从警告变成了喘着气的请求:"别动!"

好莱坞自来就有这样的玩笑。然而,在《西北偏北》中,它们却具有一种特别反讽的意义。希区柯克和他的编剧恩斯特·莱曼(Ernest Lehman)不仅指涉了格兰特的明星身份,而且把他用在一个戏谑式的故事中(结合了《三十九级台阶》[1935]、《海角擒凶》[*Saboteur*, 1942]和《美人计》[*Notorious*, 1946]的创意),讲的是从空无之中建构一个"人物"。"乔治·卡普兰"是政府情报员制造出来的虚假身份,但"罗杰·O. 桑希尔"也很难讲有多真实,这个公司高管也只不过是一系列刻板形象特征的制造物,而名字中间的大写字母"O"则代表着空无的"0"。更有甚者,两个人物都与"加利·格兰特"有相通之处,后者由这位演员和娱乐工业从一个捏造出来的专用名字、一套表演的特征和一系列叙事功能中制造出来。因此,这部影片允许我们以矛盾的方式看待格兰特。一方面,它暗示,他是一个在场,而不是一个演员(正如当其他大多数人物在假扮的时候,罗杰·桑希尔却是真诚的);另一方面,它也用这种可能性逗弄我们:格兰特的明星身份本身也是一种表演,是一个从戏剧惯例和演员专业技巧之中构造出来的刻意形象。

希区柯克对形式的偏好和他终生对身份和戏剧性主题的痴迷无疑促成了这一效果。"被冤枉的人"情节是他钟爱的手段之一,而舞台的画面在他英国时期的电影中也极频繁地出现。在他后期的好莱坞作品中,哥特小说中常见的二重身(doppelganger)主题呈现出尤为令人不安的意义,让所有关于一个超越性的有机主体的观念都受到了威胁。比如,在《精神病患者》的结尾,安东尼·珀金斯(Anthony Perkins)盯着我们,用老妇人的声音"思

考",仿佛性格和性别都已经消融为一体。《眩晕》也包含着扑朔迷离、不断变幻的身份：由詹姆斯·斯图尔特饰演的男主角是个经验主义者，拥有约翰·弗格森这样一个实实在在的苏格兰姓名；但有些人叫他斯科蒂，还有一些叫他约翰，他最亲密的女友则叫他约翰欧，这之中存在着一种蓄意的反讽。与此同时，金·诺瓦克（Kim Novak）的角色有多重人格，我们从来不能确定哪个表现形式为真：她是玛德琳·埃尔斯特（本片多次向埃德加·爱伦·坡作品致敬，此为其一[1]），还是卡罗塔·瓦尔德斯，或者仅仅是朱迪·巴顿？或者，考虑到影片结尾处她的死亡和侦探的精神状态，这个问题还重要吗？

希区柯克这一时期拍摄的两部加利·格兰特定制片——《捉贼记》和《西北偏北》——它们至少都略微触及了同样一些议题，是以适合于格兰特的喜剧模式提起它们的，并且经常歌颂自我的戏剧特质，而不是把这些特质当成纯粹的痛苦源头。这两部影片之中，《西北偏北》对这个主题的各种组合的拓展更加巧妙，潜在地成为一个关于广义的"形象制造"的暗黑讽刺。尽管它用童话式的结局将很多不安感从我们心头抹去，但它还是暗示了，麦迪逊大道、中央情报局乃至拉什莫尔山上的总统雕像都是一场邪恶游戏的奸诈"幌子"。格兰特和其他演员也参与了同样的骗局，但他们的借口获得了社会的许可，即那是一种艺术和"娱乐"的功能。因此，影片频繁地突出角色"背后"的演员，并让他们谈论他们的表演。

在影片的早先段落，罗杰·桑希尔被劫持到汤森的别墅，并遭遇了汤森（其实是旺达姆），后者由温文尔雅的詹姆斯·梅森扮演。"你的表演可真专业，"梅森说，"把这个房间都变成剧场了。"霎时之间，我们强烈地意识到，这两个明星有共同之处，且共享着同一个戏剧空间。梅森丝绒般的嗓音本身就是戏剧性的，我们可以看到他在咂摸着自己的角色，他坐在沙

[1] 爱伦·坡名篇《鄂榭府崩溃记》中男主角的妹妹也叫玛德琳。——译注

发上,用一根手指刮擦着前额,一只手按在胸前,愠怒地仰视着格兰特。后来,梅森在芝加哥的一个艺术拍卖会上碰到格兰特,他向后者抱怨道,他已对整个"演出"感到厌倦。"卡普兰先生,是否有人告诉你,你的很多角色都演得太过火了?"他说着,一只手同时漫不经心地旋转着一副角质架的眼镜,把它转变成一个表达性物体;接着,他对情节做了一个总结,他在说到几个语词时带着讥嘲,从而让它们充满了反讽:"你先是来自麦迪逊大道的人,愤怒地声称自己被误认了。接着,你扮演一名逃犯,好像要为他洗刷并不存在的罪名。现在,你扮演一个坏脾气的恋人,被嫉妒和背叛所刺痛。在我看来,你们这些人应该少受一点联邦调查局的训练,增加一点演员工作室的课程!"

当然,过度表演的不是格兰特,而是梅森,而这种反讽也在叙事的层面得到了重复,不断假扮他人的不是桑希尔,而是旺达姆。影片的其他地方也制造了同样的效果,尤其是在莱曼的剧本操控欧文·戈夫曼所谓情节的"信息状况"(information state, *Frame Analysis*, 149—155)时,不仅焦点或视点不断变换,而且戏法也不断重复,让观众猜不透某个人物到底是在"表演",还是在真诚地表现。因此,当警察把桑希尔带到汤森的别墅,给他一个机会证明他那个恶棍们要用"波本酒和跑车"杀害他的离奇故事时,他们遇到了一个甜美迷人的中年女士,后者告诉他们,她的丈夫马上要在联合国发表一个演讲。"演得真好啊!"格兰特说,既赞美了演员(约瑟芬·哈钦森 [Josephine Hutchinson]),同时对我们所知晓的情况进行评论,说这是这个人物的骗局。

当我们看到伊芙·肯德尔登上20世纪特快列车时,情节的情境是正好相反的。起初,我们对她的表象照单全收,以为她的动机中混杂着善意和情欲;但在此之后的夜晚,我们看到她向旺达姆递纸条,而这并不为桑希尔所知。在此处和另外一些地方,我们对重要信息的获悉要先于格兰特的那个角色;伊芙·肯德尔成了叙事之中的演员,我们等待着桑希尔发现真

相时的反应。接着，当我们开始适应这个优先视角之后，情节又发生了一个反转：在拉什莫尔山下的咖啡馆里，格兰特和梅森第三次相遇。"这又是要演哪一出呢？"梅森问道，震惊地看着格兰特抓住伊娃·玛丽·森特的胳膊，把她拖到房间的一侧，指责她背叛了他。森特显得既愤怒又绝望，她从包里拿出枪，朝格兰特的胸口开了一枪，终止了情人的争吵。咖啡馆里的所有人都倒抽了一口气、尖叫着，或者冲向出口，而格兰特则蹒跚着后退，身体蜷曲，肩头耸起。他停下来，踮起脚尖，转过身，一只手捂着伤口，另一只手伸向空中。接着，他朝摄影机倒去，嘴张开着，双眼在惊恐中鼓出。我们会预期，这里会有骗局，因为在此之前，我们和格兰特都已得知森特的真实身份；然而，只有到了后面，我们才真正了解到，子弹是空心的，整个咖啡馆片段实际上是一出"戏剧"。换言之，桑希尔也会装腔作势。后来，当格兰特和森特在树林里的隐秘地点碰头时，她赞扬了他的活儿："我觉得你干得真棒。"他害羞而会意地微笑道："是啊。我那会儿觉得自己相当优雅。"

事实上，格兰特**的确**优雅。如果他有时**看似**比其他演员更内敛，部分是因为《西北偏北》想把他作为一个形象而非一个"演员"来加以利用，部分是因为情节赋予配角们略好的机会去卖弄他们的做戏才能。这个技巧在好莱坞相当常见，这里的主角通常是高尚、诚实和相对缺少表情的，而明星通常应该"自然反应"，而不只是假装。在与特吕弗的访谈中，希区柯克似乎在强调这个印象，即明星是一个相对被动的在场（此外，他还吹嘘了自己的权力），他暗示，格兰特并不了解自己的工作："加利·格兰特过来跟我说：'这个剧本糟透了。片子我们已经拍了三分之一，可我还是没把它弄明白。'……没有意识到他正在用他自己对白里的一句台词。"（190）[1]

[1] 影片中并没有希区柯克所说的那句台词，并且有证据证明，在整个拍摄期间，格兰特都是一个能动的合作者。对格兰特的抱怨的合理解释，参见 John Russell Taylor, *Hitch:The Life and Times of Alfred Hitchcock*，255—256。

然而，格兰特在本片中的表现却证明这些观念并不正确。

更好的描述是，格兰特可以被称为一个库里肖夫式的、而非斯坦尼斯拉夫斯基式的演员。他更在意的是机理而非情感，所以他在喜剧电影或希区柯克电影中尤其出色，在这些电影中，一切靠的都是时机、敏捷的技巧，以及对细微孤立的反应的把握。他很少看上去心事重重或若有所思，也几乎不会表现强烈的情感（《断肠记》中，他哭着哀求法官不要把他收养的子女带走，这是一个明显的例外）。然而，他擅长干脆的表达和动作，他对古典电影修辞的理解不逊于任何人。

他带到《西北偏北》的重要技巧之一是他能以一种优雅、明确的方式走路、跑动、攀爬，以及实施更为细微的日常动作。本片中为数极多的镜头要求他做平行或斜交于摄影机的穿越运动——比如，在开场戏中，他快步走出办公楼，跳入出租车，走过公园广场酒店的大堂。他的表演运动为本片建立了实在的节奏，与此同时，也展现了人物的特征，表明桑希尔既是一个自满、迷人的霸道总裁，又是一个永远匆匆忙忙的男人。不过，桑希尔在纽约快速穿行，和其他人比，没那么烦闷，肤色更黑，更加泰然自若。我们看到他不断地挤进挤出（或被挤进挤出）出租车，打电话，写小纸条，随机应变（在某处，他贿赂了他那个有点唯利是图的母亲，就像是在给领班侍者小费）。事实上，格兰特在开场戏中的所有小动作——拍打出租车、点饮料、看手表、叫唤信差——都成了对影片的节奏、文化符码和视觉动力至关重要的母题。

这类技巧并不罕见，但在《西北偏北》的语境中，它们是非常宝贵的，这部电影不仅是一部动作片，而且它间或是库里肖夫式"纯电影"的无言例证。"那些有组织和效率的表演者似乎在银幕上表现最佳，"库里肖夫写道，"学过我们电影科目的演员无法满足于诸如如何走入房间、如何在椅子上坐下这样的基本任务……通常来说，这样的任务是带着不屑完成的——

它看上去太简单了。如果你要求一个演员若干次完成同一个任务，你会发现每次都不一样……有时更佳，有时更糟。"(101) 为了解决这个问题，库里肖夫向电影演员们推荐了一套德尔萨特式训练法，这是一系列练习，让所有的表演运动系统化。最重要的是，演员的行为举止需要变得"异常明确，能让观看者迅速、清晰地理解"(99)。颇有意味的是，他推荐学习的专业演员并非他那个时代的重要戏剧演员，而是卓别林、范朋克和玛丽·璧克馥（Mary Pickford），这些人都具备一种活力四射的特质。

格兰特没有研究过库里肖夫的理论，但他很有可能从库里肖夫所欣赏的那些默片演员身上学到不少。他早年作为杂技演员和歌舞杂耍演员的训练强化了这个特质。他是一个情绪内敛的演员，精确地调适着自己的表演，使之满足给定段落的要求。他如此留心姿势和外部呈现，以至于可以一次又一次地表演同一个动作，在重拍时保持良好状态，不会破坏某个段落的节奏。他会以绝对清晰的方式表现那些微小的动作，从来不会用多余的表演运动把它们搞复杂。与此同时，他拥有对表达度（degrees）的技术把控，这样，他能够在特写中制造一系列有明显层次感的反应——这些细微的举止可用于剪辑，从而结构出一条叙事线。

这里可以分析一下格兰特对喷洒农药段落的技术贡献，作为上面论述的实例。在这个段落里，他只说了三句对白，并很少表现强烈的情绪。灰狗巴士把他扔在一片平地中的荒凉路边，他在那里站了一会儿，双手在身前轻轻触碰，眯缝着眼睛。他转身看了看两边，摄影机随之以"主观"视角来回展现空旷的路面，他随意地将双手插入口袋，完全没表情地看着一辆车靠近并经过。他微微耸了耸肩，靠着脚后跟往后仰，接着，突然画外的某个东西容引起他的兴趣，他的双手在往上运动，好像就要伸出口袋了。一辆深色轿车开了过去。格兰特的双手又恢复到之前的位置，但片刻之后，他看向道路一侧，又变得警觉起来。我们听到引擎的轰鸣声。一辆巨大的货车开过来，奔向远方。格兰特低头侧向一边，眨巴着眼睛，手伸

格兰特站在路边。

出口袋,擦去眼里的灰尘。灰尘散去后,他耸了耸肩,手又插回口袋。他的身体停顿了一下,而后又挺直了一些,变得平静,并且带着一种期待,眼睛则看向画外位于摄影机之后的某处。我们看到一辆旧轿车从旁路开过来。格兰特期待地咬着嘴唇。镜头切到轿车停在公路上,一个人走出后座门。格兰特似乎下决心要把手抽出口袋,又停住了,手肘还提着。我们看到在轿车倒车的同时,那个陌生人(爱德华·宾斯 [Edward Binns])走到公路对面。格兰特把双手放到身体两侧,皱着眉头。一个远景镜头展现他和陌生人处于对称的构图中,隔着马路面对彼此。格兰特解开纽扣,双手放在胯上,再次皱眉并咬住下唇。他把这个状态保持了一会儿,然后沿着公路向左看,视线又回到陌生人。他果断地放下双臂,走向马路对面。他来到陌生人身边,这时成了一个"美式景别",他用一种勉强的随意口吻说道:"嗨,天真热啊。""见过更糟的。"陌生人说道(这是一个从格兰特·伍德 [Grant Wood] 画作中走出来的农民,站立的时候双手插在后裤袋里,穿着邮购来的棕色西装,同桑希尔的大城市装束形成鲜明对比)。格兰特搓着手,双手紧握在一起,身体后仰,努力显得淡定,却传达出不安的情绪。"你是要在这儿见什么人吗?"他问。农民说不是,格兰特摸着手指关节,咬着嘴唇,问道:"那你不是卡普兰?"

很快,一辆巴士开了过来,农民上车离开了(离开之前,他注意到一架飞机在往"没什么庄稼的地方"喷洒农药)。我们看到格兰特再次孤零零

陌生人到来。

地站在路边,手放在胯部。他站了一会儿,垂下双手,相当可怜地在体前紧握着,接着看了看手表。他冷静地看向飞机的那个方向,后者的引擎在音轨上越来越响。切到不断接近的飞机,再切回到格兰特的脸,这是比先前更近的视角。他开始变得警觉,关注地看着前方,阳光让他皱起眉头。又一个飞机的镜头,再切回到格兰特,这时他被框定在一个紧凑的特写中,他的眼睛惊讶地睁大,头部防御似的往肩膀里缩,他的身体微微地转过去。他半转过肩头,仿佛就要走开,但又突然停住,不明白那个飞行员的意图。一个反打的角度显示飞机正迎面冲过来,切回到格兰特,他的眼睛震惊地盯着画外某处,他的身体扭转着,然后消失在视野之外。切到一个他背后的低机位镜头,飞机喧闹地从他头上俯冲而过。

　　从这一刻开始,表演依靠的是运动技巧和表现技巧之间的结合——比如,当格兰特全力冲向后退的摄影机,飞机则在他的肩头上方盘旋(参见下页的一系列镜头)。然而,在这个段落的大部分,格兰特的情绪反应与表演动作都是相当低调的——主要就是紧锁的眉头和吃惊的眼神。他没有可以操控的物件,因此,他的主要表现工具就是手肘和肩膀,随着手从口袋的进出或纽扣的系上解开,他会让它们不停地抬高和降低。他的行为主要由德尔萨特和库里肖夫这类理论家所谓的"曲"(coiling)和"张"(uncoiling)组成——身体轻微的舒张和内收,表现不同程度的紧张或警觉。这些动作并不复杂,也没必要复杂。格兰特的工作是找到基本的姿势

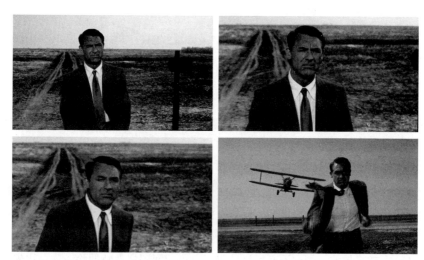

格兰特被双翼飞机攻击。

和表情,巧妙而又清楚地匹配这个蒙太奇。为了完成这一任务,他使用了一种技艺,它自身的重要性不逊于其他任何类型的表演;因此,当艾伯特·拉瓦利(Albert LaValley)在《聚焦希区柯克》(Focus on Hitchcock)一书中详细分析喷洒农药的段落时,他在结语中如此评论道:"加利·格兰特的表演、时机把控、对白和体势等都完美地匹配于希区柯克的剪辑节奏。"(149)

在本片的其他地方,格兰特的表演经常是安静、松弛和低调的。他和詹姆斯·梅森演对手戏时尤其如此,我们已经看到,后者喜欢过度表演——比如,他会像好莱坞电影中的纳粹分子一样挥舞着香烟,而格兰特只是静静地站着,手插在口袋里,看上去有些愠怒。他和森特的情爱戏也有着类似逻辑,森特演的是一个典型的希区柯克金发美女,带有攻击性,来自上层阶级。然而,这里颇为重要的是格兰特的喜剧色彩,这种喜剧色彩超越了对白,并赋予桑希尔比原型的资本家和沙文主义者更多的东西。当他在 20 世纪特快列车上撞到森特时,他做出惊慌的样子,

颇具个人特点地将头往后扭，然后带着神秘的表情向前倾，解释他为什么要躲警察："七张停车罚单。""哦。"她怀疑地说道，打量了他一下，接着继续穿过过道。他看着她的背影，面无表情地停顿了片刻；接着，他转过身，冲着观众露出一丝微笑，他的双眼隐藏在太阳镜后，巧妙地避开了目光交流。

在接下去的场景里，格兰特的举止给穿插的情欲戏带来一种彬彬有礼的反讽旨趣。他创造的这种效果是至关重要的，因为任何对基调的误判本来都会把《西北偏北》带到它的拙劣仿作——比如1960年代由迪恩·马丁（Dean Martin）主演的马特·赫尔姆系列——的层次。剧本把桑希尔塑造成一个嗜酒、能说会道的花花公子，他的一些俏皮话是粗鲁的，比如，他告诉森特，她"该大的地方大"，后来，他又说自己"习惯于烂醉如泥"。格兰特外表的端庄和优雅某种程度上挽救了这一点，并且他促使餐车戏成为希区柯克作品中最销魂的时刻之一。

餐车段落的场景完全符合我之前所说的广告人的幻想：这里有美食、美酒，两个穿戴整洁的壁人隔着洁白的桌布对视着彼此，车窗外，用维斯塔维申技术拍摄的风景则飞驰而过。剧本、摄影、配乐、混音在技术上都是令人赞叹的（比如，正当格兰特点燃森特的香烟时，不经意之间，餐车上微弱的叙境音乐就渐渐被伯纳德·赫尔曼 [Bernard Herrmann] 浪漫的背景管弦乐所替代），一切都是按照希区柯克对古典语法的一贯感觉拍摄和剪辑的。然而，这场戏的效果最终倚重于格兰特在特写中的行为。他的任务主要就是对森特的性挑逗做出反应，而他表演中的喜感是以细微的方式制造出来的——比如，当他坐到桌边说"好吧！我们又碰面了"时，他的眼神和声音传达出几分心照不宣；或者他边给服务生写订单，边这样说："河……鳟。"格兰特对小物件——太阳镜、餐巾、餐叉、火柴——的把玩赋予这场戏优雅礼仪的质感，与此同时，他的动作也和森特形成了美妙的对位，后者说得很多，但几乎不动。

格兰特的嗓音也同女主角在希区柯克的要求下发出的柔和气声形成了对比。当她告诉他，她知道他就是罗杰·桑希尔，那个"出现在美国每份报纸头版的谋杀案通缉犯"时，他边满口嚼着鳟鱼，边欢快地回应一声"哎哟"。随着对话的性意味越来越明显，他用那些简单到几乎不像对话的台词使喜剧表现力达到最大化。以下是一组关键对话：

 她：这真是个漫漫长夜。
 他：的确。
 她：而我也不太喜欢我正在读的这本书。
 他：啊。
 她：你知道我的意思吧？
 他：且让我想一下……

格兰特慢慢地拖出每个音节，就好像这是一部歌舞片，而他就要唱起来，此种情形，难以用文字尽述。同样难以描述的是他的语调，换成其他演员就可能是淫猥或自负了。他了解这种有来有往的嬉戏性，也了解这嬉戏性是一种"表演中的表演"，并且，他有办法可以在表现顽皮的期待或渴望时不让自己显得欲火中烧。比如，当森特说他无处睡觉这件事"不公平"时，他说："是啊，可不是嘛。"同时并没有表现出垂涎欲滴的夸张样子；相反，他赋予了这句台词以诙谐的矜持，他面带微笑，害羞地低头看着餐碟。

事实上，在片中的每个地方，格兰特的口音和发音都在提升莱曼剧本中的幽默感。在某处，他向利奥·G. 卡罗尔抗议，说乔治·卡普兰必定真有其人："我去过他的宾馆房间！我穿过他的衣服！他的袖子真短，还有**头皮屑**！"他强调了"头皮屑"（dan-druff）这个词的每个音节，这让他看起来像一个异想天开的贵族，发现了一个真实的怪人，但又像一个正在模仿

第十二章 《西北偏北》(1959)中的加利·格兰特 | 295

格兰特用"扮鬼脸"的方式表演醉酒。

加利·格兰特的人。早先，他对詹姆斯·梅森发出过同样的抗议，后者指责他以卡普兰的名字登记宾馆房间。"但我从来都没**去**过匹兹堡！"他说，给这句台语附带了些英国口音（格兰特、梅森和利奥·G. 卡罗尔几乎以同样的方式赋予"南达科他州拉皮德城"极其讲究的发音，他们都拿这个地名的美国风情做消遣）。

通常情况下，格兰特演绎桑希尔的方式如此松弛，以至于他从来就不像身处真正的险境——即便是在拉什莫尔山上，他也是相对冷静的，表现惊慌失措的工作主要由伊娃·玛丽·森特来承担。然而，在一些危险的情境中，他有时会运用夸张的面部操，让人想起他年轻时拍的某些闹剧电影。当两个男人把波本酒灌下他的喉咙，并把他放到悬崖边缘的梅赛德斯跑车时，他疯狂地扮起鬼脸。他大醉酩酊地看向车的旁侧，发现后车轮正在悬空打转；他停下来，头冲向下方，然后抬起头，对着眼盯着观众。他在这个姿势上保持了片刻，皱着眉头，咕哝了一声"噢"，然后驾车驶离，车竟然神奇地脱险了。下一个段落表现桑希尔沿着公路行驶，希区柯克在格兰特与前方道路之间以主观视角来回切换，格兰特过火的反应赋予这场戏纯粹的喜剧式焦虑氛围，像是一部森尼特电影里的追逐戏。想一下詹姆斯·斯图尔特在类似的段落中会是如何表现，就会清楚地知道，格兰特对内在强烈情绪的利用是多么克制：一个昏昏欲睡的醉汉，嘴抿成一条线，强打精神关注着道路，而我们看到的道路变成互相交织、叠印的两条，飞速而过。他眯缝着眼，眨巴着，发现前方有障碍时，又警觉地瞪大。他把车控制住了，于是放松到一种近似夸耀的泰然自若。过了一会儿，当他听见警笛鸣叫声，他缓慢地做出回过神的样子，他朝后看，皱了皱眉，摇了摇头，然后继续他的欢快旅程。

格兰特被警察带到了看守所，他又一次用广义的肢体喜剧表演了一切，笑料来自即便在快摔倒在地时，他也要维护机智的尊严感。以任何现实主义标准来评判，他是一个很难令人信服的醉汉，但他出色地运用了打

闹喜剧的惯例。他是被两个警官架着进去的，"快报警啊。" 他转过身，几乎面贴面地对他左边的警察说道。他被带到法庭做酒精测试，他以四十五度角斜靠在支撑他的警察身上，然后爬到长凳上躺下来。整个过程中，他看上去就像是一个站着入睡的人，与此同时又欢快自信地喋喋不休。

在这些段落中，格兰特的大量幽默有点类似于卓别林，部分是因为这种幽默靠的是闹剧情境之中一种敏感的文雅机智的特质，部分是因为这种幽默用到了之前提及的那种短促、夸饰的表达。比如，桑希尔故意让自己被捕之后，他坐在一辆芝加哥警车的后座上，用自己的方式演了一出小戏。大多数动作是从单一机位拍摄的，开车的人（帕特里克·麦克维伊[Patrick McVey]）坐在银幕的右方，坐在后座的格兰特处于构图的中心，另一个警察（肯·林奇[Ken Lynch]）挤在他左边。这个对称、扁平的画面本身就是滑稽的，而格兰特以哑剧稍显夸张的风格增强了这个效果。首先，他整理了一下领带结，然后拍了拍身边警察的肩膀。"谢谢，我的朋友，谢谢。"他说。两个警察瘫坐在位子上，看着前方，表情疲惫而不悦；格兰特的回应是采用一种正式的端坐姿势，偶尔把头转向身体右边，想让紧挨着他的警察看到自己的脸。这个同行者拒绝对视，于是，格兰特身体前倾，带着期许地欢笑道："好吧！"他说，"你们应该高兴欢呼！你们难道不知道我是谁吗？"他停下来，以僵硬、体面的方式向后靠坐着。没人理睬他，他再次把头转向左边。还是没有反应。他把头转向一张不存在的报纸，仿佛看到了大写的字母，念出一个头版标题："'芝加哥警方抓获联合国大厦的凶手！'祝贺你们！"他满意地靠坐片刻，又迅速转头盯着身边那个目瞪口呆的伙计。当开车的警察打电话给总部获取指令时，汽车来了一个剧烈的 U 形转弯，格兰特歪了过去，但还是保持着笔直的身姿。"我们这是要去哪里？把我带到警察局总部去吧！"还是没有得到回复，他的头像小鸟一样缩了回去，皱着眉头说："我是**危险的刺**

格兰特向卓别林致敬。

客！我是在逃的**疯狂杀手**！"

格兰特同默片喜剧演员的这种相似性也可见于一个简短、无台词的段落，这个段落用单一镜头拍摄而成，表现他试着用女用旅行剃刀刮胡子。在本片的中段，他藏身在伊芙·肯德尔的车厢盥洗室里，在她的架子上看到剃刀，拿起来，面无表情地凝神盯着它。不一会儿，在芝加哥联合车站的男卫生间里，他在洗手池前匆忙地往脸上涂剃须沫，以此逃避警察。警察离开卫生间后，他决定真的刮一下胡子，他拿出小小的剃刀，往涂满泡沫的脸颊迅速地刮了一下，泡沫之间留下一道好笑的小纹路。他做了一个轻微的"恍然大悟"表情，有些惊讶地盯着镜中的自己，接着注意到身边一个也在刮胡子的胖男人正观察着他。他举起剃刀，仿佛要解释脸上的奇怪纹路，他张开嘴准备说话，但显然无法自圆其说。他又做了一个扭头的典型动作，微微蹲伏，再次看向镜子，端详着视觉效果。然后他嬉戏地在人中处刮出一条纹路，留出一抹希特勒式或（更恰当地说是）卓别林式的"胡子"。他神态恬静，身体稍稍后仰，欣赏着自己的成果（参见上图）。

这个小玩笑强调了格兰特的师承，来自某个产生了一些顶级电影演员的喜剧表演传统——这个传统同自然主义相悖，主要依仗肢体的动力学。如果说格兰特和卓别林这类演员之间的特殊关系经常不够清晰的话，那很

可能因为他还是一个极富魅力的银幕情人,极少流露凄楚感伤。在他电影作品中的那些浪漫段落中,他会充当一个彬彬有礼、抹除自我的美貌客体,只是让摄影机去赞美他的英俊侧影。他也能使一场难以用肢体表达的爱情戏看上去相当轻松——正如这部电影中的一处,他边和森特说话,边带着臂弯中的她做了一个华尔兹式的缓慢转身,传达了一种希区柯克式的性的晕眩感。

观众容易忘记,这样的动作中也包含着表演技巧。然后,他们也对格兰特的技艺视而不见,因为像大数大明星一样,他的形象遮蔽了协助创造这个形象的技巧。常听到欣赏他的批评家、甚至搭档的演员谈论他时,仿佛他是一个比较自然的现象。一个对他演艺生涯的典型判断可以总结如下:"我觉得,加利·格兰特的人格在发挥着作用……他演不了严肃的角色,或者说,公众对那样的他不感兴趣……但他拥有把控时机的良好感觉、一张有趣的脸、一副迷人的嗓音。"(转引自 Shipman,254)说这话的是凯瑟琳·赫本,她当然是了解格兰特的。然而,《西北偏北》这样一部电影可以让我们得出不同的结论,即一个鲜活的明星人格本身就是一种戏剧建构,而喜剧对技巧的要求并不比严肃戏剧少。毕竟,扮演"加利·格兰特",并对他进行微调以契合"罗杰·桑希尔"的要求,同扮演任何其他电影角色相比,所包含的表演成分是一样多的。

事实上,越深入研究格兰特,他就越像早期苏联导演们常说的"怪诞"(eccentric)演员——这是一种高度风格化的创造物,这其中包含着古怪的表演运动、表达符码的一种有趣结合(他和很多好莱坞明星共享着这一特质,包括詹姆斯·斯图尔特和伯特·兰卡斯特[Burt Lancaster]这样截然不同的演员)。反讽的是,好莱坞明星体系和大多数其他媒介都竭力让明显的戏剧怪诞感看上去遁于无形;明星形象是有价的商品,会影响她或他的每次公开亮相,这样,当红演员似乎就成了他们所演的人物,把他们演戏时的举止投射进他们作为名流身份时的亮相中。因此,我们必须提醒自

己,加利·格兰特运用技巧创造了"他自己";最终,他演化成了一个虚构的人物,引起的共鸣和具有的文化意义同卓别林的流浪汉相比也不遑多让,但那仍是一个虚构的人物。第三部分

第三部分

作为表演文本的电影

第十三章 《后窗》(1954)

《后窗》让参与其中的大多数人都得到了炫耀技艺的机会。剧本由约翰·迈克尔·海斯 (John Michael Hayes) 改编自康奈尔·伍尔里奇 (Cornell Woolrich) 的小说,这是一个独具匠心的"幽闭恐惧的"叙事,牢牢地立基于电影对主观性和单目视觉的钟爱;场景由哈尔·佩雷拉 (Hal Pereira) 与一组派拉蒙的艺匠设计,它是一个迷人、精细的幻想之地,灵感来自格林尼治村的建筑,就像是玩偶之家映衬在不断变幻的画幕之下;罗伯特·伯克斯的彩色摄影颇富风情,充满着大量的摄影机运动、精妙的重新取景,以及对焦点的复杂操控——比如,开场时公寓大楼后墙的全景镜头,结束于詹姆斯·斯图尔特大汗淋漓的额头的巨大特写;音轨是由哈里·林格伦 (Harry Lindgren) 和约翰·科普 (John Cope) 制作的,近似于由声效与叙境音乐组成的交响乐,它被剪辑、混录,传达了炎夏白天和夜晚时城市庭院中声音回荡的感觉。然而,我关注的是演员们——不仅包括斯图尔特和格蕾丝·凯利这样的明星,也包括那些一句话也没说的次要演员——的工作。也正是在这个层面上,《后窗》在它自身的技巧之中充满了近乎喜剧的快感,实际上提供了一个关于戏剧惯例的纲目,让我得以总结我之前讨论过的很多形式问题。

《后窗》被公认为一次"纯电影"的拉练,在这个语境中谈论表演和

戏剧性或许就有点奇怪。然而，当希区柯克拍摄这部作品时，他正着迷于舞台和电影之间的关系与区别——演职员表段落就强调了这一点，竹卷帘如幕布般缓缓升起，摄影机推过窗户。情节也使这个关注点昭然若揭：主要戏份都安排在一个房间里，并且它的结构恰恰就像一出三幕舞台剧。除了斯图尔特的双筒望远镜这个关键的"电影"装置，同样的事件也能在百老汇舞台剧里以相当多的悬念呈现出来。因此，当希区柯克发行本片时，他在一个采访中将它与他之前拍《夺魂索》（*Rope*, 1948）时的体验做了比较：

> 我发现拍摄一部舞台剧时，最好不要——用我们的行话来说就是——"打开它"，因为舞台剧是为受限的呈现区域，即镜框式的舞台，而设计的。几年前，当我拍摄《夺魂索》这部电影时，我试图解决这个问题……我所尝试的方式就好比给所有观众都发了一副观戏望远镜，让他们能看清楚舞台上的情节……我觉得，当人们"打开"舞台剧时，他们是在犯一个糟糕的错误。（LaValley, 41）

和安德烈·巴赞一样（但出于不同的原因），希区柯克认识到，把佳构剧翻拍成电影的关键并非将情节散布在多个场景中，或者给拍摄户外戏制造一些借口。他解释道，电影毕竟不是关于风景或骏马奔腾，而是关于观看他人的原初欲望，这种欲望被叙事、蒙太奇和摄影机机位所激发。《后窗》证明了这一理论，同时明确地处理了暴露癖和窥淫癖的心理动力学；并且，它使希区柯克能够把观戏望远镜放置在人物的手中，令人信服地将一种小说式的视点同一种戏剧性的场面调度结合起来。

希区柯克之所以对这部电影产生兴趣，还因为它似乎展示了电影中典型的极简表演形式：

我想应该是普多夫金，这位俄国著名导演很多年前拍了一个特写，他把各种物体放在一个女人的面前（原文如此）……比如，斯图尔特先生正看着外面的庭院，然后——比方说——他看见一个抱着婴儿的女子。第一个切换是斯图尔特先生，接着是他所见的，接着是他的反应。我们看到他微笑。现在，如果你把中间那个镜头拿掉，替换成——比方说——穿着比基尼的姑娘"身材小姐"，他就从一位仁爱的绅士变成了一个下流的老头子。你只是改变了其中一个镜头，没有改变他的眼神或反应。这就是我选择拍摄这部电影的原因之一。（LaValley，40—41）

《后窗》创造了一系列条件让詹姆斯·斯图尔特演的人物彻底动弹不得，只能看着其他人上演一出活剧。实际上正如每个批评家所注意到的，他象征着典型的电影观众；但正如上面的引文所揭示的，他也是一个有关电影演员的隐喻——希区柯克曾定义的"一个什么事都做不完美的人"的形象。还有什么能比让这个明星在整部影片中都困于轮椅，把他的整个下半身都裹上石膏绷带，并在他的嘴里插上体温表能更好地说明这个原理呢？

作为一个形式手段，希区柯克的这个想法几乎可以和贝克特相提并论，后者不但会把演员放在轮椅上，有时甚至会把他们置入巨大的花瓶里，仿佛是要把人类形象化约为一个基本的符号。然而，不能说《后窗》是一部先锋实验电影，也不能说斯图尔特什么都没有做。相反，这部影片诚然是这位导演的杰作，却同样也是这位明星的杰作，通过对斯图尔特的严厉限制凸显出他的表演的精妙。[1] 同样错误的还有，全盘接受希区柯克

[1] 明星们有时乐于演这类角色。想一想芭芭拉·斯坦威克在《电话惊魂》（*Sorry, Wrong Number*, 1948）中那排山倒海般的歇斯底里，她演一个病人，下不了床，身边只有一部电话。

对库里肖夫效应过分简化的解释或他对怎么在电影中做出"最佳"表演的肤浅描述。关于《后窗》中的表演，更精确的概括方式应该是本片包含三种不同的表演任务，每一种都是由画面的空间尺度决定的，并被情节赋予规范或动机。首先是一种演员们为摄影机而"思考"的方法，在特写中展现对可能发生在画外的事件的细微反应；其次是一种呈现形式，演员被展示为（像早期默片中一样）一种有力的正面站位，在远景镜头中做着大幅度的鲜活体势，并且没有对白带来的便利；最后是一种更为复杂的行为举止，主要受惠于现实主义的镜框式舞台剧，演员们处于中景，在单一房间的不同平面上运动，参与有来有往的戏剧式对话，操控各种物体，并且做出戏剧式的入场和出场。

这些技巧中的第一个把希区柯克吸引到这个项目中来，但《后窗》作为一个"表演文本"之所以特别有趣，是因为它从最极端的表演形式中提取出结构性的对照，仿佛是要对银幕修辞的历史发展做出评论。斯图尔特——他被困在轮椅上，运动主要局限在反应镜头和"无体势时刻"（gesture-less moments）——是一个完全身处于当代主流表演模式中的演员，而公寓窗户里的配角们则不得不做着大幅度的体势，运用整个身体来表演，退回到更早的、近乎镍币影院时期的风格。在影片的进程中，我们对托瓦尔德公寓的观看几乎简要地重述了电影这个媒介的"发展历程"，带领我们从远景的镜框式舞台镜头到特写镜头，从表现性技巧到再现性技巧，仿佛是为了证明经典电影渴望对人物做出私密的心理记述。

在 L. B. 杰弗里斯窗外上演的那些小戏码正是大众电影的内容——都是关于"人情"、性和暴力。当杰弗里斯破解了托瓦尔德房中的叙事时，他变成了电影观众的代表——纠结于阐释符码，更深入地审视影像，企图看到揭示出人物真实自我的闪烁表情。因此，本片形式上最引人入胜的表演之一来自雷蒙德·伯尔（Raymond Burr），他起先是一个远景中的默片演员，接着变成了一个特写的形象，最终说着低沉、私密的对白台词。"你到

底想要我怎样？"他问道，同时走入斯图尔特的房间这个完全现实主义的空间，在挑衅观众的同时满足他们，揭示出一个痛苦灵魂的深度。

　　在这些高潮戏之前，斯图尔特和伯尔有时被要求以不同的风格表演相似的动作。当 L. B. 杰弗里斯因无聊而犯困时，他只把头略微低垂，合上双眼，开始在轮椅上打瞌睡；但当拉斯·托瓦尔德因整晚切分妻子的尸体而疲惫不堪时，他做的动作能让后排观众看到：他走到"舞台前部"的中央，打了一个巨大的哈欠，伸了个懒腰，把双臂从身体两侧高高举起。同样，当杰弗里斯和恋人的争执是通过语调的温和变化和一些细小体势——诸如焦虑地打量着葡萄酒杯或愤怒地摆手——表达的。同时，托瓦尔德和妻子之间大致类似的争执则像一出情节剧式的活人画：她坐在床沿，对着满面怒容的他大笑，最终陷入嘲讽的歇斯底里，而他则厌恶地挥了挥手，走出房间。如果本片是要制造表演和其他分镜头元素之间的断裂——也就是说，如果伯尔与斯图尔特的表演风格保持不变，摄影和录音却放在托瓦尔德的公寓里——这些对比会变得更加明显。托瓦尔德这个旅行推销员就会在大多数时间里站在窗前，挥舞着手臂，仿佛他在为远处的观众表演。在他的对面，我们会看到一个摔断腿的男子正在被一个护士按摩，之后，还有一个穿着巴黎时装的金发美女为他准备晚餐；然而，大体说来，摄影师所在房间中的行为举止将几乎是无法解读的，主要由不明身份的人物之间无法听清楚的对话组成，伴之以过于模糊不清从而无法产生意义的体势。

　　但托瓦尔德的行为并不总是具有如此鲜活的表现性。情节的发展让我们想了解他隐藏的动机，到这时，他的表演动作就变得"私密"或者说微妙起来。在影片的中段，他转身背对着摄影机，把一把刀包裹起来。此时，杰弗里斯拿起一个双筒望远镜，把我们的视点从镜框式舞台取景转变成美式镜头，于是我们就可以看到包裹里的部分东西。托瓦尔德干完活儿之后，他走到窗前，站在那里向外看着庭院，他的表情无法看清。杰弗里斯感到受挫，他放下望远镜，拿起摄影机的望远镜头，把中景镜头变成了

特写,希望能从托瓦尔德的眼里读出信息。稍晚之后,当杰弗里斯用同一个镜头眺望时,希区柯克偷换了透视,让我们在一个大得多的特写中看到托瓦尔德,他坐在椅子上,从他妻子的包里拿出婚戒,但这个特写镜头比之前的要大很多。我们在他对着戒指沉思时看着他的眼睛,和杰弗里斯一样,我们深入解析着表情,努力寻找可能藏在这平静外表之下的真相。在这个时候,雷蒙德·伯尔从一个剧场哑剧中的遥远形象转变成一个斯坦尼斯拉夫斯基式的演员——他平静地让自己沉浸在角色中,并让我们观看他的暧昧表情。

《后窗》对电影表演修辞的众多巧妙评价在影片的前面就已出现,那是在一个简短段落中,涉及一个次要角色。我们先是看到杰弗里斯喝了一口红酒,望向窗外对面楼房的低层,在那里,"孤心小姐"(朱迪丝·伊夫琳 [Judith Evelyn])正站在点着蜡烛的桌子前面,那张桌子和杰弗里斯自家的有点像。她正在打开一瓶红酒,这时仿佛听到门外走廊里有动静。她笑着穿过房间,打开门,欢迎一名想象中的来访者,伸出脸颊让对方亲吻。她害羞地捂着脸,朝下看着,仿佛要掩饰脸上的红晕,她示意了一下餐桌边的一把椅子。她倒了两杯红酒,同时夸张地笑着,像是在回应一句俏皮话;接着,她在桌子对面的椅子上坐下来,举起杯,向那把空椅子敬酒。切到杰弗里斯的超大特写,他正嘲讽地微笑,举起自己的酒杯做出回应(参见下图)。回到之前孤心小姐的画面,她突然哭了起来,头低垂到桌面,放在双臂上,这是一个绝望的姿势。

在叙境的层面上,我们可以说,这个段落有助于详细地阐述我们在所有这些公寓窗户里看到的风情画所暗示的"人生如戏"的主题;与此同时,它在杰弗里斯这个竭力逃避恋爱关系的孤僻男人和孤心小姐这个渴求伴侣的孤僻女人之间设立了一个对照。然而,在纯粹形式的层面上,詹姆斯·斯图尔特和朱迪丝·伊夫琳之间的正反打镜头则更为有趣,为两种类型的修辞——其一是哑剧的一种"情节剧"形式,从远处取景,在一个相

第十三章 《后窗》(1954) | 309

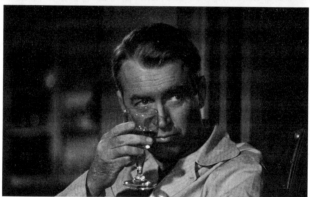

两位演员在敬酒致意。

对长的镜次里展开；其二则是一种个人化的自然主义技巧，几乎只有斯图尔特闪烁的眼波——提供了一种生动的对位法。因此，当伊夫琳举杯敬酒时，她的手臂滑出了一条大弧线；但当斯图尔特回应时，他只是歪了一下酒杯，用这个细微的动作传达全部的意义。

 因为斯图尔特和伊夫琳被举起的酒杯和斯图尔特的瞥视暂时地关联在一起，这个段落也凸显出他们表演中根本的相似性。比如，两位演员都被要求在摄影机所确立的一个严格受限的特定空间内表演。伊夫琳的夸张体势被放置在中心，并且通过一扇窗户，以强烈的正面站位被演绎出来，场景无疑经过标记，以精确地指示她要穿过哪里或者站在哪里。[1]与此同时，斯图尔特更为"自然"的表演运动其实也经过了类似的取景，且被限定于脸部的小块肌肉，角度则是朝外对着窗户即电影银幕自身。但二者之间更重要的相似性是由伊夫琳房内上演的悲喜哑剧所提示的。事实上，几乎每部电影都会把它的主要演员变成不同版本的孤心小姐，迫使他们对想象的"他者"做出回应和体势。因此，当特写对准共进浪漫晚餐时与格蕾丝·凯利交谈的詹姆斯·斯图尔特，他也是在对着虚无之人说话。当他举杯向另一个公寓中的女子敬酒时，他和她一样，正看着无物——或者摄影棚地面上的一点。伊夫琳所处的情境异于一部电影中的常规场景之处仅在于，她是在远景镜头而非特写中表演，于是，摄影机既没有掩盖她目光所及的空白点，也不会强调她的面部表情。《后窗》通过凸显这一情境，大有戏谑地暴露它自身的幻象之势，自始至终邀请我们欣赏它的戏剧构思的独创性。

[1] 关于公寓房中的活动如何被取景、居中和编排，一个更明显的例子可能是早先有关身材小姐（乔金·达西 [Georgine Darcy]）的画面，她准备早餐时实际上是在屋内四处跳着舞。先是从一个微型厨房的小窗户看到她，她正背对着我们戴胸罩；接着，她伸手触碰脚趾，于是臀部恰好处于构图的中心。

我之前已经提到,《后窗》还有第三种类型的表演行为,描述的是发生在 L. B. 杰弗里斯房内的忙碌事体。这里的情境是更为常规的戏剧样式,要求演员们走来走去、交流交谈,并经常同处于一个画面。很有可能,就像对库里肖夫式蒙太奇的兴趣一样,希区柯克也乐于探索这些场景的形式。从《救生艇》(*Lifeboat*,1943)以来,他就喜欢拍仅有一个舞台式空间的电影——比如,在《后窗》的同一年,他改编了《电话谋杀案》(*Dial M for Murder*),这是一出百老汇惊悚剧,场景主要设定在一个伦敦公寓的客厅。这样的电影使他的"发声者"(enunciator)地位更为凸显,在极端的物理限制之中,卖弄着他对演员和摄影机的圆熟调度,展现着他在叙事和戏剧方面的精湛技艺。

《后窗》的一个明显挑战就是赋予杰弗里斯房内的活动以戏剧性的生气,使这位摄影师的公寓能吸引我们的眼球,像庭院对面的哑剧一样激发我们的好奇。为了解决这个问题,希区柯克和他的合作者们都拿出采用了剧作家和舞台演员的惯用手段:明快的对话、巧妙的进出场、繁多的事务。因为斯图尔特的行为是严重受限的,所以让一切有趣和灵动的主要责任就交给了三位配角演员——格蕾丝·凯利、特尔玛·里特(Thelma Ritter)和温德尔·科里(Wendell Corey)。这三位演员以其他影片中的形象为人熟知,他们给本片带来了丰富的言外之意,扮演着明显**戏剧化**的复杂人物;他们不断地搬弄着"表演中的表演"的小戏码,巧妙地提示着他们演员的身份。每一位的表演都应该得到单独的分析。

三位之中,凯利是最明显的被展示的客体,为这个小房间提供了一种色欲景观的感觉,赋予观众一种观看的愉悦,而这种愉悦从远处窗户所瞥见的活动中只能获得些许。凯利会用大开大合的方式演绎最亲密的场景,招摇地展示着伊迪丝·海德(Edith Head)设计的服装与她自己的肉体部位;与此同时,本片也明显在塑造她的明星形象,让她既是一个贵族气质的《时尚》(*Vogue*)幻梦,又是一个活泼的挑逗者——最成功的"希区柯

克女郎"化身。

　　本片之前，凯利一直看上去像是天外飞仙，上层阶级的感觉近乎恼人，在《正午》(1952) 中，她饰演加里·库珀的东海岸娇妻，在《红尘》(Mogambo, 1953) 中，她饰演性感但无情的上流社会女子。好莱坞显然把她视为王妃（她后来在真实生活中扮演了这个角色），她太精致、太高高在上，很难成为一大吸引人的亮点。因此，《后窗》开场不久，詹姆斯·斯图尔特似乎是在说出大众的一种抱怨："她属于公园大道那种精致上流的氛围。"他说，她"太完美了……要是她能平凡一点就好了"。[1] 但对于势利又物恋的希区柯克来说，这样一个女人带来了非比寻常的可能性。她是一个金发美女，教养好，吐字造句训练有素；但正如《红尘》这部影片业已展现的那样，她也是一个热辣的接吻高手。她在本片中对斯图尔特的那些长时间的拥抱，脱胎于《美人计》那场悠长的情爱戏，这也让她成为希区柯克所有女主角中最善风情的一位——不似英格丽·鲍曼那样光芒四射，也不似金·诺瓦克那样玲珑凸透，但展现情爱技巧时的攻击性却大得多。从始至终，斯图尔特所演的人物保持着被动的状态，宁愿旁观而非参与；他被窗外发生的事情所分心，只是在脸上露出急躁焦虑的神情，并被凯利轻咬和奚落。"你的腿怎么样了？"她耳语道，用嘴唇刮擦着他的脸颊。"还有你的胃呢？"她问道，离他的嘴唇又近了一些。"那你的爱情生活呢？"最终，她在他的唇上轻柔一吻，像是要化在他身上。

　　那正是梦露和简·曼斯菲尔德 (Jayne Mansfield) 如日中天的年代，凯利要变成一个银幕性偶像并不是简单的事情；不过，她的高贵气质似乎点燃了希区柯克的想象。在真正的 1950 年代风格之中，她那缥缈、原本无趣的嗓音保持着一种带着气息音的诱惑感。她说的台词和她触摸的物体几乎

[1] 本片为了设定丽莎·弗里蒙特所属的"精致上流的氛围"，让她对杰弗里说，她去拜访了利兰·海沃德 (Leland Hayward)。在现实生活中，海沃德是詹姆斯·斯图尔特的经纪人。

总是带着暗示，而为她打的灯光、为她设计的服装和为她创作的配乐都带着爱的呵护；于是，如果说她并不能真的"平凡"，那么，至少她变得像一个寻常的电影明星那样诱惑迷人。为了进一步提升她的吸引力，电影制作者们采用了来自旧时凯瑟琳·赫本定制片中的策略。凯利的这个人物被赋予一种潜在的"男孩子气"——有冒险欲，喜欢把穿着高跟鞋的腿搭在太平梯上，这样做似乎能给她带来穿新衣一样的欢乐。她甚至与詹姆斯·斯图尔特搭档，后者在《费城故事》中是赫本的工作伙伴，于是，她温柔恭顺地对待这样一个朴实无华的家伙，就赋予她一种"接地气"的特质（颇有意味的是，凯利后来在名为《上流社会》[*High Society*，1956]的《费城故事》重拍片中演了赫本的那个角色）。也许，同样重要的是，凯利在《后窗》中还和特尔玛·里特搭档，后者不仅是她的陪衬，也是她的支持者，不断地赞扬着她的美德，并敦促斯图尔特娶她。既然从未有一个银幕人物像里特那般容不得傻瓜或势利小人，观众就预先喜欢上了这位扮演丽莎·弗里蒙特的女演员。

但是，同影片作为奇观的急迫需求相比，把凯利塑造成明星的计划并没那么重要。正是出于这个和其他的原因，凯利的表演运动被标记或编码成某个类型的戏剧性，于是，她的表演就呈现出一种自反式的智趣。丽莎·弗里蒙特实际上是在为 L. B. 杰弗里斯**表演**，后者扮演的是观众的角色。并且因为她是一个在高级定制时装圈中工作的女人，她风格化的夸张行为就轻易地找到了动机。回想一下她戏剧化的入场。她在一个巨大特写中倾向观众，之后，她用一个吻弄醒了杰弗里斯，接着往后退，像舞台上的人物一样进行自我介绍。摄影机横摇，她穿过房间，打开三盏台灯，后者起到了聚光灯的作用："仔细听好了，"她说，"丽莎……"在一个中特写中，她打开第一盏台灯，她保持那个姿势，让浪漫的灯光落在她的一侧脸上。接着，她往更里面走了过去。"卡罗尔……"她打开第二盏台灯，停下来，镜头对她从腰部以上取景，卖弄着礼服的黑色紧身上衣与那双修

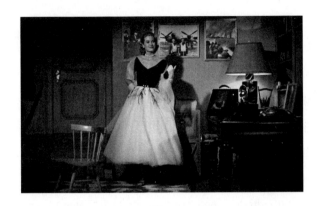

格蕾丝·凯利介绍自己。

长的手臂。接下来,她来到远处的一个角落,打开第三盏台灯,突然之间照亮了那白色的长裙摆。"弗里蒙特。"她说,一只手扫过裙子,做出一个时装模特儿的站姿。"这可是刚从巴黎空运来的。"她告诉斯图尔特,开始像T台上的时装模特儿一样动着,优雅地转身,让我们看到背部,接着把小黑皮包用手搭在肩头摆姿势。"你觉得会畅销吗?"她问道。

凯利和斯图尔特对话时,她还站在远景镜头中,慢慢地剥去那双白色长手套。她突然记起了什么,冲向"舞台后部",三步踏上门道,在那里,台灯灯光从下方照耀着她,在墙上投下戏剧性的阴影。她快速转身面对房间,衬裙飘扬旋转了起来。"21!"她宣布道——她打开门,像魔术师一般站到一边,进来一个穿着红色夹克的服务生,端着食物。这推动了另一轮忙碌、夸饰的活动;凯利和服务生在屋里满场飞,让斯图尔特自己费力地摆弄着开瓶钻,接着百无聊赖地坐着,双手放在膝盖上。

和任何佳构剧的场景一样,杰弗里斯的公寓经过了精心的设计,当演员们从门道里进出时,有机会成为关注的焦点,而剧本为他们提供了机智的入场或退场台词。比如,斯图尔特和凯利在晚餐之后起了争执,凯利感到受了伤害,她匆忙离去,发誓"很长一段时间"不会回来。她走到门前,打开它,并且停下来,手留在门把手上:"至少,"她犹豫地说道,"到明

晚之前。"她退场，关门，突出了最后这句台词。当她在第二天晚上返回来时[1]，她重演了几乎同前次一模一样的奇观式入场，她走过房间，打开三盏灯，照亮了她的全套新衣服——浅绿色的直筒裙和短上衣，配着白色首饰。她再一次在斯图尔特说话时慢慢褪去手套；然而，这一次，她的脱衣舞跳得更加尽心竭力，并辅之以暗示性的前奏。她把一个盘子和一杯牛奶从斯图尔特身边拿走，腾出空间，她摘下药盒帽，她一边解开固定在头发上的别针，一边滔滔不绝地谈论着女人的机敏。她坐到斯图尔特的大腿上，上演了一场简短的吻戏，接着，她把一个闪闪发光的黑色过夜包放在自己的双膝上向他展示，扣环冲着她。"我敢打赌，你的旅行箱不会这么小。"她说着，打开扣环，盖子就此弹开，一条丝质的粉色睡衣从里面溢了出来。[2]

凯利微笑着，仿佛倾倒于自己的聪慧，她把包放在一边，来到前景处的一张小床边，她在那儿斜躺了一会儿，聆听着庭院里传来的音乐。在这个时刻，她的身体在我们面前展开，占据了整个银幕；接着，她起身脱掉夹克，秀着小小的白色内衣和裸露的双肩。这一切都是下一"幕"的序曲，那时她将以模特儿的姿态穿上睡衣。斯图尔特把她拖入窥视别人房间的游戏之中，她对此感到内疚，于是，她对他进行了一番关于"后窗伦理学"的温和说教。她走上前去，把竹卷帘放下，说道："演出结束了。"拿起黑包，里面的东西仍然露在外面。"精彩节目预告。"她宣布，迅速穿过房间走到卧室门边。画面叠化，她重新入场，穿上那件睡袍，一条手臂举起，手搭在门框上。"你觉得怎样？"她问斯图尔特，接着在远景镜头中穿过房

[1] 原文如此，影片叙境中并非次日晚上。——编注

[2] 一团蓬松的粉色从凯利膝上的黑盒子里冒出来是希区柯克电影中较明显的一个性象征——比《西北偏北》结尾处火车穿隧道更刺激感官，却是同样显而易见。它的先例可见于《深闺疑云》，在那部影片中，琼·芳登的钱包不断地被用做阴道的象征，但我想强调，它也是戏剧中的一个实用手段，是《后窗》——像大多数其他电影一样——如何力图通过制造活动来为对话增添色彩的最佳实例。

间接受检阅。和别处一样，这里凯利尽心竭力的戏中戏不仅具有一种常规的戏剧目的，也潜藏着一种反讽，把本片的男性观众放在与斯图尔特同样的位置（想象中的观众同中心人物之间的类比关系最鲜明地见于两个"主观"特写——第一个是在凯利的出场段落，她俯下身，仿佛要亲吻摄影机镜头，第二个是在高潮戏中，雷蒙德·伯尔扑向摄影机，仿佛是要扼住镜头）。

但是，凯利并非这个公寓房间里唯一的戏剧性人物。特尔玛·里特从其他各方面来看都是凯利的反面，她给这部电影带来了另一种招摇的浮华感，类似于斯图尔特从庭院对面那儿观察到的室内哑剧，只不过是一种现实主义的版本。里特演了一辈子的仆佣，是好莱坞曾经的"角色演员"[1]的经典一例——她饰演次要角色，通常年过四十，面孔和嗓音如此生动怪诞，给编剧和导演免去了很多麻烦。像她这种演员通常专注于幽默或邪恶的过度表演；在制片厂制作电影的时代，他们赋予了电影自森尼特的小丑们以来无与伦比的夺目风格。里特是这类演员的一个晚期代表，她演的小女人可以一会儿冷峻，一会儿温柔。她有一张相当疲惫的圆脸，衬托出闪闪的亮眼睛与南瓜灯似的微笑；她的嗓音契合于舞台或广播里，但在电影中也同样有效，她那夸大的布朗克斯口音马上把她设定为一个冷硬的工人阶级人物——热心肠的愤世者。事实上，她在《后窗》里的登场是未见人先闻声，警告詹姆斯·斯图尔特"纽约州对一个偷窥狂的判刑"。在她的第一个长段落里，她不停地说话或运动，以一种四射的活力做一切事情，有点异于她的其他好莱坞角色。首先，她摇了摇体温计，把它插进斯图尔特的嘴里，要求他向"冲破100度"发起挑战。接着，她着手给他收拾做按摩的地方，一切操作都迅速灵巧，而稍许别扭的表情则被她

[1] character actor：中文常译为"性格演员"，不准确。这个词组的意思是指专门扮演不寻常或者怪异人物的演员。——编注

特尔玛·里特为詹姆斯·斯图尔特"表演"。

的俏皮话化解了。

库里肖夫曾说,任何人在银幕上表演劳动都是有趣的;但里特尤为迷人,因为她以一种经典的戏剧风格同时做两件事,她一边铺床,一边发表滑稽的长篇大论,提供了重要的解释阐述(在整个过程中,斯图尔特扮演着配角,表情是无聊或痛苦的。体温计也变成了一个有用的表达性物体;他通过它制造了一些笑料,咬着这个仪器费力地吐字,在某处,他为了高谈阔论,还把它从嘴里拔出来,挥舞着,像学者在发表演讲的要点)。里特甚至还自然而然地来了一小段杂耍,上演的戏中戏在戏剧层面起到了类似于凯利扮模特儿那幕的作用。她铺好床、放好按摩用的瓶子,走向斯图尔特,把他的一只脚从轮椅上抬了起来,责备他透过窗户窥视别人屋内的习惯。接着,她上演了一出小戏码,她假装是**他**,出现在了法官面前:"你在乞求,"她说,"你在说,'法官,这只不过是无害的小乐趣而已!'"她自嘲地笑了笑,然后变得庄重严厉,现在,她换成了法官的角色。她宣判斯图尔特在丹尼莫拉服刑十年,她把体温计从他嘴里拔出,结束了表演。[1]

[1] 当然,里特的行为脱胎于日常表演中的一种习惯,也是现实主义戏剧的常见手段,即角色们经常不自觉地进入戈夫曼所谓的"替他人言"或模仿的状态(*Frame Analysis*,"The Frame Analysis of Talk",496ff.)。

出现在斯图尔特房间内的第三个重要人物是个男性，同凯利与里特形成对照的是，他倾向于低调的表演，这或许因为他演的是一个不动声色的侦探。温德尔·科里虽不及典型男主角那么英俊，却也身材高大，称得上寻常的好看，他发展出一种安静、内敛的风格，适合演专业性的角色类型或主角坚定可靠的朋友。让科里在电影中尤其令人印象深刻的是他有一双浅色、冰冷的眼睛，两条眉毛都同样没有颜色，有时会赋予他一种稍带邪恶甚或癫狂的表情。[1] 即使是在《后窗》中，科里的眼睛也赋予角色一种暧昧效果，带着一丝令人不安的感觉，从而让这个角色不至于寡淡。这个纽约侦探名为托马斯·J. 多伊尔，是斯图尔特的老战友，就这个身份而言，他的整洁仪表非比寻常——这个特征在对话中从未被提及。在他的第一场戏中，他探出窗口，狐疑地看着对面的大楼，他的这个姿势让人注意到他那熨烫平整的咖色夏装上的褶皱线条；之后，我们发现他还有一顶搭配的草帽，上面还绕着一圈漂亮的饰带。在本片的高潮戏里，当他和一群警察冲进屋内抓捕托瓦尔德时，他穿着无尾礼服。这些服装让场面调度拥有了一抹男性的亮色与奢华，适合弥补斯图尔特的单调睡衣；与此同时，它们也让多伊尔这个人物更加"丰满"和有个性色彩。

科里既不是格蕾丝·凯利那样刻意张扬的时尚模特儿，也不像特尔玛·里特那样活泼怪诞。即便如此，他的角色偶尔也会赋予像演员那样举手投足的机会。比如，他有一处表演中的表演，类似于特尔玛·里特的法庭戏仿：他坐在椅子把手上，想象自己向法官请求批准一张托瓦尔德公寓的搜捕证。"阁下，"他皱着眉头，吁求着同情，"我有这么一个朋友，他是业余侦探……"在本片的后段，他有一个戏剧性的退场。他短暂探访了一下斯图尔特与凯利，转身准备离去，又停下脚步，说出了一句机智的评

[1] 《后窗》之后几年，希区柯克充分利用了这个特质，他让科里在《毒药》(*Poison*) 中出演了一个角色，也是一个发生在单一房间里的悬念故事，属于电视剧集《希区柯克剧场》(*Alfred Hitchcock Presents*)。

用白兰地酒杯进行表演。

论。"我喜欢滑稽的退场词。"凯利挖苦地说道,科里摘下帽子。"别熬夜熬得太晚。"他说完笑着走出房间。

因此,本片力图把科里、里特和凯利变成景观化的、诙谐的、高度"表演"的形象,并把每一次碰撞都填满戏剧性的表演运动。它借用了现实主义舞台剧的惯例,要求表演者——通常手持某种物品——站立起坐或者穿越镜头区域的方式都意在强调对话的要点。一个极为明显和有效的例子出现在本片的中段,当时多伊尔、杰弗里斯和丽莎·弗里蒙特边喝着白兰地边讨论着托瓦尔德的案子(我自己关于《后窗》持久不衰的儿时记忆——那还是在它最初上映的时候——就是这三个人物一边交谈一边不断地摇晃着小口酒杯中旋转的琥珀色;我早已忘记这几位演员具体说了些什么,却仍能记得在闪光酒杯中摇晃的琥珀色,还有这三个人边谈论谋杀边用手划着小圈的喜剧效果)。

白兰地酒杯有种催眠的效果,是吸引观众眼睛的物恋焦点;但它们也是表达性物体,标示着这场戏中情绪的起伏波动,有时还会诱使演员们在关键时刻改变位置或态度。当凯利从厨房里走出来时,她把两个球状酒杯持在胸前,这就带有了性的意味。"我刚才温了一些白兰地。"她用性感的声音对科里说道,然后递给他一杯酒。三个演员在讨论托瓦尔德时若有所

思地摇晃着白兰地,却从不呷一口;接着,在这场戏的戏剧转折点上,科里走向远处的桌子,放下酒杯,然后往回走到一个特写里,望着窗外,宣布道:"如果拉斯·托瓦尔德并不比我更像杀人犯。"斯图尔特和凯利立即停止摇晃他们的小口酒杯,房间里充斥着意味深长的停顿。科里又走回桌边,拿起白兰地,转身坐在安乐椅上;他轻松地跷着二郎腿,又开始摇晃着酒,仿佛什么都没发生过。斯图尔特和凯利继续忽略手中的酒,急切地陈述着对托瓦尔德的不佳看法。对于他们的怀疑,科里有自己的答案,那不断晃动的酒杯显示了他的从容自信。他提议大家都忘掉托瓦尔德,一起喝一杯,但当他看着他们的脸时,他知道他已经不受待见了。"我得回家了。"他说,试着豪饮一口那杯还没喝过的白兰地。液体滴在胸前整洁的衬衫上,他尴尬地把它擦掉。"我不喜欢用小口酒杯。"他说,并把酒杯放在一旁,这场戏就结束了。

我们已经检视了公寓窗户中的景观和 L. B. 杰弗里斯房间中同样戏剧化的行为举止,还剩下詹姆斯·斯图尔特——一具被禁闭的躯体、一张不直视摄影机的脸、一个既是电影观众、也是某种电影表演的象征。当然,他的表演类型是最常被与电影这个媒介联系起来的:它集中于面部和上半身,强调肤色、眼神和音色。它似乎源自演员最私密的个人特质——并且它被他的名人身份所强化,而仅仅他的在场就让人觉得他是一个完全"被体现的"人物。

我之所以把斯图尔特留到最后,是因为他虽貌似所做甚少,他的表演却值得重点对待。然而,在正式讨论他的技术性技巧之前,有必要指出他的演艺生涯和表演风格之中有哪些方面让他对这个角色的演绎特别令人信服。首先,他是影史上演绎"普通人"最成功的演员。他登场于 1930 年代末期,像是他的朋友亨利·方达的右翼版本,并且似乎要继承威尔·罗杰斯(Will Rogers)的衣钵。所有令人熟悉的特征都一目了然:瘦长、笨拙而

不自信，让人想起林肯式的美德；慢吞吞地说妙语，眼睛里闪着睿智的光芒；他的羞涩、天真之下掩藏着他"自然的"智慧和激情的理想主义。因此，在《戴斯屈出马》(1939)中，当他激怒西部小镇的权贵政客时，观众几乎是在期待着他接下来会玩一下绳术戏法；他在《史密斯先生到华盛顿》(*Mr. Smith Goes to Washington*, 1939)中扮演了一个罗杰斯在《得州公牛》(*A Texas Steer*, 1927)中类似的角色。事实上，斯图尔特是好莱坞民粹主义备受尊敬的偶像，杰克·华纳就曾说，他是扮演美国总统的理想演员，"罗纳德·里根可以演他最要好的朋友"。[1]

然而，在这种朴实的魅力之下，斯图尔特还具有另一种异于同时代男明星的特质。他是从制片厂体系中涌现的感情最浓烈的男主角——或许在男主角中，只有他才能经常在银幕上大哭而不会失去观众的同情。在他的行为之中也有一种焦虑、怪异、稍显压抑的感觉：在喜剧的时刻，他会痛苦地皱眉或者说话时略微带着神经质的口吃，而每当他处于一种紧张的情境时，他那通常真挚的言行举止就会变得粗犷、强烈和狂躁。再没有什么比他在《生活多美好》(*It's a Wonderful Life*, 1947)中的情感崩溃更动人和骇人的了——那是他最好的单人表演段落，也是他本人的心头好——乔治·贝利在他的小镇家庭前愤怒地爆发了，然后，他来到一个酒吧借酒浇愁。那部影片中的斯图尔特特写——他弓着背对着酒杯，哭泣着，低声祈祷——具有一种力量，超越了弗兰克·卡普拉(Frank Capra)的情节所设定的感伤与遁世，仿佛一个绝望、本质上体面的人将自己的伤口暴露了出来。镜头中包含一个典型的体势，我在本书第三章里曾提到过：斯图尔特把颤抖的手举到嘴边，然后痛苦地咬它。他早在《迷雾重重》(*After the*

[1] 和罗杰斯不同的是，斯图尔特从来没有成为一个直言不讳的意识形态追求者，尽管在1950年代，他的保守倾向变得昭然若揭，那时，他支持了像《战略空军》(*Strategic Air Command*, 1955)、《林白征空记》(*The Spirit of St. Louis*, 1957)和《联邦调查局故事》(*The FBI Story*, 1959)这样的项目。

Thin Man，1936）中就开始用这个习惯性动作，那时他还是米高梅的签约演员，还没有清楚定位的银幕形象。在这部影片中，他演一个公园大道的杀手，被尼克·查尔斯逮捕了，这让他几近勃然大怒，强迫性地把手举到嘴边，这时，他那种青春的真挚消失殆尽。很多年之后，他在《天空无路》(No Highway in the Sky，1951）中演一个迷糊得可爱的教授，当他发现他所乘坐的飞机可能要坠毁时，他疯狂地咬起了同一只手——这也许是一个老套的戏剧手法，但他赋予它如此之多的细碎依据，所以最终它还是得以成立。

"我做的每件事之中都会有脆弱之处。" 某次，斯图尔特对一个采访者如是说道。当他领衔出演安东尼·曼（Anthony Mann）值得铭记的四部西部片时，他令人印象深刻之处便是他在刻画他的牛仔角色时引入了脆弱和神经质的执迷；在《从拉莱米来的人》(The Man from Laramie，1955）中，当他被艾历克斯·尼科尔（Alex Nicol）击中手部时，他几乎当场晕厥过去，而所有这四部片子都表现淋漓的汗水从他钟爱的斯特森帽下渗出来。随着年岁渐长，他变得越发瘦削了，在一些潜在的暴力情境中，他的脆弱感提升了观众的焦虑程度。在《双虎屠龙》(The Man Who Shot Liberty Valance，1962）中，他试探性地弯腰低向满是尘土的街道，试图拣起射击时落在地上的手枪，瘦长、苍老的身体的棱角看上去一枪就会击得粉碎。

这易碎的骨感想必让希区柯克很满意，因为他喜欢让斯图尔特从高处坠落。并且，虽然希区柯克声称脸部的意义是由蒙太奇决定的，他想必也很清楚，斯图尔特会为《后窗》这样的影片带来相当可观的强度。斯图尔特对希区柯克的重要性在于，他能从观众中引发出强烈的认同感，成为影片视点的完美聚焦之处；一旦初始的联系成形，他就能展现非比寻常的精神创伤、道德焦虑和生理痛苦。若非他的贡献，《后窗》和《眩晕》可能远不会这样令人不安。

当然，从某些方面来看，斯图尔特并无必要赋予《后窗》很多的能量。作为观众所热爱的知名商品，他可以比其他演员"表现"得更少一些。

轮椅这个道具在很多电影里都出现过,让他受困于轮椅聪明地"反证"了他在很多影片中的技巧,他有时可以放松,他的脸促使我们接受由叙事所提供的主体位置,他的目光所及赋予我们所发生事情的方位感,并把简单的意义归到我们所见的。他的各种眼神的参考点是由剪辑师决定的,他的表情经常是相当基本的:比如,他对着醉着走进家门的作曲家微笑,而当他望向托瓦尔德的公寓时,他的眼神就会变得严肃。然而,在本片的某些地方,斯图尔特会以更复杂的方式表演,仿佛是为了确立他作为演员的身份。在早先一个喜剧性场景里,杰弗里斯独自在房间里,瘙痒难熬。斯图尔特紧皱着眉头,愤怒地抓挠着腿上的石膏(这是一个在生活中毫无意义的体势,但它的作用是提醒我们他所面临的问题)。接着,他双唇紧抿,试着用两只手抓挠。他停了下来,无助地看着腿部,开始在轮椅上扭动旋转,身体绷得紧紧的,下巴紧靠着脖子。他发现这样也无济于事,一时发狂起来,他的嘴巴痛苦地咧着,一只手拍着瘙痒的部位。他扭过头越过自己的肩膀绝望地看着桌子,然后拿起一根木质痒痒挠,将它插入石膏里。刚开始时,他的面部表情扭曲、甚至癫狂,但是,随着痒痒挠更加深入,他的表情凝结成面具一样,舌头因集中注意力而稍稍伸了出来。他终于挠到那个痒点,他微笑起来,身体舒展开来,双目放松地合上,继续不停挠着。

这场小戏不但证明了斯图尔特的面部可以有多少变化,也给了他一个表达性物体。影片晚些时候,他在与温德尔·科里交谈时巧妙地操弄着这个痒痒挠。他们争论托瓦尔德的罪行时,斯图尔特不耐烦地用痒痒挠拍着石膏,或随手挥舞着它。在一处,他问是否警察需要通往托瓦尔德家门口的"沾满血迹的足印",与此同时,他抬起痒痒挠,就像它是一根指挥棒,痒痒挠在空中划出小小的半月形弧线,敲打出他这句话的节奏。

斯图尔特也有效地运用了嗓音。在远早于方法派被引入好莱坞之时,他就知道怎样让自己在双人镜头中显得特别自然,他的台词会与其他演员

的重叠在一起,或简短地插话。他讲话时为人熟知的吞吐迟疑其实是一个精心设计的手段,使他的反应显得自然——比如,他是这样反对格蕾丝·凯利所说的某件事:"哦,好吧,等一下——哇……等一下!"这种笨拙紧张的说话方式也促成了他风格化的、"朴实的"人格形象,并且同他身体的脆弱特质保持一致。比如,他很少会蜷曲或握紧他的手,而是让修长的手指僵直地伸展着,在他挥动的时候就像鸭掌一样。他不是像杰克·莱蒙那样狂躁的演员,但他在完成简单的任务时,他也会显得同样程度的不耐烦、苦恼或者不适,通过让我们感受他显而易见的神经质,他赋予很多场景感官的"传染性"。在影片前面的一场戏中,娇小的特尔玛·里特帮助他脱掉衬衫,爬到一张小床上,给他按摩背部:斯图尔特显然比他所演的人物更老,他松软的肉体似乎需要协助才能把他那瘦长、不灵活的手脚抬起来;我们看到巨大的石膏夹板使他不堪重荷,与此同时,它似乎是一个合乎逻辑的附属物,同他肢体风格中的某种僵硬感是协调一致的。当里特把冰冷的润滑油涂在他的肩膀时,他的身体非常自然地缩了一下("你没……没把那东西加热一下吗?"),而当她使劲揉搓他的身体时,他趴在枕头里说了好多台词,这样就制造出一种半压抑的震荡声,似乎让他的嗓音处于紧张状态。

在此之后很久的高潮时刻,斯图尔特的反应表现出远为强烈的不安。他坐在黑暗的房间里等待着托瓦尔德,试图低声打电话,这让他的声带处于极端的压力之下。"听我说!听我说!"他对电话那头的警探说,把话筒夹在双手完全伸展开的手指之间,急促地解释这起案件的所有证据。有些字眼(比如"金属行李箱")从他的喉间产生出一种特别刺耳的声音,他顾不上喘气,低声把一大堆句子都挤了出来(他很可能在生涯的很早期就知晓通过折磨自己的嗓子来获得戏剧意义,为了演好《史密斯先生到华盛顿》中阻止议案这场戏,他甚至喝了医生开的一种溶剂,让自己患上轻微的喉炎)。接下来他和雷蒙德·伯尔的对峙特别骇人,因为他似乎要被紧

第十三章 《后窗》(1954) | 325

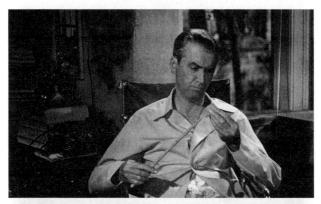

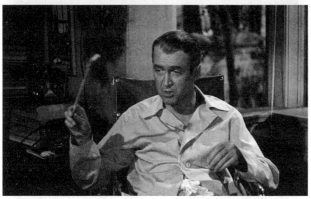

作为表达性物体的痒痒挠。

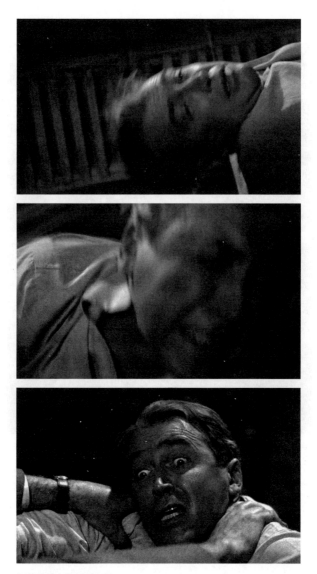

打斗段落中的斯图尔特。

张的兴奋情绪压垮了。他迅速、恐慌地移动着轮椅，紧张不安地开关着闪光设备，这些都表明他是一个苍老的病号，而他那如稻草人般的瘦弱体格则同伯尔站在门道中的庞大身形构成了鲜明对比。

本片恰如其分地用特写表现了斯图尔特表演中最痛苦和紧张的时刻，他那双极具表现力的漂亮眼睛加强了剪辑的冲击力。他看着本片的"原初场景"[1]——丽莎进入托瓦尔德的公寓——几乎因焦虑而崩溃。"一个男人正在袭击一个女人！"他对电话那头的警察低语道，一个大特写表现他朝窗外看，眼里含着痛苦的泪水。在这整个拉长的镜头中，并没有戏剧化的音乐来放大他遭受的痛楚——只有庭院对面丽莎尖叫声的回响——也没有什么物件来帮助他传达情绪。"不！不！"他低语着，屏住呼吸，用颤抖的手背抹着他那饱满却又松弛的嘴唇。他几乎又要做出咬手的标志性动作了，接着，他因受挫感而近乎疯狂，在轮椅上不安地扭动着，低头看着自己的膝盖，拉直了身板，仿佛他再也无法看下去了。他的呼吸变得沉重，他扭转轮椅，可怜地看着特尔玛·里特，后者正依稀处于他身后的黑暗里。"我们怎么办？"他语气轻柔地说着，举起双手抓紧后颈。他揉搓着肩膀，手握成了拳头，羞耻而又惊恐地低头看着自己的膝盖。他深深地吸了一口气，把拳头往下放到画外，然后抬头看，带着痛苦的表情，双眼涌出了泪水。

斯图尔特的角色在早先场景里的轻微挫败感逐渐累积，导向了此刻的恐怖；且不论他是否控制了他的表演的叙事结构，他令人印象深刻之处是利用特写来展现杰弗里斯不同阶段的焦虑。与此同时，他也传达了这个人物更阴暗的一面，影片对施虐窥淫癖的评论全部落在他的身上。他从影片的早先场景开始就朝窗外看了，倦怠无聊逐渐让位于偶然欢愉的小小闪

[1] primal scene：弗洛伊德精神分析理论术语，指的是婴儿目击了（通常是父母之间的）性爱场景，并因此对他造成了心理创伤。——译注

现，接着变成浓厚的兴趣，最终变成了固恋。起初，他似乎为自己所发现的而兴奋，就像一个人依靠被全知视角征服了被动性，把他的所有挫败感都升华为观视驱动（scopic drive，那个像贞操带一样盖住他下半身的石膏夹板让这样的升华看上去近乎成为一种必要）。因此，他为了看得更真切而拿起双筒望远镜和摄影机镜头时，总是带着一种急切；而在托瓦尔德转身回望他的关键时刻，他的兴奋则变成了绝望。

在影片的结束时刻，斯图尔特为他和托瓦尔德之间的暴力打斗做了一个特别重要的贡献。希区柯克在特吕弗对他的访谈中提到斯图尔特和伯尔的这场较量，认为是蒙太奇力量的又一个实例："起初，我用现实主义的方式拍了这场戏，效果很弱……于是，我用一个特写拍了挥舞的手，一个特写拍了斯图尔特的脸，另一个特写拍了他的双腿；接着，我用恰当的节奏把所有这些交叉剪接起来，最终的效果恰到好处。"（201）的确，剪接赋予这场较量疯狂的幻象，但特定的情绪基调却来自那些一闪而过的斯图尔特表情的镜头，他的表情在怪诞扭曲的痛苦和温柔、几乎带着色欲的屈从之间切换。这个段落有二十八个镜头，以伯尔扑向摄影机开始，以斯图尔特掉到窗外的路面上为终。在这些镜头里，有三个特写特别生动：斯图尔特的头朝后靠在床沿，他的眼睛在晕眩之中眨巴着；斯图尔特被攻击者的手臂扼住，双眼闭着，嘴巴松弛，仿佛要失去知觉；斯图尔特在被推出窗外的过程中握住窗沿——双眼瞪大，张开的嘴巴痛苦地扭曲着，脸因为要竭力呼吸而变得通红。

然而，所有画面中最具表现力的还是他那令人晕眩的坠地时刻。这个镜头的怪诞特质和构图有关，也和遮片摄影明显的人工感有关，但它也源自斯图尔特，他眼睁睁地朝上看着我们，嘴巴大张，眼珠暴出，像孩子一样恐惧。他的身体完全展开，双臂摇摆着，他的手和手指无力地伸向镜头，仿佛处于无助的欲望之中。巨大的白色石膏夹板和四肢的奇怪运动都让他看起来像一个正在做自由落体的宇航员；但他也是个正在老去的人，

斯图尔特从窗口坠落。

完全没有任何防御能力，像挣扎着寻找母亲怀抱的婴儿。

在《后窗》的所有表演技巧中，这一个可称得上是最具电影特性的。斯图尔特并没有坠落；他只是参与制作了一个视觉幻象，若看到它的拍摄过程，想必会觉得滑稽。即便如此，斯图尔特还是赋予这个幻象很多令人晕眩恶心的力道。他回望着银幕之"窗"，那种恐惧折射了我们自己的凝视——对安全、固定的摄影机位的渴望。在这个过程中，他综合了本片整体上所依赖的两种表演形式：一方面，为这个特技镜头设计的简单哑剧表演，调动了他的全身，另一方面，他天生不灵活的手臂和他面部不经意的情感强度传达出一种自然而然的无助感。他对表情的选择同样重要；他没有尖叫，也没有做斜视的鬼脸，他看上去受到了惊吓或创伤，张着嘴巴在恐慌中向远离我们的方向坠落，仿佛他没办法喊叫出来。他的技巧中没有创新之处，但若换成另外的演员，这场戏也许只是令人震惊或紧张。在斯图尔特的演绎下，它具有了一种超现实主义的特质，同这部希区柯克的最佳作品相匹配。就在这片刻之间，这个明星形象所内含的力量，再加上他主动放弃"魅力"并把脸暴露于极端的焦虑之中，都有助于让这出好莱坞彩色白日梦更少一点宜人的气息。

第十四章 《喜剧之王》(1983)

前一章对《后窗》的论述有意没有提及一个著名的次要角色,他的表演放在这里讨论会更合适。观众们会记得,当詹姆斯·斯图尔特透过窗子望向一个歌曲作家的工作室时,阿尔弗雷德·希区柯克客串登场了。就其表演的性质而言,希区柯克和饰演歌曲作家的罗斯·巴格达萨里安(Ross Bagdasarian)没有区别;然而,他的职业身份和他这个小角色之间的巨大鸿沟打破了虚构的幻象。他所制造的效果既反讽又诙谐——近乎布莱希特式,只不过不是出于教诲而是出于美学的目的:它让我们的注意力离开叙境,转向这个装置,邀请我们把电影视为由一个"作者"制作的艺术品。

当然,大体而言,我们从来不会忘记电影就是虚构的幻象;事实上,对虚构戏法的有所意识似乎是对于我们从戏剧化仪式中得到的快感来说必不可少,也赋予艺术家们炫技的机会。即便如此,演员和虚构之间的关系存在不同的"种类",而希区柯克著名的客串出场则很好地例证了选择一个特定的演员会怎样剧烈地影响观众的反应。并且,公众对银幕形象的接受会随着时代而变化,因此,老电影中的选角有时会创造并非出于本意的演员和角色之间的断裂感。自电视出现以来,这一现象尤其显而易见了,电视会经常重播那些旧日的演出,把每个家庭都变成一座电影

资料馆。于是，对于《后窗》起初的观众来说，雷蒙德·伯尔是一个可信的坏蛋，但他后来在电视剧集《梅森探案集》(Perry Mason) 中的角色佩里·梅森让当代观众认为让他来演《后窗》中的这个人物是一个幽默、出格的选择（同样的效果在《精神病患者》中有一个更为明显的例子，那是结尾处的戏剧性场景，一个警察把一条毯子递给了诺曼·贝茨。当代观众往往会发笑，那是因为警察是由特德·奈特 [Ted Knight] 饰演的，他后来成名于《玛丽·泰勒·摩尔秀》[Mary Tyler Moore Show] 中饰演的特德·巴克斯特）。

我已论述过，电影中的人物形象以三个不同的方式被接受：扮演虚构角色的演员、扮演"自己"的演员和被记录下来的事实。然而，我所举的那些例子也说明，我们可以在这些更大的门类之中进行划分。因为电影是一种特殊形式的文化产品，具有相对漫长和复杂的历史，我们通常会注意到某个演员在电影中的在场是否同他或她的"专业"角色相符。出于相同的原因，我们经常会注意到演员的公众"自我"和角色之间的差别，或者某个明星饰演的角色类型中的变化。这些感知会成为一部电影结构和意义的组成部分，尽管它们会随时代的变化而波动。斯蒂芬·希思曾说，电影"带着各式各样的侧重点在角色与真人之间嬉戏"。这一情境最反讽的地方在于，"被讨论得如此频繁的是作为人格形象的个人、作为影像——精确地说，作为电影——的个人；人类活生生的躯体消弭并转化于此"(181)。

由媒体创造的公众形象和在媒体**之中**活动的人物之间变动不居的关系对于《喜剧之王》而言特别重要，这是一部关于表演和名人的电影；事实上，本片中某些最为有趣的形式效果源自选角，或者说来自拿人格形象和角色取笑的艺术。与此同时，《喜剧之王》极具自我意识地糅合了多种表演**风格**，说明了有关我们如何解读表演的另一个要点。批评家们经常强调，互文性或"预期的视野"(horizon of expectations) 会影响我们对一部电影

的反应，但对此议题的大多数讨论都聚焦于情节、类型或明星制；《喜剧之王》展现了在以对习见的表演惯例或著名演员的独特风格进行指涉的形式之中，互文性的提示是怎样在表演本身的层面发挥作用的。这是一部现代主义（有时又是后现代主义）的作品，它不断运用戏仿和拼贴，凸显了表演的工作，并戏谑地削弱了一切形式的行为诚意。

本片的中心人物鲁珀特·帕普金也许可被视为布莱希特观点——所有的人类教育是按照戏剧的形式进行的——的一个怪诞例证。帕普金异于我们大多数人之处在于他放弃了他那粗陋、不完美的家庭戏剧，并选择以演艺业这种更吸引人的方式进入象征界（Symbolic order）。帕普金崇拜但又希图罢黜的父亲是杰里·朗福德，后者是电视脱口秀主持人，帕普金把他的职业生涯描述得像是《第 42 街》（42nd Street）里的情节："还记得你和杰克·帕尔在一起的那个晚上吗？那时杰克·帕尔生病了……"他对朗福德说，"那是你的重大突破……正是那晚让我确信我要成为一名喜剧演员。"帕普金对朗福德的热爱无疑随着他每次在电视上看到这位明星而加强——这就是一个超越性的在场，沐浴在音乐、灯光和掌声之中，站在那儿"独自"面对观众。"你只是和我们中的其他人一样有人性，"帕普金在录音中告诉他，"如果不是更多一点的话。"

尽管帕普金已经 34 岁，但他长时间地待在类似于玩乐室的地方，那是在他新泽西州的家里，他同（未出场的）母亲一起生活。他在房间里摆放着各种明星的等大硬纸板模型；角落里有一个小舞台，他在那里表演着自己所执迷的幻想，想象着自己出现在朗福德秀中。他的素材是糟糕的，但他了解所有的行为符码。"好啊，丽莎！"他走到临时舞台上，亲了一下丽莎·明奈利（Liza Minnelli）的照片。"杰里！很高兴见到你！别起身啦！"他惬意地坐在中央，双腿交叉，双臂伸展搭在椅背上。"小子，我告诉你，"他对杰里的照片说道，"每次你巡回演出回来，我也不知道怎么回事，或许

在空气或巡演中有某种东西吧，你看上去棒极了！"突然，他四顾扫视着想象中的观众。"大家说，是不是这样？是不是这样？嘿，嘿。"在其他时刻，他对名人和权力的夸张幻想是以真实的电视节目展现的，在其中一个长段落中，朗福德秀为他变成了一个"这是你的生活"（This is Your Life）的惊喜派对。他的高中校长作为神秘嘉宾出场，当众向他道歉，说自己当初错看了这个伟大的人，并作为牧师为帕普金与邻家的酒吧女服务员丽塔主持了一场小蒂姆[1]风格的婚礼。校长感谢鲁珀特让"我们的生活有了意义"，然后转身朝向电视观众，说将在广告之后继续婚礼庆典。

当帕普金不去想象自己的名流生活时，他就在朗福德节目演播室的后台门外逡巡，竭力表现得沉着冷静，让自己区别于聚集在那里的一群可悲的追星者。和他们不一样的是，他穿着戏服，像一个拉斯维加斯的艺人。"嗨，鲁珀特，你在等谁呢？"一个索要签名的人问他道。"我可没那个兴趣。"帕普金说道，他挤入人群，身体稍稍前倾，期待着杰里走出来，"这不是我生活的全部——是你的，但不是我的。"然而，帕普金明显穷其一生都想成为一个明星，而这也驱动着本片的情节。在开场戏中，他得以挤到朗福德面前，乞求在电视上给他一个嘉宾镜头。他无法让这位明星及其工作人员相信，他们眼前的这个人是新"喜剧之王"，于是，他开始变得越来越具有攻击性和令人难堪，试图和朗福德私下见面，有一次还闯入后者家中。最终，他决定采取了更为激烈的行动，一个叫玛莎的曼哈顿富家女孩帮助了他，这个女孩以自己的方式仰慕着朗福德。

贝弗莱·休斯顿（Beverle Huston）在她对此片的拉康式解读中指出，鲁珀特想**成为**阳具，而玛莎则想**拥有**它。他们一起在街道上截住朗福德并绑架了他，并要求鲁珀特上节目。从某种意义上说，他们疯狂的计划实现

[1] Tiny-Tim：美国著名歌手。1969 年 12 月 17 日，小蒂姆和他的妻子维多利亚·梅·布丁格（Victoria Mae Budinger）在《约翰尼·卡森今夜秀》（*The Tonight Show Starring Johnny Carson*）中举行婚礼。——译注

了：玛莎守卫着囚犯,企图以蒂娜·特纳(Tina Turner)一样的举止引诱他,而鲁珀特则得以在深夜电视节目上做了一个五分钟的单口表演。鲁珀特的表演一点儿都不好笑,但观众还是热情地接纳了他。他的罪行让他成为名人,在监狱里短暂地待了一段时间后,还以自己的经历写了一本畅销书。他出现在《新闻周刊》《人物》《生活》和《滚石》的封面上;我们最后一次看到他时(这是一个稍显暧昧的、梦幻般的段落),他正在主持自己的电视节目。播报员那上帝般的声音在他从幕后走向空无舞台上聚光灯照亮的光池时,念出他的名字,他穿着大红色的夹克和与之匹配的蝴蝶领结。他微笑着,带着近似教皇一样的平静弯腰鞠躬,他向无时无刻不在欢呼的群众致意。[1]

和《电视台风云》(Network, 1976)、《妙人奇迹》(Being There, 1979),以及一些1980年代较为次要的好莱坞电影一样,《喜剧之王》讽刺了作为媒介的电视,它模糊了演艺业和现实之间的界限,让一切都变成戏剧,让蠢材变成英雄。然而,在更为宽泛的意义上,它的主题是在大众媒介时代,表演和身份之间的联系。编剧保罗·D. 齐默尔曼(Paul D. Zimmerman)说他写这个剧本是为了探索"以公众身份存在的需求",而他最开始为电影写的开场是一个问句:"你是个人物吗?"[2] 这个问题道出了一个时代的症候,在这个时代,视频技术和人类影像的无所不在已经改变了社会交流的本

[1] 贝弗莱·休斯顿讨论了这个结局的"或许是后现代主义的含义",她引用了刘易斯和斯科塞斯对其意义的不同观点。斯科塞斯指出,很多观众难以把鲁珀特的最终出场当成"现实"(Hustom, 91)。事实上,本片的技巧徘徊于社会纪录片和讽刺幻想片之间,那些试图以纯粹现实主义的术语来评判它的批评家往往感到失望。斯坦利·考夫曼(Stanley Kauffmann)在《新共和》(The New Republic)上发表了不利的评论,指出了剧本难以令人置信的若干方面:如果鲁珀特·帕普金真对娱乐业有所抱负,他应该把自己的名字改了。而且,我们该怎么解释玛莎在叙事中的突然消失呢?她也被关进监狱了?(Kauffmann, 79—81)

[2] 关于《喜剧之王》的制片信息来自1984年春天保罗·D. 齐默尔曼在印第安纳州布鲁明顿的讲座,还有讲座之后我和他的对谈。

质，创造出自我的全新决定因素（相形之下，《后窗》这样的电影看上去迷人而老派，在那个世界里，我们仍能对行为的公共领域和私人领域进行清晰的区分）。

在鲁珀特·帕普金所从属的文化里，名人已经变为泛滥的商品，在每家每户中展示着关于名望的戏剧。在某种程度上，他的疯狂似乎是社会学家丹尼尔·霍顿（Daniel Horton）和 R. 理查德·沃尔（R. Richard Wohl）所说的"准社会互动"（para-social interaction）——或者说电视节目同人际关系共存的倾向——的副产品。在一篇写于 1950 年代的预言式论文中，霍顿和沃尔指出，准社会互动是人类历史中的一个新现象：通过电视，"那些最遥不可及、最卓越的人碰在一起，**仿佛**他们都在某人的朋友圈中"。因此，作为观众的我们开始觉得自己像了解身边的熟人一样"了解"这些名人。尽管这种关系是由电视搭建的，但它在很多方面类同于面对面的邂逅，而它尤其深刻地影响了霍顿和沃尔所描述的"孤僻的人、社交无能的人、老人和残疾人、胆小和被遗弃的人"(218)。它让脱口秀主持人这样的"准社会表演者"成为明星，正如乔舒亚·梅罗维茨（Joshua Meyrowitz）所说，这些人的"才华"并不重要，重要的是他们有能力"和千万人建立亲密关系"，他们变得"像一个亲近的朋友一样可亲和有趣"(119)。

鲁珀特·帕普金一辈子都在观看这样的表演者，但他不只是一个不合群的人。罗伯特·德尼罗饰演了这个愚蠢可笑的人物，极其缺乏人之常情，但他也是**我们的**代表——表达了观众潜意中对名人的嫉妒，也反映了保罗·齐默尔曼自己坦白过的想在电视上表演单口的欲望。我们很难不同情他，即便对他在朗福德充满着金属柱条和环境音乐的办公室外屋招惹是非或冲入电视公司的走廊要求见到明星而感到不舒服。即便我们知道他疯狂且潜藏着危险，本片还是充分地利用了我们想看他在朗福德秀上表演的欲望。电视（和电影并无不同）总是迎合他那样的梦想，所以影片的结局就带着一种诗意的合理性——仿佛主角当上了安迪·沃霍尔（Andy

Warhol)为我们所有人所预言的"十五分钟"的名人。[1]

　　换言之,鲁珀特的疯狂之中有一种令人沮丧的逻辑,而他的罪行不经意间具有意识形态的意义。他正确地意识到,电视赋予了"庸常"生活以重要性,而美式成功的关键所在是上电视,而非看电视。他是浪漫理想主义者的低配版本,他相信,自己那不堪的经历可以通过艺术手段来脱胎换骨;在电视上,他可以超越日常生活的凌辱,不但受到尊重,而且成为完人。因此,他认同了明星们的身世,他谈论着杰里·朗福德的儿时照片,仿佛它们是来自他自己家庭相册的纪念物。在幻想中,他捏造了一场杰里·朗福德向他请教喜剧诀窍的戏。"你是怎么做的?"杰里想要知道。鲁珀特则回答道:"我想我审视着自己的整个生活,看到那些糟糕可怕的事情,我让它变得滑稽可笑。就这么搞定了!"这个陈词滥调的背后有一个反讽的事实,即仅仅通过跨越电视屏幕的界限,进入它的再现体系,鲁珀特·帕普金便能成为一个准社会表演者;通过学会正确的体势,并上演对媒介人物的怪诞戏仿,他可以获得存在的意义,如果不说是完满和幸福的话。他老套的表演极好地——也许并非有意——暴露了脱口秀的惯例,实际上是一个特定类型喜剧中的布莱希特式断裂。

　　像鲁珀特这样的角色给电影演员提供了特别诱人的机会,因此,罗伯特·德尼罗是将《喜剧之王》搬上银幕的主要推手这件事也许就不值得惊讶了。齐默尔曼的剧本已在好莱坞流传数年,在德尼罗看到它之前,还曾短暂地经过巴克·亨利(Buck Henry)和米洛什·福尔曼(Miloš Forman)的手;他把自己的老合作伙伴马丁·斯科塞斯拉进这个项目,两人共同营造了本片的纽约腔调和黑暗基调。《喜剧之王》之所以会吸引他们二人,或许也是因为它所探索的题材已在他们的前作《愤怒的公牛》中隐约出现

[1] 波普艺术家安迪·沃霍尔曾在1968年说:"在未来,每个人都能当上十五分钟的名人。"——译注

了。那部电影让德尼罗得以表演杰克·拉莫塔粗劣的夜总会节目，结尾是一出令人惊叹的关于表演的表演：他表演的拉莫塔在表演白兰度表演的特里·马洛伊——这是一个套层结构（mise-en-abyme），在其中，演员的人格就如拉莫塔更衣室镜子中的镜像一样虚无缥缈了。

德尼罗是十足的自然主义者，也是一个老到的理论家，他似乎着迷于自反式的表演（在他的一部早期作品《我心爱的珍妮弗》[Jennifer on My Mind, 1971]中，我们看到他在读巴赞《电影是什么？》的复印件）。但《喜剧之王》不只是他展示技巧的橱窗。本片的主题压倒了任何单个演员的表演，不可避免地使我们把剧组演员作为一个整体来思考表演和名声（或名声的缺乏）。并且，在对演员阵容的选择中存在着一种不经意的反讽。《喜剧之王》的制作者们显然有赖于他们想要批判的这个现象，很多笑料来自"时髦"观众对片中演员们那种帕普金式的了解；换言之，本片既是对媒介文化的讽刺，又是它的症候，它的选角不仅有赖于现实主义的阶级族群类型和对明星形象的操控，也有赖于它对名气的层级或种类所做出的微妙区分。当我们具体分析演员阵容，指出由人格形象和角色之间的关系造成的各种效果时，这一点会变得更加清晰。

一个极端是，本片让观众得以识别扮演虚构人物的一系列专业演员——包括德尼罗、桑德拉·伯恩哈德（Sandra Bernhard，饰演玛莎）、迪娅娜·阿博特（Diahnne Abbott，饰演丽塔）和谢莉·哈克（Shelly Hack，饰演朗小姐）。然而，在这个分类之中，演员和角色之间的潜在关系是可变的。阿博特和德尼罗曾是夫妻，观众有关他们"真实"关系的知识能赋予他们的同场戏一种反讽扭转。相比之下，本片发行之时，桑德拉·伯恩哈德还相对无名，因此，尽管她展现了出色的演技，大多数观众也无法知道她在多大程度上将"自我"融入了这个角色。

相反的极端是，一些名人仅仅在扮演"他们自己"：托尼·兰德尔（Tony

Randall)、埃德·赫利希(Ed Herlihy)、卢·布朗(Lew Brown)、维克托·博奇（Victor Borge）和乔伊斯·布拉泽斯博士（Dr. Joyce Brothers）。他们赋予"杰里·朗福德秀"纪录片式的真实感，他们全都出现在这个节目里，但他们也体现了帕普金梦想的庸俗。[1] 影片让他们走出了电视综艺节目的既有画框，将他们的名流形象陌生化，使其看上去有点傻；然而，本片也同时强化了他们的光晕，将他们的"真身"呈现给我们。比如，托尼·兰德尔并不是像德尼罗那样的大明星，但当他出现在银幕上时，他似乎从其他演员中脱颖而出，如果我们在现实生活中看见他，也许会有类似的反应。当然，他是一个营造出来的形象，这点和本片其他任何人都一样，并且，他也同样只是电影中的一个演员。然而，他并没有虚构的人物塑造作为中介，所以他散发着"真实"名人的光晕。这样，当德尼罗和乔伊斯·布拉泽斯博士出现在一场戏中时，影片以实例证明了演员和脱口秀嘉宾之间的区别：演员处于角色面具的保护之下，同我们隔着距离，而电视明星则像一个与我们直接相遇的著名人物。

在这两个极端之间还有一组人物，他们的角色中虚构塑造和公众形象的成分一样多。他们中最值得一提的是杰里·刘易斯（他原名约瑟夫·莱维奇 [Joseph Levitch]，是滑稽戏演员之子），他的名字和姓的首字母同他的角色杰里·朗福德一样。刘易斯得以不再按照惯常的形象行事，然而他还是"他自己"，因为他实际上也偶尔担任一下脱口秀主持人，对本片的观众来说，他是以主持一年一度的"肌肉萎缩症电视马拉松"（Muscular

[1] 选择乔伊斯·布拉泽斯当然是重要的。事实上，布拉泽斯曾在不止一部电影里扮演"她自己"——这个人指称着空洞的名人。她早在1950年代就成为媒体名人，在《64000美元问题》(The $64000 Question) 里是女性心理学家，具有广博的拳击知识。她从智力竞赛节目弊案的丑闻中挺了过来，作为卡森秀的嘉宾再度出山，给失恋者提供建议。最终，她被视为一个笑话，她不但出演了本片，还在《孤家寡人》(The Lonely Guy, 1984) 中与史蒂夫·马丁(Steve Martin) 同床。她象征着成为"大人物"的无耻欲望，即便一部电影让她看上去很傻，她也似乎乐此不疲。因此不奇怪的是，电影维系了她的名气，另外还付给她薪酬。

Dystrophy Telethon）而知名。换言之，刘易斯的专业身份和角色之间有着足够的距离，确保了一个虚构的面具，但又不足以让他看上去不像"客串明星"。并且，他的人格形象同角色之间的距离会随着影片的进程而变化。有时，他更接近于杰里·朗福德，比如当他在纽约豪华公寓中独自沉思时；有时，他更接近于杰里·刘易斯，比如当他走在曼哈顿的街道上，路人像和他交了一辈子的朋友一样边挥手边向他喊"嗨，杰里"时。这里所使用的技巧和安德烈·巴赞所说的"映射"（doubling）相似——虚构作品中某个演员被分配的角色的情况类同于他或她的公共生活。就这个例子而言，影片用一个真正的电视明星来使人相信虚构角色的声名；同时，刘易斯和朗福德之间偶尔的错位让情节安然地保持着虚构的性质，也让这个明星得以表演那些并没有泄露幕后生活的亲密戏份。

　　刘易斯是演员阵容中的关键要员，并且把如此多的"他自己"带入这个作品，所以他在一些重要的方面塑造了这个虚构作品。他坚称，如果不修改齐默尔曼剧本原作的结局，他就不能出演朗福德。在那个版本的结尾，帕普金成了一个媒体大明星，再次出现在朗福德秀上，他和这个主持人一起为电视观众滑稽地重演了一遍绑架经过。刘易斯拒绝这个想法，声称任何自重的脱口秀明星都不会这么做（影片公映时，刘易斯还是批评了修改后的结局，说它应该被视为鲁珀特的幻想。他在南加州大学对采访者说："鲁珀特本应是比克尔[1]……没有人被伤害，这有损于影片。"[转引自Huston, 89]）但同本片仅仅因为需要利用刘易斯的人格形象而做出的一系列必要调整相比，结局戏所做的轻微改变是微不足道的。让刘易斯来演这个角色就会影响"杰里·朗福德秀"的设定，而这反过来又影响了对帕普金这个人物的塑造。

　　设想让另外一个名人来饰演这个角色，我们便会明白刘易斯的重要

[1]　特拉维斯·比克尔是德尼罗在《出租车司机》中所饰演的角色。——译注

性。影片显然把约翰尼·卡森当成朗福德这个角色的结构性缺席，但齐默尔曼也考虑过让迪克·卡维特（Dick Cavett）来演帕普金的偶像。如果卡维特真的参演了这部电影，帕普金就有必要显得更正统一些，或更具智识感——应该是个电影迷，而非签名搜集者。刘易斯把一套不同的文化刻板形象带到本片，这是另一种让帕普金追随的演艺职业。然而，必须强调的是，我们并不是在观看旧日电视直播节目中的杰里·刘易斯——他是迪恩·马丁（Dean Marin）肆意、疯狂的搭档，每次出现在"埃德·沙利文秀"（The Ed Sullivan Show）上，都奚落着电视机制本身，并像是要带来混乱。在《喜剧之王》中，我们能断续瞥见那个人格形象，但本片主要利用的还是刘易斯更为暧昧的当代名望，即他是个脱口秀的代班主持人，形象端正堂皇，很少说笑话——这个形象是在他和马丁分道扬镳之后形成的，当时他的很多非电影表演都有这种要将他打造成下一个迪恩·马丁的不幸效果。

和马丁分开之后不久，刘易斯发行了一张演出曲目的唱片，他的台风呈现出西纳特拉"鼠党"[1]的风格。他以特别低的嗓音说话，这样就同他之前扮演的瓮声瓮气的人物拉开了距离，他发展出一种优哉游哉的拉斯维加斯式成熟老到的感觉，经常在演出时抽烟。他在扮演本片的朗福德这个角色时运用了这些技巧中的大多数，他戴着风格鲜明的眼镜，既显示出"酷酷的"人格形象，也代表着某种内省——同后面这种特质相伴的是他的另外一种多少有点受到小众追捧的光晕，即作为 1950 年代末、1960 年代初派拉蒙公司的电影作者（auteur）。他比卡维特本可以达到的更粗俗，更具戏剧感染力，并且他的纽约背景和模糊的"种族特性"使他作为德尼罗的偶像这件事更可信。事实上，刘易斯出生于新泽西——卡森和其他单口

[1] rat pack：最初指以好莱坞著名演员亨弗莱·鲍嘉为中心的一帮演员。鲍嘉去世之后，弗兰克·西纳特拉、迪恩·马丁和小萨米·戴维斯（Sammy Davis, Jr.）等人形成了新"鼠党"，共同做舞台和电影演出。——译注

演员经常在深夜电视节目中拿这个地方开玩笑——于是,帕普金的出生地也被设置在那里。通过这样的方式,本片得以暗示两位主要角色之间内在的相似性,尽管与此同时,它也对比着两个人的表演:作为喜剧演员的刘易斯只是稍微调整了自己典型的银幕行为方式,他出现在出人意表的语境中,但本质上是在扮演"他自己",只不过是一个更为现实、严肃的版本;而作为戏剧演员的德尼罗则建构出不同一般的面孔、嗓音和服装,总是在提醒我们他本人与角色之间的鸿沟。[1]

影片中其他若干"映射"的例子,发挥的作用就像是行家里手才明白的典故。比如,站在角落里嘲笑桑德拉·伯恩哈德的"街头渣滓"由米克·琼斯(Mick Jones)和"碰撞"(The Clash)——这是个摇滚乐队——扮演。在这里,演员和角色之间的匹配会形成一个小笑点,这里的映射更为直接,即这些现实生活中的纽约签名收集者——在自己狭小世界中的名人们——被召集来扮演朗福德演播室外的群众。同一技巧的另外一例是选用约翰尼·卡森的制片人弗雷德·德科多瓦(Fred DeCordova)来扮演伯特·托马斯,即虚构的朗福德秀制片人。德科多瓦是一个幕后名人,所以,他很可能被一些观众认定为一个专业演员;而对其他人来说,他创造了一种复杂的效果,让后台氛围真实可信,赋予了来自卡森机构的含蓄认可,让我们略微注意到集体的"作者身份",或者电影的生产。[2] 此外,本片还有一个明显希区柯克式的选角处理,本片导演马丁·斯科塞斯扮演

[1] 在很多方面,德尼罗缺乏电影明星的形体条件。他的眼睛小,声音相当刺耳,身材矮小且有罗圈腿——这些特征结合在一起,让人觉得他是一个操着大都市口音的精壮乡下小伙儿。然而,他将自己的平淡无奇转变成一种强有力的自然主义工具。在那些经常拿来同他比较的演员之中,他是最严肃庄重的——不像霍夫曼那么男孩子气,远没有艾尔·帕西诺浪漫(帕西诺有一张漂亮的脸),从白兰度那里借用了一套自恋的体势。德尼罗在《教父2》中饰演唐·柯里昂时,他模仿了白兰度的一些习惯动作,但他使这个人物看上去相对克制。

[2] 意味深长的是,尽管《喜剧之王》讽刺了朗福德秀和它的粉丝,但它还是把节目组和名人们描绘成有教养、工作努力的专业人士。显然,它不想过于批判卡森机构或娱乐业。

乔治·卡普。

了朗福德的导演。我们看到他穿着牛仔裤和运动鞋，站在电视摄影机后和托尼·兰德尔说话，后者在向他征询对编剧写的一个老套开场白笑话的意见。斯科塞斯说他觉得这个笑话有趣，但当他看着剧本时，他做了一个虚假的窃笑；他的尴尬举止强调了表演这个主题，同时向观众献媚，让他们感觉自己对"秘密"知识了然于心。

到此为止，我提到的大多数人物都拥有一个演艺业的身份，使观众注意到人格形象与角色之间的反差；他们具有让－路易·科莫利（Jean-Louis Comolli）在另一个语境中所说的"过度的身体"（a body too much）。但还有一些并不那么著名的人士出演了本片，其中一些可以从片尾演职人员表中回溯着识别出来。比如，我们得知凯茜·斯科塞斯（Cathy Scorsese）、查尔斯·斯科塞斯（Charles Scorsese）和凯瑟琳·斯科塞斯（Catherine Scorsese）扮演了次要角色（凯瑟琳是"映射"的又一个例子，因为她表演的是鲁珀特母亲的声音，而她本人也是导演的母亲）。演职人员表也告诉我们，在幻想版的朗福德秀里出现的"神秘嘉宾"乔治·卡普就是由一个叫做乔治·卡普（George Kapp）的人演的。卡普是"阶级族群类型"的有趣例子——他有一张典型的冷漠脸，嗓音扁平而无表现性，带着皮奥里亚人的傻笑溜达进电视城。然而，他难以归入我所提出的图式之中。他演的是一个虚构的人物，但演职人员表却显示他也是"他自己"；因此，本片

把他这种戏剧性的缺失转变成一个复杂的人格形象，使他同时是一个"真实的人"、一个电影演员和一个准社会表演者。

大多数次要角色即使仅仅因为除了在演职人员表中有个名字之外没有"第二自我"（second self），也是同样难以归类的。比如那个陪同伯克警长调查朗福德绑架案的联邦调查局探员，他只有一句对白，说要让帕普金的脸"挂点彩"，但大多数时间里，他都只是以稍息的姿势站在银幕后景的角落里，肌肉在棕色西装里紧绷着。他的茫然面孔和僵硬动作都提示了业余感——共享这一特质的除了伯克警长（理查德·迪奥瓜尔迪[Richard Dioguardi]），还有扮演朗福德秀舞台门卫的惠特尼·瑞安（Whitney Ryan）和扮演朗福德的东方厨师的陈锦湘（Kim Chan）。所有这些人有可能要么是专业演员，要么是"分身"（doubles），但在某种意义上，这种区分很难说有多重要。他们不具备公众身份，主要作用就是指示"普通性"（ordinariness）。他们为影片提供了一种可信的外观和一种迷人的别扭感，凸显了明星表演的松弛，并提示了一个演艺业之外的世界。因为他们，我们能够对卡司的成员们做一个基本的区分，不仅可以给人物分组，还可以依据是否"大人物"来给演员们分组。于是，这些无名的、业余的演员让我们意识到存在于影片之中的社会阶层或职业划分——正像是帕普金想要克服的那种。

《喜剧之王》也包含多种表演风格，并且它们的并置同样促成了本片的意义。这样一种效果本身并无不寻常之处，因为每部电影都由易于辨识的数种戏剧行为组成。所有表演（和所有艺术）都是互文性的，即使最古典的"佳构"好莱坞电影通常也是由明显不同的表演传统复合而成——《北非谍影》是一个明显的例子，但也可以回想一下《女继承人》，这部电影的三位主角分别是元方法派演员（蒙哥马利·克利夫特）、来自制片厂体系的明星（奥利维娅·德哈维兰）和英国的莎剧演员（拉尔夫·理查森 [Ralph

Richardson]）。特异的电影也能引出多种多样的修辞和表达任务，并且被叙事经济学所规约。歌舞片是个明显的例子，因为演员们总是会突然开始唱歌或跳舞；但即便是普通的现实主义电影也可被形容为一种由若干表演技巧组成的受控的异质性。《喜剧之王》的不同寻常之处在于，它对电影的进程有着喜剧式的自省，它着急公然违背一致性，在一种风格和另一种表演风格之间即时切换，有时这种切换发生在单个角色之中。

和斯科塞斯的很多作品一样，《喜剧之王》显露了早期戈达尔和法国新浪潮的影响，尤其体现在它想融合不同类型惯例这一方面。从某种程度上说，它也是一部喜剧片，所以它可以更加自由地打乱幻象与真实感之间惯常的平衡；正如史蒂夫·尼尔（Steve Neale）所说的，"喜剧总是也首先是有赖于人们意识到它是虚构的。在各种不同的形式和装扮之中，喜剧所做的就是启动一个叙事进程，在其中，各种语言、逻辑、话语和符码在这个或那个时刻——准确地说，就是喜剧自身的那些时刻——被揭示为虚构的"（40）。《喜剧之王》首先是一部关于表演的电影，所以它把相当多的喜剧断裂感聚集于摄影机前的行为符码。影片把自身呈现为一种表演风格的复调韵文，从一种媒介迅速地切换到另外一种媒介，不断地指涉我们从前已经见过的各种表演风格。它的形式并不是真正的激进，因为不同的风格被安排在一个能提供典型叙事快感的等级秩序里；然而，《喜剧之王》比通常的电影更乐于舍弃古典统一性的法则，可以作为一个样板，来说明我们是怎样解读电影中动作和声音的惯例的。

接下来，我将试着指出片中的一些行为惯例，但我对贴风格标签这件事一向谨慎。我们若能建构一种表演风格的类型学，将是有益的（正如理查德·戴尔在《明星》一书中试图做的那样），但表演要比电影古老得多，并且现代表演则会利用任何可用的传统。歌舞杂耍、电台、电影和电视一直是极度折中的机构，它们发展出特殊的技巧，但与此同时，也允许别的传统与之融汇和竞争。不同的类型片制造了不同的表演风格，但在这个名

为喜剧的类型之中（甚或在诸如"神经喜剧"这样一个易于处理的亚类型中），不同电影之间也会有相当可观的风格变体。因此，我力图精确和具体，只讨论《喜剧之王》中那些似乎在"引用"其他演员和惯例的时刻，或那些我可以详细指认某个确定风格的时刻。

本片中的某些表演构成了一种"业余"形式，由演员空洞的眼神、没来由的僵硬感或尴尬的动作标记出来。饶有意味的是，这种业余的效果被划归给次要角色，尽管它凸显出电影是一个被表演出来的事件，但它从不会在根本上打乱我们接受戏剧幻象的能力。就此而言，我们可以把电影对业余演员的使用分为三类：其一，在那些有时会让业余演员担当重要角色的新现实主义电影里，物色的是"自然的"表演者，在技术层面上看上去和专业演员没有区别；其二，在"地方色彩"（local color）电影里，会在细枝末节处使用业余演员，目的是让场景显得真实；其三，布莱希特式或现代主义的实验电影也普遍使用业余演员，并着意凸显他们表达技巧的匮乏。在这三类中，只有第二类是好莱坞电影中常见的。比如，在博格达诺维奇的《最后一场电影》（*The Last Picture Show*，1971）里，次要角色被分派给得克萨斯州的当地人；本地人给影片带来了现实的光晕，尽管他们僵硬的表达同主角们的方法派风格形成了鲜明对比。

好莱坞在二战之后日益依靠"地方色彩"的技巧，《喜剧之王》在这个意义上便是一部典型的电影。它用明星担当主角，总是保持着演员和角色之间表达的一致性，制造出强烈的戏剧逼真感和心理"深度"。但是，《喜剧之王》也让主角们在两种媒介之间来回穿梭，标志就是从35毫米胶片到录像带转录画面的直接切换。所有朗福德秀的段落都是用电视摄影机拍摄，以深夜综艺的"热烈"风格演绎，使用了相当多的直面演说（direct address）、针对演播室观众而设计的行为、我们会与单口表演相联系的言谈举止。相形之下，那些电影胶片的段落镜头通常包含着一种更自然的斯坦尼斯拉夫斯基式表演。后面这个技巧的一个例子出现在早先场景里，帕普

金把朗福德从崇拜者的簇拥中"拯救"出来,并且挤进了朗福德车的后座。轿车驶离剧院,这两个人物挤在后座上,就像《码头风云》里的白兰度和斯泰格尔,德罗尼的讲话拥有方法派式念白的那种冗赘和断续感:"这就是我请求你的原因,只要你听一下,我请求你只要听听我的表演,这就足够了,你只要听听我的表演,告诉我你的感受……"

影片在录像带和胶片这两个极端之间来回摇摆,有时似乎是让它们形成系统性的形式对立,仿佛指出一种是"表演的",另一种则是"真实的"。于是,模糊的录像带画面同胶片的高清分辨率形成了对比;平光同明暗对比形成了对比;呈现性的公开陈词同再现性的表演形成了对比。然而,在这两个不同的世界里,叙事触发了表演风格迅速、复杂的变化。比如,在车后座的那场戏里,帕普金某种程度上试图为朗福德而做着试镜。他坐立起来,身体前倾,转向他的观众,短暂地运用了夜总会喜剧演员的时机把控方法:"我只是想告诉你,杰里,我叫鲁珀特·帕普金,好吧,我知道这个名字对你没有意义,不过对我来说很重要!"他说得相当温柔,竭力让朗福德镇静下来,并传达一条急迫的信息,但与此同时,他又挥舞着双手,面带微笑,试图展现机智。此时的朗福德则像是一个来自黑帮电影或黑色电影的人物,他疲惫地瘫在黑暗的角落,领带松开,眼神里流露出一种厌烦和压抑的愤怒。"听我说,伙计,"他用深沉的嗓音说道,"我知道这是个疯狂的行业,但它是个行业。"

那些电视单口表演本身就是戏仿性的,朗福德在影片开始时的出场会让我们同时想起卡森和刘易斯,意指着一档原型的深夜娱乐节目。随着乐队号角齐鸣,刘易斯大步走到舞台上,他昂起头,像本尼[1]一样微微晃动。他在雷鸣的鼓掌中停顿片刻,双手合起,随意做了个手势,让所有的人不停地欢呼。他对自己的"幽默"报以狡黠的微笑,自信地四顾着演播

[1] 即杰克·本尼,见本书第十二章页下注。——编注

刘易斯表演单口。

厅，同助演播音员与乐队指挥说话，他让我们注意到很多华丽的细节——闪闪发光的粉色戒指、白色翻驳领和长长的衬衫袖口、亮白的牙齿和油光的头发。

相形之下，鲁珀特·帕普金作为单口喜剧演员的登台机会则是为了表现帕普金的不自在和德尼罗的表演才华——因此，本片的高潮时刻就好比观看奥利弗演阿奇·赖斯[1]。然而，得注意到，德尼罗的单口表演特别微妙，从未表现出任何崩坏或过于尴尬的语调；或许就是出于这个原因，有些批评家就疑惑，这段戏到底是否旨在逗乐。贝弗莱·休斯顿认为我们无从判断，因为本片拒绝让观众获得同一个隐含作者（implied author）的视点产生"受控认同"的安全感（91）。当然，这场戏自有其暧昧之处：我们听见电视观众轰鸣的笑声，但我们不知道他们是**在嘲笑**鲁珀特，还是**被他逗笑**，我们也不知道这笑声是否是预先录制的。从传统美学标准判断，对我来说显然笑料是糟糕的，鲁珀特的表演也是业余的；然而，在某些方面看来，电视让这些标准无关紧要，它不断地让十足的业余者转变成偶像人物和名人，以及恰恰因为自己的笨拙而被视为机智的演员（这一技巧在 1980 年代的美国电视广告中特别明显，在电视广告里，一个名为克拉

[1] 电影《艺人》（*The Entertainer*）中的主角。——译注

拉·佩勒 [Clara Peller] 的老妇人在一夜之间成为明星，只因问了句"牛肉在哪里？"，而非专业演员经常被起用来扮演销售员）。

德尼罗出演这场戏就像是**他**（戏剧演员）在尝试挑战喜剧。他赋予鲁珀特相当好的时机把控感，但他让他的上半身保持僵硬，让他的呼吸带着些焦虑。他不断地耸肩，双手挥舞，就像在船首打着旗语："晚上好，女士们先生们！"他双手在身体两侧做出停止的示意。"我来自我介绍一下。"双手指向胸口，"我叫鲁珀特·帕普金。"双手在身体两侧伸出，手掌打开。"我出生于新泽西州的克利夫顿。这儿有人是克利夫顿的吗？"他向前躬身，一手罩着耳朵，以便听清楚回应。"啊，好极了！"他俯下身，双臂展开，像一个示意安全的仲裁人，"我们都可以松口气了！"（德尼罗后来在《不可触犯》[*The Untouchables*, 1987] 中饰演艾尔·卡彭时，他运用了很多相同的体势，在他对黑帮分子的演绎中增加了些许帕普金的味道）。

这场演出戏的写法也是为了对人物进反讽的评价。尽管鲁珀特告诉过杰里，他要把自己的人生变成喜剧，但我们知道，他所说的大多数话都是捏造的——比如，他说他的母亲已经去世九年了。"不过，说实在的，"他回忆道，"你们该见见我妈妈。金发、漂亮、聪明、酗酒……"他兴奋地罗列着卡夫卡式的家庭恐怖故事，所有这些故事让表演通向了精神分析的潜文本，在此之后，他承认了他通过绑架杰里来进入演艺业的事实，从而引发了最热烈的笑声："我是这么看的：一夜国王强过一世蠢人！"当然，本片最终的反讽在于，鲁珀特在他最"自然的"时刻，即作为一个单纯想成为明星的疯子出现在观众面前的时刻，变成了一个名人。通过这样的方式，《喜剧之王》说明了一个再三被提及的关于后工业文化的恼人事实：实际上任何行为，无论它有多疯狂，都会被主流媒体所吸纳，成为娱乐的素材。

德尼罗和刘易斯都多次"引用"其他种类的喜剧表演，有时还故意违反电影的表演连续性。在跳入朗福德的豪华轿车之前，帕普金试图阻止那

帕普金的单口表演。

些围绕在明星周围的热情崇拜者:"好吧,往后退!请让朗福德先生通过一下!"他大喊着,背对着人群,双臂张开,倾斜着身体,像一个吉斯通警察片中的人物。后来,当警察把帕普金驱逐出朗福德办公室时,其中有一个镜头的构图和演绎像是源自基顿的电影:摄影机向下看一个狭窄的通道,对着一个开敞的门廊,我们看到鲁珀特小跑穿过门框,先是从左到右,后又从右到左,警察紧随其后。

正如有人会想到的,本片也充斥着对当代单口表演家或名人的指涉——比如,鲁珀特会像罗德尼·丹泽菲尔德(Rodney Dangerfield)一样不停地捏领带和转动脖子。在一处,他所幻想的以明星身份现身朗福德秀变成了对萨米·戴维斯(Sammy Davis)的一种嘲弄且相当典型的戏仿(或许是受到了《第二城市电视台》[SCTV]的《萨米·毛德林秀》[Sammy

Maudlin Show] 的影响)。我们看到他对着硬纸板人像说话，排练着他对朗福德的反应："是吧，你看上去也很棒，杰里……什么？……是啊！哈哈哈！"他双臂举向空中，拍打着大腿，坐在椅子上向前倾，跺脚放声大笑着。"啊，杰里！我爱这个家伙！"他对观众说道，站起身亲了一下人像的面颊。"总是能说出这些惊人的台词！我爱他！"在后来的一个段落里，帕普金想象出朗福德办公室里的一次会面，杰里·刘易斯突然来了一场歌舞杂耍式的滑稽表演，令人想起菲尔·西尔弗斯（Phil Silvers）和米尔顿·伯利（Milton Berle）："你这个小杂种！"他对德尼罗说，微笑着，并且亲切地用拳头击打了一下他的下巴。突然，他用双手扼住德尼罗的脖子，并前后摇晃着后者的脑袋，宣告道："我恨你，但我嫉妒你！"他松开手，又像揉橡皮泥一样揉着德尼罗的双颊，嚷道："我不会骗你，鲁普！"然而，所有这些指涉中最明显的也许是刘易斯对自己的引用了。当他走在曼哈顿的街头，发现玛莎正在跟踪时，他突然抽筋似的跑了起来，很像他在1950年代演的人物，仿佛他扔掉了朗福德的面具，变成了马丁与刘易斯闹剧中的小丑。

这些对著名喜剧演员的简短指涉，其作用在于背离通常意义上的电影的主流技巧——正如我们所知，这是一种受方法派启发的自然主义演技，常见于"社会问题片"或黑帮片。有时，这种风格也会被微妙地戏仿或被归类为只不过是众多戏剧行为中的一种形式（就此而言，注意一下影片中表现的电视节目，不仅有脱口秀和新闻，还有《南街奇遇》[Pickup on South Street] 和《麦迪根之战》[Madigan] 这样的老电影）。在某处，我们看到穿戴优雅的帕普金同朗福德挤坐在餐厅的桌旁，后者正在向他乞求做代班主持人。"这是个节目啊，"朗福德解释道，声音低得像耳语，紧张地调整着眼镜，"压力，口碑。一样的来宾，一样的问题。"他把手肘靠在桌面上，扳着指关节，低头看着餐盘："我真希望你再考虑一下。"帕普金在回答之前停顿了片刻，揉了揉太阳穴，然后做了一个小小的哀求体势，就像

一个来自《成功的甜蜜滋味》的百老汇角色。"我在想,"他轻快急促地说道,"我在想。那就是我所做的一切。"突然,一个直接切换把我们带到鲁珀特的房间,他正在表演我们之前看到的那场戏。"我怎么会**不去想这件事情呢**?"他用舞台腔喊道。一个大特写表现他的脸扭曲着,夸张地展示着痛苦,他双手乞求地张开着,像是用哑剧风格进行表演的悲剧演员。"你在让我做**不可能**的事!**这不可能**!"他大叫着,随着戏剧性的情感高涨,他的嗓音越发带着鼻音了。"你想要什么?"他问道,"你是想让我流泪吗?"他把手指抬到脸颊上,提示着眼泪,他眯着眼睛,像小丑一样,做了一个扭曲的痛苦表情。

在这个和其他一些例子中,《喜剧之王》都拿表演惯例开玩笑,即便同时它也让这些更为夸张的表演风格服从于现实主义的社会讽刺的需要。最终,表演臣服于逼真感的需要——如果齐默尔曼对美国文化的评论还有效的话,那么逼真感就是本片所必须拥有的特质。因此,主要人物的塑造打上了战后自然主义的三个基本特征的鲜明烙印:(1)有意忽略修辞明晰性,这特别表现为交叠的谈话和貌似偶然、自发的行为。(2)特别留意土著城市社群的口音与举止。(3)设计表达上的不一致性来提示压抑和深层的心理驱动力。

最后这种技巧尤其重要,因为片中的大多数人物不是神经质就是精神错乱。比如,杰里·刘易斯的很多戏都包含了沉静、相对无体势的表演方式,这同他的喜剧形象形成强烈反差,让人觉得这是一个坏脾气、焦虑的男人,很少压抑自己的怒火。另一方面,德尼罗把帕普金演成了一个生龙活虎的形象,被野心勃勃的疯狂与取悦他人的渴望所左右(除了在某些时刻——通常是幻想出来的——他觉得自己拥有了权势)。据齐默尔曼说,在影片拍摄过程中,德尼罗经常提出关于帕普金心理的问题,甚至为这个角色设计了一个姿势:微微向前躬身的站姿,在有些语境里看上去是谄媚,而在其他地方则意味着一种紧张、急切的渴望。通观全片,你能看到

鲁珀特一直小心地探索着前进，用礼貌的面具掩饰着急切的需求。他以微笑来假装没注意到其他人对他的嘲笑，但当他同玛莎在一起或在家里时，他就会退回到青少年式的任性蛮横（"妈——妈！拜——托！"他对母亲说话的反应就是喊叫、翻白眼）。

在德尼罗的演绎中有一点特别有效，即他让我们感受到帕普金认同朗福德的依据，而没有沦为对刘易斯的直接模仿。鲁珀特同他的偶像略有不同，是后者的"低配版"——在舞台上，他欠缺朗福德那种绘声绘色的表现力和嗓音感染力（部分是因为德尼罗的那双眯眯眼和带着鼻音的快言快语），但他也有一套大体类似的做作体势、同样的口音和同样强烈的神经质。他看起来像个三流明星，梳着鸭尾式的发型，留着整齐的小胡子，穿着白色的鞋子；然而，他同朗福德的感受力已经足够相近，能让我们看到这两个人物之间的关联。德尼罗也捕捉到了帕普金脑海中幻想和现实之间的某种怪诞平衡感——特别是在朗福德房子中的那场戏，他似乎有那么一刻意识到了自己的妄想，却还是坚定地表现得像是被邀请过来的一样。最重要的是，他出色地表现了帕普金同电视台可悲愚蠢、孩子气的对峙。他坐在朗福德的外间办公室，看上去就像卡夫卡的约瑟夫·K，在一个巨大的候机室里等候。他在拘谨的嘲讽中混合进一种假装的纯真，他朝秘书看了一眼，开了一个拙劣的玩笑："让我想起了那个等了很久的人，他最终忘记了自己在等什么！"

德尼罗能够在他原本对一个精神病患者的自然主义式刻画中注入大量的喜剧表现力，这只是因为帕普金这个人物即便是在私密场合，也仍然"在台上"；事实上，鲁珀特的一个问题便是，他试图把电视脱口秀主持人的风格应用在那些他的举止本应更像个方法派演员的情境里。他用提示卡指导朗福德打电话说赎金条件，并且，当他带着丽塔来到一家中餐馆时，他就像斯特拉·达拉斯在乡村俱乐部里那样做出了可悲滑稽的样子。"啊，哈，哈。真的吗？"对她的一次冷酷羞辱，他如此回应道，他眯着眼睛，勉

强挤出一丝微笑。在坚持让她说出她最喜欢的电影明星之后，他踌躇满志地放下筷子，满意地扩了扩胸，从桌底下拿出一本"人才登记册"。他指着玛丽莲·梦露的签名煞有介事地评论道："她不是一个伟大的演员，但她还是有喜剧天赋的。你知道，她悲惨而孤独地死去，和世上的很多大美女一样。"他翻到字迹难辨的某一页，微晃着脑袋，面露喜色，声音变得像唱歌一般："字越潦草的，越有名气！"丽塔给了他一个不耐烦的表情，而他宣读着这个神秘的签名，就像在介绍一个脱口秀明星："鲁——珀特·帕普——金！"然后，他俯身倾向桌面，扭动着身体，面带笑容地展示着自信。"吃惊吧，是不是？"他说道，他的语调又说明，他在某种程度上都不相信自己的吹嘘。

这里同别处一样，德尼罗得以通过表演一个演得糟糕的人，展示了自己的演技。同样重要的是，他让我们意识到了帕普金和德尼罗之间的区别：帕普金渴望名气的光环，而德尼罗在成为著名演员之后，一直回避着那些俗气的名人采访，他的作品通常欠缺"魅力"或性吸引力。这场戏也很好地表现了德尼罗有多注重人物的社会和心理因素；它体现出鲁珀特所有的谄媚不堪、所有的疯狂，还体现出他内心意识到这个世界已将他贴上"蠢人"的标签。

然而，与此同时，这场戏是《喜剧之王》与众不同的自我意识的典型代表，因为它没有让德尼罗的表演停留在纯幻象的层面。就在他把这个人物活灵活现地呈现给我们时，场面调度中出现了一个近乎不可见的元素，似乎要间离了他的行为举止。在这个段落开始后不久，一个男人（演职人员表中显示这个人叫查克·L. 洛 [Chuck L Low]）走过鲁珀特和丽塔所坐的位置；片刻之后，他坐在背景远处的桌边，处于虚焦。每当这场对话的正反打镜头样式把我们带到德尼罗的特写时，我们都能看见角落里的查克·洛冲着摄影机的方向微笑。起初，他什么都没做，但接着，他开始大开大合地动作起来，他看着德尼罗的双手，冲着我们把这些举动做出来。

查克·洛从帕普金/德尼罗这里"抢戏"。

片刻之间,他"模仿"着德尼罗所做的一切,接着起身,从镜头的背景处退场。在某种意义上,他似乎是这场戏里的一个人物——这个人观看着鲁珀特的夸张行为,并拿它取乐,也许是在对丽塔调情;然而,他占据着奇怪的位置,并不是看向丽塔的方位,而是看向**我们**。他的表现根本不像一个在餐厅里用餐的人,并且他以特别的方式离开这个场景,仿佛是一个几乎被摄影机所忽略的临时演员突然决定评价影片的拍摄过程。事实上,洛的表演正和德尼罗相像,后者正在演一个表现得像演艺界人士的人。

本片的自然主义也被一种即兴喜剧感所间离——特别是当桑德拉·伯恩哈德出场的时候。我小心翼翼地使用"即兴"这个术语,因为我的意思并不是演员们未经排练就去演。我指的是由迈克·尼科尔斯(Mike Nichols)和伊莱恩·梅(Elaine May)的早期作品而著称的当代喜剧风格,并与第二城市这样的剧团联系在一起。这种风格可以轻易地与单口喜剧的程式区分开来,也显著区别于杂耍剧或滑稽剧的荒诞幽默、格兰特和赫本的高喜剧[1]或电视上那些典型的情境喜剧。它要求一种特殊形式的戏剧写作,但它主要通过扮演者这个层面显现出来,这些扮演者往往类似于布莱

[1] high comedy:又称"纯喜剧"(pure comedy),以机智的对话、讽刺幽默及对社会生活的批判为特点。——译注

希特式的方法派演员。从本质上说，它把斯坦尼斯拉夫斯基式的技巧运用到荒诞派的模式里，明显与充斥于《喜剧之王》之中的都市现实主义相关。

这一脉的演员（公众通常认为他们是演员，而非"名人"或纯喜剧演员）具有一种时髦的感受力和一种讽刺的——通常是社会批判的——态度。他们专长于对城市生活的细致观察，但他们也专攻一种心理剧，从焦虑和神经质的征象中生发幽默。一般来说，他们并不那么关注打闹喜剧甚或笑话；他们所依靠的不是杂耍式的技巧或诙谐的语言，而是自然主义式的笨拙感——那种踌躇、神经质的不连贯，还有对紧张感和压抑感的些微展露。他们的风格比历史中的任何喜剧演员，更少一些表现性，更少一些发音的清晰度，更惯于自由联想的独白、快速重叠的反应和貌似即兴的情绪爆发。

这一风格影响了《喜剧之王》中除去"杰里·朗福德秀"部分的几乎所有场景。它轻易地顺应了德尼罗惯常的表演技巧，却也和我们通常对杰里·刘易斯的期待形成了尖锐的对比。事实上，本片似乎也在利用刘易斯来暗示世代间的差异：一方面是一种源自歌舞杂耍的喜剧，如今在"罗宋汤带"[1]、拉斯维加斯或"今夜秀"里上演；另一方面则是一种受自然主义剧团影响的喜剧，可见于《周六夜现场》（Saturday Night Live）。《喜剧之王》不可避免地偏爱后一种形式。因此，刘易斯似乎极少逗人发笑，而桑德拉·伯恩哈德则给出了骇人、性感和彪悍有趣的表演。

事实上，伯恩哈德是一位夜总会喜剧演员，从很多方面来看，她都依赖于小丑表演的惯例手段。她没有像方达或斯特里普这种"严肃"演员的对称脸，于是，她将自己的外表推至怪诞的极致——她噘起双唇或让它们在她的长鼻子下卷起，她皱着眉头或让下巴松弛着。当她运动时，她浑

[1] Borscht belt：罗宋汤本来是东欧裔犹太人的趣称。这里指纽约上州的犹太人度假区。——译注

身是棱角，瘦骨嶙峋的形象看上去就像一个厌食症少女；当她说话时，她的噪音上扬，就像是一个濒于歇斯底里的纽约青少年。然而，她把她的夸张举止变得迥异于像范妮·布莱斯（Fanny Brice）或玛莎·雷伊（Martha Raye）这样的老派谐角。她的表演是神经质的喜剧，混合了焦虑和欢笑，并且，她举手投足之间仿佛她的肩头承受着一个俄狄浦斯式情节（Oedipal scenario）的全部重量。

伯恩哈德所饰演的玛莎是一个曼哈顿家庭中被忽视的孩子，她对杰里的热爱就好比对爸爸的热爱；她那些表达不连贯的突兀时刻，不仅仅充当常规的噱头，而且也有意展现了被压抑的性情感（sexual emotion）和理智的可怖崩溃。当她和杰里单独在一起时，她就像一个病人，对治疗师袒露自己最狂野的幻想，并且戏仿了她自己在电影里看到的所有荡妇。她穿着紧身的黑色晚礼服，迈着撩人的步伐走在烛火通明的走廊上，高跟鞋底踏在大理石地板上，就像定时炸弹的无情嘀嗒声。她走到杰里面前，后者正被绑着，嘴也被封了起来，她打开一瓶香槟，倒了两杯酒，放在布置得浪漫的桌子上。然后，她又缓缓向前走了两步，扯掉他嘴上的封带，就像一个脱衣舞女脱掉衣服。[1] 在整场戏里，刘易斯就像是坐在椅子上的木乃伊——一个字面意义上的"直"男——看上去面无表情，而她开始疯狂、自由联想式地坦白自己的父母、变得像蒂娜·特纳那么黑的欲望和摆脱束缚的需要。她的眼睛里出现了一道疯狂之光，为了显示她的冲动，她毫无预警地把香槟酒杯朝肩头后方扔去。她激情地看着对面的杰里，慢慢地把一只手臂放到桌面上，把整桌晚餐猛地扫落在地。接着，她突然演绎起感伤的恋歌《下雨还是放晴》（Come Rain or Come Shine，刘易斯本人也曾录过这首歌），她起身，像一只豹子一般绕着杰里的椅子。她坐在他的膝

[1] 正如贝弗莱·休斯顿所指出的，正当鲁珀特开始为电视"录制"（taped）时，杰瑞的胶带（tape）被扯去了（Huston, 86）。

上，告诉他，她好像"变得疯狂起来"，她的嗓音突然几近尖叫，然后又迅速平息成一种神经质的平静。最终，她起身，开始笨拙地脱衣服。"我今晚很开心，"她说，"是的，玩得高兴……纯美国式的高兴！"

伯恩哈德和德尼罗的戏有一种同样的黑暗冷幽默，用一种独特的松弛、即兴的方式进行演绎，仿佛两位演员共享着一个节奏，彼此交叠，都是发自肺腑地表演。他们的对手戏最好地例证了本片大部分时候所渴望的那种表演——跳动的大城市现实主义，结合着喜剧荒诞感的种种表现。想一想发生在杰里办公室前大街上的那场戏，玛莎和鲁珀特发生了一场冗长的争执：这场戏属于德尼罗，因为他讲得最多，情绪的爆发最剧烈；但它也有赖于伯恩哈德快速应对的能力，两个人物之间强烈情绪的断续溢出让他们的私人生活暴露给公众。这场戏是在快走——几乎是跑了——之中演出来的，鲁珀特想避开玛莎，而后者在请求他帮个忙。最终，鲁珀特发现自己根本逃避不了玛莎，于是，他试图羞辱她，他突然停下脚步，用最大的音量喊叫。德尼罗让这突然的爆发呈现出带着浓重口音的悲嚎，句子喷涌而出，在快结束时为那巨大的自怜感停顿了下来：

> 那我为**你**做了那些事该怎么说？我为你做的那些事有钱都换不来，**换不来**！你到那儿，我就把我的**位置**让给你！你站在那儿，你想和杰里站在一起，你就和他站在一起了！上次我还把我最后一张《杰里精选集》给了你，**那个**该怎么说？……我连**房租**都付不起！你在想什么，我就住在茅屋里！这个姑娘简直难以置信！

这个段落用纪录片的方式组织起来，摄影机跟着德尼罗和伯恩哈德匆匆穿越实景街道，角度在快速变化，纽约街头的嘈杂声混进他们叫嚷、系统性地重叠的对白中。即便如此，我们仍会识别出，这段表演是对战后美国戏剧主流传统的戏仿。进一步凸显这个段落具有自觉意识的是，即便德

德尼罗和伯恩哈德在街头。

尼罗和伯恩哈德的交流让我们关注到它的自发性和情绪激烈，斯科塞斯又一次违反了自然主义的场面调度。在后景处，两个演员的身后，我们看到有些人站在人行道上，他们的举止并不像临时演员。他们凸显出自己的在场，因为他们直视着摄影机而不是正在发生的情节，提醒我们注意大量机器装置的在场。

最后，我想在这里强调一下这些匿名之脸。他们中的有些人或许是没有酬劳的志愿者，只是被请求出现在影片中。他们和看上去更像是演员的人混在一起，带着旁观者的表情，但还没被提升到业余演员的地位。一群乱哄哄的好奇"市民"被招募来扮演群众，他们只是短暂地出现在银幕上，并且如此频繁地处于失焦状态，以至于很难判断斯科塞斯到底有多想让他们被注意到。然而，他们强调了《喜剧之王》的一个重要主题，他们的作用与其说是担任角色，不如说是担任名人的观察者。他们略显尴尬的在场赋予这个段落一种偶发感和真实电影的特质，让人想起戈达尔的《筋疲力尽》，并帮助我的这项研究完成了一个大循环。因为，这些旁观者尽管很少露面，他们却和《儿童赛车记》中卓别林身后的人们没什么区别，他们以最业余的方式参与了一部电影，不知道自己该怎样举手投足。他们不是公众人物，也不是叙事的代理者，他们是所有人物中最少被戏剧化的一群——无风格、尚不拥有一个电影化的"自我"。电影这个机制只是让他们像道具和原材料那样汇聚到了一场表演之中，让他们虚幻的在场评论了表演如何让我们所有人成为人。

写给中文版读者

第十五章　电影表演与模仿艺术

从 18 世纪直至 20 世纪初，亚里士多德式的模仿（mimesis）概念统治着大多数美学理论，而舞台表演也经常被描述为一种"模仿的艺术"。比如，狄德罗在《戏剧演员的悖论》（"Paradoxe sur le Comédien"，1785）一文中说，那些最好的戏剧演员在表演时所依据的并不是激烈的情绪或"感悟"，而是"模仿"。狄德罗认为，那些过于依赖情绪的演员容易失控，他们无法重复引发相同的感受，在同一出戏里，表演水准也会忽高忽低；另一方面，善于运用模仿的演员则是人性与社会惯例的理性观察者，他们发展出戏剧人物的虚构样板，在每晚的演出中都能复制同样的行为细节与情绪色彩。在整个新古典主义时期，"模仿"这个术语在所有艺术里都具有正面含义，舞台演员都会学习一套体势和姿势的语汇，用以创造人物样板，并且，表演模仿论的某些变体一直传承至今。布莱希特尤为激进，他声称，不但虚构的人物，而且连日常生活中的人格与情绪也是通过一种模仿的进程而发展出来的："人类模仿体势、作态和声调。哭泣来自悲伤，但悲伤也来自哭泣。"然而，过去的七八十年间，美国演员训练的主导形式弱化甚至拒绝模仿或相关的拟态、哑剧、人格化的艺术。"演员无须模仿人类，"李·斯特拉斯伯格的著名论断如是表述道，"演员本身便为人类，他能够从自身进行创造。"最近，一所专长于"桑福德·迈斯纳表演技巧"（名称取

自一位著名的舞台与银幕表演的纽约教师）的旧金山表演学校在它的网站上声称，有抱负的学生将被教授"在想象的境遇中真实地生活"，并且"在'演绎'想象的境遇时表达他自己"。

　　表演的重点从模仿样板转变到表达"自我"，这应该部分归因于电影。胶片录制的表演在每次展示时都是一模一样的，这让狄德罗的悖论说似乎无关紧要了，而电影特写则能揭示最微妙的情绪，创造出一种理查德·戴尔所谓的"内在性"（interiority）。但表演转向情绪激发和个人表达是先于电影的诞生的。变化的最初征象出现于19世纪下半叶，出现了新形式的舞台布光和易卜生的心理剧，威廉·阿彻号召演员"活在角色中"，而康斯坦丁·斯坦尼斯拉夫斯基发展出新风格的内省式自然主义。到1930年代晚期，当时斯坦尼斯拉夫斯基的理念被完全吸纳进美国戏剧，而好莱坞也获得了世界有声电影的霸权，于是对戏剧表演的评价几乎总是围绕着自然、真挚和表达的情感真实性这些标准展开。一种艺术革命出现了，类似于19世纪初浪漫主义对新古典主义的胜利。正如M. H. 艾布拉姆斯（M. H. Abrams）对较早的那次革命的阐述，艺术是对着世界举起的镜子这个隐喻让位于艺术是一盏将个人情感投射进世界的灯的隐喻。就表演而言，"模仿"转而同"拷贝""替代""弄虚作假"甚至"赝品"这样的词联系在一起。另一方面，那些新形式的心理现实主义则是同"真诚""真实""有机""可信"与"现实"这样的词联系在一起。因此，普多夫金提倡斯坦尼斯拉夫斯基"一个追求真实的演员应该能够避免向观众**描绘**他的感受"的观念，而演员工作室则鼓吹发展"私密时刻"和"有机的自然状态"。

　　我已在本书的1988年版中讨论过这其中的某些问题，但我认为它们应该获得更深入的讨论，时刻牢记无论是心理自然主义学派还是古典模仿论学派，都包含着手艺或技能，而且两者都能产生好的表演。大多数演员是实用主义者，而非教条主义者，他们会根据实际的情况来采用任何有用的技巧；尽管理论家们经常把模仿的技巧与个人感受的技巧对立起来，二者

却并非水火不容。比如，《旺达》（*Wanda*，1971）中芭芭拉·洛登（Barbara Loden）令人印象深刻的人物塑造看上去完全是自然主义的，无疑运用了方法派的"感官记忆"（sensory memory）方法，甚至通过自虐来制造疲惫和饥饿的状态（特别是她就着面包吸食意面酱并津津有味地咀嚼，同时还抽着烟的场景），但表演也要求洛登去准确地模仿一种工人阶级的方言。

反过来，那些运用常规体势的哑剧艺术家或演员也很有可能"活在角色中"或将"他们自己"投射于角色之中。对后面这个现象的证明已经由马丁·拉萨尔（Martin LaSalle）提供给我们，他是罗贝尔·布列松《扒手》（*Pickpocket*，1959）中的首席"模特儿"。这部影片拍摄时，拉萨尔并非一名专业演员，他的作用更像是一种木偶，执行着布列松要求他做出的一切表演运动和姿势。他在该片中的表演是极简的，很少改变表达的特质；在某处，他流了泪，但在大多数时间里，他的画外音叙述说得相当平静，作用是告知我们这个人物感受到的却没有明显展现的强烈情感。然而，拉萨尔仍然创造了一种令人难忘的深情效果，在某些方面让人想起年轻时的蒙哥马利·克利夫特。1990年，纪录片导演芭贝特·曼戈尔特（Babette Mangolte）在墨西哥找到了拉萨尔，后者已经在那里做了多年的电影和戏剧演员，他说起了《扒手》的经验怎样影响了他的一生。他回想起布列松告诉他的"模特儿"一遍又一遍地重复动作，却从不解释原因。有一次，拉萨尔就是爬楼梯，除此之外什么也没干，布列松拍了四十个镜次。然而，这种技巧对演员来说产生了情绪效应。拉萨尔相信，布列松是想激发"会见于双手和双眼的内在张力"，仿佛他想"弱化'模特儿'的自我"，于是诱发了"怀疑""焦虑"和"带着快感的痛苦"。尽管拉萨尔的表演是通过某种模仿或机械重复指定的体势与眼神来完成的，却绝非冷漠无感。"我感觉到了扒手的紧张，"拉塞尔告诉曼戈尔特，"我想，即便正如(布列松)所说，我们只是模特儿，我们仍然参与了行动并将它内在化。我感到就好像我生活在这个情境之中，不是以外在的方式，而是以某种感官的方式。"

令人震惊的结果就是,拍完《扒手》之后,拉萨尔来到纽约,并在演员工作室里跟随李·斯特拉斯伯格学习了四年,后者成为影响他职业生涯的第二个重要人物。

表演中的个人表达的确重要,但现代教学法贬低模仿艺术的趋势之中存在着一些不真诚的东西。我们可以在电影史中找到很多例子来说明即便最现实主义的演员也会被要求模仿或扮演,有时还是用明显矫饰的方式。我们只要想一下喜剧电影,它们经常会将常规戏剧所竭力掩盖的表演戏法凸显出来。亚利克·基尼斯(Alec Guinness)的表演通常仰仗的是极简主义和英国式的内敛,他是银幕史上最自然的演员之一,然而,当他出演喜剧片而非普通剧情片时,就会以明显模仿式的方式进行表演。在根据约翰·勒卡雷(John Le Carre)小说《锅匠、裁缝、士兵、间谍》(*Tinker, Tailor, Soldier, Spy*)改编的同名英国电视剧(1989)中,他饰演乔治·斯迈利这个主要角色。他鲜有激烈的运动和明显的情绪,这让他周围的演员们看上去就像是狄更斯式的漫画人物;只有在微微调整眼镜和圆顶硬礼帽时,他才传达出被压抑的强烈情绪。相形之下,他在《老妇杀手团》(*The Ladykillers*,1955)中扮演一群盗贼的头领,他戴着滑稽的假龅牙,化着狰狞的眼妆,他与房东老太太互动时,满溢着假惺惺的诚恳。这两部影片中的表演很有可能都包含着个人感受和模仿性"造型术"的融合,但在后一部作品中,普多夫金也许会认为基尼斯是在**描绘**感受,于是,观众——即便不包括片中那个天真的老妇人——能看得出他是在做戏。

滑稽剧演员埃德·温(Ed Wynn)曾经区分了说笑话的小丑和喜剧演员。他解释道,第一种类型说滑稽的话、做滑稽的事,而第二种则是**滑稽地**说话和做事。这个论断对轻喜剧中的表演来说尤为准确,轻喜剧依仗的是用逗趣的方式做出寻常动作和表情的能力,就好像在"引用"惯例。比如,恩斯特·刘别谦 1930 年代早期的派拉蒙歌舞片要求演员以一种时髦又明显模仿的风格举手投足。《璇宫艳史》(*The Love Parade*,1930)中采用了

很多默片式的哑剧表演,莫里斯·希瓦利埃(Maurice Chevalier)扮演一个巴黎花花公子,他是希尔瓦尼亚女王的武官,这个未婚而性饥渴的女王由珍妮特·麦克唐纳(Jeanette MacDonald)扮演。当这两个人物碰面时,从起初的僵硬拘谨很快变成调情,接着唱起了一首名为《只要能讨好女王》(Anything to Please the Queen)的二重唱。他们的每个体势、声调和表情都是如此夸张和激烈,以至于他们的说和唱之间很难说有什么区别。就在这个唱段中,希瓦利埃用喜剧的方式展现了一下哑剧式的表演:"你想让我冷酷,我便冷酷。"他唱道,抬起下巴、竖起眉毛、向下看着自己的鼻子。"你想让我大胆,我便大胆。"他继续唱着,面带挑衅的微笑,"甚至热力四射!"他大喊道,立正着,发誓"只要能讨好女王"。麦克唐纳将他引入自己的闺房,他转过身,仿佛直接面对着剧场观众,他抛了个媚眼,然后充满愉悦地睁开双眼。

因为萨姆森·拉斐尔森(Samson Raphaelson)的诙谐对白,刘别谦的非歌舞片《天堂里的烦恼》(Trouble in Paradise,1932)看上去或许有所不同,但它也含有明显的模仿式表演,这部分是因为几乎所有人物都在假装或戴着社会性的面具。明显是模仿式的表演中的表演以一种大体类似的形式经常出现在以戏剧为主题的电影中,或者出现在那些表现利奥·布劳迪所谓的"戏剧化的人物"的电影中,由是引发出一种"自我即戏剧"的感觉。一个复杂的例子可见于《成为朱莉娅》(Being Julia,2004),这部影片讲述一个演员过度的个人情绪似乎要损害她的表演。安妮特·贝宁(Annette Bening)饰演一个1930年代的中年英国舞台明星,这个霸气的人物天生带有内在的戏剧性和敏锐的感受力。现实主义的表演要求贝宁模仿人物的某些惯例样板;她必须采用英国口音,她在舞台上下的每个体势和表情都必须暗示一个半老女伶虚弱的拿腔拿调。本片的情节是女主角同一个美国粉丝的风流韵事,后者比她还在青春期的儿子大不了多少,他引诱了她,并把她变成了悲惨的性奴。最初,这桩桃色事件让她走出轻度的

沮丧，变得轻佻起来；但是，当她的情人开始退缩并冷漠地待她时，她便变成了一个憔悴的、哭哭啼啼的神经质，一会儿大发雷霆，一会儿卑躬屈膝。帮助她克服情绪剧烈起伏的是她对一位早已故去的导演兼良师（迈克尔·冈邦 [Michael Gambon]）的回忆，他神奇地出现在那些危机时刻，批评着她的日常表演，并给出建议。这个幽灵般的形象是她自我批判意识的一个投射——她的职业能力使得她可以即时地审视自己在舞台上或日常生活中的表演，从而创造出这样一个内在的监视员或教练。用狄德罗的话来说，和所有最优秀的演员一样，朱莉娅在自己的身体里有一个"镇定而公正的旁观者"。在她最为痛苦的时刻，她歇斯底里地哭泣着，故去的导演现身了，嘲笑她"掉眼泪"的能力。他告诫她成为一个更偏向模仿的演员，恰恰是狄德罗会欣赏的那种演员："你必须学会**看上去**在做它——这才是表演的艺术！亲爱的，对着世界举起镜子。不然你就会变成一个神经质的废人。"

《成为朱莉娅》中的舞台表演——用电影特写来展现——带着明显的做作感，也充斥戏法：我们看到演员面部浓重的妆容，我们听到演员洪亮的嗓音传向剧院观众席，我们还瞥见贝宁在一场催泪戏中艰难地处理一个错置的道具。然而，在台下的段落里，情绪的表达似乎具有一种现实主义的私密感，有时是以一种彻底暴露的方式。在一场表现贝宁哭泣着陷入崩溃的戏里，她近乎素颜，随着她的哭泣，她苍白的脸泛红，并起了斑点。我们无从得知（如果不问她的话）这场戏是怎么拍成的——她可能是在假造情绪，可能是在想象性的境遇中扮演"她自己"，也许这两种方法都用到了。无论她是怎样做到的，她的表演看上去好像她**是**朱莉娅，而不是在模仿后者。当然，与此同时，这场戏也展现了她的演技，因为观众看得出来一切都是由安妮特·贝宁完成的，她身体和表情的特征可在其他电影中看到。

这种演员和角色之间的映射效果有着悠久的历史，对于明星制的发展至关重要。它最早出现在 18 世纪的戏剧中，那正是狄德罗的时代，那时，

像大卫·加里克这样的主角不仅模仿哈姆雷特，而且会凸显自己的个人风格或个性。于是，随着时光流转，就有可能谈论"大卫·加里克的哈姆雷特""约翰·巴里摩尔的哈姆雷特""约翰·吉尔古德的哈姆雷特""劳伦斯·奥利弗的哈姆雷特"和"梅尔·吉布森的哈姆雷特"了。在电影中，这一现象变本加厉，结果是明星压过了角色，不断扮演同样的人物类型，把同样的个人特质与习性带到每一次的出场中。再次以莫里斯·希瓦利埃为例，他在1930年代的派拉蒙电影中扮演过军官、医生和裁缝，但他总是演绎出本质上相同的个性。早在1920年代的巴黎，希瓦利埃就是一位极受欢迎的卡巴莱歌手和富丽秀剧院（Folies Bergere）的明星，而好莱坞则希望他能展示与之前那种成功相关的众多表演特色；在他那些前制片法典时代的派拉蒙歌舞片中，他总是那个戴着草帽的法式花花公子，代表着其时美国观众对"快乐巴黎"的看法——世故老到、生气勃勃、面带喜色，善于有趣地运用性暗语，总是想着吸引和勾搭漂亮的女人。他不仅会因为演的是喜剧而模仿某些惯例化的体势和表情，他还会原样照搬那些和"莫里斯·希瓦利埃"相联系的满面笑容、欢快的姿势、暗示性的媚眼、转动的眼睛、独特的法国口音。在某种意义上，他的公众人格是独一无二的，但它仍然是一个狄德罗所说的那种悉心打造的"模特儿"——这个模特儿是如此别具一格，以至于成为几代喜剧演员竞相模仿的一个主题。

希瓦利埃的表演具有风格化且外露的特点，因此，他可被视为早期未来主义者和苏联先锋派所谓的"怪诞"演员。古典好莱坞的主角相对很少具有这种极端的怪诞感，不过像马克斯兄弟、W. C. 菲尔兹这样的喜剧演员，或者像华莱士·比里（Wallace Beery）、玛丽·德雷斯勒（Marie Dressler）和米基·鲁尼这种不一般的人物当然够得上这个名号，那个时代的很多角色演员亦如此。另一方面，主角们通常具有对称的面部，通常以一种中性的、近乎隐而不现的方式举手投足。即便如此，古典时期的明星也是悉心建构起来的，同角色演员比不遑多让；他们不仅通过角色，也

通过他们的体貌特征、他们把表面的自然感与表达特色融为一体的能力来创造自己的身份。比如，亨弗莱·鲍嘉是一个外表自然的表演者，他专注地聆听其他演员，似乎拥有一个反思的、神秘老到的内心世界；他看上去是在**思考**（效果迥异于嘉宝在《瑞典女王》[Queen Christina，1933] 中面无表情的特写），表达出安德烈·巴赞所说的将"猜忌和厌倦，明智和多疑"融为一体。但他这种"活在"人物之中或传达内在心性的能力仍然伴随着对个人独特风格的悉心展示。比如，当他想要制造出放松自信或虚张声势的感觉，他总是会把大拇指勾在裤腰上。他或许是按照他自然时的状态做出这个反应，但这个体势也是经过实践和完善才进入他的表达修辞表和表演符号库。鲍嘉演过许多角色，其中有私家侦探、黑帮分子、神经质的船长、暴躁不安的好莱坞电影编剧、有钱的纽约老人和年华老去的伦敦水手；但这个体势都会出现在这些不同的人物身上。你可以在《夜长梦多》（*The Big Sleep*，1945）和《赤足天使》（*The Barefoot Contessa*，1954）这样截然不同的片子中看到那个大拇指的动作。你还可以在一部名为《好莱坞胜利大篷车》（*Hollywood Victory Caravan*，1945）的战时短片中看到它，鲍嘉和其他明星在这部影片里饰演"他们自己"，正如加里·吉登斯（Gary Giddens）所观察到的，鲍嘉站着"把大拇指插入腰带，他仿佛是在做出一种鲍嘉的感觉"。

在某种意义上，鲍嘉总是在模仿或拷贝一个叫做亨弗莱·鲍嘉的模特儿，和希瓦利埃一样，他成为喜剧演员们乐意模仿的明星。其他类似情况的还有马龙·白兰度、贝蒂·戴维斯、詹姆斯·卡格尼、柯克·道格拉斯、克拉克·盖博、加利·格兰特、凯瑟琳·赫本、伯特·兰卡斯特、玛丽莲·梦露、爱德华·G. 罗宾逊、詹姆斯·斯图尔特和约翰·韦恩（在我写这篇文章时，美国喜剧演员最热衷的模仿对象很可能是克里斯托弗·沃尔肯 [Christopher Walken]，他是一个地地道道的怪诞演员）。通常，明星们因为独特的嗓音或口音、面部表情或步态而具有辨识度。比如，约翰·韦

恩有慢条斯理的加州口音,习惯用抬眉毛、皱额头来表达惊讶或错愕,还有古怪地摆动、近乎细碎的步态;玛丽莲·梦露的嗓音中带着气声,嘴巴微微张开,上唇颤动,她摇曳、挑逗的步伐强调了她的臀部和胸部。其他明星,特别是像达纳·安德鲁斯这样的隐忍男性或像阿娃·加德纳(Ava Gardner)这样的无瑕女性,则难于被模仿(也许漫画除外),但即便他们也有表演的怪癖或戏法,诸如安德鲁斯会在端起杯子喝酒时把肘部朝他身体一侧抬起。在这里的语境中,可以提及如此众多的著名人物,以至于怪诞感似乎与其说是例外,还不如说是常态。

在影史中,也有很多情况是名演员公然演绎其他名演员的怪诞感。极为有名的例子是《热情如火》(1959)中托尼·柯蒂斯对加利·格兰特的模仿(他还在该片中扮演了一个女人,同样精彩有趣,部分地模仿了伊芙·阿登[Eve Arden])。凯特·布兰切特(Cate Blanchett)在托德·海因斯(Todd Haynes)的《我不在那儿》(*I'm Not There*,2007)中对鲍勃·迪伦的出色演绎则是更晚近的一个例子,在这部电影中,迪伦还由克里斯蒂安·贝尔(Christian Bale)、马库斯·卡尔·富兰克林(Marcus Carl Franklin)、理查德·基尔和希思·莱杰(Heath Ledger)来扮演。这些人中,只有布兰切特试图让自己的外表和举止像迪伦,她的表演精彩绝伦,不可思议地酷似这个中性流行明星。但虚构影片中的扮演,特别是由一个明星来担此任务时,就有了一种悖谬的效果;它越是完美,我们就越意识到那个完成它的表演者。真实生活中的成功扮演是某种形式的身份盗窃,但是,在戏剧和电影中,我们作为观众的快感则源自我们意识到,是柯蒂斯在假扮格兰特或布兰切特在假扮迪伦,而绝不会是源自一个完整的幻象。

布兰切特的例子会让我们意识到,最有可能包含明显的模仿或由一个演员扮演另一个演员的电影类型是传记片,或者更具体地说,是那些讲述现代媒体名人的生活故事的电影。那些关于久远历史人物或媒体之外真实人物的传记片即便曾有也极少需要真正的扮演;我们没有关于拿破仑或林

肯的录音或影像，众多在银幕上扮演过他们的演员只需要大体遵从某些肖像画或静照即可。然而，当一部常规的现实主义电影讲述一个电影或电视的流行明星时，情境就更为复杂。演员需要以一种非喜剧式的、合情合理的方式扮演一个著名的模特儿，同时也要服务于这个故事的更大目标。无论扮演有多精确，观众总会意识到一个演员在模仿一个名人；但是，如果变成了一种对精湛模仿的过多展露，那么，就会创造出一种多余的间离效果或漫画感。

拉里·帕克斯（Larry Parks）在一部典型的好莱坞传记片——《一代歌王》(*The Jolson Story*, 1946) ——中对艾尔·乔尔森（Al Jolson）的描绘处理这些问题的方法是在戏剧性片段中几乎不去扮演乔尔森。帕克斯的举止奔放，符合老派艺人的做派，偶尔用傲慢的纽约腔说话，但他几乎不去刻意模仿这位著名艺人的独特外表或声调；他比真实的乔尔森——这部电影完成时，后者还活着，是一个电台明星——更帅，他只是把自己的吸引力、年轻活力和魅力添加到这部电影总体上的恭维、美化的目标中。然而，当他突然唱起歌来时，他创造了一种不同的效果。我们在音轨上听到乔尔森的真实声音——这个声音赋予本片真实性的光晕，并让我们信服乔尔森的才华——但帕克斯十分令人信服地再现了这位歌手的标志性做派，这些做派中的大多数源自在地方歌舞杂耍秀和黑脸秀中的多年表演经历。所有招牌的乔尔森动作都得到了展示：富有节奏的左右摇摆、跨越舞台的阔步、咧嘴大笑、圆睁滚动的眼睛、握紧的双手、单膝跪地并大张双臂。这些体势和表情业已如此紧密地和乔尔森联系在一起，让他相对容易被模仿（本片某处承认了这一点：扮演乔尔森妻子的伊夫琳·凯斯 [Evelyn Keyes] 既热烈又打趣地扮演起乔尔森，唱起《加州，我来了》[California, Here I Come]。而片刻之前，我们已看到饰演乔尔森的拉里·帕克斯唱同一首歌）。帕克斯的魅力和活力还是提升了乔尔森的形象。他从来不会拿乔尔森的人格形象开玩笑，并最终成为好莱坞想要他成为的样子：由明星拉

里·帕克斯演绎的一个理想化版本的乔尔森（如利奥·布劳迪所说，本片的续集《银城歌王》[Jolson Sings Again, 1949] 创造了一种双重的扮演和"演员同人物之间错综复杂的关系"：拉里·帕克斯饰演了老年乔尔森，他为《一代歌王》的演员拉里·帕克斯录制对口型用的唱段，并以此东山再起；在一场放映室的戏里，我们看到拉里·帕克斯和拉里·帕克斯在握手，而真正的乔尔森则以客串出场的方式坐在放映室的后排）。

《飞跃情海》（Beyond the Sea, 2004）提供了一个有趣的对照，在某种意义上这是一部现代主义的费里尼式传记片，讲的是歌手兼演员鲍比·达林（Bobby Darin）短暂的一生。凯文·斯派西（Kevin Spacey）不仅是领衔主演，而且还是制片人、导演和联合编剧，他是一位极具天赋的模仿者，也是达林真诚的崇拜者。他自己演唱了所有歌曲，他是如此娴熟的一个模仿者，以至于当本片发行时，他做了一次全美巡演，现场再现达林的夜总会表演。然而，反讽的是，他越是接近于达林的嗓音和做派，就越是展现了他自己同他的模仿对象之间的差异。他不像达林那么有活力和魅力，更糟的是，他有些过于老了。影片的整体目的在于赞颂达林的才华，而这从一开始就被厄运所笼罩，因为儿时患上的疾病最终让他英年早逝；不幸且显然并非有意的是，《飞跃情海》感觉更像是赞美斯派西模仿才能的形象工程。

大体而言，传记片严重依赖于模仿和现实主义表演之间的互动，然而，当由大明星来扮演传记人物时，这种互动就会受到威胁。《白色猎人黑色心》（White Hunter Black Heart, 1990）是克林特·伊斯特伍德最被低估的电影之一，他扮演的人物原型是约翰·休斯顿，在此过程中，他也精确地模仿了休斯顿缓慢威严的说话方式。尽管模仿得很出色，但还是带着一丝尴尬或滑稽的效果，因为表演这个的是一个经典模式中的偶像明星；这样一个演员的嗓音和人格形象上的任何基本变化都会显得怪异，几乎和他戴了一顶假发或一个假鼻子一样。或许正因为此，近几年电影中某些最

有效的扮演并不是由经典意义上的明星完成的,这些人有能力利用传记片日益增加的受欢迎度。梅丽尔·斯特里普是口音和模仿的大师,她令人信服地扮演了朱莉娅·蔡尔德(Julia Child)和撒切尔夫人。在《卡波特》(Capote,2005)中,同样以演员而非明星名世的菲利普·西摩·霍夫曼(Phillip Seymour Hoffman)献上了特别引人入胜的扮演——他绝非亦步亦趋地拷贝模特儿,他的演绎如此具有情感说服力,以至于模仿技巧绝没有抢夺观众对人物塑造的关注。考虑到卡波特是一个浮华古怪、看上去有些滑稽怪诞感的人物,这项成就就更加引人注目了。卡波特重视自我宣传,哑摸着名流和上流社会八卦,他的名气比大多数美国作家大得多;那些从没读过他的书的人却经常在电视中看到他,特别是作为嘉宾出现在约翰尼·卡森的《今夜秀》里,但很难说观众视他为一个诙谐的电视谈话者还是一个怪物。他又矮又胖,圆圆的脸像一个放荡无度的孩子,他说话时用高嗓门,带着鼻音且娘娘腔,而且是美国南方人那种慢吞吞拉长调子的语气,他以大开大合、缺乏阳刚气的动作来做体势。在他成名的那个时期,即便存在也很少有媒体人物会如此明显并戏剧化地展现同性恋气质。

紧随着《卡波特》的上映,托比·琼斯(Toby Jones)也在《声名狼藉》(Infamous,2006)中扮演了卡波特,和霍夫曼的作品一样,该片处理的是围绕卡波特写作《冷血》(In Cold Blood)所发生的事件,这部"非虚构小说"讲的是一个堪萨斯州农场家庭被屠戮,凶手被抓获并处决。琼斯的表演不及霍夫曼有趣,尽管他的外表同矮小的卡波特更相似。霍夫曼的脖子和下巴粗壮,身材结实,也有点过高,尽管影片根据与其他演员的相对关系调整对他的取景与拍摄而对此进行弥补。他采用了卡波特的发型和柔弱体势,穿上有助于表演的服装,比如奢华的围巾和曳地的大衣。他像卡波特那样站着,背部微驼、肚子前突,他对善于模仿卡波特的嗓音和口音,他对此的掌握是如此娴熟,以至于在那些低声细语的亲密时刻,他也能有效地运用它(联袂饰演哈珀·李[Harper Lee]的凯瑟琳·基纳[Catherine

Keener] 则远远不需要这样扮演，因为李的害羞和避世闻名遐迩，欠缺名人形象）。模仿之外，霍夫曼的演绎中值得关注的还有它的精妙和呈现心理的微表情，称得上最好的斯坦尼斯拉夫斯基式表演。很大程度上是通过静默的反应镜头，他让我们看到了卡波特对凶杀混杂着窥视欲和恐惧感的心理，他对其中一个谋杀犯渐生的兴趣，他对这个堪萨斯社区、两个被指控者和他这本书的出版商的操控。罗伯特·斯克拉（Robert Sklar）出色地讨论过本片，他指出，霍夫曼对卡波特典型做派的挪用才塑造和遮蔽了人物的矛盾和复杂之处："在早先的一个场景中，霍夫曼/卡波特把下巴冲天，这个动作同时示意出了虚荣和脆弱。演员传达了卡波特的信念，即他的内在魔鬼可以通过将'自我'视为不断表演的方式来得到控制。"

传记片中名人扮演的一个独特现象是，对观众来说，只消几场戏就能接受这个模仿，转而心甘情愿地悬置自己的怀疑。在《我与梦露的一周》（*My Week with Marilyn*，2011）中扮演玛丽莲·梦露和劳伦斯·奥利弗的米歇尔·威廉姆斯（Michelle Williams）和肯尼思·布拉纳（Kenneth Branagh）看上去并不像他们的模仿对象，令他们的困难雪上加霜的是他们不仅要扮演著名人物，而且要精确地模仿《王子和歌女》（*The Prince and the Showgirl*，1957）中梦露和奥利弗的表演。威廉姆斯以动人的美貌和对梦露那经常被模仿的口音和小女孩嗓音的完美诠释而克服了潜在的质疑。在更微妙和现实主义的层面，威廉姆斯的表演赋予人物以复杂性，暗示了梦露的不安全感和狡黠，脆弱和聪明，对于所取得的明星地位，她是恐惧和愉悦兼具的神经质的混杂感受（威廉姆斯也表现出梦露的形象是一种模仿：在某处，当她面对一小群崇拜者时，她问同伴："我应该变成梦露吗？"然后，她突然就变成了一个朱唇轻启的性感尤物）。就布拉纳来说，他要扮演的演员经常被认为是他的前辈，而他给出了一个有趣的模仿。他特别长于捕捉奥利弗的自恋特质：他的体势具有轻快的戏剧性和浮华感；把手举至前额的习惯就像绅士举杯喝茶；声音上扬，变得像唱歌一样；姿势忧

郁，会突然一阵古怪的、近乎女孩子气的小动作。布拉纳甚至精准地复制了奥利弗在《王子和歌女》中的滑稽的"喀尔巴阡"口音。

当一位不知名的演员扮演时，效果会不同，因为观众并不了解这个演员常态时的"自我"。我在本杂志之前某期（Film Quarterly，Summer 2010）中提到过一则佳例，即克里斯蒂安·麦凯（Christian McKay）在理查德·林克莱特（Richard Linklater）的《我与奥逊·威尔斯》（Me and Orson Welles，2009）中对奥逊·威尔斯的扮演。很多演员都扮演过威尔斯——保罗·希纳尔（Paul Shenar）、埃里克·珀塞尔（Eric Purcell）、让·介朗（Jean Guérin）、文森特·多诺弗里奥（Vincent D'Onofrio，由莫里斯·拉马奇 [Maurice LaMarche] 的声音协助完成）、里夫·施赖博（Liev Schreiber）和安格斯·麦克法迪恩（Angus MacFadyen）——但没有一个人能贴近他的样子、声音和细微的做派。林克莱特的电影讲的是水星剧院（Mercury Theater）于 1937 年上演时装版《恺撒大帝》，麦凯周围那些饰演约翰·豪斯曼（John Houseman）、约瑟夫·科顿（Joseph Cotten）、诺曼·劳埃德（Norman Lloyd）和乔治·库鲁里斯（George Coulouris）的演员基本没有去模仿他们的角色原型；创造一个可信的历史再现的全部责任几乎都落在了麦凯一个人身上，他在此之前曾参演过关于威尔斯的舞台独角戏，并对他的这个模特儿做过细致研究。这是一次深情的刻画，带着轻喜剧色彩，他模仿了威尔斯隐约的中大西洋口音、眼睛中的光芒、令人生畏的一瞥、沉重却又活泼的步伐。麦凯有些老了（威尔斯演《恺撒大帝》时才 22 岁），他从没有表现威尔斯有感染力的大笑；但他比任何明星都更彻底地与人物融合在一起，无论是在勾引一个年轻女子，还是宣告自己的戏剧理念，他都同样令人信服。听他大声朗读布思·塔金顿（Booth Tarkington）的《安倍逊大族》中的一段时会让人感到就站在威尔斯的面前。即便如此，观众们仍能略微察觉到扮演之外演员麦凯本人的存在，他显然在享受着表演的魔术戏法所带来的快感。

当涉及表演教学和对电影的批判接受时，这种和其他种类的模仿通常都不被视为一位演员拥有的最有价值的技巧；然而，某种形式的模仿是演员工作的一个重要组成部分，而且经常是观众可识别的快感的一个来源。模仿促成了类型片和风格的体系（我们在前文所见到的喜剧和常规戏剧的区别，或常规现实主义同布列松这类导演的作品的区别，皆同模仿有关），更宽泛地说，促成了银幕人格和性格的修辞学。当我们邂逅一场外露而有创意的扮演时，如在麦凯和我所提到的其他例子中的情况，表演者的技巧变得异常清晰可见，或许，我们就会开始欣赏一切形式的演员的模仿，把它当成它一直以来就是的东西：一门艺术。

参考文献

Affron, Charles. *Star Acting: Gish, Garbo, and Davis*. New York: Dutton, 1977.

Affron, Mirella Jona. "Bresson and Pascal: Rhetorical Affinities." *Quarterly Review of Film Studies* 10, no.2 (Spring 1985).

Aristotle. *Poetics*. Trans. Thomas Twining. London: Everyman's Library, 1941.

Aubert, Charles. *The Art of Pantomime*. Trans. Edith Sears. New York: Henry Holt and Co., 1927.

Bakhtin, Mikhail. *Rabelais and His Worlds*. Trans. Helene Iswolsky. Bloomington: Indiana University Press, 1984.

Barkworth, Peter. *About Acting*. London: Seker and Warburg, 1984.

Barthes, Roland. *S/Z: An Essay*. Trans. Richard Miller. New York: Hill and Wang, 1974.

——. *Image/Music/Text*. Trans. Stephen Hearth. New York: Hill and Wang, 1977.

——. *The Grain of the Voice*. Trans. Linda Coverdale. New York: Hill and Wang, 1985.

Battcock, Gregory and Robert Nickas. *The Art of Performance*. New York: Dutton, 1984.

Baudry, Jean-Louis. "Ideological Effects of the Basic Cinematographic Apparatus." *Film Quarterly* (Winter 1973—1974).

Bauml, Betty and Franz. *A Dictionary of Gestures*. Metuchen, N.J.: Scarecrow Press, 1975.

Baxter, John. *The Cinema of Josef von Sternberg*. London: a. Zwemmer, 1971.

Baxter, Peter. "On the Naked Thighs of Miss Dietrich." *Wide Angle* 2, no. 2(1978).

Bazin, Andre. *What is Cinema?* 2 vols. Berkeley and Los Angeles: University of California Press, 1967.

Bell-Metereau, Rebecca. *Hollywood Androgeny*. New York: Columbia University Press, 1985.

Belsey, Catherine. *Critical Practice*. London: Methuen, 1980.

Benjamin, Walter. *Illuminations*. Trans. Harry Zohn. Ed. Hannah Arendt. New York: Harcourt, Brace, and World, 1968.

——. *Reflections*. Trans. Edumund Jephcott. New York: Harcourt, Brace, Jovanovitch, 1978.

Bergman, Andrew. *James Cagney*. New York: Pyramid, 1974.

Berko, Lili. "Discursive Imperialism." *USC Spectator* 6, no. 2 (Spring 1986).

Birdwhistle, Ray L. *Kinestics and Context*. London: Allen Lane, 1971.

Biskind, Peter. *Seeing Is Believing*. New York: Pantheon, 1986.

Blum, Richard. American Film Acting: *The Stanislavsky Heritage*. Ann Arbor: UMI, 1984.

Bordwell, David, Janet Staiger, and Kristin Thompson. *The Classical Hollywood Cinema: Film Style and Mode of Production to 1960*. New York: Columbia University Press, 1985.

Braudy, Leo. *The World in a Frame*. Garden City: Doubleday, 1976.

Brecht, Bertolt. *Brecht on Theater*. Trans. John Willet. New York: Hill and Wang, 1964.

Britton, Andew. *Cary Grant: Comedy and Male Desire*. Newcastle upon Tyne, England: Tyneside Cinema, 1983.

——*Katharine Hepburn: The Thirties and After*. Newcastle upon Tyne, England: Tyneside Cinema, 1984.

Brooks, Louis. *Lulu in Hollywood*. New York: Knopf, 1983.

Bruder, Melissa, Lee Michael Cohn, Medeleine Olnek, Nathaniel Pollack, Robert Privito, and Scott Zigler. *A Practical Handbook for the Actor*. New York: Vintage, 1986.

Bunuel, Louis, and Jean-Claude Carriere. *My Last Sigh*. Trans. Abigail Israel. New York: Vintage, 1984.

Burke, Kenneth. *The Philosophy of Literary Form.* New York: Vintage, 1957.

Burns, Elizabeth. *Theatricality.* London: Longman, 1973.

Cagney, James. *Cagney on Cagney.* Garden City, N. Y. :Doubleday, 1976.

Callenbach, Ernest. "Classics Revisited: The Gold Rush." *Film Quarterly* 8, no. 1(1959).

Chapkis, Wendy. *Beauty Secrets: Women and the Politics of Appearance.* Boston: South End Press, 1986.

Chaplin, Charles. *My Autobiography.* New York: Simon and Schuster, 1964.

Cimet, Michel. *Kazan on Kazan.* London: Secker and Warburg, 1973.

Cole, Toby, and Helen Krich Chinoy, eds. *Actors on Acting.* New York: Crown, 1970.

Comolli, Jean-Louis. "Historical Fiction: A Body Too Much." Trans. Ben Brewster. *Screen* 19, no.2 (1978).

Darwin, Charles. *The Expression of Emotions in Man and Animals.* Chicago: Unveristy of Chicago Press, 1965.

Delman, John, Jr. *The Art of Acting.* New York: Harper, 1949.

De Cordova, Richard. "The Emergence of the Star System in America." *Wide Angle* 6, no. 4(1985).

———. "Genre and Performance: An Overview." In Film Genre Reader, edited by Barry Keith Grant. Austin: University of Texas Press, 1986.

Demaris, Ovid. " I Didn't Want to Be Who I Was." Interview with Michael Caine. *Parade,* 27 July 1986.

Dickens, Homer. *The Films of James Cagney.* Secaucus, N.J.: Citadel Press, 1974.

Downing, David. *Marlon Brando.* New York: Stein and Day, 1984.

Durgnat, Raymond. *The Crazy Mirror.* New York: Delta, 1970.

———. "Six Films of Josef von Sternberg." In *Movie Reader,* edited by Ian Cameron. London: November Books, 1972.

Dyer, Richard. *Stars.* London: BFI, 1979.

———. *Heavenly Bodies: Film Stars and Society.* New York: St. Martin's, 1986.

Eagleton, Terry. "Brecht on Rhetoric." *New Literary History* 16, no. 3 (Spring 1985).

———. *The Rape of Clarissa.* Minneapolis: University of Minnesota Press, 1982.

Eckert, Charles. "The Carole Lombard in Macy's Window." *Quarterly Review of Film Studies* 3, no. 1 (Winter 1978).

Ekman, Paul, ed. *Darwin and Facial Expression.* New York: Academic Press, 1973.

———. *Emotion in the Human Face.* Cambridge: Cambridge University Press, 1982.

Elam, Keir. *The Semiotics of Theater and Drama.* London: Methuen, 1980.

Eliot, T. S. *Selected Prose.* Harmondsworth: Penguin, 1953.

Ellis, John. *Visible Fictions: Cinema, Television, Video.* London: Routledge and Kegan Paul, 1982.

Elsaesser, Thomas. "Tales of Sound and Fury: Observations on the Family Melodrama." *Monogram* 4 (1973).

Erb, Cynthia. "Claude Rains as Character Actor: The Invisible Man in *Casablanca.*" SCS-FSAC Conference, Montreal, Canada, 24 May 1987. Typescript.

Farell, Tom. "Nick Ray's German Friend, Wim Wenders." *Wide Angle* 5, no. 4 (1983).

Fell, John L. *Film and the Narrative Tradition.* Norman: Univerity of Oklahoma Press, 1974.

Freud, Sigmund. *The Complete Psychological Works of Sigmund Freud.* 24 vols. Trans. James Strachey. London: Hogarth Press, 1961.

Gaines, Jane M. and Charlotte C. Herzog, eds. *Fabrications: Costume and the Female Body* (forthcoming).

Geduld, Harry M. *Chapliniana.* Bloomington: Indiana University Press, 1987.

Gish, Lillian. *The Movies, Mr. Griffith, and Me.* Englewood Cliffs, N.J.: Prentice-Hall, 1969.

Godard, Jean-Luc. *Godard on Godard.* Trans. Tom Milne. New York: Viking, 1972.

———, and Jean-Pierre Gorin. "Excerpts from the Transcript of Godard-Gorin's *Letter to Jane.*" *Women and Film* 1, nos. 3/4 (1973).

Goffman, Erving. *The Presentation of Self in Everyday Life.* Garden City, N.Y.: Doubleday, 1959.

———. *Frame Analysis.* New York: Harper, 1974.

Gombrich, E.H. *Art and Illusion.* Princeton: Princeton University Press, 1961.

Greimas, A. J. *On Meaning*. Trans. Paul J. Perron and Frank H. Collins. Minneapolis: University of Minnesota Press, 1987.

Hall, Edward T. *The Silent Language*. Garden City, N.Y.: Doubleday, 1973.

Harre, Rom. Ed. *The Social Construction of Emotion*. London: Basil Blackwell, 1986.

Haskell, Molly. *From Reverence to Rape*. New York: Holt, Rinehart and Winston, 1974.

Heath, Stephen. *Questions of Cinema*. Bloomington: Indiana University Press, 1981.

Henderson, Brian. *A Critique of Film Theory*. New York: E.P.Dutton, 1980.

Higham, Charles. *Kate: The Life of Katherine Hepburn*. New York: Norton, 1975.

Higson, Andrew. "Acting Taped: An Interview with Mark Nash and James Swinson." *Screen* 26, no. 5 (September-October 1985).

Hirsch, Foster. *A Method to Their Madness*. New York: Norton, 1984.

Holland, Norman N. "Psychoanalysis and Film: The Kuleshov Experiment." *IPSA Research Paper No. 1*. Gainesville: Institute for Psychological Study of the Arts, University of Florida, 1986.

Hollander, Anne. *Seeing Through Clothes*. New York: Avon Books, 1978.

Hornby, Richard. "Understanding Acting." *Journal of Aesthetic Education* 17, no. 3 (1983).

Horton, Donald, and R.Richard Wohl. "Mass Communication and Para-Social Interaction: Observations on Intimacy at a Distance." *Psychiatry* 19 (1956).

Houseman, John. *Final Dress*. New York: Simon and Schuster, 1983.

Huston, Beverle. "King of Comedy: A Crisis of Substitution." *Framework* 24 (Spring 1984).

Jacobowitz, Florence. "Feminist Film Theory and Social Reality." *Cineaction* 3-4 (Winter 1986).

Jameson, Fredric. "Dog Day Afternoon as a Political Film." *Screen Education* 30 (Spring 1979).

Kahan, Stanley. *Introduction to Acting*. Boston: Allyn and Bacon, 1985.

Kalter, Joanmarie, ed. *Actors on Acting: Performance in Theatre and Film Today*. New York: Sterling, 1979.

Kaplan, E. Ann. *Women and Film: Both Sides of the Camera.* New York: Methuen, 1983.

Kauffmann, Stanley. *Personal Views.* New York: PAJ Publications, 1986.

King, Barry. "Articulating Stardom." *Screen* 26, no. 5 (September-October 1985).

——. "Stardom as an Occupation." In *The Hollywood Film Industry,* edited by Paul Kerr. London: Routledge Kegan Paul, 1986.

Kirby, E. T. "The Delsarte Method: Three Frontiers of Actor Training." *Drama Review* 16, no. 1 (March 1972).

Kobal, John. *The Art of the Great Hollywood Portrait Photographers.* London: Allen Lane, 1980.

Kristewa, Julia. "Gesture: Practice or Communication?" Trans. Johnathan Benthael. In *The Body Reader,* edited by Ted Phohemus. New York: Pantheon, 1977.

Kuleshov, Lev. *Kuleshov on Film.* Trans. And ed. Ronald Levaco. Berkeley and Los Angeles: University of California Press, 1974.

LaValley, Albert J., ed. *Focus on Hitchcock.* Englewood Cliffs, N.J.:Prentice-Hall, 1972.

Leyda, Jay. *Film Makers Speak.* New York: Da Capo, 1977.

MacCabe, Colin. "Realism and the Cinema: Notes on Some Brechtian Theses." *Screen* 15, no.2 (1974).

Marsh, Mae. *Screen Acting.* Los Angeles: Photo-Star Publishing, n.d.

Marx, Karl, and Friedrich Engels. *On Literature and Art.* Ed. Lee Baxandall and Stefan Morawski. New York: International General, 1973.

Mayne, Judith. "Marlene Dietrich, *The Blue Angel,* and the Ambiguities of Female Performance." SCS-FSAC Conference. Montreal, Canada, 23 May 1987. Typescript.

Merritt, Russell. "Rescued from a Perilous Nest: D.W.Griffith's Escape from Theater into Film." *Cinema Journal* 21, no.1 (Fall 1981).

McArthur, Benjamin. *Actors and American Culture, 1880—1920.* Philadelphia: Temple University Press, 1984.

McClellan, Elizabeth. *History of American Costume.* New York: Tudor, 1969.

McGilligan, Patrick. *Gagney: The Actor as Auteur.* South Brunswick: A.S.Barnes, 1975.

Merleau-Ponty, Maurice. *Sense and Non-Sense*. Trans. Herbert L. and Patricia Allen Dreyfus. Evaston, Ill.: Northwestern University Press, 1964.

Meyrowitz, Joshua. *No Sense of Place: The Impact of Electronic Media on Social Behavior.* New York: Oxford University Press, 1985.

Morin, Edgar. *The Stars*. Trans. Richard Howard. New York: Grove Press, 1960.

Mulvey, Laura. "Visual Pleasure and Narrative Cinema." *Screen* 16, no.3 (1975).

——. "Afterthoughts on 'Visual Pleasure and Narrative Cinema' Inspired by *Duel in the Sun*." *Framework* 15/16/17 (Summer 1981).

——. "Melodrama in and out of the Home." *High Theory/Low Culture*, edited by Colin McCabe. New York: St. Martin's, 1986.

Neale, Stephen. *Genre.* London: BFI, 1980.

Nichols, Bill. *Movies and Methods.* 2 vols. Berkeley and Los Angeles: University of California Press, 1976, 1986.

——. *Ideology and the Image.* Bloomington: Indiana University Press, 1981.

Oumano, Ellen. *Film Forum: Thirty-Five Top Filmmakers Discuss Their Craft.* New York: St. Martin's, 1985.

Pearson, Roberta E. "'The Modesty of Nature': Performance Style in the Griffith Biograph." Ph.D. dissertation, New York University, 1987.

Pudovkin, Vsevold. *Film Technique and Film Acting: The Cinema Writing of V.I.Pudovkin.* Trans. Ivor Montagu. New York: Bonanza Books, 1949.

Rodowick, D.N. "The Difficulty of Difference." *Wide Angle* 5, no. 1 (1982).

Rosenbaum, Ron. "Acting: The Creative Mind of Jack Nicholson." *New York Times Magazine,* 13 July 1986.

Salt, Barry. *Film Style and Technology: History and Analysis.* London: Starword, 1983.

Sarris, Andrew. *The Films of Josef von Sternberg.* New York: The Museum of Modern Art, 1966.

——. "The Actor as Auteur." *American Film* (May 1977).

——. "Cary Grant's Antic Elegance." *The Village Voice,* 16 December 1986.

Selznick, David O. *Memo.* Ed. Rudy Behmer. New York: Knopf, 1984.

Schechner, Richard, and Cynthia Mintz. "Kinesics and Performance." *Drama Review* 17, no. 3 (September 1973).

Schnitzer, Luda and Jean, and Marcel Martin. *Cinema in Revolution*. Trans. With additional material by David Robinson. New York: Hill and Wang, 1973.

Shaffer, Lawrence. "Some Notes on Film Acting." *Sight and Sound* 42, no. 2 (Spring 1973).

———. "Reflections on the Face in Film." *Film Quarterly* 31, no. 2 (Winter 1977-78).

Shaftesbury, Edmund. *Lessons in The Art of Acting: A Thorough Course*. Washington, D.C.: The Martyn College Press, 1889.

Shipman, David. *The Great Movie Stars*. London: Hamlyn, 1970.

Smith, Ella. *Starring Miss Barbara Stanwyck*. New York: Crown, 1974.

Sontag, Susan. *Against Interpretation*. New York: Delta, 1966.

Stanislavsky, Konstantin. *An Actor Prepares*. Trans. Elizabeth Reynold Hapgood. London: Geoffrey Bles, 1936.

———.*My Life in Art*. Trans. J.J.Robbins. New York: Theater Arts, 1948.

Stebbins, Genevieve. *The Delsarte System of Expression*. New York: Edgar S. Wener, 1902.

Steiger, Janet. "The Eye Are Really the Focus: Photoplay Acting and Film Form and Style." *Wide Angle* 6, no. 4 (1985).

Stein, Charles W. *American Vaudeville as Seen by Its Contemporaries*. New York: Knopf, 1984.

Steinberg, Cobbebett. *Reel Facts*. New York: Vintage, 1982.

Strickland, F. Cowles. *The Technique of Acting*. New York: McGraw-Hill, 1956.

Studlar, Gaylin. "Masochism and the Perverse Pleasures of the Cinema." *Quarterly Review of Film Studies* 9, no.4 (Fall 1984).

Suleiman, Susan, ed. *The Female Body in Western Culture*. Cambridge, Mass.: Harvard University Press, 1986.

Taylor, John Russell. *Hitch: The Life and Times of Alfred Hitchcock*. New York: Berkley, 1980.

Thompson, F. Grahame. "Approaches to 'Performance.'" *Screen* 26, no.5 (September-October 1985).

Thompson, John O. "Screen Acting and the Commutation Test." *Screen* 19, no.2 (Summer 1978).

——. "Beyond Commutation—A Reconsideration of Screen Acting." *Screen* 26, no. 5 (September-October 1985).

Thomson, David. *A Biographical Dictionary of Film*. 2nd ed. New York: William Morrow, 1981.

——. "Charms and the Man." *Film Comment* (February 1984).

Thumim, Janet. "'Miss Hepburn Is Humanized': The Star Persona of Katharine Hepburn." *Feminist Review* 24 (October 1986).

Todd, Janet. *Sensibility: An Introduction*. New York: Methuen, 1986.

Truffaut, Francois. *Hitchcock/Truffaut*. New York: Simon and Schuster, 1968.

Turner, Victor J. *The Anthropology of Performance*. New York: Performing Arts, 1986.

Vardac, A. Nicholas. *From Stage to Screen: Theatrical Method from Garrick to Griffith*. Cambridge, Mass.: Harvard University Press, 1949.

Veltrusky, Jiri. "Man and the Object in the Theater." *A Prague School Reader*. Trans. And ed. Paul L. Gregory. Washington, D.C.: Georgetown University Press, 1964.

von Sternberg, Josef. *Fun in a Chinese Laundry*. London: Secker and Warburg, 1965.

Wagenknecht, Edward. *The Movies in the Age of Innocence*. Norman: University of Oklahoma Press, 1962.

Walker, Alexander. *Stardom: The Hollywood Phenomenon*. London: Penguin, 1974.

Warshow, Robert. *The Immediate Experience*. Garden City, N.Y.: Doubleday, 1976.

Watney, Simon. "Katharine Hepburn and the Cinema of Chastisement." *Screen* 26, no. 5 (September-October 1985).

Weis, Elizabeth, ed. *The Movie Star*. Harmondsworth: Penguin, 1981.

Welles, Orson. "The New Actor." Typescript notes for a lecture, 1940. Orson Welles Collection (box 4, folder 26), Lilly Library, Bloomington, Indiana.

Wexman, Virginia Wright. "Kinesics and Film Acting: Humphrey Bogart in *The Maltese*

Falcon and *The Big Sleep.*" *The Journal of Popular Film and Television* 7, no.1 (1979).

———. "The Method, the Moment, and *On the Waterfront.*" MLA Conference, New York, Dec.28, 1986. Typescript.

———. ed. *Cinema Journal.* 20, no.1 (1980). Special issue on film acting (1980).

Whitehall, Richard. "*The Blue Angel.*" *Film and Filming* (November 1962).

Wiles, Timothy J. *The Theater Event.* Chicago: University of Chicago Press, 1980.

Williams, Linda. " 'Something Else Besides a Mother' : *Stella Dallas* and the Maternal Melodrama." Cinema Journal 24, no.1 (Fall 1984).

Williams, Raymond. *The Long Revolution.* Harmondsworth: Penguin, 1961.

———. *Culture.* Glasgow: Fontana, 1981.

Wood, Robin. "Venus de Marlene." *Film Comment* 14, no.2(1978).

Worthen, William B. *The Idea of the Actor.* Princeton: Princeton University Press, 1980.

Yacowar, Maurice. "An Aesthetic Defense of the Star System." *Quarterly Review of Film Studies* 4, no.1 (1979).